新形态系列精品教材

艺术鉴赏

Art appreciation

主　编　韩　颖　祝　军　王　佳
副主编　谭冠群　彭　芳　于春霞

北京理工大学出版社
BEIJING INSTITUTE OF TECHNOLOGY PRESS

内容提要

本书系统地阐述了各类艺术作品鉴赏的理论和方法。全书共8章，主要包括艺术鉴赏领域中的绘画、雕塑、建筑、书法、工艺美术、摄影和影视动漫等内容。本书提供了较为丰富的艺术鉴赏理论和图片，可作为高等院校公共艺术鉴赏教材，也可作为广大艺术鉴赏者、评论者和爱好者的参考书。

版权专有　侵权必究

图书在版编目（CIP）数据

艺术鉴赏 / 韩颖，祝军，王佳主编.—北京：北京理工大学出版社，2022.8重印
ISBN 978-7-5682-3012-4

Ⅰ.①艺…　Ⅱ.①韩…②祝…③王…　Ⅲ.①艺术—鉴赏—高等学校—教材　Ⅳ.①J05

中国版本图书馆CIP数据核字（2016）第206147号

出版发行 / 北京理工大学出版社有限责任公司
社　　址 / 北京市海淀区中关村南大街5号
邮　　编 / 100081
电　　话 / （010）68914775（总编室）
　　　　　（010）82562903（教材售后服务热线）
　　　　　（010）68944723（其他图书服务热线）
网　　址 / http://www.bitpress.com.cn
经　　销 / 全国各地新华书店
印　　刷 / 河北鑫彩博图印刷有限公司
开　　本 / 889毫米×1194毫米　1/16
印　　张 / 8　　　　　　　　　　　　　　　　责任编辑 / 孟雯雯
字　　数 / 281千字　　　　　　　　　　　　　文案编辑 / 刘　派
版　　次 / 2022年8月第1版第5次印刷　　　　　责任校对 / 周瑞红
定　　价 / 55.00元　　　　　　　　　　　　　责任印制 / 边心超

图书出现印装质量问题，请拨打售后服务热线，本社负责调换

前言

　　人类艺术源远流长，古今中外艺术的品类极为丰富多样。不同时代、不同民族、不同国家和地区的艺术精品更如恒河之沙不知凡几。尽管艺术作品的表现形式千差万别，但基于人类共同的视知觉心理，这些迥然不同的艺术形态却都反映着人类共通的艺术心理，从而使艺术在很大程度上表现出超越时代、超越民族、超越国家和地区甚至超越语言的特征。不过，还应该看到，东方和西方，由于各自哲学背景的不同，艺术思维方式也存在着极大的差异，不同的艺术思维方式投射到不同的艺术创作实践中，使东西方传统艺术呈现出各自的鲜明特色。如以中国为代表的东方艺术偏于感性的思维和表达，具有独特的东方特质与风貌。而西方艺术则更偏重于理性的思维和表达。

　　艺术作为一种极为重要而普遍的文化形式，对于人类自身，有着重大的意义。从鉴赏的角度而言，艺术作品的意义主要是通过艺术鉴赏的过程得以实现的。其客观作用在于帮助人们认识和感受自然和人类社会，调节、改善、丰富和发展人们的精神生活，正如美国先锋派音乐家约翰·凯奇所说，艺术"唤醒我们认识我们自己的生活"。艺术作为一种精神产品，既具有审美价值、娱乐价值，也具有认识价值和教化价值。古代社会，艺术的教化价值尤其突显，至现代社会仍然不小。中国现代著名教育家蔡元培先生曾提出"以美育代宗教"的教育主张，正是强调了艺术所具有的潜移默化的教化力量。蔡元培先生所提出的"美育"，其实是一个很宽泛的概念，既包括美术，也包括文学、音乐、戏剧、舞蹈等一切具有美感的艺术形态。

　　艺术鉴赏，也可以理解为艺术欣赏，是人们通过接触艺术创作，积极调动各种感觉、知觉、情感、联想、想象和思维等心理因素，同时产生一定的审美享受及审美评价的过程。作为对艺术作品及艺术现象进行审美欣赏以及美学评价的活动，不仅要求鉴赏者具备敏锐的艺术感受能力，还要求鉴赏者具备一定的艺术史知识。只有这样，才能对不同时代、不同形态、不同风格的艺术作品做出更接近于艺术表达的正确解读。

　　在信息一体化的今天，人们接触艺术作品的途径越来越多。面对繁多的艺术种类，欣赏和鉴别艺术作品显得尤为重要。本书结构合理、内容丰富，读者通过较为完整、系统的理论学习，能更好地理解并欣赏艺术作品。同时每一章设置了"课堂互动"和"思考与实践"，能针对该章内容更好地带动读者进行思考和实践。由于编者水平有限，本书难免存在疏漏之处，恳请广大读者批评指正。

<div style="text-align: right;">编　者</div>

目录 CONTENTS

第一章　引论 ································· 1

第一节　艺术的发生及门类划分 ···················· 2
第二节　艺术的主要门类 ···························· 3
第三节　艺术的思维方式 ···························· 8
第四节　艺术鉴赏的过程与意义 ···················· 9

第二章　绘画艺术鉴赏 ····················· 12

第一节　概述 ······································ 13
第二节　书画同源——中国绘画的线条美 ············ 13
第三节　遗形写神——中国绘画的气韵美 ············ 18
第四节　逍遥以游——中国绘画的空间美 ············ 19
第五节　自然之境——西方绘画的写实美 ············ 20
第六节　科学透视——西方绘画的空间美 ············ 22
第七节　光色交响——西方绘画的光色美 ············ 27

第三章　雕塑艺术鉴赏 ····················· 31

第一节　概述 ······································ 32
第二节　虚实之韵——中国秦汉俑 ·················· 32
第三节　人间佛陀——中国佛教造像 ················ 34
第四节　信仰来生——古埃及雕塑 ·················· 36
第五节　垂范千古——古希腊、古罗马雕塑 ·········· 38
第六节　人性之美——文艺复兴雕塑 ················ 40

CONTENTS

第四章　建筑艺术鉴赏……………………42

第一节　概述…………………………43
第二节　"居中"理念与"道法自然"——中国古典建筑的格局之美………48
第三节　皇权至上——中国古代都城与宫殿…………49
第四节　"虽由人作，宛自天开"——中国古典园林…………51
第五节　人类最早的摩天大楼——古埃及建筑…………54
第六节　"风靡世界"的古典风——古希腊、古罗马建筑…………57
第七节　接近上帝——哥特式建筑…………60
第八节　理性与感性——文艺复兴与巴洛克建筑…………63
第九节　城市"变脸"——现代建筑…………68

第五章　中国书法艺术鉴赏……………………74

第一节　概述…………………………75
第二节　矫若游龙——中国书法的笔法美…………80
第三节　不衡之衡——中国书法的结体美…………82
第四节　计白当黑——中国书法的章法美…………83
第五节　借字传情——中国书法的抽象美…………84

第六章　工艺美术鉴赏……………………87

第一节　概述…………………………88
第二节　青铜时代——鼎簋威仪…………89
第三节　金声玉质——国瓷之美…………93
第四节　繁简相宜——明清家具…………98
第五节　漆国旧梦——华彩漆艺…………102

CONTENTS

第七章　摄影艺术鉴赏……………………107

第一节　概述……………………108
第二节　记录生活——摄影艺术的记录特质……………………108
第三节　光影协奏——摄影艺术的光影之魅……………………110
第四节　摄影艺术的风格流派……………………111

第八章　影视动漫艺术鉴赏……………………116

第一节　概述……………………117
第二节　身临其境——电影艺术的逼真美……………………117
第三节　视听盛宴——电影艺术的感官美……………………118
第四节　绘画之美——二维动画的平面感……………………119
第五节　影视效果——三维动画的立体感……………………120

参考文献……………………122

第一章

引论

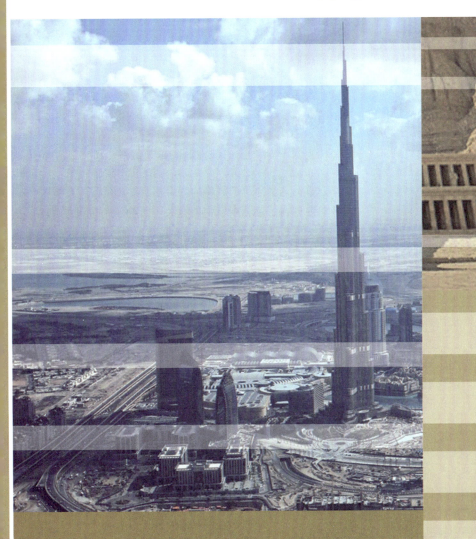

能力要求
- 掌握艺术起源及其门类划分
- 了解东西方艺术思维方式的差异以及艺术鉴赏的重要性

课前准备
- 挑选自己最感兴趣的艺术形式进行观赏或阅读

课堂互动
- 谈一谈自己最感兴趣的艺术形式

艺术鉴赏，通常可以理解为艺术欣赏，也就是人们通过接触艺术作品，积极调动各种感觉、知觉、情感、联想、想象和思维等心理因素，同时产生一定的审美享受及审美评价的过程。艺术鉴赏的主体是人，客体是艺术创造，即不同门类的艺术作品。艺术鉴赏过程的完成，即为艺术鉴赏的主体与客体交互作用的结果。

第一节 艺术的发生及门类划分

一、艺术的发生

19世纪达尔文进化论观点的提出，以大量雄辩的事实让人们相信世上万事万物都有其发生、发展的历程，艺术也概莫能外。19世纪原始洞穴艺术的发现更加使人们相信，艺术童年时期，即原始艺术的存在。基于此，许多学者纷纷提出了关于艺术发生的各种理论，在此主要介绍以下四种。

1. 游戏说

这是关于艺术发生单因论的著名学说之一，也被称为"席勒—斯宾塞学说"，由18世纪德国思想家席勒和19世纪英国哲学家斯宾塞相继提出。此学说认为艺术起源于原始人类的"过剩精力"，游戏是过剩精力的发泄，而无功利的游戏则推动了艺术的发生。如喜悦的、无规则的跳跃逐渐发展为舞蹈，发之于情的声音逐渐发展为歌曲等。德国哲学家康德也认为："艺术与游戏相通。"认为原始人类在嬉戏玩耍的过程中已经开始了艺术的思考与创造，由此推测原始人类的游戏活动是促进人类艺术发生的重要因素之一。

2. 巫术说

"巫术说"是关于艺术发生影响最大的学说。英国人类学家泰勒最早提出"艺术起源于巫术"的观点，认为原始艺术起源于原始巫术。原始巫术则植根于原始人类"万物有灵"的世界观。用此理论来解释原始洞穴壁画出现的原因，似乎很有道理。因为洞穴壁画往往都画在不便于欣赏的洞穴深处，甚至有的壁画内容不顾轮廓清晰与否再三重复，可见其目的绝非为了欣赏，而明显具有某种巫术性质。鲁迅也认同原始壁画与巫术相关的说法，他说："画在西班牙的阿尔塔米拉洞里的野牛，是有名的原始人的遗迹，许多艺术史家说，这正是'为艺术而艺术'，原始人画着玩玩的。但这解释未免过于'摩登'，因为原始人没有19世纪的文艺家那么有闲，他的画一只牛，是有缘故的，为的是关于野牛，或者是猎取野牛，禁咒野牛的事。"应该承认，艺术发生受到巫术的影响是不可否认的客观事实。

3. 劳动说

在艺术发生的诸多理论中，"劳动说"应该是探讨艺术起源相对客观的学说，尤其受到马克思主义美学理论家们的重视。劳动说认为原始人类的劳动实践是推动艺术发生的直接动力。沃拉斯切克在大量研究的基础之上指出原始人类的歌舞皆有赖于节奏，而节奏则是在集体劳动中产生的，因此强调集体劳动推动艺术发生的可能性与重要性。毕歇尔用大量资料附会了这一观点，他说："拜尔顿说，在他所知道的非洲黑人那里，音乐的听觉发展得很差，但是他们对节奏敏感得令人吃惊：'划桨人配合着桨的运动歌唱，挑夫一面走一面唱，主妇一面舂米一面唱'。"集体劳动产生节奏，节奏又促成了乐舞的发生。普列汉诺夫十分赞成这一观点，他说："原始人在劳动时总是伴着歌唱，音调和歌词完全是次要的。主要的是节奏。歌的节奏恰恰再现着工作的节奏——音乐起源于劳动。"

4. 摹仿说

认为艺术起源于摹仿的观点在西方渊源已久。2000多年前的古希腊哲学家们就有关于此种观点的阐述。如德谟克利特在其《残作篇》中写道："在许多重要的事情上，我们是摹仿禽兽，做禽兽的小学生的。从蜘蛛我们学会了织布和缝补；从燕子学会了造房子；从天鹅和黄莺等歌唱的鸟学会了唱歌。"苏格拉底、柏拉图都认同此观点。亚里士多德则更进一步提出"摹仿快感"是艺术发生的原动力。他在著作《诗学》一书中说："摹仿出于我们的天性，而音调感和节奏感也是出于我们的天性，起初那些天生最富于这种资质的人，使它一步步发展，后来就由临时口占而作出了诗歌。"摹仿论带有朴素的唯物主义色彩，影响西方的艺术传统长达两千多年。

二、艺术的门类划分

艺术的门类划分是建立在艺术差异性和独立性的基础之上的。原始艺术具有混沌性，如原始歌舞，就表现出舞蹈、音乐和文学"三位一体"的特征。随着艺术自身的发展和社会生产力的巨大进步，艺术的独立性、丰富性渐渐凸显，艺术逐渐呈现多样化的趋势。歌词从歌舞中独立而出，演化为文学；音乐和舞蹈也各自发展为独立的艺术体系；戏剧融合了文学等其他艺术手段而成为独立的艺术样式；近现代科技的快速发展为新的艺术的产生和多样艺术的综合提供了必要的物质前提，如19世纪中叶发明的摄影术，随之产生了摄影艺术。之后又有荟萃多种艺术门类的电影、电视剧等新兴综合艺术出现。

长期以来，由于东方和西方、古代和现代的学者对

艺术理解角度的不同，导致对艺术进行分类的标准和方法也各不相同，进而产生了不同的分类结果。如德国哲学家康德在其《判断力批判》一书中将艺术分为语言艺术（如雄辩艺术和诗）、造型艺术（如绘画、雕刻和建筑）和感觉游戏的艺术（如音乐）三大类；黑格尔在其巨著《美学》中将艺术分为象征型艺术（如建筑）、古典型艺术（如雕塑）、浪漫型艺术（如音乐、绘画、诗歌）三大类；美学家卡瑞尔则把艺术分为时间艺术（如音乐）、空间艺术（如绘画、雕塑、建筑）和时空综合艺术（如影视）三大类。也有学者把艺术分为视觉艺术、听觉艺术和想象艺术三大类，等等。归纳起来，艺术大致表现为以下几种划分依据和方法来分类。

1. 以存在方式划分

艺术以存在方式划分，即以艺术形态的存在方式为标准进行划分，可以分为三个类型：空间艺术，包括绘画、雕塑、工艺美术、摄影艺术、建筑艺术和园林艺术等；时间艺术，包括音乐、文学和曲艺等；时空艺术，包括戏剧、电影、电视剧、舞蹈和杂技等。

2. 以感知方式划分

艺术以感知方式划分，即以艺术形态的感知方式为标准进行划分，可以分为四个类型：视觉艺术，包括绘画、雕塑、工艺美术、摄影艺术、舞蹈、杂技、建筑和园林艺术等；听觉艺术，包括音乐、曲艺等；视听艺术，包括戏剧、电影、电视剧等；想象艺术，主要指文学。

3. 以创造方式划分

艺术以创造方式划分，即以艺术形态的创造方式为标准进行划分，可以分为四大类型：造型艺术，包括绘画、雕塑、工艺美术、摄影艺术、建筑和园林艺术等；表演艺术，包括音乐、舞蹈、戏剧、曲艺和杂技等；语言艺术，包括文学的各种样式；综合艺术，包括电影和电视剧等。

4. 以对主、客观的反映划分

艺术以对主、客观的反映划分，即以艺术形态反映客观现实和表现主观世界的侧重点不同来进行划分，可以分为两种类型：再现艺术，包括小说、戏剧、故事片、电视剧、绘画与雕塑等；表现艺术，包括音乐、舞蹈、杂技、抒情诗、建筑与园林等。

5. 以艺术作品的功能划分

艺术以艺术作品的功能划分，即以艺术作品的审美和实用功能为依据，可以分为两大类型：一类为美的艺术，指其审美价值仅供欣赏的艺术，包括美术、音乐、舞蹈、戏剧、电影、电视剧、摄影、曲艺和杂技等大部分艺术门类；另一类则是实用艺术，指以实用功能为主，兼具审美功能的艺术，包括建筑艺术、园林艺术和实用工艺美术，等等。

以上几种对于艺术的分类方法虽然各有局限，但也各有自身特点和优势，对于理解艺术还是有很大帮助的。不过，艺术行业和专业的划分其实一直存在着一种最为常用和普遍的方法，就是以创造艺术作品的材料、技能、特色等为依据，将艺术细分为诸如美术、音乐、文学、戏剧、曲艺、杂技、舞蹈、摄影、影视、建筑与园林，等等。

第二节　艺术的主要门类

一、美术

"美术"是比较传统和古老的艺术门类之一，其概念内涵比较丰富，一般可以理解为采用造型手段塑造视觉形象的众多艺术样式的总称。通常包括绘画、雕塑、书法、篆刻、工艺美术、工业设计、摄影、建筑与园林等艺术类型。

美术的特征主要表现为造型性和静止性，此外还表现为视觉性、空间性、瞬间性和永固性，等等。

1. 绘画

绘画是"美术"这个艺术门类中最为主要的类型。表现为通过线条、色彩和块面等造型手段来塑造视觉形象的艺术样式。"存形莫善于画"，在摄影术出现之前，绘画长期以来一直是最直观形象记录和反映客观世界的重要手段。古今中外，绘画的题材和样式异常丰富和繁杂。根据所用物质材料和技法的差异，绘画可以分为诸多品种，如油画、水墨画、版画、水彩画、水粉画、壁画、素描，等等。

油画是西方传统绘画的典型代表，因使用油性颜料而得名。油画的表现力极强，尤擅表现光感、质感和空间感。受古希腊"摹仿说"的深刻影响，西方绘画长期重视对自然的忠实描绘与再现，油画成了最完美的表现工具。正如18世纪法国著名画家安格尔所说："造型艺术只有当它酷似造化到这种程度，以至被当成自然本身了时，才算达到了高度完美的境地。"（《安格尔论艺术》）

相比于油画，水墨画无疑是东方传统绘画的典型代表。绘制水墨画主要使用墨和水质颜料，因为水墨画长期是中国传统绘画的主要样式，故也称中国画。表现出与油画完全不同的艺术旨趣。强调笔墨技法，基本以线造型，重视笔墨之外空白的意义，主张"计白当黑"，以造成墨白之间"虚实相生"的艺术效果。既"师法自然"，又反对单纯的形似，崇尚意境营造，追求气韵生

动，妙在"似与不似之间"的至高艺术境界。中国画同时与中国古典诗词与书法存在极深的渊源关系，推崇"画中有诗"，讲究"书画同源"，同时与印章结合，达成诗、书、画、印的完美组合，这是中国画最突出的特点之一。中国画基本可以分为人物、花鸟和山水三种题材和工笔与写意两种表现样式。

版画是可以反复印制的绘画样式，其创作主要体现在制版上。制版的材料有多种，如木、铜、石、麻胶、丝网等。

壁画是指表现在建筑界面之上的绘画作品，制作手段丰富，除了传统意义上的绘制之外，还可以采用镶嵌、拼贴、雕刻以及各种综合手段等。

2. 雕塑

雕塑是具有立体感和三维特征的造型艺术，分雕和塑两种手法，雕是指在硬质材料上加工创造，塑则是用软质材料进行堆积和捏塑。雕塑在表现形式上，可以分为圆雕和浮雕两种类型。圆雕是雕塑的主要形式，完全立体，可以从前后左右各个角度欣赏；浮雕则多有所依附，只可以在正面欣赏。雕塑十分注重发挥材质的审美特性，如大理石的细腻光滑、花岗石的坚硬粗糙、木材的天然质朴等。

二、音乐

音乐是用有组织的乐音构成有特定精神内涵的音响结构形式，在一段时间内将一定的思想诉诸听觉的艺术。它不擅长描绘和再现客观世界，但极善于抒发情绪和情感，是"以声表情"的艺术样式。

音乐的特征主要表现为旋律和抒情。"旋律"是音乐的灵魂，音乐的"主要魅力、主要的诱人力量就在旋律之中"。表达情感虽然不是音乐专有，却是其最擅长的。雅典学者朗吉努斯在其名著《论崇高》中就指出，音乐有一种"惊人的力量，能表达强烈的情感"。

音乐的类型有多种划分方法，按照使用工具的不同，可分为器乐和声乐两大类。器乐又可细分为管弦乐、铜管乐和打击乐等。按照体裁的不同，可以分为独奏、齐奏、重奏、交响曲、协奏曲、奏鸣曲、组曲和独唱、合唱、歌剧，等等。

1. 独奏、齐奏、重奏

独奏是指由一个人单独演奏的器乐作品，根据使用乐器的不同可分为钢琴独奏、小提琴独奏、二胡独奏、琵琶独奏，等等。齐奏是多人演奏的单声部器乐。重奏是多声部的乐曲及其演奏形式，每个声部均由一个人担负。根据乐曲声部的不同，重奏可分为二重奏、三重奏、四重奏乃至八重奏。根据乐器的不同，又分为弦乐四重奏、管乐四重奏等。

2. 交响曲

交响曲是能充分发挥多种乐器功能和表现力的大型乐曲形式。确立于18世纪的古典交响曲的典型结构形式一般包括四个乐章：第一乐章为快板，第二乐章为慢板或稍慢，第三乐章为快板或稍快，第四乐章为终曲。

3. 协奏曲、奏鸣曲、组曲

协奏曲是指一件或几件独奏乐器与管弦乐队相互配合演奏的大型乐曲，一般以独奏乐器命名，如钢琴协奏曲、小提琴协奏曲等。奏鸣曲是由三个或四个乐章组成的大型乐曲。组曲是由几个相对独立的乐曲根据统一的构思组成的器乐套曲。

4. 重唱、合唱

重唱是每个声部由一个人演唱的多声部声乐形式，有二重唱、三重唱、四重唱等。合唱是一种大型声乐形式。

5. 歌剧

歌剧有很强的综合性，以歌唱的形式来表现戏剧，由歌唱演员扮演剧中角色，对音乐的要求很高，能充分地发挥音乐的艺术表现力，独唱、重唱、合唱等各种演唱形式俱全，其中主角独唱的咏叹调一方面能刻画人物的心理性格，另一方面也最能显示演唱者的水准与技巧。

三、舞蹈

舞蹈是在一定的时间和空间内通过有韵律的人体动作进行表现的视觉艺术形式，同音乐有着密不可分的联系。

舞蹈的特征主要表现为动作性、抒情性和音乐性。动作性是舞蹈最独特的表现语言，正如古希腊学者柏拉图所说，舞蹈是"用手势说话的艺术"。舞蹈动作不同于日常生活中的动作，极其讲究形式美，具有规范性和技巧性，且具有体现一定内涵和风格的动作形式。同音乐一样，舞蹈也长于抒情，且舞蹈表现感情是全面的。三国时代"竹林七贤"之一的阮籍指出："歌以叙志，舞以宣情。"舞蹈与音乐共生共存，正所谓"音乐是舞蹈的灵魂，舞蹈是音乐的回声"。

舞蹈按体裁不同可以分为独舞、双人舞、群舞和舞剧等；按美学特征不同可以分为芭蕾舞、中国古典舞、民间舞、现代舞，等等。

1. 舞剧

舞剧是指有戏剧情节的大型舞蹈样式，同歌剧一样，有很强的综合性。它是以舞蹈为主要手段表现戏剧情节的艺术样式，有特定的情节和人物，根据剧情需要，有独幕与多幕之分。舞剧为舞蹈艺术提供了充分发

挥和表现的空间，不同类型、不同风格的舞蹈都可以有机地组织在一出舞剧当中。但在一部舞剧中，必须以一种类型的舞蹈为主，其他类型的舞蹈与之协调。如《天鹅湖》中主要是芭蕾舞，其间穿插有西班牙舞和匈牙利、波兰等地的民间舞蹈；《鱼美人》中主要是中国古典舞，其间穿插了中国民间舞和外来舞蹈样式。

2. 芭蕾舞

芭蕾舞是西方最主要的舞蹈类型，近代以后传遍世界。芭蕾舞起源于欧洲民间，15世纪开始进入意大利宫廷，后又传到法国宫廷，至17世纪中叶，法国宫廷舞蹈教师毕尚进一步规定了脚的五个位置和手臂的12个位置，形成了芭蕾舞动作的一整套体系。19世纪中叶，浪漫主义芭蕾舞兴起，芭蕾舞艺术进入黄金时代。之后，芭蕾舞重心转移至俄国，出现了《天鹅湖》《睡美人》等经典作品。

3. 中国古典舞

中国古典舞是具有鲜明民族特色的中国主要舞蹈类型，在20世纪50年代形成完整体系。它以传统戏曲舞蹈为主，同时参考大量历史文献和中国武术演绎出大量舞姿，具有丰富的舞蹈语汇和表现力。以"圆"为基本形态，讲究戏曲中"手、眼、身、法、步"的应用和"精、气、神"的张扬。代表作如舞剧《宝莲灯》《小刀会》《鱼美人》《丝路花雨》等。

4. 现代舞

现代舞在20世纪初期兴起，相对于传统舞蹈而言，具有强烈的反传统色彩，美国舞蹈家邓肯是现代舞的创始人，主张自由舞蹈，以追求对心灵的自由表现。形式追求随意性和独特性，涌现出许多流派，在一定程度上拓展了舞蹈艺术的表现手段和表现领域。

四、文学

文学作为一门语言艺术，是历史最悠久的艺术门类之一，以语言为基本工具来塑造形象以反映客观及主观世界。文学是一门最基础的艺术，与其他艺术门类存在着广泛联系，很多艺术都依赖于文学，如戏剧艺术、影视艺术、歌曲，等等，甚至建筑与园林艺术为了表现和丰富人文内涵，往往也离不开文学的参与。长期以来，文学逐渐发展成为一个宏大的艺术体系，体裁繁多，手法丰富，表现力极强。

文学艺术的特征主要表现为形象塑造的间接性和艺术表现的广泛性相统一。文学形象并非直接诉诸感官，而是诉诸想象，所以有"一千个读者，就有一千个哈姆雷特"的说法，故此也被称为"想象艺术"，与视觉艺术、听觉艺术和视听艺术并列。语言的运用赋予了文学极为广泛的表现力，无论是客观世界还是主观世界，文学都可以进行最充分、最自由的描写。文学的体裁丰富，主要有诗歌、散文、小说和戏剧文学四类。

1. 诗歌

诗歌是起源最早的文学样式，是从诗、乐、舞"三位一体"的原始艺术中逐渐分化独立出来的。由于与乐、舞的密切关系，诗歌通常具有明显的节奏感和韵律感。中国古典诗词极其讲究格律，正是追求音乐感的表现。现代的自由诗虽然没有形式上的严格规范，但仍然讲究节奏和韵律感。高度凝练也是诗歌的显著特点，相比于小说、散文等文学样式，诗歌往往表现为篇幅短小精练，所以诗人艾青称其是"最高的语言，最纯粹的语言"。此外，诗歌长于抒情，注重抒情。著名诗人郭沫若称"诗人是感情的宠儿"。

诗歌根据格式不同，可以分为旧体诗和自由诗。旧体诗又可分为古体诗和近体诗，近体诗又可再细分为五绝、七绝、五律、七律等。根据表现内容不同，诗歌可以分为咏史诗、爱情诗、讽刺诗、山水诗等。根据表达方式不同，诗歌可分为抒情诗、叙事诗，等等。

2. 散文

散文是应用最为广泛的文学样式，它的形式、结构与手法颇具自由与灵活性。"形散而神不散"是其最显著特征，"内容写实，不尚虚构"也是其与小说、戏剧等文学样式的差异之处。

散文根据表达方式不同，可分为记叙文、论说文和抒情文三个类型；根据形式、内容的不同则可分为小品文、杂文、札记、随笔、游记，等等。

3. 小说

小说是通过典型人物和故事来反映社会生活的一种文学样式。小说中的人物和故事十分强调典型性，既源于生活，又高于生活。正如鲁迅说他小说中的人物，是从生活中"杂取种种人"经过艺术加工创造出来的。

小说可以分为短篇、中篇和长篇小说三类。三者的区别并非仅在于篇幅的长短，还在于短篇小说主要抓住典型生活片段来表现复杂的社会现象，长篇小说则并非截取生活片段，而是有头有尾地叙述和描绘生活。短篇小说中的人物不一定有人物性格的发展，长篇小说则大多要表现人物的性格发展过程。中篇小说介于两者之间。

4. 戏剧文学

戏剧文学也叫剧本，即供戏剧演出用的文本。剧本最大的特点是对话性，即主要通过人物对话刻画人物性格和反映现实生活，而不能像小说和散文那样侧面描写和表现人物，更不能描写心理活动，作者不能参与评论和抒发感情。此外，戏剧性也是剧本的重要特征，即人物之间要存在戏剧冲突。

戏剧文学除了为戏剧表演提供文本的戏剧剧本之外，可包含电影文学和电视文学，通常可以称作"影视文学"。

五、戏剧

戏剧是一种具有很强综合性的艺术样式，是参照剧本，由演员扮演角色并现场展示故事情节的艺术，区别于舞蹈、声乐等表演艺术，也区别于影视艺术。

戏剧的特征主要体现在戏剧行动和戏剧冲突两个方面。戏剧行动包括剧中角色的语言、动作、表情、态度，等等。英国现代剧作家约翰·高尔斯华绥说："真正的戏剧行动是性格的行动。"俄国文艺理论家别林斯基说："戏剧就是由这许许多多人物的动作和反应所构成的。"同时，戏剧的情节内容也极具冲突性，"没有冲突就没有戏剧"。英国戏剧理论家威廉·阿契尔指出，戏剧的本质特征是"激变"，他认为戏剧是一种"激变"的艺术，而小说是一种"渐变"的艺术，这正强调了戏剧的冲突性特征。戏剧冲突通常表现为人与人、人与社会、人与自然之间的对抗和斗争，是戏剧情节发展的前提和推动力。冲突的结果，应当是最终冲突得到符合逻辑的解决。

戏剧可以分为话剧、戏曲、歌剧、舞剧和音乐剧等样式，也可以分为悲剧、喜剧和正剧，还可以分为历史剧、现代剧、神话剧、童话剧，等等。

1. 戏曲

戏曲是中国传统的戏剧样式，包括昆曲、京剧以及各种地方戏曲。除了具备戏剧的基本特征之外，戏曲还有自己鲜明的独特性，即歌舞化、程式化和虚拟化。近代学者王国维的定义是："戏曲者，谓以歌舞演故事也。"认为如果歌舞和戏剧没有结合，则不能成为戏曲。京剧艺术大师程砚秋也说，中国戏曲的表演形式"基本上是一种歌舞形式"；戏曲中的歌舞还表现为高度程式化的形式和风格，讲究"唱""念""做""打"四功和"手""眼""身""法""舞"五法；角色亦有程式化的划分，如"生""旦""净""丑"等；此外，化妆、服装、道具、唱腔以及音乐伴奏等也都十分程式化；不同于戏剧，戏曲还有极强的虚拟化特色。不追求逼真，追求象征性地"点到为止"：舞台布置十分简单，环境和事物往往需要通过演员的表演和观赏者的想象才得以呈现。如骑马并无马，只借助一根马鞭和演员的表演，划船本无船，只借助一根船桨和演员划船的动作，开门也无门，同样是通过演员开门的动作让人想象门的存在，等等。其他如饮酒、行军、布阵等场面，都象征性地点到为止。

2. 音乐剧

西方的音乐剧起源于欧洲的通俗歌舞剧，19世纪以后在美国得到发展，并流传到世界各地。音乐剧是音乐、舞蹈与戏剧的结合，同中国的戏曲有些相像，不过远没有中国戏曲形式讲究、内涵丰富。

3. 悲剧

悲剧源于古希腊神话，通常表现美好的理想或事物不可避免的悲伤结局。鲁迅总结悲剧就是"将人生有价值的东西毁灭给人看"。悲剧可分为四种类型：英雄悲剧、性格悲剧、命运悲剧和社会悲剧。

英雄悲剧是通过英雄失败或者毁灭的结局歌颂其崇高的精神和伟大的人格，古希腊《被缚的普罗米修斯》就是英雄悲剧的典型；性格悲剧是由于人物性格弱点或内在性格矛盾所导致的让人遗憾的结局，莎士比亚的《哈姆雷特》和《奥赛罗》是性格悲剧的典范之作；命运悲剧是因为人物的意志抗争不过恶劣的命运而导致的悲剧，古希腊《俄狄浦斯王》是典型的命运悲剧；社会悲剧是因为社会的深刻矛盾所造成的悲剧，往往具有普遍的社会意义，莎士比亚的《罗密欧与朱丽叶》以及中国传统戏曲《牡丹亭》和《梁山伯与祝英台》是其中典型。

4. 喜剧

喜剧同样源于古希腊。鲁迅总结说喜剧是"将那无价值的撕破给人看"。喜剧用讽刺或善意嘲笑的态度暴露生活中的丑陋、落后和缺陷，优秀的喜剧应该具有深刻的社会内容和意义。

喜剧的类型有讽刺喜剧、幽默喜剧、欢乐喜剧、正喜剧、闹剧，等等。讽刺喜剧具有政治色彩，一般是对社会的腐朽势力和现象进行揭露和讽刺，《钦差大臣》可以作为讽刺喜剧的范例；幽默喜剧比较轻松诙谐，并无太多政治色彩，《堂吉诃德》就是典型的幽默喜剧；欢乐喜剧具有喜剧性的同时还具有乐观性，给人轻松愉快和美好的感觉，如莎士比亚的喜剧《第十二夜》；正喜剧则是以喜剧的形式对腐朽和丑陋进行嘲笑和否定，同时又赞美进步和高尚；闹剧更是以极度夸张的手法高度追求喜剧效果，人物通常漫画化，情节也怪诞离奇，整个演出过程不断让人开怀大笑。

5. 正剧

作为戏剧的类型之一，正剧出现得比较晚，介于悲剧与喜剧之间。正剧并不拘泥于悲、喜剧之划分，而是灵活吸收二者有利因素，扬长避短，加强了对生活的表现力，更贴近社会现实。其题材多取自日常生活，表现人与人之间真实自然的关系，因此，剧中人物和情节往往更加具有典型意义。18世纪法国思想家狄德罗和剧作家博马舍称正剧为"严肃剧"并大力倡导。至19世纪，正剧取代悲剧和喜剧成为剧坛主流。易卜生的《玩偶之

家》、契诃夫的《三姐妹》、曹禺的《日出》和老舍的《茶馆》等皆是正剧的经典之作。

六、摄影

摄影作为艺术类型之一，表现为艺术与科学的完美结合，产生较晚，指使用某种专用设备进行影像记录的过程，其出现得益于近代科学技术的发展。1839年8月19日被定为摄影术的诞生日，当时，拍摄一张照片大概需要20至30分钟的曝光时间。现代科学技术的飞速发展，极大地提高了摄影技术的表现力，也使摄影成为最具有大众特色的艺术门类。

摄影的特征主要表现在光影造型和强烈的纪实特质上。纪实性是摄影最本质的特征，也是其区别于绘画等其他造型艺术的巨大优势。摄影可以以最直观的形式真实记录现实生活中的场景和事件，从而发挥其特殊的社会功能；光线和影调是摄影独特的造型语言，没有光影，摄影也将不复存在，故摄影也被称为"光与影的艺术"。

摄影艺术从其题材的表现，可以分为新闻摄影、生活摄影、风光摄影、人像摄影、体育摄影、静物摄影、广告摄影，等等；按风格流派划分，可以分为写实主义摄影、画意派摄影、自然主义摄影、印象派摄影、纯粹派摄影、新客观主义摄影、达达主义摄影、超现实主义摄影、"堪的"派摄影等。

七、电影

电影是所有艺术门类中出现最晚、发展最快、影响最大且最具综合性的艺术，一部电影作品往往包含了文学、美术、音乐、表演、建筑等不同门类的艺术内涵。电影从其发生之初，就与科技结下了不解之缘，借助科技的帮助，电影具有了无与伦比的魅力。不过，初期的电影是无声的。1927年，有声电影的出现使电影真正成为一种广受欢迎的视听艺术。除了综合性之外，电影的其他特征有以下几点。

1. 声画结合

电影作品中会将声音与画面节奏重新组合，纵向上的节奏同步与节奏异步以及由此产生的艺术效果的改变，是电影最为重要的一种艺术语言。声音与画面可以说是电影艺术表现中最为重要的组成元素。声音与画面组合的方式大致可分为两种，首先是声画同步的常见组合，这种组合方式也是最为传统的一种，有声电影在产生之初就是声画同步的；其次是为了突出主题，而采用声画对位的组合。声音和画面各自有着不同的逻辑脉络，声音一般来自于画外音，通过声音与画面的对立形成一种强烈的反差。例如电影《老井》中，盲眼女子悲凉的歌声与周围观众的哄笑声的异位组合，可以说是影片的点睛之笔。

声音的运用极大地丰富了电影的表现空间，对电影思想、主题及人物形象的塑造有着不可替代的作用。一部经典电影往往是声画效果的完美结合，例如《贫民窟的百万富翁》的成功，影片对声音品质恰当而又精准的把握，体现了电影作为一种综合艺术的优势。最为经典的在影片最后的高潮部分，通过电子版《命运交响曲》与印度气息浓厚唱腔的结合，营造出成功后的喜悦与胜利，堪称声音与画面完美结合的经典之作。

2. 运动的画面语言

电影又被称为"动的艺术"，运动的画面是电影艺术所特有的造型艺术表现手段。摄影者通过对摄影机运动轨迹的改变，通过镜头速度的变化而产生视觉节奏，并由此形成影视作品的风格情绪。

摄影机的运动通常可以分为推、拉、摇等基本运动方式，通常一部电影通过多种运动方式进行拍摄。

推是指摄影镜头沿着光轴的方向进行移动拍摄。观众在欣赏画面时有前移的视觉感受，通常是一种由远及近的变化方式。通过推拉镜头的速度，造成不同的心理暗示，当慢慢推进镜头时，通常是对人物内心细致深入的刻画，而急速的推进，突出的对象往往是人物所处的环境。

拉与推刚好相反，是指镜头沿着光轴方向向后移动。这种手法可以表现主体与周围环境的恰当关系，相对于推，更能表现主观的能动性。

摇是指摄影机的位置不动，通过水平旋转将近360度的方式，拍摄可见的事物，是一种带有模拟性质的拍摄手法。

除此之外，随着科技的不断发展，还有升降运动等摄影运动语言的加入，如希区柯克的影片《美人计》中，通过从两层楼天花板降至人物手中钥匙特写镜头的转换，加强了故事的悬疑性，通过运动的画面将观众迅速带入影片的故事情节。

3. 时空的自由转换

电影不同于其他艺术的主要特征还有具有双向流动的性质。电影可以通过自由的时空转换，最大限度地通过视觉来感受整个物质世界。如电影《功夫》中，通过对武打场面时间的调整，将日常中的动作进行了艺术化的处理，保留了中国功夫的精髓。

另外近些年兴起的穿越剧，也是运用了电影能够对于时空自由转换的性质而产生的，它能够极大地挖掘人类探索空间的想象力，通过交错式结构打乱现实生活空间的自然顺序，将其重新组合成一个独特的艺术整体。

电影的这一特点，能够使观众通过电影看到更为丰富多彩的世界，不断给大家展现一个与众不同的奇幻世界。

4. 追求"身临其境"的逼真效果

"逼真性"是电影艺术区别于其他艺术形式的最大特征,也是电影艺术自身优越性的体现。古今中外,对"真实"的追求固然是每个艺术门类的共同目标之一,"真实是艺术的生命"几乎是公认的真理。因为艺术要反映生活,就必须接近真实的生活。但"真实"并不能混同于"逼真",例如中国的写意绘画追求"似与不似之间",中国的戏曲讲究"不像不成戏,太像不成艺",都说明了"艺术的真实"往往高于"生活的真实"。而电影则不然,电影在表演上、场景表现上都力求贴近生活的真实,所以往往还需要"弄假成真"。人们在影片中看到的各种惊悚、震撼的场景通常是摄影棚里造假的结果,最终追求的是银幕效果的高度逼真。此外,各种3D电影、4D电影、球幕电影、环幕电影等电影放映形式和影院环境的不断探索,无不是为了让观众体验"身临其境"的逼真效果。

电影的类型有很多,基本上可以概括为"四大片种",即故事片、美术片、科学教育片和新闻纪录片。

八、建筑与园林

建筑与园林都属于实用艺术,两者通常相互联系,同时又各有各的特征。

1. 建筑

建筑作为实用艺术,是供人们居住、工作或集会等活动的空间。在其产生和发展的过程中,实用是其最基本的目的和功能要求,审美功能通常是建立在实用功能之上的。不过,有些建筑也会超越单纯居住的实用目的,而突出表现为某种政治的、文化的、宗教的象征。如古代社会的宫殿、陵墓、教堂和纪念碑等,通常是为表现特定的精神内涵而建造的,往往为突出象征意义而完全不考虑实用功能,通过以"超人的尺度"设计让人产生雄伟、庄严、崇高的敬畏感。正如汉天子初建未央宫时,丞相萧何所云:"天子以四海为家,非壮丽无以重威。"他认为天子的宫殿只有修建得宏伟壮丽,方能彰显帝王的威严和皇权至高无上的地位。建筑作为实用艺术的重要类型之一,其特征主要表现为:①追求空间与建筑实体的统一。②讲究技术与艺术的结合。③具有风格性和象征性。

在所有艺术门类中,建筑最能体现一个时代的物质技术和文化艺术的发展水平与风貌,体现一个时代的意识形态和美学追求,因此,建筑成为最具有时代标志性的艺术门类之一。欧洲人把建筑理解为"石头的史书",由此认为古埃及的金字塔体现了"敬畏的时代",古希腊的神庙建筑体现了"优美的时代",古罗马的斗兽场体现了"武力与豪华的时代",中世纪哥特式教堂则体现了"渴慕的时代",等等。建筑除了彰显时代特征之外。还具有鲜明的民族性和地域性特征。这些特征是通过总体的风格展现出来的。东方古典建筑和西方古典建筑的区别让人一望便知,正是因为其风格存在明显的差异。

建筑的类型通常是以功能进行划分的,传统建筑类型有宗教建筑、宫殿建筑、陵墓建筑、坛庙建筑,等等;现代建筑类型有民用建筑、公共建筑、工业建筑、交通建筑,等等。

2. 园林

园林是建筑艺术体系中一种独特的艺术形式,主要是指利用自然因素、人文因素等,旨在改善和美化环境而创造出来的景观空间。其概念比较宽泛,《中国大百科全书》中对其的定义是:"在一定的地域运用工程技术和艺术手段,通过改造地形(或进一步筑山、叠石、理水)、种植树木花草、营造建筑和布置园路等途径创作而成的美的自然环境和游憩领域。"近现代社会,除了传统意义上的庭园、宅园、花园以及公园之外,园林的内涵还包括植物园、动物园、城市绿化带和自然风景区,等等,随着人们对生存环境以及生活质量需求的提高,园林已成为现代城市建设的重要内容之一。

园林艺术从世界范围内来看,可以分为三种类型,即欧洲园林、阿拉伯园林和东方园林。欧洲园林以法国园林为代表,崇尚"人工美""几何美",讲究对称与均衡;阿拉伯园林极为重视水的利用,通常形成以十字交叉处的水池为中心的格局;东方园林以中国园林为代表,虽然是人造自然,但极度崇尚"自然美",通常把对"虽由人作,宛自天开"的自然之境的营造作为园林艺术追求的最高目标。

中国古典园林按归属来分,可以分为皇家园林、私家园林和寺观园林;按地域划分,可以分为北方园林、江南园林和岭南园林。

第三节 艺术的思维方式

东方和西方,由于哲学背景的不同,艺术思维方式也存在很大的差异,不同的艺术思维投射到不同的艺术创造实践中,使东西方传统艺术呈现出鲜明的特色和差异。总体而言,以中国为代表的东方艺术偏于感性的思维和表达,西方艺术则偏于理性的思维和表达。

一、中国艺术思维方式

以中国传统艺术为代表的东方艺术深深植根于中国传统哲学的丰厚土壤中,深受东方古老哲学的浸润和影响,儒、释、道互补的哲学体系和"天人合一"的宇宙观共同构成中国传统艺术的哲学根基,使中国

艺术表现出强烈的感性特征，从而具有了东方特质与风貌。

儒家哲学具有强烈的"入世"精神，充满对现世人生的关注，长期作为中国古代统治阶级的官方哲学而受到大力肯定与宣扬，成为中国传统社会道德教化的重要内涵，也深深影响着中国传统艺术的思维与表达。孔子以"仁"为美的思想不但深刻影响着中国古代文人的个人修养，延伸至艺术领域，还表现为崇尚内美和精神美的艺术追求。例如孔子所提出的"文质彬彬，然后君子"，既可以理解为古代文人修身之道，也可以理解为艺术创作内容与形式的相互对照。"达则兼济天下"几乎成为中国传统文人共同的人生理想，是中国古代文人理想与抱负的基本内涵之一，大量唐诗中昂扬向上的精神亦受其影响。

以"道法自然"为核心的道家哲学强调的是顺其自然，追求内在的精神舒展和人生自身的艺术化，进而表现出强烈的"出世"意味，不贪慕现世功利。以老庄为代表的道家哲学所提出的"朴素""无为""原天地之大美"等美学范畴与体悟同样成为中国传统艺术的精神追求与艺术思维方式。中国传统诗文绘画中大量表现隐逸志趣的艺术作品，中国古典园林艺术对"自然"的极度追求等无不体现出与道家哲学的深刻渊源。

以佛教禅宗为代表的中国释家哲学主张冥思、顿悟，即通过静坐思维的方式进行直觉的体验和省思，以期达到"一超直入如来地"的顿悟之境。这种思维方式亦对中国传统艺术产生极大的影响。中国传统书法艺术实践亦带有某种"顿悟"的特质，中国传统的写意绘画亦不乏某种"顿悟"的色彩。

儒释道三家殊途同归，最终追求的是"天人合一"的境界。因此，"天人合一"的宇宙观是理解中国传统艺术的一把金钥匙，几乎贯穿中国传统艺术发展史。中国传统艺术中的"神""意""气""气韵"以及"意境"等无不统摄在此观念之下。正如宗白华先生在《中国艺术意境之诞生》中所说："'道'具象于生活、礼乐制度。道尤表象于'艺'，灿烂的'艺'赋予'道'以形象和生命，'道'给予'艺'以深度和灵魂。"此"道"即人与宇宙浑然一体的"天人合一"的宇宙观。

二、西方艺术思维方式

完全不同于东方把人看作是宇宙的一部分，西方传统哲学中一直把人视为造化的顶峰，认为"人是万物的尺度"，从而与自然保持一种对抗关系。这种"天人二分"的哲学思维方式，使西方艺术从其发生之初就充满了理性的探索精神。如古希腊艺术执着于严谨的比例和数的和谐，因为古希腊人认为"数是一切事物的原则""美是和谐的比例"，并进一步提出"黄金分割"的理论，这些都对西方后来的艺术产生了直接且深刻的影响。

古希腊著名哲学家亚里士多德提出的"艺术就是模仿"的理论影响西方艺术理论和实践长达二千多年。总之，西方艺术长期以科学理性的思维和逻辑分析的方式向前发展，以逼真写实，用形象示理，对客观事物直观的再现恰是其哲学理论对艺术思维方式的深刻影响。

第四节　艺术鉴赏的过程与意义

一、艺术鉴赏的过程

鉴赏者其实是艺术创造活动中的有机组成部分，是不可缺失的重要环节。艺术家从最初的酝酿构思到完成作品，始终要同读者、观众、听众打交道，因此，艺术创作过程实际上是艺术家与欣赏者不断交互作用的动态过程。一部艺术作品应该至少包含两方面的意义，一是作品本身，一是鉴赏者在鉴赏过程中对艺术作品的审美再创造。艺术作品作为审美客体，是鉴赏活动的审美对象，作品中的艺术形象成为鉴赏主体进行审美再创造的客观依据。在艺术鉴赏中，作为鉴赏主体的鉴赏者并不是消极、被动地接受，而是积极、主动地进行审美再创造的活动。不过，由于每个鉴赏主体的文化修养、审美趣味、生活经历、性格气质等不尽相同，因而会在鉴赏过程中形成不同的角度和深度，对同一部艺术作品不同的理解也会随之出现差异，从而赋予作品不同的意义。艺术鉴赏的过程主要分为三个阶段。

1. 准备阶段

艺术鉴赏的准备阶段主要表现为一种审美期待。即鉴赏者根据已有的艺术知识，对将要接受的艺术作品进行了解，对其各个方面诸如风格、内涵等进行相应的猜测与期待。这种审美期待的深度与广度通常建立在鉴赏者的审美经验基础上。一般来说，鉴赏者的审美经验越丰富，对艺术史的知识和艺术界的情况了解越多，对即将接受的艺术作品的审美期待就越高。

2. 初级阶段

在艺术鉴赏的初级阶段，视觉和听觉是审美接受的主要方式，鉴赏者往往通过完形与弥散、错觉等知觉方式完成对艺术作品初级阶段的接受过程。

完形与弥散。完形心理学家卡夫卡说："艺术品是作为一种结构感染人们的。这意味着它不是各组成部分的简单集合，而是各部分相互依存的整体。"鉴赏者在面对艺术作品时，最初感知到的是作品中的可视形态、形象以及形式。如美术作品中通过色彩、光影、线条等手段描绘出来的对象；音乐作品中的节奏、旋律；舞

蹈作品中的动作、服装、节奏，等等。尽管艺术家已经对作品的形式与结构做了精心的组织，但仍然需要鉴赏者在接受过程中对其所感知的各部分内容进行视、听、知觉的再度完形。弥散与完形相对，指的是鉴赏者在接受艺术作品的过程中，把视、听觉弥散在作品的细节中，去感受细节之美妙。如光影、线条、笔触、色彩、声音、动作，等等。欣赏中国水墨画时，对笔墨趣味的审美就不能靠完形的方式，而必须以弥散的方式才能实现。

错觉。错觉在艺术鉴赏过程中有着重要意义，并表现出多种方式，如空间错觉、物象错觉、运动错觉、比例错觉，等等。中国山水画中，"竖画三寸，当千仞之高，横墨数尺，体百里之迥"。天地万物缩小于方寸之间而未失其大，正是以接受者产生"虚幻空间"的错觉存在为前提的。物象错觉指的是接受者把艺术形象与真实事物等同起来的虚幻感受。如古希腊画家宙克西斯画的葡萄，使麻雀信以为真。中国古代绘画史上也有很多类似的故事。错觉还可以表现在运动方面。如马奈画的马，四蹄腾空，给人以强烈的运动感。其实这并不是马真实的奔跑状态。比例错觉最经典的范例是古希腊著名的帕提农神庙，在石柱与台基的比例上，充分利用了接受者在比例方面的错觉。

3. 高级阶段

在艺术鉴赏的高级阶段，理解、体验与回味显得尤为重要。

理解。鉴赏者对艺术作品的理解通常是建立在以往对艺术家以及艺术作品的理解乃至对人类文化的理解基础之上。在中国，"知人论世"通常是鉴赏者理解艺术作品的一个原则。中国艺术理论中的"字如其人""人品即画品"等表述正是这一原则的具体体现。理解是对艺术作品意义与内涵的正确还原，不过，理解有时也会包含误解。在艺术接受过程中，误解的现象时有发生，不能忽视其作用。在中外艺术发展史上，都曾经有过这样的现象。如清初"四王"，长期被认为是"复古"与"保守"，而当中国画经历了创新的历程之后发现，"四王"的作品同样存在积极的意义与价值。

体验。在艺术鉴赏过程中，体验是最高级阶段，通常表现为"直觉""理性直观""想象"等。在体验过程中，鉴赏者通常会在艺术作品中感受到自我，艺术作品的整体意味通常会在体验过程中体现。艺术不同于科学，艺术作品往往都具有不确定性，即留一定余地和空间。尤其中国艺术最讲究"留白"。有了"空白"，人们便可以在艺术欣赏的过程中将自己独特的体验和想象融入作品中，作品的艺术世界才能真正成为鉴赏者的世界，作品中的不确定性才得以确定，作品的审美价值才得以最终实现。中国传统戏曲表演中，对具体事件的描述往往都要求观众通过想象来加以填充。如行船没水，以桨代船，骑马没马，以鞭代马，观众往往都能心领神会，配合默契。

回味。回味是指当鉴赏者离开了艺术作品之后，作品仍然会在很长一段时间内持续留存在鉴赏者的记忆中，并不断被回味思索。回味是鉴赏者对所接受的艺术作品的重要选择，能够使鉴赏者反复回味的一定是那些深深打动了鉴赏者的艺术作品。因此，艺术作品能否被鉴赏者回味，通常是检验其艺术价值与社会价值的试金石。孔子闻《韶》而"三月不知肉味"，是艺术作品引发人回味的最经典范例。

二、艺术鉴赏的意义

艺术作品必须通过鉴赏主体的审美再创造活动，才能真正发挥它的社会意义和美学价值。一件优秀的艺术作品，如同藏在山石之中的美玉。如果没有人去发掘它、雕琢它，很多人可能无法了解潜藏其中的内涵与价值。只有一代代有艺术鉴赏能力的人对艺术作品进行鉴赏，并将艺术鉴赏的价值、艺术的内涵通过再创造使更多人了解，才能真正使广大人民群众能够明白艺术作品的内涵与价值，从而使更多的人可以从艺术作品中汲取养分，升华自己。

概括起来讲，艺术鉴赏的意义主要体现在以下几个方面：

（1）艺术鉴赏是艺术创作过程中的重要一环，艺术作品必须通过鉴赏主体的审美再创造活动，才能真正发挥它的社会意义和美学价值。艺术作品的审美价值只有在鉴赏主体的欣赏过程中方能得以表现。试想，一部文学作品若无人阅读，那么无异于一叠印着铅字的纸张，雕塑作品若无人欣赏，也只是一堆毫无生命的石块。只有通过鉴赏主体的审美再创造，才能使它们获得现实的艺术生命力。尤其是艺术作品的审美教育、审美认知、审美娱乐等诸多功能，都不能由作者或作品单独实现，只能由鉴赏主体通过审美再创造活动实现。

（2）艺术作品在没有鉴赏者的再创造和补充之前都是不完整和不确定的，需要鉴赏者通过想象、联想等多种心理功能去丰富和补充。当鉴赏者没有或缺乏能力对艺术作品进行分析和理解时，作品的美感和内涵也将无法显现。也正是因为鉴赏参与了艺术作品的再创作过程，而使作品本身的内涵得以进一步丰富，从而提升了艺术作品的审美意义和价值。

（3）鉴赏主体根据自己的生活经验、艺术修养、兴趣爱好、思想情感和审美理想，对作品中的艺术形象进行加工改造、补充丰富，进行审美的再创造。在这种艺术鉴赏的审美再创造活动中，鉴赏主体可以享受到创造的愉悦。正如艺术家在进行艺术创作过程中产生无比

的喜悦一样，通过艺术鉴赏同样可以获得极其强烈的美感和精神上的满足，而这种满足和快感，绝不同于物质上的愉悦。苏轼诗云："宁可食无肉，不可居无竹。"竹是古代文人高洁品性的象征，作为一种高雅的审美对象，对其鉴赏的快感是吃肉的满足感无法替代的，所以苏轼做出了这种选择。有时艺术作品还能使人们产生恐惧、悲伤、愤怒的情感反应，不过人们在产生恐惧、哀怜、愤怒的同时，也可以获得情感宣泄的快感，仿佛许久郁积在心中的有害情绪已释放出去，因而产生一种轻松感。因为欣赏者内心深处非常明白他身处局外，而非实历其事。艺术可以宣泄、升华、净化人的情绪。

思考与实践

■ 观察身边随处可见的艺术形式，思考它们的艺术本源，体会中西方艺术表现形式的差异。

■ 多接触一些不同形式、不同风格的艺术作品，对印象深刻的艺术形式进行思考和总结。

交响乐的发展史

京剧脸谱赏析

第二章

绘画艺术鉴赏

能力要求
- 掌握、品味中国绘画的美感及其艺术特征的方法
- 了解中国著名画家的代表及不同时代的代表作品
- 掌握西方绘画造型及绘画手法与中国绘画的差异
- 理解绘画的基本理念、技法及西方绘画代表作品

课前准备
- 搜集相关的中西方绘画大师的作品

课堂互动
- 谈一谈中西方绘画的异同

第一节 概述

成稿于汉和帝永元十二年（公元100年）的中国第一部字书《说文解字》中对绘画的解释是："画，界也，象田四界，聿所以画之。"绘画艺术是造型艺术中最为重要的一种艺术表现形式，从不同的角度可以将其分成多种。

从大的地域角度来说，绘画可以分为东方绘画和西方绘画。东西方绘画是构成世界绘画的两大不同体系，东方绘画以中国绘画为中心，包括印度、日本、韩国等国家的绘画体系；西方绘画一般是指萌芽于意大利半岛，从地缘来说包括了整个欧洲，并在近百年来影响了美、亚、非等各洲的西方绘画体系。

从艺术史的角度来说，中西方绘画对绘画起始的思维方式、理念有着本质的不同。比如德国启蒙运动的文艺批评家莱辛，在他的代表作品《拉奥孔》中，主要表明了诗歌、绘画、雕塑等各个不同艺术门类的差异性；反观中国传统中主要的艺术思想，从孔子到老子，无不体现出一种"中庸"气质的特征，即处处强调融合，将不同的艺术形式融为一体。中国绘画中的以书法入画、将诗词入画无不体现出融合的气息。

第二节 书画同源——中国绘画的线条美

张彦远在他的《历代名画记》中曾说："无线者非画也。"可以说，线自古就是中国传统绘画的灵魂所在。早在新石器时代，东西方绘画就都是以线条为主要表达手法，大多数今日可见的绘画作品都是以契刻形式展现出来的，可以说这个时期东西方绘画是没有外在的区别的，这种情况一直延续到战国时代，即公元前5世纪至公元前3世纪。可以说，中西方绘画都源于对物体外在轮廓线的勾勒，只不过西方绘画最终将绘画的焦点集中于轮廓线之内的光影及体积感的塑造，而逐步淡化了线在整个画面中的地位罢了。中国绘画出现了以线条为主要艺术表现手法的形式。差异的产生与中国"书画同源"的历史背景有着极大的关系。中国最早的文字——象形文字的出现，其实就是一种"同源"的对线造型艺术的最初表现形式。中国绘画自产生之日起，所追求的并不是物体的再现性功能的体现，而是追求一种传统思维方式上的抽象形式的表达。如八卦图，其实就是古人对宇宙空间理解的抽象形式，是使用不同的线来展现实体宇宙的种种规律的图像。可以说"线条"是中国绘画从古至今的主要表现手段。正如国画大师潘天寿所言："吾国绘画以线为基础。"可以毫不夸张地说，

线是中国绘画的灵魂所在，是艺术家对于自然物体的提炼凝结。

中国绘画线条的发展历史大致经历了具有朴素特征的原始社会，殷商王朝的青铜时代，秦汉的雄浑，带有异域风情的魏晋南北朝，融合交流的隋唐，极致精美的宋元以及返朴求拙的明清等不同时代的洗礼，最终形成了具有中国传统特色的审美特征。可以说，中国绘画中的线，蕴藏着中国人民艺术劳作的精华，它是世界艺术历史文明的重要组成部分，不同时代对线条的不同特征的追求，在形成线的时代艺术特征的同时，也深深地将不同时代的灵魂注入变幻莫测的线条之中。

虽然现在没有翔实的历史资料证明中国绘画产生的年代，但线条的出现一定早于文字的记载。

早在新石器时代仰韶文化中，人们很容易就能够在不同样式的陶器上发现描绘有涟漪、草纹等线条的痕迹，虽然说这些痕迹的绘制方式比较简单，但是祖先对"线条"理解的萌芽也正是从这个时刻出现的。

在中国绘画发展的早期，最为杰出的代表性绘画是湖南长沙陈家大山发现的战国时期楚国的《龙凤人物图》（图2-1）。这幅作品是中国早期绘画艺术的珍品，现藏于湖南省博物馆。

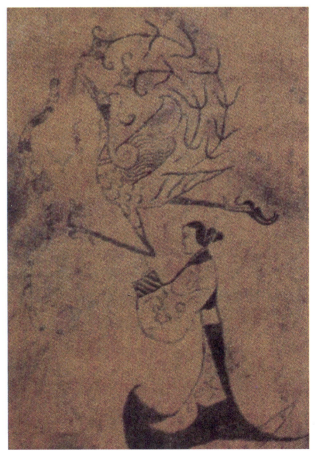

图2-1 《龙凤人物图》

帛画是中国古代特有的绘画方式，因在白色的丝质品上进行绘制得名。它是盛行于中国战国中晚期

至西汉前期的画种，一般发现于远离当时中原的边远山区。

在著名的马王堆汉墓中出土的一幅帛画，整幅作品为T字形，长205厘米，上部宽92厘米，底部宽47.7厘米，向下的四角缀有飘带，顶部边缘有竹棍支撑，可以悬挂起来。在葬礼中由人举起，在进入墓室后覆盖在棺椁上，起到引导死者亡灵升仙的作用。在一起出土的"遣策"中，这种作品被称之为"非衣"。画面中使用了天然的矿物质颜料朱砂、石青、石绿等进行绘制，时至今日，色彩依旧绚丽鲜明，清晰地描绘了当时人们对于升仙的种种奇幻想象，同时更体现出当时中国绘画的画工已经达到一定的审美高度，比较充分地体现了汉代的绘画水准。整幅作品继承了中国传统的对称法则，以左右对称上下连贯的形式分为三个部分，描绘了画家心目中天上、人间、地狱三个段落。在笔法上以简单的平涂为主，色彩艳丽；但是在画面的墨线处理上富于变化，追求线条的流畅，同时还使用了勾勒法和没骨法，将中国传统的原色及间色交替使用，增添了画面的灵动感。画面中所勾勒出的线，宛如丝线般柔和，正是后人所总结的"高古游丝描"的体现。在线的使用上，这幅绘画取得了很高的成就，同时表明中国绘画在形成之初就以灵动的线作为整个画面的主要表现形式。中国绘画在形成的早期就比较重视线条的韵律在整个画面中所传达出的意蕴，在画面中力求使用有限的笔墨形态，将画外之像、境外之情更多地抒发出来。

在中国绘画随后的历史发展脉络中，以线为主要表现手段的绘画方式，逐渐成为中国绘画最主要的特征之一。吴道子是中国古代画家中最负盛名的一位，被历代画家称为"画圣"。吴道子，又名道玄，是盛唐时期涌现出的众多画家中最为杰出的代表人物，在这个时期，中国绘画在不断吸收外来艺术的基础上，在技术和绘画材料的运用上可以说是得心应手，艺术形式百花齐放。正是在这样一个交流、开放的大环境中，吴道子发展了前人的笔墨技巧，学习了张旭、贺知章的书法，并将书法的运笔方法融入绘画中，逐渐形成了以遒劲奔放为主要特征的"莼菜条"的线描方式，将中国绘画中线的运用提升到了新的高度。

张彦远曾经对吴道子的线条有这样的评价："数仞之画，或自臂起。或从足先，巨壮诡怪，肤脉连结，过于僧繇矣。"从中能够看出，吴道子的线条学习了张僧繇简洁的技巧，并且创造出了一种不同于传统的具有遒劲风格的"莼菜条"，在画面中能够使用线条，表现出画面中每一部分的相互联系，和谐统一。吴道子的绘画原作现已不存，因为他在当时的影响颇大，所以吴道子绘画的风格可以在众多模仿者流传下来的作品中体会。如北宋武宗元所绘制的白描作品《八十七神仙卷》（图2-2）就是比较典型的代表作品。这幅作品长292厘米，宽30厘米，是徐悲鸿纪念馆的镇馆之宝，这幅作品以中国传统的手卷形式在绢本上展现出中国传统道教传说中87位神仙飘然而至的情景。

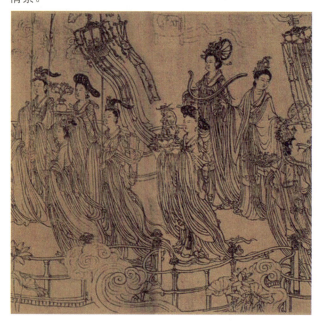

图2-2　《八十七神仙卷》局部

中国著名画家潘天寿在看过此画后，曾经有过这样的评价："全以人物的衣袖飘带、衣纹皱褶、旌旗流苏等的墨线，交错回旋达成一种和谐的意趣与行走的动，使人感到各种乐器都在发出一种和谐音乐，在空中悠扬一般。"此画展现了吴道子绘画中"高侧深斜，卷褶飘带之势"，画面中单纯地运用线条，营造出了"天衣飞扬，满壁风动"的艺术氛围。仔细欣赏这幅作品，不难发现，画面中的神仙面貌一人一面，服饰各不相同，通过线条粗细、虚实的变化穿插，使画面极具动感，吴道子这种使用线条绘制人物衣褶的技巧，被后人称为"吴带当风"。又因为在他的作品中非常喜欢使用颜色极重的焦墨进行勾线，并且适当地压缩色彩在画面中的比重，强调线在作品中的作用，又被称为"吴装"。

据现存史料记载，吴道子的绘画作品有一百五十多幅。他的作品在当时是极其名贵的，著名的《历代名画记》中有记载："吴道子屏风一片，值金二万，次者售一万五千。"这样的一种弱化色彩、强调线条的绘画在当时受市场欢迎的程度可见一斑。吴道子的大多数作品都是他与众多弟子共同绘制的，通常是他负责起稿、线描，其他人负责上色。他的弟子在中国美术史中也有很多记载，其中最为著名的是卢楞迦。这种师父带徒弟的传承形式也是中国传统绘画延续的主要形式。

中国绘画发展至宋代，可以说达到了一个巅峰，

这一时期所产生的作品无论是从数量还是质量上都达到了一个较高的水平。以程朱理学为理论基础，在绘画上体现的是对自然细致入微地描绘和对天然灵性的追求。其中，创作于北宋晚期的由风俗画家张择端描绘的《清明上河图》（图2-3）是众多精品绘画中的一颗璀璨明珠。

在2015年故宫博物院建院90周年之际，《清明上河图》展露了完整的画面，吸引了八千五百多人排着长队来观赏这幅作品。现代人对这幅作品的喜爱，也从一个侧面反映出中国人天生的对线的敏锐感受。《清明上河图》绘制于长527.8厘米，宽24.8厘米的绢本长卷上。全画以全景式构图、散点透视，展现出北宋都城汴梁百姓们普通的一天，使用线作为主要绘画手段，展现了中国十二世纪城市的风景。这样完整地以长卷形式记录生活的艺术表现手法，在世界艺术史上是独一无二的。据齐藤谦所撰《拙堂文话·卷八》统计，《清明上河图》上共有各色人物1659人，动物209头（只），比古典小说《三国演义》（1195人）、《红楼梦》（975人）、《水浒传》（785人）中的任何一部描绘的人物都要多。画面的丰富程度令人咋舌。

《清明上河图》全幅作品用线构成，同吴道子的绘画一样，画家选择了简单的渲染。整个画面给人以干净素雅的感觉。使用线条勾勒出繁杂的人物、风景，通过线条有度的张弛、粗细变化来衬托画面中的静与动。这种看似简单重复的绘画过程，对创作者来说其实是极大的考验。在具体绘画技巧上，实现了大手笔与精细手笔的完美结合。在选择具体描绘的对象时，通常选择那些平常生活中的典型事物、场景、人物等；如在描绘船的场景中，将船上的细小物件、船帆、缆绳打结的方式一览无余地呈现出来，相关甚至专家还能够据此分析出打的是什么样的结，如何能够打出来，等等，所以有些人称这幅作品为"宋代百姓生活百科全书"。与此相对应的是，在线的运用上有些则是轻描淡写地描绘出远处的景色及屋舍，只描绘出一个大的走势，并没有浪费太多的笔墨，这样做的目的是最大限度地体现画面的层次感，在线条的处理上有疏有密，错落有致，这样一种对大场景的控制能力对画家的功力要求不言而喻。

在人物刻画方面，仔细观察就会发现，对人物的面部通常采用的是柔和的线描，而对衣褶的描绘则呈现出劲健的笔法，生动地描绘了不同阶层的人物的生活状态和心理特征。具体到画面的亭台楼阁，画家使用了传统界画的表现形式，在绘制过程中使用了界尺引线，但画面的细致程度，非一般传统界画所能相比，达到了"触物留情，备皆妙绝，尤垂生阁"的艺术境界，更体现出北宋作品工整细致、构图严谨的艺术特征。《清明上河图》以其超常的丰富内容及精确的细节描绘给观者以身临其境的艺术感染力，是线条艺术的典范。

线条作为中国绘画所推崇的主要艺术表现手段，除了在工笔绘画上是主导因素外，在写意画的创作中也占有举足轻重的作用。线条所呈现出的粗细、虚实、刚柔、曲折，无不体现出中国传统绘画的审美情趣。

明代画家中，善于使用线的当属陈洪绶。可以说"线"是他整个艺术人生的生命轨迹，他将传统的人物绣像与白描技法推向成熟，在中国历代画家中颇具影响力。

陈洪绶的人物绘画总体上来说具有构图简洁、线条有力、画面效果装饰性极强的艺术特征。他具有象征主义情怀的人物绘画，是古代中国人物绘画通向近代中国人物绘画的一扇门，他将线条浓缩至画面中的人物身上，带给观者强烈的感受，曾被誉为"南陈北崔"，在

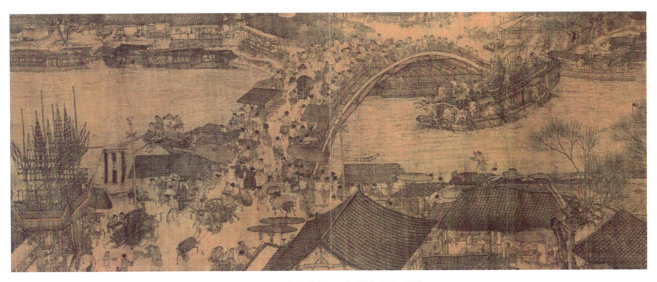

图2-3 《清明上河图》局部图虹桥段

他46岁时，创作了一套著名的作品《水浒叶子》。

《水浒叶子》描绘了40位梁山好汉的形象，画面中除了宋江外，都是威武的英雄形象，栩栩如生的人物充满了正义之感。画面中将线条的韵律体现得淋漓尽致，将线条凝练至每个人物中，按照不同人物的性格特点，使用不同的顿挫线条，使画面呈现出灵动之感。在描绘吴用时，画家使用了流动性强的细线条来表现具有书生气质的人物形象。武松是《水浒叶子》（图2-4）中比较具有代表性的人物形象，他穿着宽大的衣服，陈洪绶通过线条的勾勒，将衣服迎风飘动的感觉刻画出来，通过刻画嘴角不易觉察的冷峻与镇定，成功塑造出了英雄的姿态。

图2-4　《水浒叶子》武松图

清末民初的著名写意画家吴昌硕，在他留存的大量传世作品中，吸收了徐渭的大写意、石涛的笔法以及八大山人在造型上的独特，并且将具有金石味道的韵律融入绘画，自成一派。他的绘画古朴，与金石相得益彰，例如在他绘制的很多以老藤为主题的作品中，将自然界中的枯木老藤，用石鼓文的笔法进行绘制，笔法老练，尤见功力，整个画面给人一种雄浑大气之感。

吴昌硕的带有浓厚金石味道的线条写意画风，将中国的文人绘画推向了一个高潮，开启了中国大写意的一个时代，他本人位列"清末海派四大家"之首。

吴昌硕的绘画追寻"古味"，从中国传统的篆书中汲取灵感，潘天寿在评论他的艺术风格时曾指出："画事用笔须在沉着中求畅快，畅快中求沉着，可与书法中'怒猊抉石''渴骥奔泉'二语相互参证。"这句话非常准确地概括了吴昌硕绘画中线条的艺术特征。在吴昌硕的作品中，金石之气迎面扑来，画面主要使用笔尖在宣纸上游走的轻重缓急来表现，这就是通常所说的线条。纵观其一生的艺术创作历程，可以发现，他对中国传统的篆、隶、草书使用得游刃有余，达到了一种"以书作画任意为，碎叶枯藤涂满纸"的艺术境界。在吴昌硕的花鸟作品中，古朴苍劲的用笔被大量使用，提升了中国花鸟绘画的整体品质。在清末西方文化大量涌入的大环境中，艺术家大胆地将中国传统的金石趣味引入绘画作品，保持了中国绘画的独立艺术语言，让中国传统的艺术形式展现出新的生命力。同时也另辟蹊径地将赵孟頫所提出的"书画同源"的艺术理念用新的艺术语言继承下去，既有传统，又不失现代艺术的风格，真正展现出时代艺术的特征。

吴昌硕善画藤类植物，通过画面中线条的拉拽与翻皱等不同笔法的巧妙配合，使藤蔓特有的穿插关系跃然于宣纸之上。在他的作品《又一邨看梅诗意》中，可以看到梅花的枝干从画面的左侧上升至画面的右侧，在微风的吹拂下，分枝自然地向四周伸展开来，梅花则用寥寥几笔淡墨勾勒出来，灵动之感跃然纸上。这幅作品最具特色的是在画的落款处用篆书书写的"有勒马悬崖之势"的字体，更加强了画面中梅花枝干构图中险中求奇的动感走势，枝干在画面的"悬崖一刻"及时将枝干走势随笔锋一转，画面中的平衡立即显现，达到平和。这种用线条与画面中诗的意境结合表现艺术家艺术情怀的手段，在中国绘画史中也是具有原创性的。吴昌硕晚年所创作的《十二洞天梅花图》（图2-5）系列是画家精简线条的极致之作。其中之一使梅花枝干与怪石似交非交，梅花从画面的左上角向右下角延伸，经过石头的遮掩从石头后面出现。画面中梅花的枝干大胆地使用浓重的墨线，通过侧锋将枝条的老辣与粗犷表现得淋漓尽致，浓重焦墨的枝条与淡墨勾勒出的怪石交相辉映，传达出画家"冰肌铁骨绝世姿，世间桃李安得知"的对梅花傲骨的喜爱之情。他借用梅花比喻自己的情操，表达出艺术家在现实社会中的凌云之志。

图2-5 《十二洞天梅花图》之二

图2-6 吴昌硕《葡萄图》

除了绘制藤类植物外，经常出现在其画作中的题材还有各种水果。在吴昌硕现存的众多绘画中有枇杷、荔枝等现实生活中随处可见的果子，其中还有多幅模仿徐渭画风所作的《葡萄图》（图2-6）。其与徐渭所画的葡萄虽然都看似粗乱，但最大的不同在于吴昌硕的画面中，所描绘的葡萄在错落起伏中更具有明显的草书痕迹。画面中所出现的"草书之幻"，更明白地道出了画面中的灵感来源。画面中草书特有的灵动之美，使吴昌硕所绘制的葡萄相比前人，多出了一种生命的活力，草书夸张的笔触更增添了作品强烈的视觉冲击力，一改传统中国绘画强调内敛的艺术追求。这种极具阳刚之气的绘画风格，受到了民众的认可，对中国传统人文画普遍气势偏弱的风格，是一种有益的补充。

吴昌硕曾说："人家说我善于作画，其实我的书法比画好，人家说我擅长书法，其实我的金石更胜过书法。"中国传统文人绘画对书法功力的重视程度可见一斑。

其实中国绘画自古就有着书画同源的说法，中国绘画中的线条除了说明所描绘对象的外轮廓外，更为重要的是表现出书法的内涵，这个内涵被认为是中国文人的精神体现。纵观整个中国绘画线条的发展历程，不难发现在中国绘画的历史上，对于线条的研究一直都在延续。一位艺术家用线的风格往往决定着他的整个艺术作品风格。

中国绘画特有的毛笔，通过不同的按压、揉捏，在画面中形成不同痕迹，对于线条更是有着一定的法则规律，如藏锋、中锋、侧锋、逆锋等非常细致的归类。通过对毛笔灵活的运用，形成了中国绘画及书法在画面中的相互呼应。汉代绘画上所展现出来的画面效果，其实与当时篆书的书写方式有着直接的联系。随着篆书的不断发展，为了使字体更加美观，在书写方式上，某些笔画出于审美的目的而被夸张，例如在横的书写中，逐渐出现了比较明显的挑角，这样篆书就逐渐演变成为隶书。到了两晋时代，为了加强文字的可读性，隶书变得更加工整，这样就有了楷书，随后产生的就是行书与草书。随着字体的不断丰富，中国人对毛笔的使用也越发熟练，直至唐代，随着经济空前的繁荣，中国的线条迎来了一个黄金时代。尤其在开元、天宝年间，草书的飞速发展，线的艺术语言在中国人的作品中变得空前丰富。由于书法与绘画在中国绘画中始终有一种紧密的关

系，伴随着书法的繁荣，中国绘画对线的基本形式有了更为细致的分类。钉头鼠尾、兰叶等专业绘画线条开始被运用，并且出现了艺术理论上的文字整理，使中国线条艺术上升至理论高度。

中国线条的发展，是通过不断突破原有规则而丰富起来的，中国绘画从开始带有宗教传播意味的形式渐渐变为以注重抒发情怀为主要表现手段，在这个过程中，线条在表意绘画中通过多变的形式，将中国绘画的精髓提炼至每一根线条中。可以说，品读不了线条，就不能读懂中国绘画的内核。线条是解读中国绘画的一把金钥匙，是中国绘画不可或缺的基本造型语言。

中华文化有着五千年的悠久历史，线条艺术通过一代又一代艺术家的不断提纯，逐渐成为绘画中使用的主要表现手法，中国线条的审美凝聚了中国传统人文思想的精华，可以说线条是中国画的筋骨。中国绘画的线条承载了中国社会历史更迭的印迹，在今天瞬息万变的大环境下，中国人的审美情趣也在不断发生变化，但对于中国绘画，线条主导艺术表现手段是毋庸置疑的。"画者，文之极也。"这句话明确了中国绘画的本质，线条体现了艺术家个人的文学、艺术修养，并非单纯的匠人之术。正如潘天寿先生所言："线是骨子里的东西，它从自然中来，又高于自然，更有精神，更有力量和气。"任何新艺术形式的产生都可以看成是现代与传统的联系，中国绘画线条从帛画上的简单勾勒到现代中国绘画对线条的灵活运用，其演变的规则与不同艺术形式不断交流，联系的密切，推动中国绘画风格不断更新，使之更符合当时的艺术语境，造就了中国绘画的发展历程。笔中之情、墨中之趣、心中之境，通过线条在中国绘画中一代代传承，中国绘画的精髓也正在于此。

第三节　遗形写神——中国绘画的气韵美

在中国传统画论中，最为著名的当属南齐谢赫的《古画品录》，在这部论述中国传统绘画品评层次的重要著述中提出了对于中国传统绘画影响极深的"六法论"观点，即气韵生动、骨法用笔、应物象形、随类赋彩、经营位置和传移模写。他认为在中国传统绘画中最重要的就是"气韵"。除了谢赫所提及的"六法"外，顾恺之所说的"传神论"的含义也与"六法"有着异曲同工之妙，他认为画面中所谓的"神"，与画家的胸怀、学识、品位、生活经历等有着直接的关系，通过中国绘画特有的技巧，将其外化的过程就是艺术创作的过程。不同的画家能够画出带有不同特征的绘画，也正是由于心灵中对现实不同的体会造成的，绘画技巧不过是表达途径，能够与观者产生心理共鸣的作品，通常都具备气韵生动的特点。由此可见，"气韵"的体现也正是中国传统绘画中线条逐渐发展成熟后独特的中国韵味的体现。

对于中国绘画画面中气韵之美的品评标准，在中国绘画鉴赏中的地位是十分重要的。气韵在画面中的体现程度，是直接检验画家修养、内心气质、绘画技巧的综合体现，更是画家精神体会与外在作品恰当融合的具象呈现。气韵是中国绘画中从整体画面感受的角度出发来评价中国绘画优良的具体标准。

从字面上理解"气韵"二字是指意境与意味的综合，在绘画中可以解释为艺术作品中的神采。中国绘画中的气韵，体现出中国传统哲学中的"元气说"。可以说在中国传统文化中，对于"气"的追求是终极的，甚至认为整个世界就是由气所构成的——气是一切生命的本源，也正是"天地合气，万物自生"。"韵"字最早是古人从抚琴弹唱中感受到的一种和音，是指和谐的声音，即"异音相从谓之和，同声相应谓之韵"。五代时期著名画家荆浩曾经说过："夫画有六要：一曰气，二曰韵，三曰思，四曰景，五曰笔，六曰墨。"在此，他将"气"与"韵"分开叙述，随后他又进一步解释了气韵："气者，心随笔运，取象不惑；韵者，意隐迹象立形，备仪不俗。"从中可以领悟到，在好的作品中，气与韵相辅相成，缺一不可。

中国绘画由于受到老庄思想的影响颇深，使得大多数中国画家在画面中对自然界中真实的事物外形并不太看重，在生活中追求一种陶渊明式的生活状态，含蓄、内省逐渐转化为中国绘画所特有的文艺观，这对气韵的产生而言无疑是至关重要的外在环境因素。庄子所提出的"清""虚""玄""远"的观点也正是中国绘画所说的气韵所追求的目标。在具体的画作中，北宗的李唐以气为主要特征，而南派的王微则以韵取胜，形成了各领风骚几百年的画坛局面。

谢赫在六法理论中，将气韵排在首位，将其作为中国绘画最高的品评标准，其实说明了中国绘画在历史的发展中逐渐认识到，单纯的笔法技巧并不是中国绘画笔墨展现的主导，而精神力量的人格体现才是中国绘画所追求的最高标准，这样的绘画体会，西方绘画是在印象派时期才逐渐感受到的。这比西方艺术理论早了近千年。

郭若虚在他的《图画见闻志（卷一）》中曾说："凡画，气韵本乎游心，神采生于笔，用笔之难，断可识矣。"气韵的表达方式，最终是由画面中的笔墨所体现出来的，即"气韵藏于笔墨，笔墨都成气韵"。

第四节　逍遥以游——中国绘画的空间美

中国先民经历历史长河的无数次洗礼，在不断地适应周围环境的过程中，体会到了万物的生长，产生了对生命价值本体的关注，在绘画领域，逐渐形成自身独特的审美趣味。其中，关于空间感的独立体系，是中国绘画在世界艺术领域中极具特色的价值体现。在中国传统绘画中，通过线条、墨色韵律的相互配合，利用巧妙的留白与散点透视，为观者营造出了具有东方情怀的情感空间，使得中国绘画在空间的表现上独具一格。

对于"空间"一词，字典中给出的解释是："物质存在的一种形式……是物质存在的广延性和伸张性的表现……是不依赖人的意识而转移的。"在具体的绘画艺术中，可以理解为艺术家通过自身的技术将二维的平面幻化为三维空间的视觉感受。这里除了视觉的物理性参与外，想象力参与的重要性是不言而喻的。

绘画中的空间无论是西方绘画还是中国绘画，都是由画家虚拟出的空间，这种虚拟空间不同于自然界的真实三维空间，只要画家有足够的想象力与创造力，虚拟空间可以探索的边际是能无限延展的。好的绘画作品本质上可以看成是自然美的一种升华，是画家的绘画技巧与精神品格融合的外在体现。

中国传统绘画由于受到天人合一哲学思想的影响，中国画家普遍在画面中追求对于客观事物的主观感受的抒发，借景抒情是主要的表现手段之一。对于构图的严格要求是中国绘画在美学中逐步走向成熟的主要标志之一。在著名的"谢赫六法"中，所提及的"经营位置"，包含了中国绘画对于空间营造的理解。

更为细致的论述在宋代郭熙所写的《林泉高致》中，在谈及画面中对于山的空间感气氛的营造中写道："山有三远：在山下而仰山巅，位置高远。自山前而窥山后，谓之深远。自近山而望远山，谓之平远。"对不同位置山的空间的描绘，给出了具体的规则。"三远法"的提出，对中国绘画独特空间的营造形成了深远的影响，使得中国绘画更具有装饰性，画面效果朝着意象化、主观化更进一步。

中国绘画除了以线条作为主要画面表现元素外，其独特的"散点透视"，是最具特色的观察方法。根据画面的需要，视觉的焦点并非单一固定，画家通过主观取舍来重新组织画面，对不能够说明主观意识的客观事物，大胆进行取舍和精炼，将不同时间、空间的事物，巧妙地加以整合，最大地体现视野在画面中的自由性。"散点透视"的运用，不但对于中国的绘画影响巨大，对于整个亚洲艺术至今都有深远的影响。

在著名的《清明上河图》中，对于散点透视的运用可以说是炉火纯青，对于大场景的绘制，散点透视的优势不言而喻。在长卷式的构图中，随着画面的展开，观者的视点是不断变化的，随着人物景色的不断更迭变化，画面将当时人们生活的真实情况展现在观者面前。通过对客观事物主观筛选后的截取，在画面中根据画家的需要将近景、中景、远景巧妙地进行重组，将场景中的每一个人物刻画得细致入微，整幅画面中，既有对街景气氛的渲染，又有个人生活的体现，充分体现出"以大观小"的空间美感。画面中景色与人物的相互穿插，令人流连忘返。

除了散点透视的运用外，对于中国绘画的留白处理，也是中国画家展现画面空间延展性的主要表现手段。中国画中的留白并不是简单的空白，讲究的是藏境的情感体验。在中国绘画中，画面中所描绘的具体事物有时是次要的、虚幻的，而画面中所要体现的主体竟然是留白处，空的是实的。这也正是中国传统思想中以虚出实、以幻出真的体现。

在中国绘画中，空白处往往是有自身的语言的，相对于画面中所刻画的事物，留白处更具有艺术的想象空间。"无画之处皆成妙境"准确地概括了中国绘画留白的作用。

南宋画家梁楷在他的代表作品《李白行吟图》（图2-7）中，使用了极简的线条，除了对李白外形简单勾勒外，画面中没有任何的背景与装饰。通过人物眼神的远眺，观者能够切身地感受到背景的空白，一片广阔的天地，配合简单的服饰处理，使诗人内心的孤傲与性格的豪放跃然于纸上，体现出顾恺之所提及的"传神论"的精髓。梁楷的绘画是一种笔墨技巧的展现，更是一种画家自身心境的展示，力求真实心灵的最大体现；这样的艺术表现手段至今仍受到日本绘画的重视。

在工笔画方面，唐代画家张萱所绘制的《捣练图》（图2-8），描绘了宫廷贵族妇女日常工作的状态。画面中将女性主体人物放置在空的背景中，通过妇女劳作时不同的动态、高矮形成了错落有致的构图，人物之间相互呼应，画家的视线处于一种平行移动的状态。通过主体人物复杂的动势和细微的神情刻画，与背景的空白产生强烈的画面对比效果，借以表达画面中空间的限制，体现了极强的韵律感。

留白的艺术表现手法，除了体现在人物绘画方面，在中国绘画占有极大比重的山水画中，也发挥着重要的作用。被称为"马一角"的南宋画家马远的画作中，对于背景虚化的处理可以说是典型的中国传统山水画的代表。他的《寒江独钓图》（图2-9）中，将一叶小舟放置在画面的中央，对于画面中江水的描写，只用淡墨轻轻勾勒，除此之外，画面中一片空白，将画面中的"虚空"运用到了极致，使观者在欣赏作品时，第一眼就

能看到孤零零的小船上钓鱼的渔民，孤单的气氛油然而生。画家通过对简繁的大胆处理，将水面辽阔的空间淋漓尽致地展现了出来，画面极具艺术的感染力，使人过目难忘。

图2-9　马远《寒江独钓图》

"外师造化，中得心源"的艺术创作理念，使中国绘画逐渐脱离了再现式的绘画表现手法，取而代之的是主观的虚化与内心真实的美学理念。"空"并非无，它是中国传统美学观念的最高境界，画面中的留白是画面重要的组成部分，将画面中的意境无限地延展，这也正是对庄子所提及的"逍遥游"中艺术自由的具体展现。

这种画面中的留白，与画家自身的修养有着千丝万缕的联系，画面中留什么舍什么最考验画家对整体画面的把控能力。去除烦琐，留下精华，使用最简单的手段，最为准确地表达情怀，是中国绘画空间表现的主要特点。

在现代中国绘画中，这样的一种表现手段被越来越多的画家采用。齐白石所绘制的虾，通过墨色浓淡的虚实变化，将水中的虾表现得晶莹剔透，画面中虽然对水没有一笔描绘，但是看过画的人都会感觉到虾在水中嬉戏的畅快。他的学生李可染也继承了这一技巧，他的《牧牛图》，用留白的方式来处理浸泡着水牛身体的水面，通过对两头水牛与骑在牛背上牧童相互动势的准确把握，营造了一幅带有中国水乡风情的绘画。

中国绘画中的空白与细致描绘，可以看作《易经》中所说的阴、阳两个方面，它们互为依存，正是"一阴一阳之谓道"的艺术体现。

第五节　自然之境——西方绘画的写实美

西方绘画自原始时期的洞穴壁画开始，就将观察的重点放在对客观事物惟妙惟肖的刻画上，将每天的生活

图2-7　梁楷《李白行吟图》

图2-8　张萱《捣练图》（局部）

记录在岩壁上,"造型"也随之产生。在西方绘画漫长的发展历程中,产生了诸多的样式、风格与流派,虽然历经变化,但大体上是在写实的脉络上发展而来的。其发展轨迹具有强烈的科学理性观点,绘画的目的是以写实再现事物。在西方绘画发展至20世纪前,整个西方绘画的发展历程就是以写实为轴心而展开的,透过各个时期不同风格的绘画作品,以绘画的形式讲述着每个时代画家眼中不同的世界。

油画是西方绘画的主要画种之一,传统油画通过对各种技巧的发展,追求在二维空间上展现一个真实的世界。西方画家通过对绘画材料纯熟的掌握,在二维空间中勾勒出一幅幅具有时代特质的绘画。

西方早期绘画由于受到文艺复兴的影响,表现出写实倾向。后来在世俗文化兴起与经济发展的大环境下,西方绘画在继承了罗马传统后,逐渐将造型列为绘画的追求。在对解剖与透视学的认识不断加深的基础上,西方绘画中的写实性不断加深,并得到了空前的发展。

文艺复兴时期,人文主义思想的建立,将艺术从神学的束缚中解放出来,绘画开始摆脱单一的宗教绘画主题,逐渐世俗化。通过焦点透视的运用与光学、色彩学的引入,开启了绘画的全新时代。

画家们通过亲自解剖尸体,获得了人体各部分精准的比例关系,将画面中人物的动势表达得更为生动。光学使画面中的物体在同一光源下,层次更为分明,形成了空间效果。色彩学的引入,将画面中由于受到周围的影响而形成统一色调的固有色进行整合。多种手法的运用,最终的目的就是要打造画面上的真实效果。

达·芬奇所绘制的《蒙娜丽莎》,是西方写实肖像绘画中至今无法逾越的经典之作。画面真实地反映了一位现实生活中女性的形象,通过对人物神态的艺术抓拍,将人物形象立体化地再现于画面中,是当时女性的精神写照。画面中对固有色的再现强调素描关系,对虚实处理得当,细微表情的变化让观者至今看起来都觉得非常震撼。

同达·芬奇安静的画面效果不同,米开朗琪罗更擅长绘制运动中的人体形象,他耗费毕生精力创作的西斯廷教堂天顶画中的众多人物,在外轮廓线的刻画上可谓下足了功夫。每一条外轮廓线的转折都严格按照肌肉的动势而改变,通过对轮廓线的恰当拿捏,将人物刻画得栩栩如生。

鲁本斯的绘画在相互协调的曲线中呈现出一种强烈的动势,自由健康的造型表达出画面的张力。通过对色彩饱和度的精准把控,表现了画家对生活的热爱之情。他是巴洛克画风中最具影响力的一位画家,被人称颂为"巴洛克艺术之王"。《玛丽·美第奇与亨利四世的婚礼》(图2-10)是由24幅作品组成的组画,通过对服饰中反光的细致刻画,生动展示了衣服的不同质感,这也正是油画所善于表现的题材之一。德拉克洛瓦曾经对鲁本斯有过这样的评价:"没有哪个画家能比鲁本斯更像荷马。"画家使用叙事的方法,忠实地记录了当时的历史事件。《苏姗娜·芙尔曼肖像》是另一幅能够表现鲁本斯绘画特点的肖像画。画家使用生动多变的笔触和流畅的线条,为观者展现了一位带有理想美的富于肉感的妇女形象,通过对眼神的细微描绘,使观者感受到一种幸福情感的自然流露,这也是画家在尊重客观事物的基础上极力表现的内在情感。

图2-10 鲁本斯《玛丽·美第奇与亨利四世的婚礼》

伦勃朗是西方绘画中公认的用光大师,贡布里希曾经对他的绘画有过这样的评价:"如果把艺术比作群山,那么那座最高的山峰就是伦勃朗的艺术。"虽然说这句话带有贡布里希的个人喜好,但是不可否认,伦勃朗的艺术成就在西方美学界是被公认的。他通过有意识地强化画面中的明暗对比,营造画面的戏剧性,通过画面中颜料薄厚的对比关系,体现出西方绘画特有的写实特质。伦勃朗一生为自己描绘了数百幅自画像(图2-11和图2-12),从年轻到年老,将自己容颜的变化真实地留在了画布上。法国艺术评论家雷诺曾经说过:"这位荷兰大师的艺术,活像一所专为学画人设立的伟大学校,一个学画的人就得在那里修完全部学程,如同一个人在学习某种语言的时候非把文法读通不可。"伦勃朗用他一生的绘画阐述了西

方绘画的写实风格。在他完成于1627年的一幅青年自画像中，观者可看到一位意气风发的少年，画家将略显消瘦的脸庞与嘴唇放置在画面的受光处，目光则穿透了阴影，表现了一种儒雅的气质。

图 2-11　伦勃朗《自画像》（年轻时）

图 2-12　伦勃朗《自画像》（老年）

除了大量的自画像传世外，伦勃朗创作于1632年的《杜普医生的解剖课》是他的成名作，年仅28岁的画家，凭借着对一节医学解剖课程真实的反映，赢得了名誉。画面中所有的人物都取自现实生活，可以看成是一幅团体肖像画，医生在画面的右侧讲授课程，画面中的光线则从左侧照射过来，巧妙地将画面的中心置于尸体和所有人的脸上，显示出那个时代对科学孜孜不倦的追求。

19世纪法国著名风景画家柯罗的绘画带有一种泥土的芬芳，他的画面中体现出的是一种朴素的自然风光，通过对安静、祥和的画面的描绘，营造出一种自然之外的内在美。他的绘画对后来著名的巴比松画派有重要的影响。在实际的艺术创作中，柯罗尊重自然，他经常说"面对自然，对景写生"，这也为之后的印象派绘画奠定了基础。他不断地旅行，就是为了在不同的景色中捕捉最为真实的自然。在西方绘画的写实主义风景绘画中，柯罗首开先河。他的写生绘画《孟特芳丹的回忆》（图2-13），在对于自然风景真实写生的基础上表达了画家对自然的赞美。这也是他的代表作品。他的早期作品对强光下的景物描写得比较多，到了成熟时期，更关注朦胧光线下产生的光影效果。在《孟特芳丹的回忆》中，画面风格明显吸收了浪漫主义风格绘画的渲染方式，将画面效果进行一种诗意的表达，画面中通过对多层次灰色调子的细腻把握以及造型上的脱俗表现，使这幅绘画表现出一种神秘、超脱的气质，是柯罗绘画的主要特征之一。

图 2-13　柯罗《孟特芳丹的回忆》

柯罗的绘画在古典主义风景绘画的传统上，推崇作画的第一印象，这一点也深深地影响了印象主义绘画，可以说柯罗的绘画是印象主义绘画实践的前身。在他的绘画作品中，既有古典主义，又有浪漫主义的身影，观者能够感受到西方绘画的交错演变。

第六节　科学透视——西方绘画的空间美

西方绘画对空间感的研究，大致经历了两个时期。其一是从西方绘画诞生之日起至印象派艺术的产生。这

一时期西方绘画对空间的探索是从视觉的真实性角度出发的，主要研究如何利用符合规律的透视理论，在二维的空间中展示三维的画面效果。其二是从塞尚将变化的焦点引入画面至后现代美术的发展阶段。这一时期主要研究传统理论里空间的拓展。第一个时期主要围绕画面的深度展开，第二个时期是从画面主题所占的体积方面做研究的。

西方绘画很重视对空间的研究，达·芬奇在他的《绘画论》中就是从"大空间"与"小空间"两个方面来论述绘画的。不同时期对空间透视有着不同的探索，随之产生与之相关的各种绘画技巧，进而促进了不同时期绘画特征的形成。几百年前，为了使绘画能够真实地反映自然，丢勒发明了视线迹点法。为了使油画暗部变得通透，凡·艾克兄弟将树脂与油脂结合，这样才有了媒介剂的应用。科学技术的发展与西方绘画的发展息息相关。随手翻看西方艺术史，不难发现在西方艺术的早期，关于空间与科学之间的关联就有很多理论。例如布鲁内莱斯基对于透视学的研究、马萨乔对绘画空间的改良，等等。另外在《艺术与视知觉》中阿恩海姆对西方绘画空间使用了专门的一个章节进行论述，分别从视觉角度及心理学角度对其进行了诠释。在美国理论家库克的《西洋名画家绘画技法》中，还对西方绘画作品中出现的空间表现手法做了归纳，大体上将其分为"晕光法""空气透视法""视觉透视法""焦点距离透视法"等，对西方绘画中空间造型的分析可以说五花八门。

史前至中世纪这段时间，可以说是西方艺术空间透视形成的萌芽期。同东方文化的起始阶段相同，大多数西方史前绘画都使用矿物质颜料，直接将画面绘制在岩石及日常用品的表面。由于绘画技巧的单一，这时的绘画很难兼顾三维空间的表现，留存下的作品在今天看来并没有背景和对地平线的绘制。休·昂纳曾经对这一时期的岩壁绘画这样评价："我们无法估计这些形象在尺寸上的不同，也无法知道他们如何表现动物之间的距离和相互位置，正如我们无法判断伸长腿的马是表现其在飞奔还是躺在地上死了。"可以看出，对于画面空间感，大多数史前绘画没有基本的概念。但是极少数的史前绘画，不知是否是出于主观或无意识，在画面中有少量的对空间感的营造，例如著名的西班牙阿尔塔米拉洞窟中的《被束缚的野牛》（图2-14），画面中对野牛有简略的明暗描写，但是很难肯定这是有意识地对画面中深度空间的主动描绘，因为在不平整的岩壁上作画，在涂抹颜料时，很容易将色彩涂抹得不均匀而产生类似明暗的深度效果，即便这样，画面中出现的这些不均匀的色彩，使现代的观者产生了或多或少的感动。

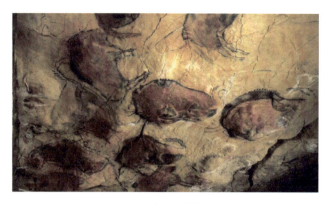

图2-14　《被束缚的野牛》

直到公元前525年，希腊发现了一种新的绘画技巧——赤绘，这意味着西方对画面空间的营造向前迈进了重要一步。它是水瓶绘画中的一种技法，画家在绘制中穿插使用了透视法、明暗法及前缩法等相对科学的技术。这时期，在透视学方面，希腊人已经基本掌握了透视的两大基本规律，即近大远小、垂直大平行小，并且有了相关的理论讲解，这也是至今发现的最早的关于西方透视理论的著述。如在数学方面，对透视的论证有阿加萨柯斯的相关分析，他为埃斯库罗斯的背景量身订制的舞台背景图，是最早将平行透视理论引入绘画的例证。透视理论学的发展，是古希腊时期的奇迹，甚至被称为"希腊的革命"，将其引入绘画，更是人类艺术史上的创举。这也注定了西方绘画从早期萌芽阶段开始，就与自然科学的发展有着千丝万缕的联系。

当时出现了专门研究绘画透视学的画家阿格塔邱斯、哲扑克西斯等，对透视配景法和线在画面中的透视都有专门的研究，画面空间的营造越来越受到当时艺术家们的重视。当时对画面是否真实还有很多比赛，以评出谁的绘画技巧更高。其中最为著名的就是哲扑克西斯和巴尔拉希奥斯的比赛，首先巴尔拉希奥斯将蒙在画面上的画布掀开，露出了一幅非常逼真的葡萄写生，竟然引来了小鸟的争抢；当时的人们都觉得肯定无法有人超越了，但是当人们要掀起哲扑克西斯的画布时，大家惊呆了，因为哲扑克西斯只画了一块蒙在画上的画布，哲扑克西斯的画竟然欺骗了人的眼睛。从中可以感受到当时在画面中对三维空间的突破，在此前2000年的西方绘画发展过程中，人物形象都是平面化的，不得不说，古希腊时期是西方绘画空间发展的一个重要时期。

古罗马继承和发展了古希腊的透视空间技巧，从现存的遗作上看，古罗马在深度空间的表现上，技术更加成熟。发现于庞贝城遗址的《狄俄尼索斯的秘仪图》壁画（图2-15）中，在墙壁的中段展开故事情节，画面将众多的人物放置于中间，上下两段分别是带有装饰性质的彩绘图案，整幅画面呈横向排列。仔细观察每一个人物的刻画，非常真实，对人物光线的处理也很明显，甚至在对人物衣服褶皱的处理上，也考虑到了透视的转折

变化，覆盖在人体上的衣物跟随人体肌肉的起伏存在细微的透视。其中对"恐怖少女"人物的处理，在兼顾人体解剖的基础上，对近实远虚的处理也是比较深刻的。古罗马绘画在古希腊绘画空间透视的基础上，又发明了"色彩透视法"，即在画面中除运用数学中的透视原理外，又加进了色调及色相的明度变化，使得画面更具真实性。

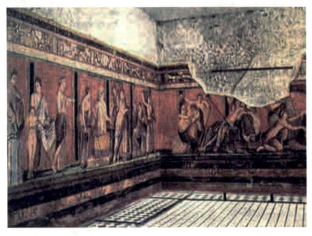

图2-15　《狄俄尼索斯的秘仪图》

公元前100年的一幅《在勒斯特里戈尼安领土上的尤利赛斯》就是使用"色彩透视法"绘制的。这幅取材自《奥德赛》的绘画作品，描绘的是典型的地中海海岸的自然景色，在画面的前景中，用比较纯的重色来塑造人物及树木，相对的，对后面的树木则使用了较灰的颜色来处理。在这幅绘画中，观者能够看出为了将画面的空间感较为真实地营造出来，画家使用了"投影法"以及"大气透视"，这种多种透视手段并存的绘画是第一次出现。对于"大气透视法"，西方绘画给予了科学的解释，当时的人们认识到，在观者和被绘制物体之间是存在着大气的，即存在空气，而空气并不是完全透明的，通常距离越远景色的颜色越淡。至今为止，现存最早的一幅带有空间明暗关系的绘画作品是在罗马庞贝城发现的《静物》。

进入中世纪后，随着基督教的盛行，西方绘画的题材大都以宗教为主，画面中缺乏空间感，大多数专家认为这是由于古希腊与古罗马的高超绘画技法并没有流传至中世纪。在将近1000年的时间里，西方绘画的空间感并没有太大的改进。从现存的一些绘画作品中可以发现，当时的画家仅限于理解基本的"近大远小"及"消失"的透视理论，对近景与远景能够表现出体积的规则变化，但是在对中景的处理没有太大的进展。

虽然在整体上，中世纪的绘画中对空间还有很多没有解决的问题，但也不乏个别作品出现闪光点。此时期对透视所用的方式主要有"前缩法""重叠法"等。在索菲亚大教堂的镶嵌画《上帝的母亲》中（图2-16），表现出了一种画家主观透视，例如对圣母椅子的透视。

但是这些透视不同于古希腊时期画面中经过了严格数学公式推演的透视，在中世纪的画面中的透视大都是凭借画家视觉上的主观测量形成的，因而在大多数的中世纪绘画作品中，通常会发现前后透视上的相互矛盾，进而有种空间上的混乱。

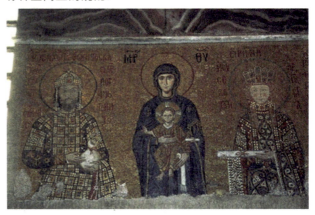

图2-16　《上帝的母亲》

这样的一种绘画特征一直持续到文艺复兴才有了改观。在文艺复兴早期，画面中还保留了大量中世纪绘画的特点，但是开始关注画面中透视焦点的唯一性。奇马布埃的祭坛绘画《圣母子》是第一幅在13世纪采用明暗手法来表现画面空间的作品。另外杜乔的一幅祭坛绘画《耶稣被出卖》，对远近人物地面的处理符合透视中近低远高的基本透视规则。杜乔是文艺复兴早期对透视原理掌握得比较好的一位画家。他的《天使预报圣母将死的噩耗》很好地说明了他对透视的运用，画面中天顶上的木梁同时消失于一点，使得圣母所在的背景有明显的纵深感。但是由于当时缺乏数学理论的严密推理，使得画面中产生了多个焦点，虽然杜乔没有完全摆脱中世纪绘画的束缚，但是在当时的大环境下这样的探索是难能可贵的。

乔托被称为意大利文艺复兴的第一人，他最大的贡献就是再现了古希腊时期的写实技巧。乔托的作品背景中用真实的自然景观代替了长久以来的平涂式背景，力求表现画面的纵深感。在壁画《基督进耶路撒冷》中，讲述了耶稣治病救人的故事，在画面背景中的城堡使用明暗的效果表现，前方的人物按照主次关系排列，左侧是耶稣及信徒，右侧的市民由远及近地排列在画面中，有一种空间的递增感。画面的中景部分还描绘了两个在树上砍树的人物。乔托对真实背景及中景的研究，使西方绘画的空间感向现实主义绘画又进了一步。

在对人体的体积感及自然空间表现的完善方面，马萨乔可以说是非常重要的一位画家。他的绘画《逐出伊甸园》（图2-17）最为明显的就是对空气透视的运用，画面中前景人物轮廓清晰，通过光线的对比将亚当、夏娃痛苦的心情渲染得非常到位，对远景的天使及前景人物处理很有空间层次。另外他的代表作品《三位一体》

（图2-18），对透视理论的运用符合精确的数学比例。这幅作品创造性地将视平线与观者的眼睛对齐，圣父和基督被垂直安排在画面的中轴线上，圣母和圣约翰分别站在画面两端，与符合透视规则的拱顶形成了一个三维的纵深空间。从中可以看出马萨乔已经掌握了远超前辈的透视法则。

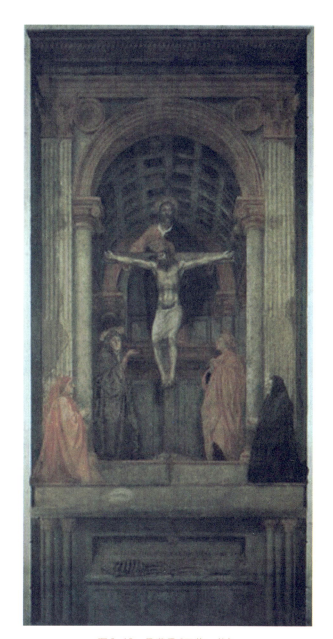

图2-18 马萨乔《三位一体》

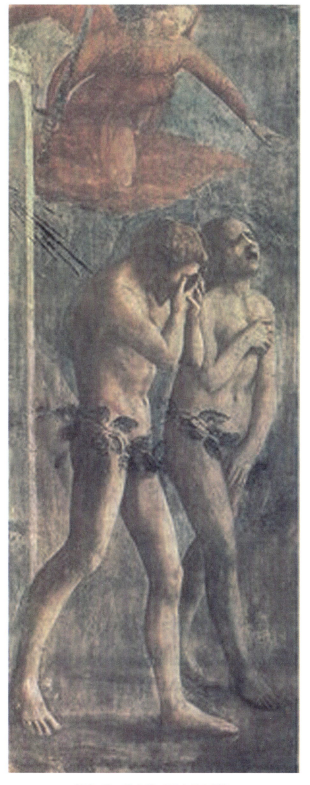

图2-17 马萨乔《逐出伊甸园》

15世纪后期，通过画家对透视规律的不断总结，在艺术理论领域，透视学已经形成了基本的法则。西方最早对透视学进行系统论述的著作当属阿尔贝蒂的《绘画论》。他是活跃于佛罗伦萨的一位艺术家，经常与大名鼎鼎的多纳泰罗、马萨乔讨论艺术。在不断探讨艺术的过程中，他对绘画中的数学规律极感兴趣，对艺术的认知也逐渐从感性上升至理性层面。在这部最早系统论述透视学的书中，他强调数学规律是研究艺术规律的基础，并且深入论述了修辞学、数学和几何学与艺术的关系，极大拓宽了艺术的视野。除了对透视学规律的深刻探讨外，该书最为重要的贡献是将此前西方社会中与手工匠人相并列的画家提升为一种创造者，通过在绘画中加入科学而严谨的透视法则，极大地提升了绘画的科学性与创作者的社会地位。

15世纪是线性透视的繁荣时期，对透视学的掌握程度是衡量当时画师水平的一项基本考核要求。在这一时期的绘画中，无论是背景还是主体人物，无不体现出精确的透视关系，这对于画面的逼真效果是非常重要的。帕都亚画派的代表人物是曼坦尼亚。他的作品《哀悼耶稣》（图2-19）是一幅文艺复兴早期的透视绘画的经典之作。画面中，受难的耶稣从脚部开始至头部的大角度透视采用了"前缩透视法"，这是一种文艺复兴前期比较常见的透视方法，将画面中前景人为地缩短，甚至将耶稣的脚掌部分留于画面，这样观者就能够更清晰地看到受难耶稣的头部，还能看到他整个身躯下倾的动势，近距离的脚掌钉子孔和清晰血管的刻画更增加了整个画面悲伤的感情。这样的前缩透视法对后世画家影响是深刻的。

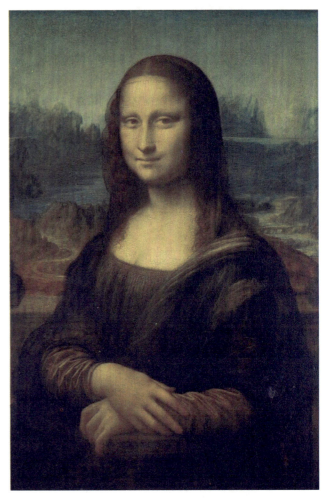

图2-20 达·芬奇《蒙娜丽莎》

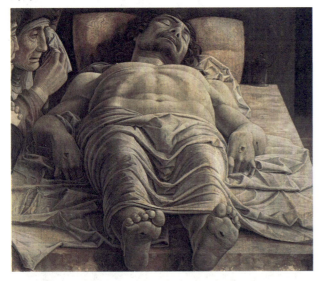

图2-19 曼坦尼亚《哀悼耶稣》

达·芬奇是一位多才的奇人，他除了在绘画上做出巨大的贡献外，还写了《绘画论》。他在原有的线性透视的基础上整理出了"空气透视""隐没透视"。在书中，他结合自然时间举例，对空气对画面中远景的色相纯度及轮廓线的影响都进行了比较详细的阐述。在前人理论的基础上，他还创造性地提出除了空间深度的存在外，还有大小范围的区别。具体解释为大面积的空间可以用线性透视来解决，但是对小面积的空间变化，只能使用明暗来表现。相对于透视的数学原理，在二维平面上对小面积，即阴影的凸凹的刻画更有难度。相对的，他总结出了"渐进法"来解决此类问题。他主张光线的变化要柔和，强烈的光线对比会使画面显得粗糙，只有柔和的渐变才能体现画面的真实感。这种方法完美地体现在他的《蒙娜丽莎》（图2-20）中。这种"渐进法"在17、18世纪后广泛地运用于画面中，成为古典绘画主要的技法之一。

17世纪的著名荷兰小画派代表维米尔将线性透视的法则进一步发展，在画面中成功运用了"焦点距离透视"。这也是西方绘画透视的主要表现手法，最早是由美国理论家库克提出来的，它在近代光学理论和摄影术的基础上发展而来。即当观察一个事物时，只能一次集中于一个焦点，而不在焦点范围内的其他事物，呈现的则是模糊的状态，通常距离焦点越远的物体越模糊。在维米尔的《持天平的女人》（图2-21）中，画家将焦点放置在人物抬起的右手上，观者可以清晰地看到右手的每个细节，而对于距离焦点远的左手处理则较为柔和。整个画面就像从相机的镜头中看到的一样。

塞尚打破了达·芬奇所提出的"大空间"理论。在塞尚之前的几百年，虽然很多流派不断更迭，但大都是在传统的焦点透视上的改变。塞尚在画面中采用了多个焦点的"移动透视"方法。与中世纪无意识的多点透视的区别是，在塞尚的画面中，深度和科学的透视仍然是画家所坚持的，改变的只是透视的法则。自塞尚起，现代艺术的空间感逐渐被西方艺术接受。

图 2-21　维米尔《持天平的女人》

第七节　光色交响——西方绘画的光色美

"光"在西方绘画中有着举足轻重的作用。画面中光线的运用是塑造物体体积感、空间深度的重要表现手法，可以说如果没有光，也就没有西方绘画的历史。

在中世纪之前，对光探究的领域并不是很广，因为艺术在当时还处于初级发展阶段，现在只能从为数不多流传下来的壁画作品中感受到，当时的画家只能对画面中物体形象做简单的明暗处理。例如乔托的《哀悼基督》中，画家有意识地刻画了人物的面部和服饰的光感，虽然有一定程度的失真，但是在那个时代，可以说将西方绘画提升了一个台阶，为西方再现性绘画的发展奠定了基础。这种现象一直延续到文艺复兴时期，为了能够真实客观地再现世界，在画面中如何处理光与物体之间的关系，成了当时很多人关注的焦点。

达·芬奇对于光的理解，在当时的社会中是超前的，他对光源在物体上的反射及距离的远近对视线的影响都有专门的论述，这些基本的光学理论——渐隐法的运用，加强了画面中的立体感，一改自中世纪以来，画面对轮廓线僵硬的处理方式，轮廓线与背景之间的关系，通过画面中对光线的技术处理，变得更加真实，渐隐法也奠定了西方绘画的写实基础。

"光"在西方绘画中的主体地位，可以说是伴随着整个西方古典艺术的发展而不断完善的。在现实主义盛行的17、18世纪，当卡拉瓦乔举起了现实主义的大旗时，整个西方画坛涌现出了大批的光影大师。如伦勃朗、维米尔、拉图尔等，他们在遵循画面中光源处理方式的基本规则的同时，通过不同的光源营造方式及绘画技巧，创作了极具个人风格的作品。

在卡拉瓦乔的作品中，对侧光的运用是非常多的。他通过侧光描绘人物形象，将人物面孔放置于亮处，强烈的明暗对比，宛如歌剧舞台灯光的折射效果，光线打在画面主体上，其他部分随着光源的弱化处理而依次递减，从而突出了画面的主题思想。他的作品《召唤圣马太》（图2-22）中，画家将光线从画面的右侧向左侧投射，光线的来源与站立人物手指的方向相同，在光线的照射下，手指与隐藏在暗处的其他人物部位形成鲜明的对比，突出了整个画面"召唤"一词的动势，极具舞台效果。

图 2-22　卡拉瓦乔《召唤圣马太》

伦勃朗对光线的运用，达到了一种出神入化的境界。他进一步发展了卡拉瓦乔画面中舞台效果的灯光效应，更为重要的是通过对传统透明罩染技巧的改良，将暗处的颜色处理得更为通透，亮部的颜色层次更为丰富，这样做的结果是大大增强了画面的色层变化，将油画的特征表现得淋漓尽致。使用媒介透明罩染，也是古典油画能够将物体刻画得栩栩如生的主要技巧。在伦勃朗的《戴金盔的男子》（图2-23）里，画面的视觉中心点是明暗对比最为强烈的金属头盔，通过对高光的层层罩染，使光在金属上产生微妙的折射，在厚堆的油画颜料上形成浮雕的质感，在暗部光线较弱的地方，对轮廓线使用了模糊的处理手法。丰富的色层技术表现手段及多层次调子的综合运用，使得伦勃朗的绘画作品具有极高的辨识度。

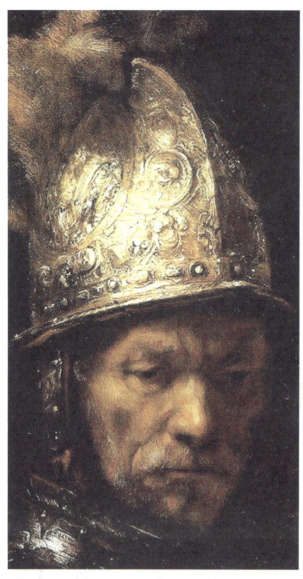

图 2-23　伦勃朗《戴金盔的男子》

托出了一种孤寂的人物心理状态，整个画面以暖棕色为主要基调，以表现灯光的温暖。

图 2-24　维米尔《窗前读信的少女》

图 2-25　拉图尔《灯前的玛德莱娜》

荷兰小画派的代表人物维米尔也是一位用光高手。他的作品中对光的使用是柔和的，整个画面的语调控制在一种类似抒情诗的频率中，给人一种安静、祥和的美感。他所喜爱并描写的都是些平凡的人物及房间，运用散射光线，通过对自然光线的柔和过渡，表现日常品的质感。《窗前读信的少女》（图2-24）抓住了一位美丽少女借助窗外光线专心读着远方来信的场景。照射进屋子的阳光，洒在屋子的各个角落，画家通过不同物体对光线的反射，来营造整个画面的安逸与祥和。

另外，被称为"烛光画家"的拉图尔，对于烛光、灯光在画面中的描绘是独特的。他的绘画受到卡拉瓦乔的极大影响，他也是通过对光线的强烈对比来营造画面效果的高手。但与卡拉瓦乔不同的是，对画面中的光源选择，他所使用的是人造光线，如烛光等。《灯前的玛德莱娜》（图2-25）中，画面里除了主体人物马德莱娜和油灯外，并没有出现其他的物体，构图上的简洁是为了更加突出主题。光影下若隐若现、忽明忽暗的气氛烘

在18世纪晚期,随着牛顿的七色光线理论的发展,为了使画面更具有科学性,越来越多的画家开始走出画室,对室外的光线进行研究。英国的水彩画家透纳,为了获得一种带有浪漫主义气息的绘画方式,潜心研究了在不同气候条件下光对画面氛围的影响,在画面中力求展现出瞬息万变的自然光线,对光的提炼更为精准。这对印象派的影响是至关重要的。

而后,经过巴比松画派长期的外光训练,定位瞬间的光被引入画面,使得画面更接近于自然,画家们开始注意到除了固有色外,光源色对同一色彩的画面影响会有不同。

色环的运用,也使绘画中对补色的运用上升到了理论的高度。画家们对画面中的纯度与明度的关注在这个时期是空前的。可以说,西方绘画的进步是随着西方自然科学的不断探索而不断改变的。

"作画时,要设法忘掉你眼前的形体,一棵树、一片田野……只是想:这是一块蓝色,这是一长条粉红色,这是一条黄色,然后准确地画下你所观察到的颜色和形状……"这是印象派绘画领军人物莫奈对作画方法的详细解读,为了捕捉画面中的光,在印象派的绘画中,画家不惜在一定程度上抛弃西方绘画延续了几百年的形体。也正因为如此,可以说自印象派开始,光线在西方绘画中的地位又提升了一个台阶,新的艺术形式也由此诞生。

印象派绘画画家将画室放在了自然空间中,对自然光线的观察是细致入微的,使光在画面中的作用达到了极致。在反复的观察与科学论证后,他们发现古典主义绘画中认为阴影中单一色彩是有不足的。其实物体阴影所反映在视觉中的色彩通常呈现为物体亮部色彩的补色,物体表面通过对光线的反射和吸收的不同而产生的颜色变化,应当是画家在画面所关注的重点,而非传统绘画中对物体外形的简单描绘。

对于不同时间段自然光线在物体表面所形成的微妙变化,莫奈所采用的研究方法是在每天同一时间段内,描绘同一物体不同的光线变化对色彩的影响,借以展现色彩在画面中既丰富又科学的表现形式。莫奈为此曾经绘制过很多系列作品,如著名的《鲁昂大教堂》和《睡莲》(图2-26)系列绘画。在清晨的时候,因为早晨太阳刚刚升起,通常空气中湿度较大,建筑物表面因为水汽的折射,使太阳的光芒显现出一种柔和、模糊的蓝色冷色调,但是在天空中,太阳本身的颜色是柔和的橙色,这样一组冷暖的对比,很好地呈现出画面的温度效果,随后的几幅作品也是通过捕捉光线不同时间的变幻而描绘的,"光"成为印象派画家的模特,无论画面中描绘的是什么,任何一幅印象派画家的绘画,都是围绕着光的变化展开的,画面中无论是调子的丰富色层还是色彩的冷暖对比,其最终目的都是将光线的变化展现在二维的画面中。在《圣经》中,上帝说要有光,于是这世界就有了光,光源的产生也让人类看到了色彩,可以说光是西方绘画的灵魂之所在。

图2-26 莫奈《睡莲》

在西方绘画中,光除了对色彩的重要影响外,对于西方绘画构图的调整而言也是一种重要的手段。文艺复兴时期的色彩大师提香将光线作为平衡画面的主要手段及构图手法,通过对画面中光线的主观整理,来引导欣赏者的欣赏视线,从而从构图角度取得了一种出其不意的效果。

光线除了产生意外效果的作用外,画家还可以通过画面中光线的穿插,来串联整个画面的人物关系。例如鲁本斯的《凯瑟琳的婚礼》中,光线从画面的右下角开始,照射至亮面的人体形象,最后照射到画面上三个相互交谈的人物,直至高高在上的圣母子,这样的画面在光线的勾勒下形成了一个英文字母C的构图,将众多复杂人物统一到光线中,使画面呈现出一种整体中的变化,气势磅礴,画家通过对诸多人物的个体差异的描绘,形成了特有的光感节奏。

除了传统绘画中对光线的处理方式,在现代绘画中,对光线的处理呈现出一种主观的夸张。在契里柯的《一条街上的神秘与忧郁》(图2-27)中,画面中突然出现的倾斜光线,将画面分割为两个部分。在对受光面的处理上,对左下角的人影做剪影式的处理,保持了亮黄色受光区域的平衡;在建筑物的暗部,即画面的右侧位置,利用光线的反射原理,在建筑物的反光处进行亮色的夸张,使得整个画面暗中有亮,亮中有暗,通过对光线的巧妙处理,丰富了画面的构图效果。可以说,光线是西方绘画最有力的构图手段。

图2-27 契里柯《一条街上的神秘与忧郁》

当艺术史的脚步进入20世纪，光受到了印象派画家的高度重视，而在现代艺术中的地位则有所下降。但是在现代众多的抽象艺术中，莫兰迪与洛佩斯通过对光线的关注，开启了画面对心灵观照的绘画方式的探索。

莫兰迪一生坚持描绘生活中常见的瓶瓶罐罐，在重构物体的同时，试图揭示一种画家特有的艺术情感体验。莫兰迪画面中光与形是密切相关的，通常在迎着光的一侧，瓶子所呈现出的边缘线的状态是一种"显"的状态，而在光所照射不到的地方，瓶子的边缘所呈现的是一种"隐"的形式。两种关系通过光线的方向，互为制约，并通过画面中不同物体的摆放状态，构成画面中的节奏。他大都按照"暗的压亮的，亮的又逼出暗的"这样的一种组合规律来建造画面。

同莫兰迪主观改变物体的外形不同，洛佩斯则是以具象写实的手法，来展现日常生活的场景而著称。在他的画面中，自然的室内光线，真实清晰地将室内的家具、物件再现出来，通过光线在不同物品上的折射，画家营造出一种对逝去时光的怀旧感受，耐人寻味。

西方绘画中对光线的运用，可以说是一种重要的表现手段。文艺复兴时期，光线所承载的主要是对于形体的准确把控。在崇尚科学的基础上，画家对光线的作用做了很多试探性的工作，随着透视学原理的形成，西方绘画再现性艺术的基本定位在这个时期初见成效。接下来就是以烘托绘画主题效果为主的17、18世纪，这个时期对光线的运用是成熟的，画面中的舞台效果特征凸显。光线运用的顶峰出现在印象派时期，光成了艺术家热衷表现的主题，从物理光学中对自然光线规律的揭示而发展出的艺术形式，对西方整个画坛的影响是空前的，可以说，印象派的产生，撼动了西方画坛自文艺复兴以来的再现性艺术语境，揭开了现代绘画的序幕。可以说，如果没有光，整个西方绘画的历史将是不可想象的，光在西方绘画中的探索远远没有结束。

思考与实践

■ 观察身边随处可见的艺术形式，思考它们的艺术本源，体会传统艺术在现代语境下体现出来的形式美感，并且以文字及摄影的形式记录下来。

■ 搜集一些以线造型的优秀作品，选择喜欢的进行临摹，重点体会变幻的线对画面美感塑造的重要性。

■ 搜集一些以光影为主要表现手段的艺术作品，认真体会不同艺术的形式美感。

中国十二大名画

五分钟读懂西方绘画史

第三章

雕塑艺术鉴赏

能力要求
- 掌握不同时代以及地域文化中雕塑艺术作品的特色
- 分析中西方雕塑之间的关联
- 了解不同文化对雕塑特点的影响

课前准备
- 搜集喜欢的中西方雕塑作品的照片

课堂互动
- 谈一谈喜欢的雕塑作品

第一节 概述

雕塑是最能体现时代精神的艺术，不同的时代、地域所产生的雕塑，无不与当时的社会经济、文化有着紧密的联系。雕塑艺术的历史是艺术史中不可忽视的一个重要方面。中西文化由于地域以及思维模式上的差异，产生了风格迥异的雕塑作品。从材料的差异上可以将雕塑分为石雕、木雕、竹雕、泥雕、金属雕、冰雕，等等；从形态上则可分为圆雕、浮雕、透雕等；从地域上则可以分为东方雕塑和西方雕塑。雕塑也被称为"凝固的音乐"。

艺术自产生之初，就与雕塑有着千丝万缕的联系。雕塑的历史是与人类自身的发展息息相关的，人类最早创造出的艺术作品就是雕塑，可以追溯至30000年前的旧石器时代。西亚文化促成了农耕文化的进步，使得人类的生产方式从在自然界采摘变为自己种植农作物，劳动效率的提高使得雕塑作品更加精美。从字面上看，雕塑就是雕刻与塑造的结合。中西方雕塑虽然从艺术表现手法上有所差异，但是都是与当时人类的生产活动紧密相关的，当原始人开始懂得用石器敲击东西，就注定了雕塑艺术的产生。通过不同时代、地域所产生的不同雕塑艺术作品，或多或少可以探索那个时代所发生的事情，雕塑是历史真实的见证，更是一代代人对理想生活的美好追求的艺术表现。

第二节 虚实之韵——中国秦汉俑

中国雕塑同世界其他国家一样，也是起源于传统的农耕文化，随着朝代的变迁，大量精美的雕塑作品得以产生。同西方雕塑有所差异，中国传统的人物雕像被称为"俑"，是发轫于中国殉葬艺术的雕塑作品，用于代替活人殉葬。从殉葬角度说，这是中国墓葬形式的进步，是中国传统思想中虽死犹生理念的延续，是厚葬传统下伴生的文化现象。俑是中国秦汉时期雕塑的主要类型，对后世的中国雕塑艺术产生了深远的影响。

历史上，中国传统雕塑曾经创作了无数具有本民族特色的艺术作品，但是对塑像作者及雕塑专门的论述并不常见。这里的主要原因是雕塑在中国古代往往被归于工匠一类，相比于文人雅士所热衷的绘画，雕塑艺术常常被冷落。但是这些并不妨碍中国艺术史中经典作品的产生，毕竟劳动创造了艺术，中国传统雕塑也正是中国劳动人民艺术智慧的集中体现。两千多年前秦帝国的陶俑及汉代雕塑的发现，越来越证明了这一不变的历史法则，它们对后世雕塑艺术风格的形成具有重要的现实意义。

秦代兵马俑自1974年在陕西被发现后，在雕塑史上所引起的轰动是巨大的。秦代兵马俑的发现，改变了长久以来国际上一直认为中国传统雕塑不关注写实的看法。传统观点认为中国自佛教传入后才有了真正的雕塑，但是秦代兵马俑的发现，说明中国雕塑在秦代就取得了比较高的艺术造诣。秦代兵马俑的创作手法使用了民间雕塑经常使用的堆塑捏贴的传统手工艺，准确地讲，秦代兵马俑与西方的精准比例雕塑不同，它是以本土民间工艺发展起来的、带有强烈民间装饰性意味的写实雕塑，是一种具有独立体系、韵律、风格的作品。它的发现被称为"世界第八大奇观"。

秦代兵马俑在雕塑手法、规模、色彩等多方面都达到了一个相当惊人的高度。从俑的质地上看，大部分属于陶俑的范畴。在已经对外开放的一号坑中所展示的陶俑，身体的高度大都是1.75米以上，应该与当时人的身高相同。俑兵阵容中包含将军俑、车马俑、骑兵俑、步兵俑等多军种的混合军队。仔细观察会发现，每个人物都有不同的表情、形象及动作，甚至连士兵脚下的鞋底针纹都表现得惟妙惟肖，可见秦俑写实技术之高。

秦陵兵马俑的数量之大，也是让世人叹为观止的。初步统计有7000多件。时至今日，对秦陵兵马俑的挖掘还在进行中。

秦代推崇法家的治国思想，因而陶俑整体上秉承"真"的写实风格。秦代陶俑所体现出的正是一种带有阳刚气势的严谨的法家艺术造型。秦代统治者奉行严格的法制，强调社会规范的形成，秦陵兵马俑在阵型上的严格排列就是遵从这一宗旨而形成的。同时，对于不同等级的军官与士兵，在服饰、面部特征的刻画，力求做到接近现实，体现了当时秦军的骁勇善战。但是秦俑所体现出的这种"真"又不同于西方雕塑建立在严格解剖、比例基础上的理想主义雕塑，取而代之的是在静止中所蕴含能量的内敛式塑像。秦陵兵马俑在艺术风格上更多的是要通过观者从塑像的面部表情等细节处慢慢体会不同人物的内心世界，这不同于西方雕塑注重夸张动势的捕捉而产生的视觉冲击。如在一号坑发现的将军俑就是秦俑的典范之作。这尊俑高196厘米，从俑的高度上明显高于其他士兵俑，采用的是俑坑中常见的站姿，两手自然交叉放于腹部，这样稳健的姿态把一位经验丰富、遇事不慌的将军形象展现在观者面前，给人一种从容之感。在人物五官的刻画上，通过对成比例的五官的刻画，如人物淡定的眼神、微闭的嘴唇、上挑的眉梢，透露出人物的英勇。整尊雕像力求从自然的姿态中，表现细微的人物特征，这也正是秦俑千人千面艺术特点的体现。

在雕塑手法运用上，秦陵兵马俑主要是运用中国传统艺术中带有韵律感的线条作为主要表现手法，带有强烈的东方审美情趣。总体上看，秦俑的艺术灵感来源于生活，是艺人们生活感受的高度凝练。在俑身服饰的刻画上，艺人们完全还原了客观的真实。在秦俑考古的简报中提及："甲片分为固定甲片和活动甲片两种。固定甲片都是上片压下片；活动甲片都是下片压上片，上下用连接带联系。甲片上钉有甲钉一至六枚，甲钉多少由甲片部位决定。"从对甲片严谨的处理手法上，不难看出秦俑形象的塑造是建立在对客观严格再现的基础之上的。

在形体真实的基础上，秦俑着力表现人物的气势与神态。秦俑在表现人物的脸型时大致上有目字形、申字形、国字形等，通过对不同长相的外貌描写展现秦国军队中将士们的内心世界。在每个陶俑上基本都能找到圆雕、线刻、浮雕等多种艺术表现手法。

秦代陶俑开创了中国传统雕塑现实主义风格的先河，在雕塑手法的使用上运用综合的方式，将中国写实风格雕塑推上了一个艺术高峰。在完美雕塑作品的身后，体现的是大秦帝国高度发达的经济和国力。之后的汉代雕塑，因为受到道家思想的影响，更多体现出一种浪漫主义的艺术特征。汉代雕塑是在继承秦代雕塑写实艺术手法的基础上形成的更具民族特色的雕塑艺术。

汉代的俑在高度上明显小于秦代的俑，在形式上更注重艺术上的写意性，属于传统中国雕塑的初级阶段，在制作工艺上，在秉承了秦代技术的基础上，发展了阴刻线等艺术表现手法，将现实与工匠们自由的想象完美地结合，创造了一个充满生机与活力的时代。总体上说，汉代雕塑在继承了秦雕塑技术的基础上，更加突出了雕塑的浑厚及整体之美。

汉代俑比较具有代表性的作品出现于霍去病墓中。霍去病是汉武帝时代的著名将领，他一生驰骋沙场，杀敌无数，为汉武帝开疆扩土，立下赫赫战功。在祁连山上六战六捷，击退了匈奴人的进攻。然而在24岁的时候，他不幸早逝，为了纪念他的战功，汉武帝为他举行了厚葬，在殉葬品中就包含了很多大型的石刻艺术作品。

马踏匈奴（图3-1），是汉代雕塑中难得的一尊精美作品，在整个汉代雕塑历史中具有里程碑式的意义，也是霍去病群雕中的主体。它长1.9米，高1.68米，使用红砂石雕刻而成。马呈站立姿势，尾巴及地，在它的蹄下有一个持弓箭、匕首的仰面匈奴人的形象，整个作品简练、大气，不拘泥于细节的刻画，突出了汉代雕塑的浑厚之美。

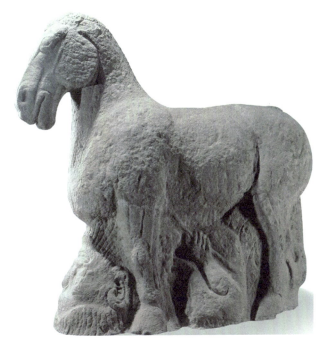

图 3-1 马踏匈奴

马踏飞燕（图3-2）是比较著名的汉代雕塑，中国的旅游标志上就出现了它的形象，流传比较广泛，又称"铜奔马"，材质为青铜。这尊青铜雕塑出土于1969年的甘肃省武威台墓，现藏于甘肃博物馆。高34.5厘米，长45厘米，宽13厘米，是东汉时期艺术水平最高的雕塑作品。艺术家为了表现马儿奔跑的速度之快，奇思妙想地将奔跑中的马儿一足落在飞翔的小鸟上，其他三足腾空。巧妙的重心平衡恰到好处地将马的重量稳稳地落在了小鸟身上，完美地体现了重心平衡原理，表现了中国古代雕塑艺术精湛的表现手法，是难得的艺术珍品。

图 3-2 马踏飞燕

除了这些带有皇家气度的雕塑作品外，东汉时期还有一些反映当时劳动人民生活的一些雕塑作品，其中较为著名的是击鼓说唱俑（图3-3）。该作品通过对人

物面部表情的形象刻画，将一位诙谐、幽默，用小鼓伴奏的说唱艺人的形象展现在观者面前，具有很高的艺术价值。

图 3-3　击鼓说唱俑

第三节　人间佛陀——中国佛教造像

历史上，中国的佛教艺术主要受到古代印度的犍陀罗艺术以及笈多艺术两大流派的影响，在长期交融的过程中，逐步形成了带有中国特色的文化体系。大约从公元1世纪后半叶，佛教开始传入中国的西域，中国佛教造像逐步成为一种浪漫主义与现实主义结合的艺术形式。

中国保存最为完整的佛教造像群位于敦煌莫高窟。处于丝绸之路上的敦煌，是一座中国艺术的宝库，在这里有着各种形式的佛教造像，从菩萨像到天王像，从金刚像到佛像，包罗万象。敦煌佛像以彩绘为主，据不完全统计，现存有大小不一的塑像三千多个，在隋唐时代发展到高峰，在艺术表现手法上讲究"塑绘不分""塑容绘质"的特点，这些特点也正是中国传统佛像所遵循的法则，更是中国传统雕塑区别于西方雕塑的特征之一，也正是郭若虚在《图画见闻志》中所提及的"雕塑之家，亦有吴装"的艺术风格。敦煌的彩绘造像是用苇草、河沙、水等基本材质制作而成的，在木质的骨架上逐步进行形体塑造，经过自然阴干后，再进行填补、打磨，最后进行色彩的描绘。敦煌始建于十六国，直至清代才结束建造，其建造历史跨度之大令人叹为观止。

敦煌彩塑的人物形象主要包括佛教中经常出现的释迦牟尼、弥勒、药师等，塑像最独特的地方是整窟塑像和绘画融为一体，相互映衬，达到了一种和谐的统一。

敦煌石窟佛像早期受印度佛像的影响是比较大的。早期敦煌雕塑佛陀的造型都具有明显的欧洲人种的高鼻、深目、毛发卷曲的形象特征，到了北魏时代逐渐汉化，融合了亚洲人种的特点，更易于当地人对外来佛教的接纳。另外在早期的佛陀性别上，严格遵循传统佛教中人物均为男性的要求，在后来的发展过程中，为了更加突出慈悲的理念，逐渐使菩萨造像带有女性特征，这也是一种发展倾向。

莫高窟384窟供养菩萨（图3-4）是一尊唐代的菩萨造像，供养菩萨眼睛微垂，面部安详，身披天衣。

图 3-4　莫高窟384窟供养菩萨

除了久负盛名的敦煌莫高窟雕像群，位于河南洛阳的龙门石窟也有着大量佛教造像的珍品。龙门石窟开凿于北魏中期至北宋，历经四百余年的历史洗礼，现存佛教造像十万多尊，其数量居中国各大石窟造像之首。同敦煌造像群不同，龙门石窟中的佛教雕像更多地受到汉族文化的影响，在人物造型上更接近中原文化。金刚力士雕像比卢舍那佛像旁边的力士更生动，可以称为龙门石窟中的代表作品。雕像怒睁的双眼直视前方，随着紧握的双拳，身上的肌肉突显，充满了力量，气势强大。另外龙门石窟中较为知名的当属龙门二十品，如牛橛造像，高100厘米，宽34厘米，是长乐王的夫人尉迟氏为其儿子牛橛建造的。在一朵莲花中，左右二力士做托举状，神态逼真，主尊是交脚弥勒坐像，两只狮子分别立于弥勒脚下，双脚下刻力士，用双手托举弥勒的双脚，整个雕塑有种上升的气势，表达了一种往生解脱的美好向往。

洛阳的龙门石窟以奉先寺的卢舍那大佛（图3-5）

而被世人所熟知，是中国雕塑历史长河中中原传统文化及外来文化完美结合的典范。与其他的佛像相比，龙门石窟继承了更多的中国传统文化的艺术特征。唐代诗人杜牧曾经有"南朝四百八十寺，多少楼台烟雨中"的诗文，从中能够看出当时寺庙的繁盛及其相关佛像的兴盛。卢舍那大佛修建于武则天时代，并且相传是按照女皇的面部形象而修建的。大佛高17.14米，头高4米，耳长1.9米，眼睛微睁，面庞采用了当时流行的圆润造型，嘴角微微上翘，整尊雕塑带给人一种宁静与安详之感。卢舍那造像是中国佛教造像的代表之作。原本带有印度艺术特征的卷发佛像造型，在这个时期变成了直发，鼻子更符合中国人的特征，变短了，嘴唇则更为窄厚，这些形象上的变化，更符合中国人的传统审美情趣。唐代以后的佛像造像逐步衰落，很难找寻到像卢舍那大佛的庞大及精美，卢舍那大佛堪称中国经典和中原文化的象征。

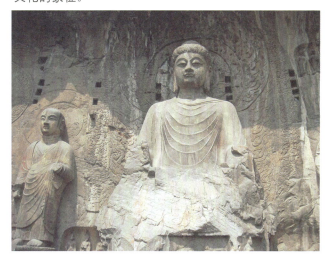

图3-5　奉先寺的卢舍那大佛

中国的佛教造像在唐代达到了顶峰，唐代之后，受世俗观念的影响，佛教造像呈现一种民间化、世俗化的倾向，逐渐衰落。

隋唐时代的敦煌雕塑是佛像艺术发展的顶峰，这个时期所创作的雕塑以大、多、精为主要特征。

敦煌雕塑在唐代最大的是一座弥勒坐像，即96窟的北大像，兴建于武则天时代，因为武则天号称弥勒再世，这座弥勒造像被认为是女皇的化身。弥勒的整体造像舒展，呈坐姿，腿部自然下垂，右手上扬，左手平伸，整个造像体积巨大，高34米，通过洞窟上大下小的独特设计，凸显了佛像的伟大。

多的特征则体现在57洞窟中的一组佛像上。佛像由一佛、二弟子、四菩萨组成。释迦牟尼位于众像的中间位置，眼睛目视前方，嘴角微笑，尤其对衣纹的处理非常自然，宛如波浪。在佛的左右站着大弟子迦叶与小弟子阿难，各自身披不同的袈裟，凝视前方，生动勾画出了两位高僧的形象。

精的特质则是指敦煌洞窟造像的精致。如著名的45窟的菩萨造像（图3-6）S型的身体造型，成了中国造像的经典，把女性如水的感觉表现得非常充分，身上的璎珞及头饰无不体现着那个时代对美的经典诠释。弯月形的眉毛及低垂的双眼，配合完美的鸭蛋圆脸庞，与其说是菩萨造像，不如说是当时社会中一个完美女性形象的代言，这一时期的菩萨造像也有了一种世俗化的倾向。

图3-6　莫高窟45窟的菩萨造像

除了举世闻名的敦煌莫高窟、河南洛阳的龙门石窟，位于山西大同的云冈石窟也有着大量精美佛像的遗存。

云冈石窟原名周山石窟，位于山西省大同市西郊，现存造像51000余尊。云冈石窟在艺术创作手法上吸收了印度艺术中"服兼厚毡"的厚重线条勾勒，采用了大体面、平直式和阶梯式的手法，佛像有着凝重的感觉。其中20窟的大佛（图3-7）高13米，因为山体的崩塌而成了现今看到的露天大佛，是云冈石窟的代表之作。佛像面目圆润，盘坐于坛基上，颔首微笑，因为完美的雕刻手法，使观看的人们能够从不同的角度看到不同的佛像表情，即佛的"三十二相、八十随形好"的面貌，堪称奇迹，代表了北魏时代雕塑艺术水平的巅峰。

图 3-7 云冈 20 窟大佛

第四节 信仰来生——古埃及雕塑

在公元前3000年左右的尼罗河畔，在人类历史文明的起源地，孕育了独特的古埃及文化。西方艺术始于古希腊、古罗马，但是这两种艺术形式的根源又与最为古老的埃及艺术有着千丝万缕的联系。埃及的雕塑将人类雕塑艺术第一次推向了高峰。总体上说，埃及雕塑的造型精准、艺术风格显著，并且在古王朝时代就有能力创造庞大的纪念碑式雕塑。这里最具有代表性的当推吉萨的狮身人面像，也被称为斯芬克司像（图3-8）。这尊雕像高20米，长50米，在整组雕像中，仅人物脸的高度就达到了5米，一只耳朵就有2米，其气势令人叹为观止。这尊雕像取材于整块的天然岩石，坐落于著名的图坦卡蒙金字塔附近，在艺术造型语言上，遵循了传统的古埃及雕塑"正面律"规则，是对当时宗教祭祀的反映，给观者以庄严、浑厚之感。雕像的面部大致保留了法老的容貌特征，为了更加突出法老的威严，雕像佩戴了象征王权的菱形皇冠，额头的圣蛇符号更增添了一种神秘之感。下颚的胡须在拿破仑攻打埃及的时候，被法国的士兵击落，现收藏于著名的英国大不列颠博物馆。由于长期受到战争及风化的影响，使得雕像的面部逐渐变得朦胧，从而产生了一种神秘莫测的表情，可谓人工与大自然共同合作的作品。虽然历尽历史的洗礼，雕像多了几分沧桑，但不可否认的是，古埃及的雕塑作品是艺术家们为人类留下的宝贵财富，是受后人瞻仰的艺术珍品。

古埃及雕塑大都以"正面律"为必须遵守的规则，其目的是达到一种永恒之美。"正面律"是古埃及雕塑及绘画的一种特有艺术表现手法。在艺术作品中，当艺术家需要刻画人物形象时，无论被刻画的人物处于何种姿态，其面部以下，臀部及膝盖所形成的水平线要保持平行，且必须垂直于人体的中轴线，这样的一种艺术表现手法的规定，使今天看到古埃及的绘画及雕塑都有着一种奇怪的姿势，这也正是古埃及雕塑的独到之处。比如埃及第四王朝哈夫拉坐像（图3-9），法老腰上穿有短裙，面容严肃，眼睛望向前方，下颚配有象征权威的胡须，神鹰展开翅膀，紧贴在法老的头后，保护法老，正确的解剖关系使法老雕像栩栩如生。

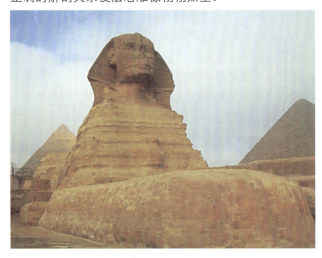

图 3-8 斯芬克斯像

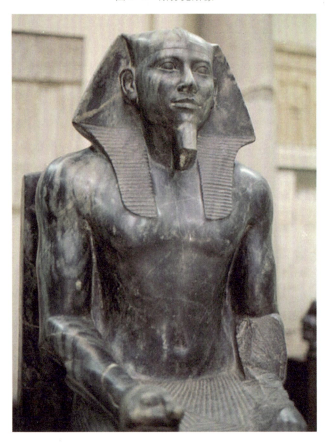

图 3-9 埃及第四王朝哈夫拉坐像

阿布·辛贝尔神庙之雕像（图3-10）是由四座雕像组成的群雕，每尊雕塑大约有20米高，在公元前1250年创作而成，屹立在尼罗河畔。它的建造者是拉美西斯二世，是埃及最后一个拥有皇权的法老，修建神庙

是出对于永恒统治的期待。当时不断地扩张领土，使统治者在拉美西斯二世时代拥有了大量的廉价劳动力，这对于创作大型石雕群像是一个必须的条件。阿布·辛贝尔神庙的雕像是埃及雕塑中最具有代表性的作品。

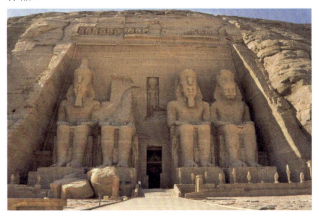

图 3-10　阿布·辛贝尔神庙之雕像

在神庙的正前方，屹立着四尊拉美西斯二世的坐姿雕像，雕像直接取材于崖壁，整个高度为20米。四尊雕像围坐在阿蒙主神神龛周围，其他的王后、王族则雕刻在法老巨大身形的脚下，其大小也与主雕像有着较大的差异。雕像群面东坐西，在雕像的下方就是著名的尼罗河，在河中行驶的船只上的人抬头就可以望见这四尊坐像，整组雕像气势不凡。

除了为数众多的气势宏伟的石雕像外，古埃及的木雕像也是非常精美的。卡培尔王子像，又称为"老村长像"（图3-11），就是其中比较有名的代表作品。这是一尊创作于古埃及第四王朝时期的木雕人像，发现于卡培尔王子的墓穴中，挖掘时，当地的人看到这尊雕像时，不禁脱口而出，这是我们的村长，雕像逼真的程度可想而知。人物呈现站立姿态，左手持杖，右手下垂，双眼目视前方，充满生机与活力。值得一提的是，这尊雕像跳出以往埃及神像中对法老程式化的雕刻形式，没有胡须与假发，更像是现实生活中存在的普通人。精准的人体结构与水晶镶嵌而成的眼睛，让雕像看起来十分逼真。

至今为止，埃及出土的雕像品种众多，还有双人组合雕像，如《拉荷太普和诺弗尔特夫妇像》（图3-12）就是组合雕像中比较具有代表性的作品。它是埃及目前保存最为完整的上色双人坐像，其历史价值不言而喻。两尊雕像通体上色，与传统上比较程式化的法老王雕像相比，这组作品更加形象地抓住了每个人物自身的外貌特征，人物形象富于鲜明的个性。代表着尊严与虔诚的双手按在胸前的姿势，将法老王的地位显示无疑。拉荷太普强壮的身体被涂上了棕色，白色的短裙、脖子上的护身符及对胡须精美的刻画，将一位威严的法老形象地展现在观者的面前。他的妻子诺弗尔特的皮肤是淡黄色的，流畅而又柔和的线条，将女性特有的温柔气质展现了出来。华丽的头饰及配饰则彰显着富贵之气。整体而言，这组雕塑完美地展现了当时法老和他妻子的真实容貌，创作手法更加写实细腻。

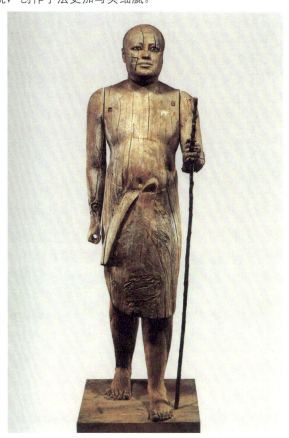

图 3-11　老村长像

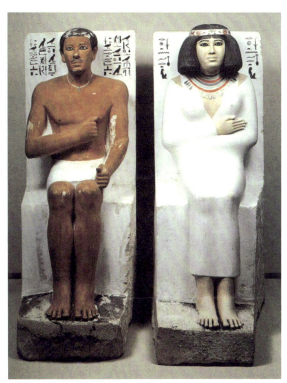

图 3-12　《拉荷太普和诺弗尔特夫妇像》

第五节 垂范千古——古希腊、古罗马雕塑

古希腊与古罗马是西方艺术公认的两大源头,对西方艺术风格的形成起到了至关重要的作用。这一时期的雕塑艺术给艺术史留下了难得的艺术珍品,有些作品的精美程度是如今这个时代都难以企及的,著名的哲学家黑格尔曾经指出:"只有在雕刻中,内在的心灵性东西才第一次显现出它永恒的静穆和本质上的独立自足。"从根本上说,这一时期的雕塑无论在内容及形式上都不断丰富,信徒们对宗教虔诚的情感,是推动整个古希腊、古罗马的最终动力,更为今天留下了一笔宝贵的艺术财富。

"希腊人表现人体还有一种更全民性的艺术,更适合风俗习惯和民族精神的艺术,或许也是更为普遍、完美的艺术,就是雕塑。"这是法国著名学者纳丹对于希腊雕塑艺术的准确描述。古希腊、古罗马的雕塑艺术大致起源于公元前7世纪,延续到公元3世纪。在美术史上,通常按照不同艺术风格的演变将这段时间分为四个时期,即古风时期、古典时期、希腊化时期和古罗马时期。

古希腊雕塑最大的贡献就是将生命注入冰冷的雕像,赋予作品艺术的活力。早在公元前8世纪的爱琴海流域的早期雕塑作品,大多数在整体上已经呈现出写实风格,但是比较缺乏对细节的处理能力。古希腊人信奉多神教,众多的神话传说,对艺术家来说有着巨大的取材空间。首先出现的古风时期,大约产生于公元前7世纪,这一时期艺术的特点是作品逐渐摆脱了古埃及雕塑庄严的特征,对自然主义的崇尚,使雕塑带有浓重的人性化色彩,这正是古希腊享乐风的盛行时期。如古风时期的《荷犊者》(图3-13),大致上能够看出是一位青年在肩上扛着一头小牛,对人体的刻画明显带有对理想化的向往和追求,但是在雕刻技巧上,对人物承载小牛重量的体态并没有刻画,而且在人物的发饰及五官的处理上显得有些呆滞。这样的情况在公元前689年前后,由于浇铸青铜工艺的产生而得到了改善,如《阿里斯托迪科斯》这幅作品中,塑造的人体细节便处理得非常细腻,并且还注意到了人物在走路时的两脚姿态,对比之前的《荷犊者》,在技术的运用上有了很大的进步。

古希腊雕塑进入飞速发展的时期大概是在公元前500年。伴随着城市的扩大,雕塑的质量与数量都在向前迈进。安定的社会环境,为宗教的传播提供了有力的基础,同时出于宗教传播的考虑,越来越多的雕塑作品被创造出来。对于荷马史诗中出现的各种神的颂扬、体育赛事的举办及神庙的修建,使雕塑艺术迎来了一个发展的黄金时期。雅典帕特侬神庙的修建,为后世留下了一批高质量的雕塑作品,在罗马时代清理罗马城的雕塑时,人们惊奇地发现城中的雕塑数目竟然同居民的数量持平,可见当时雕塑数量的庞大。当时最为重要的三位雕塑家为米隆、菲狄亚斯和波利克里斯。

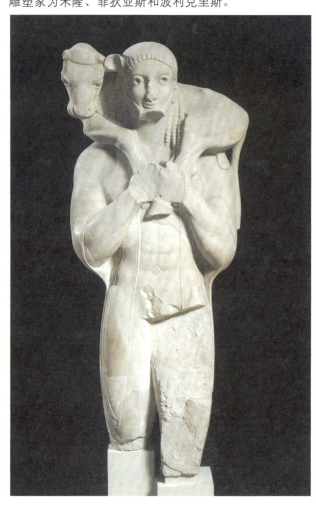

图3-13 《荷犊者》

公元前431年,伯罗奔尼撒战争爆发,这是一场持续了27年的内战。在这场旷日持久的内战中,对西方文化历史上的改变表现在精神层面上,大众由往昔对神的崇拜转变为对现实生活的关注。希腊的古典时期大致上是从公元前443年至公元前334年,即伯里克时代。伯里克是一位喜爱艺术的政治家,公元前448年,他下令重修雅典,神庙的修建与奥林匹克体育的推广,使得雕像的需求量空前增长,数量上的积累最终实现了质的变化。这一时期雕塑呈现的特色表现为在艺术风格上体现了时代的精神,在人物动势选择上从静止转变为运动,米隆的《掷铁饼者》(图3-14)就是流传至今的经典之作。相比于早期的雕塑,这尊雕塑不但细微地雕刻了运动员健美的体魄、匀称身材上的每一块肌肉,并且选择了一个展现躯体美感的运动瞬间进行塑造,在静的雕塑作品中找寻力量,进而达到对人体美感的歌颂。作者对人体外的陪衬也做了简单的修饰,对人物空间感的处理也有了初步的认识。

图 3-14 米隆《掷铁饼者》

图 3-15 《米洛斯的阿佛洛狄忒》

从神到人，关注焦点的转变，极大地丰富了古希腊雕塑的题材范围，任何日常的行为都能成为当时雕塑的主题。从公元前334年亚历山大入侵波斯开始至公元前30年罗马灭亡埃及托勒密王朝为止，被称为希腊化时期。随后建立的政权是以尚武风格为主的罗马帝国，虽然人们仍旧喜爱希腊精美的雕塑，但雕塑已经渐渐成为一种门面的装饰品，神的大理石雕像竟然被用于装饰厕所，这也反映出当时神在贵族阶层心中的地位。贵族们当时更为喜爱的雕塑主题是将自己作为模特的半身肖像。

这一时期，雕塑逐渐脱离了严肃性宗教的范畴，转变为一种贵族阶级享乐的形式。风俗雕塑迎来了一个发展的高峰。受大环境的影响，传统的神话雕像在描绘神的作品中，更多的是借助神的名义来展现世俗人间的形象，如著名的《米洛斯的阿佛洛狄忒》（图3-15），匀称丰满的女性躯体，恰到好处的动势扭转，一切都是那么的和谐自然。虽然原作已有损坏，但丝毫不能遮挡美感的展现，据考证，这尊雕像原本右肩自然垂直，左手持苹果伸于头顶，而且是带有色彩的彩塑作品，生活气息极为浓烈。

除此之外，肖像雕塑的写实技法更加成熟。奥古斯都立像是罗马帝国初期的作品，展示了一位贵族器宇轩昂的英雄气概，从对人物衣纹细节精美的处理上，不难看出当时雕刻技术的纯熟。人物左脚边的丘比特，标志了一种典型的阿波罗式的构图。强大的罗马帝国，通过雕塑向世人展示着自身的实力。

然而，随着希伯来文化的渗入，基督教最终成为主流的意识形态，雕塑的黄金时代衰落，当时所创造出的大量精美作品也都受到战争与宗教的洗礼，所剩无几。罗马文化基本上延续了希腊文化，在学习古希腊艺术的同时，在雕塑中强调了叙事性和写实性。在罗马共和时期，最典型的当属众多的肖像雕塑。不同于希腊理想化的雕像，罗马雕像的基本原则是忠实于人物的描绘，如青铜像《演说家》《布鲁图斯》《恺撒》，等等。其中，在对布鲁图斯面部特征的描绘中，通过对人物眼神精准的捕捉，加上微闭嘴唇的配合，将一位不苟言笑、性格坚毅的人物刻画得惟妙惟肖。罗马时期雕塑的写实风格，为西方艺术未来的发展奠定了完美的以摹写自然为主的摹本。

作为欧洲艺术的摇篮，古希腊、罗马时代的雕塑最初是宗教信仰的衍生品，创造它们主要目的是对神的没有杂质的单纯崇尚，而并非对艺术美感的追求；随着城市的扩大，雕塑的种类也越来越多，伴随着战争与瘟疫的传播，现实问题堆砌，将人们的视角逐渐地从单一的对神的敬仰，转变为对市井题材的关注，这两个时期的雕塑作品有着更多的实用功能。随后，体育、文学上的进步和雕塑作品数量的增长，使得雕塑彻底脱离了宗教的束缚，人们开始从审美的角度创造作品，直至罗马贵

族们彻底地将雕塑作为一种装饰，雕塑才完成了从实用主义到艺术审美的转变，成为一种独立的体系。

第六节 人性之美——文艺复兴雕塑

文艺复兴是整个欧洲历史发展的重要阶段，对雕塑艺术而言，它是西方雕塑的又一次艺术高峰。科学的发展使当时的艺术家对形体的把握有了科学的尺度，写实技术趋于完美，雕塑艺术进入了一个新的历史时期。文艺复兴时期的雕塑是建立在整个社会对人文主义复兴思想的基础上而轰轰烈烈地展开的。

在14世纪的意大利，早期资本主义萌芽逐渐产生，文艺复兴思想显现。至16世纪，文艺复兴运动席卷了整个欧洲，与此同时，产生了为数众多的科学、艺术领域的著名学者，西方艺术也因此产生了飞跃，人类历史的进程向前跨出了一大步。

公元1250年，随着罗马皇帝腓特烈二世的去世，皇权失去了往日的控制力，取而代之的各种新兴文化遍地开花，形成了思想的多样性，商业的蓬勃发展也促进了多种文化的不断交流。美第奇家族所推崇的对古典艺术的回归，将佛罗伦萨打造成了当时的艺术之都，家族中罗伦佐赞助了大批艺术家，米开朗琪罗就是其中之一，并由此开启了雕塑时代的大门，新的时代由此产生。

文艺复兴时代的雕塑艺术题材大都以圣经为主，其中融入了艺术家对世俗精神的理解，在人物刻画上生动、形象。在雕像的塑造中，为了追求真实，艺术家将科学的解剖学、透视学引入创作中，最大限度地在作品中彰显人文主义精神的回归。

文艺复兴时代的雕塑在审美情趣上源于古希腊、罗马艺术，在此基础上，通过更为精准的科学数据，在雕塑上力求将作品塑造成具有生命力的艺术品，人文精神的理念贯穿整个文艺复兴时代的所有作品。菲迪亚斯曾经这样表明他的艺术主张："再没有比人类形体更加完美的了，因此我们把人的形体赋予我们的神灵。"

文艺复兴早期比较有代表性的雕塑家是尼古拉·比萨诺，他的作品《最后的审判》是一幅浮雕族谱，取材于圣经故事，在作品中出现的各种人物形象，无论是丑的还是美的都能在当时的锡耶纳的街头找到灵感的来源，让观者感到这些作品中所表现的事情是真实存在的，打破了中世纪以来的固有模式，整个作品呈现了一种生命力。

在对人文思想不断有新的解读的同时，在比萨诺后，雕塑上产生了一大批对后世有着巨大影响的杰出艺术家。吉贝尔蒂、多纳泰罗、韦罗基奥、米开朗琪罗等大师的涌现，推动了文艺复兴时期雕塑风格的成熟。文艺复兴对艺术最为伟大的贡献在于艺术领域对人类本身的关注，以人性的解放为出发点，以生命的力量打破对神性的束缚。米开朗琪罗是这个时期艺术成就最高的雕塑家，他是文艺复兴三杰之一。

《大卫》（图3-16）是米开朗琪罗的成名之作。作品的背景是佛罗伦萨成功击退了侵略者。米开朗琪罗独辟蹊径地将大卫塑造成为一个十九岁美少年，在五官的刻画上着重刻画人物坚定地望向远方的眼神，右手自然垂直，左手搭在肩上的投石机上，整个人物身体的中心自然地落在右腿上，通过精准的人体比例与解剖关系，准确地通过眼神抓住了人物内心，由表及里，由外向内，完美地体现了文艺复兴时期对人的躯体及精神的赞美。在对手的处理上使用了夸张的手法，使一个准备战斗的英雄形象栩栩如生。

图3-16 米开朗琪罗《大卫》

除此之外，米开朗琪罗还创作了《摩西》《哀悼基督》等经典的艺术佳作。传说米开朗琪罗在创作作品时，经常用工具敲击石头，对着石头大声叫喊："出来吧，你这被囚禁的人。"在其作品中，时常体现出现实主义与浪漫主义交叉的创作手法，他的雕塑作品是西方雕塑历史上一座难以逾越的艺术高峰，同时对巴洛克艺术的产生有着巨大的影响。

文艺复兴时代的作品无不围绕着人性精神的觉醒和

对正义精神的赞美来展开创作，体现出那个时代对人文主义的关注。作品虽然取材于宗教，但在具体艺术创作的手法上无不体现出现实意义。

随后15世纪至16世纪末出现的风格主义雕塑，由于对文艺复兴时期艺术规则的程式化模仿及严格雕塑范式规则的出现，成了雕塑史上相对衰落的一个阶段，这种现象一直到巴洛克艺术形式出现后才得到改善。

盛行于16世纪末至17世纪的欧洲社会的巴洛克艺术，它的艺术形式的影响是深远的，从音乐至诗歌再到雕塑，都能看到它的痕迹。其中贝尼尼是巴洛克雕塑艺术的代表人物，被人称为"巴洛克时期的米开朗琪罗"。贝尼尼的艺术作品通过极其夸张扭动的身体形态，以及不同人物面部扩大化的表情，以流畅的曲线为主要艺术表现手段，将宫廷艺术的华丽以纪念碑的形式重新加以整合，极大地推进了西方雕塑艺术的进步。与巴洛克艺术一同兴起的还有法国的古典主义雕塑，与巴洛克艺术相反的是，古典主义雕塑遵循学院派法则，在造型上讲究严谨，在当时并不占主要地位。

18世纪后，随着巴洛克艺术的成熟，极具奢华气息的洛可可风格雕塑最早形成于法国宫廷。与巴洛克雕塑不同的是，洛可可风格雕塑更讲究细节的装饰烦琐效果，与此同时，雕塑整体气势上的力量性是缺失的。代表人物有法尔孔奈、克洛迪翁等。由于过分地追求奢华，洛可可艺术逐渐导致了一种世俗化严重的倾向，而最终走向衰落。

雕塑艺术从古希腊至古罗马，发展到中世纪，历经文艺复兴及之后的17、18、19世纪，发展至今，在西方雕塑鼎盛时期，遍布城市的每个角落。而在中国，秦始皇曾经命令将天下所有的民间兵器销毁后，铸成12个重12万千克的铜人，放置在阿房宫的前面，这些雕塑与西方单纯地装饰城市的初衷有所不同。在漫长的历史长河中，中国的大型雕塑也并没有像西方城市那样出现，直至今天，随着经济、文化的发展，中国的雕塑涌现了大量优秀的艺术作品，作为大文化的重要组成部分，中国雕塑艺术进入了一个发展的新阶段。

思考与实践

■ 选择一个感兴趣的雕塑作品，对其进行简单的分析，形成文字稿。

秦始皇兵马俑的三个秘密

米开朗琪罗雕塑作品欣赏

第四章

建筑艺术鉴赏

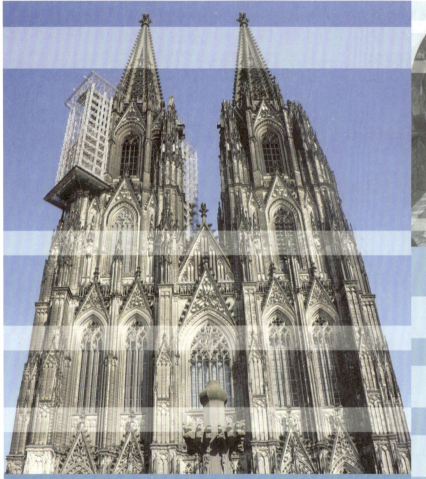

能力要求
- 掌握建筑艺术及其审美要求
- 了解中西方建筑艺术的差异

课前准备
- 找一些自己喜欢的建筑作品图片

课堂互动
- 选择几个有代表性的中西方建筑作品，通过中西方文化独特的审美视角，探讨建筑表现特征的不同
- 针对熟悉的生活环境中的建筑，谈谈自己的感受

第一节　概述

一、建筑艺术及其审美特征

对于建筑，通俗的理解是指用各种材料搭建而成，可以供人们居住、工作或从事各种其他活动的空间场所。无疑，建筑艺术是和人类关系最为密切的实用艺术，同时是人类艺术史上最伟大的实用造型艺术。正如德国包豪斯学校在其成立宣言中所指出的："一切创造活动的终极目标就是建筑！"

古往今来，世界各地的人们运用各种不同的建筑材料、丰富的艺术语言以及不同的工程技法所完成的各式各样的建筑虽然呈现种种不同的风貌和特色，但也表现出相对一致的属于建筑的比较突出的审美特征。建筑艺术可以从如下几个方面来理解。

1. 空间美

建筑艺术首先是一种空间艺术，建筑的实用目的就是要创造各种空间来满足人们不同的实际需要，因此，空间性是建筑艺术的最本质特征，空间美也成为建筑艺术最富有表现力的审美特征。根据生活经验，不难理解建筑空间的大小、形态、开阖、方向以及明暗等，往往具有不同的情绪感染作用。高明的建筑师正是巧妙地运用了空间变化的规律，赋予空间形式以强烈的艺术感染力甚至丰富的精神内涵。

人类建筑史上，成功赋予建筑以强烈空间感染力的杰作不胜枚举，最早的杰作之一应该首推古代埃及人在4700多年前建造的位于埃及萨卡拉地区的古埃及法老左塞尔王的萨卡拉金字塔（图4-1）。这也是人类建筑史上最传奇的建筑——金字塔的开山之作。严格地说，这是一个以左塞尔王金字塔为主体的规模庞大的建筑群。四周以高达10米的围墙围合，围墙内有大量附属性建筑，仅东南方向开一个小门，进入小门后先要穿过一条长达70米的黑暗甬道才能来到数十米高的巨大金字塔下。从光明到黑暗再重归于光明的空间体验，象征从今生经历死亡再复活到来世的生命历程。古埃及其后的许多金字塔建筑群无不参照这个成功的空间设计典范。

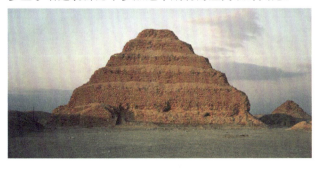

图4-1　萨卡拉金字塔

中国古代最杰出的建筑空间设计莫过于明清故宫紫禁城（图4-2）了，它不但在通过建筑的物质形式给人心理以强烈的感染方面达到了极致，同时在通过建筑的物质形式来烘托皇权的至高无上方面也达到了极致。它有如一部宏大的交响乐章，天安门、端门和午门如同前序；经太和门的过渡到太和殿、中和殿和保和殿，达到无比庄严壮丽的高潮；再经乾清门的过渡，又一次出现富于生活气息的高潮段落——乾清宫、交泰殿和坤宁宫；最后以优美宁静的御花园结束。整个建筑群首尾呼应，过渡自然，高潮迭起。东西两侧相对低矮的陪衬建筑犹如配合主旋律的伴奏，大同小异的建筑不断重复如同乐章的变奏，二者有机地穿插其中，与主旋律共同组成了一部气势庞大、华美壮丽的交响乐章，形象而充分地论证了建筑是"凝固的音乐"。

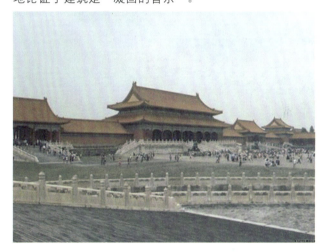

图4-2　明清故宫紫禁城

2. 体量美

建筑的体量指的是建筑物在空间上的体积，包括建筑实体的长度、宽度和高度。体量巨大一直是建筑艺术区别于其他艺术门类的重要特点之一。建筑带给人的巍峨感和崇高感正是由建筑特有的巨大体量和形状所决定的。建筑庞大的体量带给人的视觉冲击力和强烈审美感受是毋庸置疑的。

古今中外，富于体量美的建筑杰作同样不胜枚举。最早一批杰作依然首推距今4000多年前的古埃及人的伟大创造——金字塔。吉萨高地上大小70余座金字塔完全可以被看作人类建筑史上最早的一批摩天大楼。尤其是胡夫法老的金字塔更以其将近146米的高度傲然耸立了4000多年，这不能不说是人类建筑史上的工程奇迹。距今1800多年前的古罗马人用天然混凝土浇筑而成的高达40余米的万神庙穹顶（图4-3）同样长期是建筑体量方面的辉煌杰作，与其同等规模的穹顶工程直到其后1500多年才得以出现。纵观人类建筑史，不难看到这样一个趋势，建筑的体量美在现代建筑工程技术和现代建筑材料的支撑下越来越趋向于极致。国家体育场——鸟巢作

为特极体育建筑，以其超大的空间，可以容纳10万观众；高达828米的哈利法塔（图4-4）成为目前人类挑战建筑高度的最新坐标。

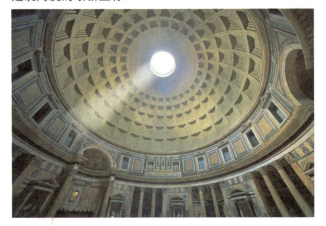

图4-3　万神庙穹顶

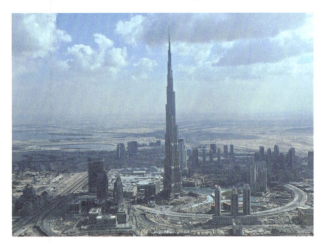

图4-4　哈利法塔

3. 形体美

建筑的形体就是建筑的形态，是建筑在外观上给人的第一印象，往往在一定的距离就可以观察到。

中西方的建筑体系不同，建筑形态往往也存在明显差异。以土木为基本材料的中国传统建筑，建筑形态多表现为曲线，而以石材为基本材料的西方建筑，建筑形态多表现为直线。中国传统建筑擅长以群体组合的方式表现规模和体量，通常具有绘画美的特质，因其是在时间上展开；西方建筑擅长以单体建筑表现规模和体量，通常在纵向上发展，建筑造型突出，通常表现出雕塑美的特质。所以，欣赏中国传统建筑的形体美，需要边走边看边玩味，需要一个过程；而欣赏西方建筑的形体美，则只需围绕其行走，体会其不同的立面表现，如同在欣赏雕刻。

人类建筑史上，富于形体美的建筑杰作亦层出不穷。欧洲中世纪的大教堂，座座堪称经典。在现代建筑工程技术和现代建筑材料的支撑下，现当代建筑的形态表现往往迥异于传统建筑，充满了变化与新奇之美，形态甚至夸张到不可思议的程度。由解构主义建筑大师弗兰克·盖里所设计的西班牙毕尔巴鄂古根海姆博物馆（图4-5），以其颠覆式的建筑形态博得了举世瞩目，因其崭新的材料和奇美的造型而被誉为"金属玫瑰"。伍重设计的悉尼歌剧院（图4-6）以其优美的帆船形态引发人们的无限联想。作为北京市新地标性建筑的国家体育场（图4-7）、国家大剧院（图4-8）和国家游泳中心（图4-9）也无不以新奇的造型，充满雕塑般美感的形态精彩地呈现在人们面前。

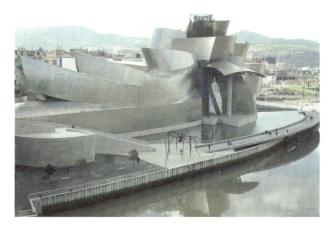

图4-5　毕尔巴鄂古根海姆博物馆

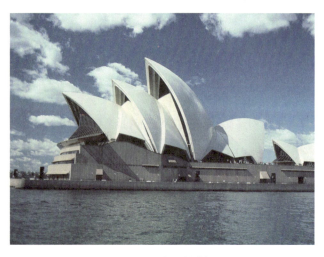

图4-6　悉尼歌剧院

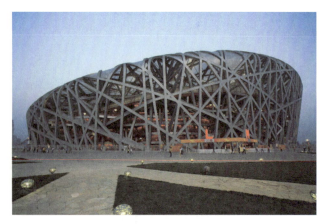

图4-7　国家体育场

第四章 建筑艺术鉴赏

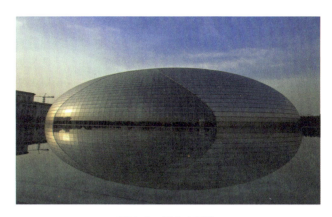

图 4-8 国家大剧院

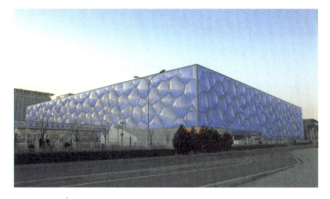

图 4-9 国家游泳中心

4. 环境美

建筑作为一种空间艺术，其空间性除了指其自身的空间形式，还应当包括将其包围的环境。因为任何一座建筑在其建成之后都将长期固定在其所处的环境之中。建筑本身既对环境产生了很大影响，同时不可避免地受到环境的制约。因此，建筑设计得成功与否，不仅在于建筑本身，还在于建筑与环境是否协调。协调得好，会极大拓展建筑意境，强化其艺术感染力。反之，纵使建筑再完美，依然无法彰显其全部魅力。

古今中外，完美协调建筑与环境关系的建筑范例不在少数。古埃及第一位著名女法老哈特谢普苏特的陵庙（图4-10）就是极为杰出的典范。陵庙建在帝王谷中一座红色山岩前，气势恢宏，规模庞大，结合环境设计成叠升的三层，中央连接以平缓梯道，最上层柱廊后面是殿堂，其内殿凿于山崖之中。因成功地利用了天然地形与周围环境，被认为是建筑和自然景观结合得最好的古代建筑杰作之一。现代建筑大师赖特设计的流水别墅（图4-11）亦堪称经典，让人感觉这所别墅如同在岩石间自然生长出来的一样。

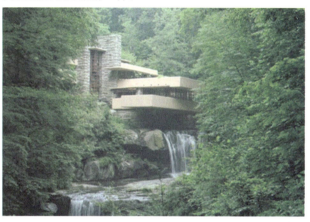

图 4-11 流水别墅

中国历代帝陵的设计，其中虽然不乏风水方面的种种考虑，但在与环境的契合方面，依然表现得十分出色。唐乾陵（图4-12）和明十三陵（图4-13）的设计堪称典范。乾陵是唐高宗李治与武则天的合葬之陵。乾陵利用山势的自然形态，以梁山主峰为陵体，"薰蝶"二峰（当地人称"奶头山"）为双阙，拱卫陵区。同时利用山势自然起伏，形成两个大的节奏，节奏变换处即是内城与外城的分界。明十三陵是一处经过系统设计，比较集中的明代皇家陵寝，坐落在北京西北郊昌平境内的天寿山。陵前6千米处神道两侧各有一座小山，东为"龙山"，西为"虎山"，两相峙立形成天然门户，既符合四灵方位格局，又如天然门阙一般屏护着后面的陵区。陵区内以坐落在天寿山主峰之下的明成祖长陵为中心，其余帝陵亦各占两侧山峰以修建陵园。始建于公元4世纪的布达拉宫（图4-14）也是相当杰出的范例，宫墙随山形起伏而错落有致，庞大的建筑群看上去几乎与大山融为一体。

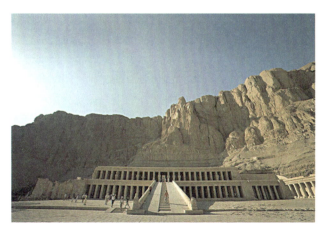

图 4-10 哈特谢普苏特的陵庙

图 4-12 唐乾陵

图 4-13　明十三陵

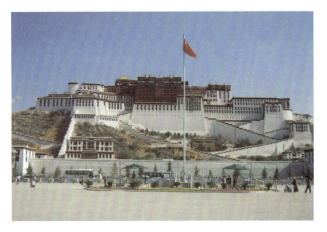

图 4-14　布达拉宫

二、中西方建筑艺术发展概况

以中国为核心的东方传统建筑和以欧洲为核心的西方传统建筑，因为所使用的建筑材料以及所采用的结构方式的差异，两者在建筑形态以及建筑美学追求方面也截然不同，共同构成了世界上两大极为重要的建筑体系。

中国的传统建筑体系在数千年发展期间，基本上一脉相承，日臻完善。在距今约七八千年前的原始社会，木骨泥墙、木结构榫卯、干栏式建筑等建筑技术与样式已初现端倪；在夏、商两代的萌芽期阶段，出现了中国传统建筑群体组合的基本空间形式——廊院；西周以及春秋战国时期，中国古代传统建筑体系初步形成，表现为各式建筑样式皆已出现，且布局对称严谨，奠定了中国传统建筑体系的基本格局和手法；秦汉几百年间是中国传统建筑艺术发展的第一个高峰时期。表现为大规模、大体量的建筑纷纷出现。其中堪称经典的建筑杰作首推秦代阿房宫，规模之大史无前例。今虽已不存于世，但仍然可以通过唐代诗人杜牧的文学名篇《阿房宫赋》间接感受其富丽与恢宏；隋唐两代尤其唐代国力强大，文化昌盛，堪称中国建筑史上的黄金时代，无论单体建筑、建筑组群乃至城市格局，都表现出宏大疏朗的时代特色。隋代营建新都大兴城，规模之巨，布局之严整远超前代。唐长安在隋大兴城基础上扩建而成，各方面都堪为中国古代城市规划的杰出典范。由梁思成夫妇发现的山西五台山佛光寺大殿，是保留至今规模最大的唐代木构建筑实例。可以推想唐代建筑斗拱尺度、比例之硕大可谓空前绝后；从宋代开始，建筑趋向绮丽秀美，恰与两宋的时代美学特色趋向一致。山西晋祠的圣母殿是保留至今的宋代建筑原构，与唐代的佛光寺大殿相比，其更为轻盈秀美且富于变化；明清时期是中国传统建筑的集大成时期，也是中国传统建筑发展的最后一次高潮。规模虽然不及隋唐气势宏大，但在诸多方面都表现得更为娴熟、完备、精美、丰富，出现了一批高质量的建筑杰作，并有幸得以保存至今。如北京故宫紫禁城、天坛、圆明园、颐和园、承德避暑山庄，等等。

一般认为，西方建筑体系以欧洲为核心，也包括北美。因为从欧洲文明的源头——古希腊起直到第二次世界大战之前，欧洲长期是西方建筑文明的中心，"二战"结束后，又扩展到北美。西方建筑艺术不像中国传统建筑艺术那样一脉相承，而是存在多个源头。古埃及、古希腊、古波斯、古罗马皆被视为西方建筑文化之源。其中尤以古希腊和古罗马的建筑因长期被视为古典建筑文化，成为欧洲建筑学血统最纯正的渊源，从而一直被继承下来，对后世影响极大。

西方建筑艺术在其发展历程中，呈现出在不同历史时期风格不断嬗变的大致趋势，建筑艺术因此显得越发丰富多彩。古埃及虽然在地理空间上不属于欧洲，但其建筑文化对古希腊影响很大，所以，往往也被看成是欧洲建筑文明之源。所以，西方建筑在发展初期是以奴隶时代堪称奇观的金字塔闻名于世的；古希腊时代的建筑在美学方面所达到的极致令后人望尘莫及。其完美的比例，精美的雕刻，优美的柱式处处兼顾人的视觉体验。被誉为"雅典王冠""希腊国宝"的帕特侬神庙（图4-15）就是留存至今的古希腊建筑的最完美典范。虽然已是断壁颓垣，但它仍然是全世界建筑师心中至高无上的圣殿；古罗马人一方面全面继承了古希腊的建筑艺术并将其发扬光大，一方面又学习了中亚地区的拱券技术并将其发挥得淋漓尽致。古罗马人天生是伟大的建筑师。他们在建筑材料、结构技术、艺术造型、空间表现以及建筑类型方面所取得的伟大成就，要到1500年后的文艺复兴时代才被赶上和超越。古罗马建筑师维特鲁威的《建筑十书》长期被欧洲建筑界奉为最基本的建筑学教科书。古希腊、古罗马人发明的五大经典柱式，长期被欧洲建筑界奉为"圣经"；中世纪的欧洲，基督教一统天下，教堂成为无比重要的建筑类型，甚至是唯一的公共建筑类型。伴随着教会内部的分裂，东正教教堂发展为拜占庭风格的建筑样式，表现为古罗马巴西利卡的巨大方形空间与硕大的圆形穹顶的完美结合，经典范例

是6世纪建成的圣索菲亚大教堂（图4-16）。天主教教堂则发展出哥特式风格的建筑样式，以高耸的钟楼或尖塔为最醒目的外部特征。经典范例如德国的科隆大教堂（图4-17），两侧钟楼高达160余米；文艺复兴时期，古典建筑元素再一次被强调和表现，建筑艺术形成既有古典精神又有时代风貌和个人特色的文艺复兴风格，代表建筑首推圣彼得大教堂；此后西方建筑领域又历经巴洛克风格、洛可可风格、新古典主义风格等各种风格的变迁。

现代建筑的出现离不开工业革命的大背景，随着新的建筑材料、结构技术和施工方法的不断进步，西方建筑思潮开始出现巨大转变，现代建筑的天空一时间风起云涌，各种风格、流派纷呈，现代主义、后现代主义、解构主义、风格派、新现代主义建筑等层出不穷。

图4-15　帕特侬神庙

图4-16　圣索菲亚大教堂

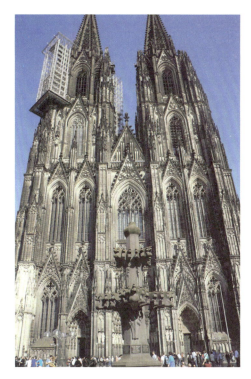

图4-17　科隆大教堂

三、中西方建筑艺术的差异

作为世界建筑体系中最重要的两支，中西方建筑艺术存在着文化背景、建筑材料、结构方法、形态表现及艺术风格等方面的诸多不同，主要表现为如下几个方面。

1. 建筑材质不同

东方的文化哲学背景导致中国传统建筑长期保持以木材为主要的建筑材料，因为木材不利于长期保存，所以现在很难看到比唐代更为久远的木构建筑作品。而西方的文化哲学背景导致西方的传统建筑长期多以砖石材料为主，石材之坚固经得起时间的磨砺，所以现在依然能够看到4000多年前的古埃及金字塔、2000多年前的古希腊神庙、1800多年前的古罗马斗兽场、万神庙以及七八百年前的中世纪大教堂，等等。

2. 美学特色不同

中国著名建筑学家梁思成认为"一座建筑物皆因其材料而产生其结构法，更因此结构而产生其形式上之特征。"（引自《中国建筑史》）中西方建筑由于采用建筑材料的不同，导致两者在形式表现及美学形态方面呈现出完全不同的艺术旨趣。

中国传统建筑的美学特色就单体而言，偏重于对屋顶的艺术表现，所以也称"大屋顶建筑"，屋顶成为最值得玩味的独具中国特色的建筑"第五立面"，有各种各样形态上的优美表现。就群体而言，讲究建筑组群平面的纵深方向布局，同时讲究沿纵、横轴线均衡对称设

计。所以,中国建筑艺术在美学方面的成就表现为不以单体建筑取胜,即不强调单体建筑的个性,而追求建筑群体的集成之美,以组群气势见长。如北京故宫,虽然大小宫殿多达9000余座,但都大同小异,形式上多有重复,但在组群气势上,却显得尤为壮观。

西方建筑的美学特色明显以单体建筑的造型取胜,十分强调建筑的个性,西方的单体建筑往往体量硕大,充满震撼人心的体量美。此外,西方人还特别讲究建筑的比例美、几何美和雕刻美。西方人长期认为世上最完美的比例就是人本身,而最美的图形莫过于圆形、正方形和等边三角形。这源于古希腊人的科学理性精神,他们崇尚"数为万物的本质",所以无论是在平面还是立面的设计上,西方人都追求黄金比例以及这三种图形的应用。如帕特侬神庙的平面和立面轮廓就是一个具有黄金分割比例的矩形;古希腊的经典柱式参照男女人体比例进行设计;古罗马万神庙的内部空间就是一个标准的圆形;米兰大教堂的"控制线"呈正三角形;巴黎凯旋门的立面接近正方形。而以雕刻的手法来装饰建筑在西方渊源已久,盛行不衰。从古埃及到古希腊、古罗马,再到中世纪和文艺复兴时期,在现代建筑出现之前,西方建筑长期与美轮美奂的雕刻分不开,得力于砖石建筑材料。

西方也有建筑组群,最著名的如雅典卫城(图4-18),它并不采用东方的中轴线来控制建筑群体,其中的单体建筑依然各具特色而又相对独立。

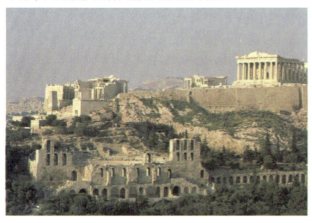

图4-18 雅典卫城

3. 空间格局不同

中西方建筑在空间格局方面也存在着明显差异。中国传统建筑在空间格局方面最大的特色是水平方向沿纵深轴线以院落形式展开,形成严整有序、转换丰富的空间序列。所以要领略中国传统建筑的空间之美莫过于"走马观花"式的游览,非此不足以全面感受整体空间的魅力。正如中国著名建筑学家梁思成先生所云:"中国建筑之完整印象,必须并与其院落合观之。国画中之宫殿楼阁,常为登高俯视鸟瞰之图。其故殆亦为此耶。"(引自《中国建筑史》)体现这一特点的典型代表当为北京明清故宫紫禁城。

西方建筑在空间格局方面最大的特色是集中式构图,即使不是一个完整的单体空间,也往往存在一个中心区域,与四周的辅助空间共同形成一个有中心朝向的流通空间。从古罗马的万神庙开始,西方的大教堂无不追随此范式。

4. 装饰手法不同

中西方建筑由于选用材料的差异,直接促成了装饰手法的不同。中国传统建筑最经典的装饰手法莫过于彩画,即用色彩及图案来装饰建筑内外构材的表面。虽然色彩图案十分丰富,但绝非滥用,而是讲究有节制地点缀,以取得繁而不乱的艺术效果,与建筑形象本身相得益彰,衬托建筑形象的雍容华贵,或庄严肃穆,或亲切宁静。

西方建筑最经典的装饰手法则是雕刻。早在古埃及时代,雕刻便与石材构成的建筑结下了不解之缘,古希腊、古罗马建筑上的雕刻更是精妙绝伦,及至中世纪的哥特式大教堂,其立面雕刻之丰富甚至到了让人目不暇接的程度。

第二节 "居中"理念与"道法自然"——中国古典建筑的格局之美

受儒、道两家哲学思想的深刻影响,中国传统建筑艺术在建筑组群的格局表现方面呈现出截然相反的两种面貌。其中,住宅多受儒家思想影响,充满伦理意味,表现为以中线为轴,绝对整齐对称的布局;而园林则明显受道家思想影响,一反均齐对称之隆重,崇尚自由、随意和自然。

一、"居中"理念与对称格局

儒家思想的影响在中国传统建筑领域表现得全面而深入。儒家思想讲究中庸之道,不偏不倚。中庸之道作为中华文化的精髓之一,长期贯穿在中国人的生活与艺术之中,建筑艺术亦不例外。因为崇尚"居中为尊",在礼制色彩极为浓郁的古代中国,"居中"的理念几乎影响了主流的建筑设计。不仅讲究择中立国,连宫殿、陵墓、坛庙、衙署、寺庙、宗祠、民居的设计也都莫不以中为尊,多以中轴线为导引而取左右对称的布局形式,从而形成纵向进深的院落空间。即将最尊贵、体量最大的建筑安排在中轴线上,其他附属建筑则安排在两厢做左右对称格局,每一进院落纵深展开。形象体现了

封建社会尊卑长幼、上下有等、男女有别的伦理秩序，从而赋予建筑以丰富深刻的文化精神内涵。

中国北方民居四合院（图4-19）就是最典型的代表。在四面围合的封闭院落中，长辈所居的体量高大的正房居于中轴线上，晚辈所居的厢房则于左右两侧做对称分布，彰显出宗法社会以礼为本的建筑特色。将这种设计理念发挥到极致的莫过于明清皇帝所居的紫禁城（北京故宫）（图4-20），这座城中之城完全可以被看作一个庞大的四合院。为了尽显皇家之家的尊贵，甚至把这座宫城放在了整个都城的中轴线上。紫禁城中，作为前朝、后廷部分的中心建筑，前三殿（太和殿、中和殿、保和殿）和后三宫（乾清宫、交泰殿、坤宁宫）皆位于中轴线上。而后廷中其他重要建筑如东西六宫，则沿中轴线按东西做对称排列，面积、格局也都大体相同。每个宫殿又自成一个相对封闭的建筑单元，亦由前朝后寝两进院落构成，同样体现着封建社会君臣有别的尊卑贵贱秩序。

图4-19　北京四合院

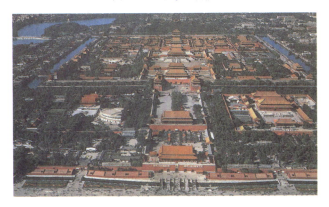

图4-20　紫禁城

二、"道法自然"与自然之境

道家思想在中国传统建筑领域的影响虽然不及儒家全面，却在园林领域中占尽了风骚。虽然中国园林的哲学思想中亦不乏儒家的影响，但道家思想的主导作用还是被学术界普遍认同。道家主张"道法自然"，主张遵循自然，自由不受约束。六朝时期，道家思想的大行其道，使中国的园林艺术发生质的变化，由此前的畋猎苑囿转向叠山理池，出现了以表现自然美为目标的山水园林，此种造园传统发展至明清时期几臻完美。

明人计成在其著作《园冶图说》一书中对中国传统造园艺术做了精妙总结，即"虽由人作，宛自天开"，这八个字由此成为中国园林艺术追求和表现的最高境界，所以，中国古典园林又有"城市山林"的美称，使人身处园林，不禁发出"人道我居城市里，我疑身在万山中"（出自元代诗人谭惟则《狮子林即景》一诗）的感叹。

本着崇尚自由、随意和自然的理念，中国古典园林的格局一反整齐划一、均衡对称，而表现为丰富多变、曲折回环、参差错落，不为任何程式所羁绊，追求"曲径通幽""柳暗花明"的空间艺术效果。一般建筑平面构图所追求的条理性、明晰性在园林建筑中鲜有体现。园林的布局手法通常是把全园分成若干个景区或院落，每个景区各有主题，从而形成一园之中丰富多样的主题景观。各景区之间虽然有所分隔，却并不完全闭塞，彼此或以桥、廊、路相连接，或以粉墙相隔，以月洞门、花窗、漏窗沟通，从而形成似隔非隔、若分若合、虚实相生、意境幽深的艺术效果。

第三节　皇权至上——中国古代都城与宫殿

在中国建筑的发展阶段，社会制度长期是封建君主专制，宗法礼制社会，皇权至高无上，无疑给建筑蒙上了一层浓郁的封建伦理色彩和"皇权"至上意味，从而赋予中国传统建筑以丰富深刻的精神文化内涵，在都城与宫殿的设计中尤为明显。

一、中国古代都城

中国古代都城的设计，其系统的规划远非世界上其他国家的都城可比，从一开始就呈现出鲜明的东方特色。格局方正，力求规整对称，一切须围绕皇帝和皇权所在的宫廷而展开，即以皇宫和衙署为统率中心，以鲜明的理性逻辑秩序体现封建社会的等级制度以及政治思想。一般按照宫城、皇城、内城、外城的顺序进行建设。宫城往往居于最首要位置，其次是各种政权职能机构、大臣官邸以及相应的市政设施，最后才是一般平民住宅及手工业、商业地段。中国古代都城在平面、主体的格局安排、色彩的有机构成上，取得了卓越成就并富于鲜明的民族色彩，是中国建筑艺术的重要遗产。

远从周代开始，都城就极为讲究整体的规划和设计，并且确立了都城设计的基本蓝图，即所谓"王城

之制"，成为后世都城设计参照的重要蓝本。在《周礼·考工记》中，专门设有《匠人营国》一节，对于都城的设计，做了如下规定："匠人营国，方九里，旁三门，国中九经九纬，经涂九轨。左祖右社，前朝后市，市朝一夫。"意思就是都城的营建，要九里见方，都城的四个方向上每边开设三座城门，城中沿东西方向、南北方向各有纵横九条大道，每条大道的宽度可以容下九辆车并行，在王宫的正门以外，左边是宗庙，右边是社稷坛，王宫的前面是用于听政的路寝（正殿），王宫的后面是集市。

不过，受到地形、地貌等各种客观因素的影响，在中国建筑历史上，真正完全实现"王城之制"的都城几乎没有出现过，但是其"择中立宫"、中轴线设计等"相天法地"的规划思想以及城郭之制的理念，即"筑城以卫君，造郭以守民"的城市建设制度贯穿于历朝历代的都城设计当中，可以说，对其后都城的规划和建设影响十分深远。一般都城的设计依照宫城、皇城（内城）、外城的格局，汉代、隋唐以至宋、元、明清的都城建设莫不依稀可以看到周王城的影子。

明清北京城（图4-21）堪称世界古代城市规划的至高典范，正如梁思成先生所评价，北京是"世界都市规划的无比杰作"。美国建筑学家贝肯（E. N. Bacon）也这样称道北京城："也许在地球表面上，人类最伟大的单项作品就是北京，这座中国的城市是设计作为皇帝的居处，意图成为举世的中心的标志。"丹麦学者罗斯缪森（S. E. Rasmussen）同样认为："北京城乃是世界的奇观之一，它的布局匀称而明朗，是一个卓越的纪念物，一个伟大文明的顶峰。"

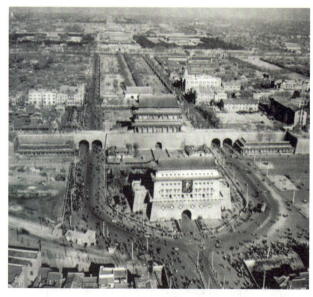

图4-21　明清北京城

明清北京城是在元大都的基础上建成的，其基本轮廓由宫城、皇城、内城和外城构成，继承并贯穿了中国历代都城规划的传统和手法，并几乎完整地保存至今。继承"以中为尊"的传统，宫城即紫禁城位于内城中部偏南，南北长960米，东西宽760米，面积达0.72平方千米。同时还设计了一条世界上最伟大的城市中轴线，长达7.8千米，贯穿南北。

这条中轴线起于外城的南门永定门，穿过内城的南门正阳门、皇城的天安门、端门以及紫禁城的南门午门和其余大小六座门，期间连缀起以太和殿为首的位于前朝和后廷的七座大型重要宫殿。出紫禁城北门神武门后越过景山中峰以及其后的地安门，最后止于城北的钟楼和鼓楼。轴线完整地贯穿了外城、内城、皇城和宫城，所有最重要的建筑莫不被安排在这条中轴线上。而轴线的两厢亦遵周礼布置了天坛、先农坛、太庙和社稷坛等重要建筑群。这些建筑以其宏伟的体量、鲜明的色彩，与平民朴素、低矮的住宅形成了视觉上极其强烈的对比。所以，无论是城市的规划还是建筑的设计，北京城处处凸显着"皇权至上"理念，处处强调封建帝王的权威及其至高无上的地位。

北京城的布局以宫城、皇城为中心，两者皆位于南北中轴线上。皇城的中心即是皇帝所居的宫城——紫禁城，几乎位于全城的中心部位。宫城四面各有一座高大的城门，宫城的四角各有一座华丽精美的角楼，宫城外围以宽52米、深达5米的护城河（俗称筒子河）环绕。遵循周礼，宫城前建"左祖右社"。左为东，祖即太庙，右为西，社即社稷坛。又于内城外四面，即南、北、东、西四个方向分别建天坛、地坛、日坛、月坛。皇城天安门前左右两厢为五府六部等办公衙署。从大明门（清改大清门）起，经紫禁城直达地安门这段长达1.6公里的轴线完全被宫廷建筑所占据，充分彰显了皇权至上的皇家威仪。

二、中国古代宫殿

宫殿作为皇帝生活起居以及从事政事的建筑，是中国古代建筑中等级最高的建筑类型，足以代表古代建筑在技术以及艺术方面的最高水平。一般把皇帝处理政务、举行典礼的建筑称为殿，而用于生活起居的建筑则称为宫。"唯王是尊"是宫殿建筑力求表现的重要主题。因此，在建筑布局、空间处理以及装饰陈设等方面，宫殿莫不以彰显皇家气派、突出君权至上为指导思想。中国古代宫殿建筑的发展大致经过四个阶段，即"茅茨土阶"、高台宫室、殿苑结合以及纵向布置"三朝"四个阶段。在宫殿建筑的成熟阶段，表现出如下几个方面的重要特征。

1. 象天设都

象天设都即模仿天象安排宫殿建筑的格局。中国传统观念认为，帝星位于北极之处，称紫微星，因此，天帝所居即称紫微宫。皇帝乃天之子，应对应天上的紫微宫，于人间建造紫禁城。

2. 中轴对称

本着"唯王是尊""居中为尊"的设计理念，为了表现君权受命于天的思想和等级观念，宫殿建筑采用严格中轴对称的布局方式。中轴线上的建筑华丽崇高，体量巨大，轴线两侧的建筑相对朴素低矮，体量较小，通过这种建筑形象上的明显反差，以小衬大，以低衬高，以朴素衬奢华，充分体现了皇权的至高无上。

3. 前朝后寝

这是宫殿建筑在纵向布置"三朝"阶段的经典格局。宫殿建筑群从功能上分为前后两部分，前面即南面部分是帝王上朝理政、举行大典的办公空间，故称"前朝"。后面即北面部分是用于帝后起居的生活空间，故称"后寝"。

4. 左祖右社

这也是传统礼制思想在建筑上的具体表现。即崇敬祖先、提倡孝道；祭祀社稷之神以求国泰民安。在宫殿左前方即东面设祖庙，称太庙；在宫殿右前方即西面设社稷坛，以供帝王祭祀土地和谷神之用。

历史上，历代都不乏宫殿建筑的杰作。如秦代的阿房宫，汉代的未央宫、建章宫，唐代的大明宫等，可惜都未能保留下来。北京故宫（图4-22）和沈阳故宫（图4-23）是保留至今的中国宫殿方面的重要代表。而尤以北京故宫即紫禁城为最杰出典范。

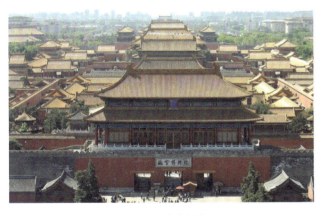

图4-22　北京故宫

图4-23　沈阳故宫

北京故宫作为明清两朝皇帝的宫廷，是目前世界范围内规模最大、保存最完好的木结构宫殿建筑群。占地72万平方米，大小建筑多达9000多间，在世界宫殿建筑中极为罕见。故宫周围有宽达50余米的护城河环绕，四个方向辟门：南为正门午门，北为神武门，东西分别为东华门和西华门。城隅四角建有玲珑有致、设计精妙的高大角楼，无论从哪个方向看，都呈现正面的效果。

故宫的前朝部分，以前三殿即太和殿、中和殿、保和殿三大殿为中心，三殿建在高达8米的三层汉白玉台基之上，建筑庄严宏伟、金碧辉煌；故宫的后寝部分，以后三宫即乾清宫、交泰殿、坤宁宫为中心，包括东西六宫、乾东西五所和御花园，作为帝后和皇子们生活起居之所，富有浓郁的生活气息。

北京故宫作为宫殿建筑最成熟的代表，在通过建筑的物质形式来烘托皇权的至高无上、皇帝的崇高与神圣方面，可谓达到了登峰造极的程度。其重要手法就是在长达1.6千米的轴线上，通过连续的、对称的封闭空间，形成逐步展开的建筑序列以衬托三大殿的庄严、宏伟和崇高。

从大清门沿中轴线到前朝的太和殿，其间要穿行五座高大的门殿，六个大小不同的封闭院落，当最后终于穿过太和门来到太和殿前，身处空旷的面积达3万平方米的太和殿广场，眼前是高台之上高达35米金碧辉煌的太和殿（俗称金銮殿），在蓝天的映衬之下，显得崇高、庄严、神圣而不可侵犯，至此，强大的空间感染力往往让人不由自主地，拜倒在至高无上的皇权之下了。

在建筑处理上，为突出主体建筑的威仪，采用以小衬大、以低衬高等对比手法。如高大威严的天安门、午门都采用城楼式样，基座高达10余米；崇高神圣的三大殿，三层豪华高贵的汉白玉须弥基座高达8米多。而两旁附属建筑的台基则相应简化和降低高度，以保证门殿的突出地位。屋顶样式亦严格按等级次序使用：午门和太和殿采用重檐庑殿样式，天安门、太和门、保和殿采用重檐歇山样式，其余殿宇相应降低屋顶级别。此外，建筑细部以及装饰亦有繁简高低之别。

第四节　"虽由人作，宛自天开"——中国古典园林

中国古典园林是中国建筑艺术宝库的重要组成部分，更是中国建筑艺术中最为世所珍的精华所在，在世界园林体系中占有至高无上的地位，为世界三大园林体系之最，因此被誉为"世界园林之母"。历经数千年华夏文明之浸润，至明清时期，中国古典园林已被打造成为集山水、花木、建筑于一体，集诗情、画意、曲韵

于一身的艺术精品，深浸着中国文化的内蕴，堪称中国五千年文化艺术打造而成的艺术珍品。虽系精心营造，却无斧凿之痕，将人工美和自然美高度统一起来，是中国古典园林艺术追求的至高境界，即"虽由人作，宛自天开"。

中国古典园林对世界其他地区的园林设计影响很大，早在唐代就已影响日本。至今，"一池三山"格局仍然是日本园林的经典构图方式。杭州的园林艺术在13世纪时已名扬海外，杭州因此被誉为"世界上最美丽华贵之城"。17、18世纪，中国古典园林的造园手法再一次被西方国家所推崇和摹仿，西方掀起了一股"中国园林热"。当时欧洲各国都建造了不少中国风格的园林和建筑。20世纪80年代，作为中国古典建筑精华之一的造园艺术再一次被介绍到西方世界。

一、皇家园林

由于都城所在位置的关系，中国皇家园林多集中在北方。本着"普天之下，莫非王土"的思想，皇家园林自古以大取胜，周文王的"灵囿"据说方圆将近70里；秦汉上林苑在全盛时期的规模更是大得让人难以置信！据说东西长约100千米，南北宽约30千米，总面积可达3000多平方千米。六朝以后，园林虽然明显趋精趋小，清代皇家园林颐和园占地4000余亩，圆明园占地5000余亩，避暑山庄占地8000余亩，比较私家园林而言，其规模仍然可以称得上"高端、大气、上档次"。

皇家园林发展至清康、乾时期，在数量和艺术造诣上都达到了历史最高峰，足以代表中国皇家园林艺术的最高成就。南北杂糅、兼收并蓄，形成了既不失皇家园林风范，又兼有私家园林韵致；既未失北方园林的壮丽，又兼具南方园林秀美的集大成风格。颐和园是至今保存最完整的皇家园林，集中体现了中国数千年造园技术与艺术的传统和成就。

清代皇家园林最突出的特点是"园中有园"。园林的总体规划和设计以"尽收天下名胜"为主旨，集仿天下名园胜迹于园中。历经三世时近百年而建成的承德避暑山庄（图4-24），其景多仿自江南名胜。如"烟雨楼"即以嘉兴南湖烟雨楼为蓝本；"芝径云堤"则仿杭州西湖；"文园狮子林"明显模仿苏州名园狮子林；"金山"则取自镇江的金山寺，等等。其他的皇家园林，亦不乏这样的例子。颐和园中的"谐趣园"几乎照搬无锡名园寄畅园；园内昆明湖中建有仿杭州西湖断桥的六座玉带桥；还有通往昆明湖中南湖岛的十七孔桥，其造型仿自北京卢沟桥，桥两侧栏杆上雕刻有数百只形态各异的石狮子。享有"万园之园"美誉的圆明园（图4-25），其中狮子园、茹园、茜园、小有天园和鉴园皆为园中之园。还创造性地将东西方园林艺术合璧于一园，于长春园中设计了一处欧洲式园林景区，内有巴洛克式建筑、喷泉和几何式植物布置，（现存大水法残迹即属之）首开东西方园林艺术融合之先河。所以，不但是中国皇家园林的集大成之作，亦堪称世界园林艺术至为经典的范例。可惜惨遭英法联军焚毁。

图4-24　承德避暑山庄

图4-25　圆明园

对比江南私家园林多为假山假水，真山真水亦堪称北方皇家园林的一大特色。面积达8000余亩的承德避暑山庄以山取胜，园内山岭占园区面积的4/5；面积近4000亩的颐和园则以水见长，昆明湖水面几乎占据了全园面积的3/4。此外，皇家园林内众多的景区亦令私家园林相形见绌。根据各园特点，把全园划分成若干景区，每个景区再做不同趣味的景点划分。北京"三山五园"之一的静明园内有32景；圆明园有著名的40景；避暑山庄前后共有80余处景区。此种手法明显取自西湖十景等江南名胜的理景传统。

二、私家园林

自唐、宋以降，中国私家园林盛行不衰，遍布全国各地，尤以江南园林比较出色，故有"江南园林甲天下"的说法，而江南园林荟萃之地莫过于苏州、扬州，二者享有"园林城市"的美誉。而苏州更有"园林甲于

江南"的评价。目前江南所保存的私家园林以苏州为最多，扬州次之，其他城市则少见。

比较皇家园林，私家园林的特点首先是小，占地甚少。小者只有一二亩，名园如北京"半亩园"、扬州"五亩园""影园"（占地约5亩），江苏吴江的"退思园"（占地约4亩）等，皆以小著称；中等者十余亩，名园如苏州"网师园"占地约15亩，无锡"寄畅园"占地约15亩，扬州"个园"占地约16亩；大者也不过数十亩，名园如扬州"休园"，占地约50亩。苏州"留园"占地约50亩，"拙政园"占地约62亩。比起动辄数千亩的皇家园林，简直是天壤之别。

虽然小，但明清江南私家园林的艺术造诣极高，代表了中国园林艺术的最高水平。有些私家园林甚至让南巡的皇帝都流连忘返。在中国历史上，能以民间趣味左右皇家审美的，非园林艺术莫属。以弹丸之地得逗千里之思，以有限的空间营造无限的意境，则是江南私家园林最大特色和成就所在。如何小中见大？如何以假胜真？如何居于城市尽享林泉之趣？江南私家园林可以让观者领略其中奥秘。其基本设计原则与手法主要表现为以下几个方面。

1. 巧于因借

明人计成在其传世名作《园冶》中强调，园林要"巧于因借"，即指借景。认为"借者，园虽别内外，得景则无拘远近。……俗则屏之，嘉则收之"，具体手法很多，如远借、邻借、仰借、俯借、应时而借，等等。其中"远借"的手法即是借园外景物以补园中不足。如果运用得当，会收到很好的扩大空间与景域的效果。无锡寄畅园（图4-26）的"借景锡山"堪称园林借景最为成功的范例。锡山龙光塔本不在寄畅园中，却被巧妙地借进园内，园林空间一下子变得开阔了许多，收到了"以有限的空间营造无限的意境"的艺术效果。在江南私家园林里，"借景"几乎无处不在。

2. 尚曲尚藏

古典园林尚曲不尚直，尚藏不尚露。即园路不做捷径直趋，而往往曲折萦回。视线不要一览无遗，而要有所遮蔽。因为，"曲"与"藏"理念的运用，可以让人产生"曲径通幽"、意境幽深的空间审美感受。江南各园多采用沿园林周边布置主游线的手法，同时多以曲径、曲廊沟通不同景区，目的就是使空间最大化，以收到"以有限的空间营造无限的意境"的艺术效果。

3. 隔而不塞

私家园林往往布局精巧，结构紧凑，致力于"以有限的面积营造无限的空间"，因而在设计布局上常划分为若干景区，各景区的面积大小和配合方式力求疏密相间，主次分明，幽曲和开朗相结合。各景区的设计，有的以封闭为主，有的用封闭和空间流通相结合的手法，使人们从一个景区转入另一景区时，有步移景异、变化无穷的感觉。与崇尚修饰、追求对称划一的西方园林设计截然不同。私家园林各景区之间隐约互见，若分若合，互相穿插，处处沟通，既丰富了园林空间层次，又使景色各异，使园林空间变得幽深而有意境。

4. 象征手法

"仁者乐山，智者乐水"，私家园林往往要在狭小的园区内塑造出自然山水的形象，以满足中国文人对自然山水的亲和与向往。如何以一园之小表现山、水之大，如何撷取自然山水的神韵，使山虽不高，气势犹壮，水虽不深，而情态万千。因此，叠山理池就成为私园建设中至为重要的工程。成功者必表现出真山水之意趣，方能让人产生回归自然的审美感受。"竖画三寸当千仞之高，横墨数尺体百里之回"，成为造园空间艺术处理中极好的借鉴。造园家们采用概括、提炼手法，在大大缩小山的真实尺度的同时力求体现自然山峦的形态和神韵。以小见大，是私家园林塑造假山的成功经验。以假山摹拟真山，必须要让人望之便产生意境上的联想，方能收到本于自然而高于自然的效果，正所谓"一峰则太华千寻"。唐宋到明清，园林叠山艺术日益成熟。明人计成在《园冶》的"掇山"一节中，列举了园山、厅山、楼山、阁山、书房山、池山、内室山、峭壁山、山石池、金鱼缸、峰、峦、岩、洞、涧、曲水、瀑布等17种形式，全面总结了园林的造山技术。

江南名园中，叠山成功的范例很多，最著名的莫过于扬州个园（图4-27）的"四季假山"。据传其出自山水画大师石涛的手笔，充分证明中国山水画对园林艺术的深刻影响，正所谓"园理通画理"。中国山水画论中强调画山应该"春山淡冶而如笑，夏山苍翠而如滴，秋山明净而如妆，冬山惨淡而如睡"，个园"四季假山"表现一年四季山的情态与此画理相映成趣。以尖状的笋

图4-26 无锡寄畅园

石象征春山；以多孔的太湖石象征夏山，似夏云层层涌起；以黄石象征秋山，杂以斑斓之树；以白色的宣石象征冬山，犹似残雪未消。以石象山，即以天然奇石象征山峰。苏州留园有三块巨形太湖石，分别唤作"冠云峰""瑞云峰"和"岫云峰"，取自《水经注》中"燕山仙台有三峰，甚为崇峻。"三峰耸立，构成庭院的主景。

图4-28 苏州网师园

5. 书画墨迹

中国古典园林崇尚意境的营造和表达，追求在幽静典雅中彰显物华文茂，所谓"无文景不意，有景景不情"，亦正如《红楼梦》中贾政所云："偌大景致，若干亭榭，无字标题，也觉寥落无趣，任有花柳山水，也断不能生色。" 营造园林的意境通常借助匾联题刻、书画墨迹等手法，收到"寸山多致，片石生情"的艺术效果，从而把以山水、花木、建筑构成的景致，升华到更高的艺术境界。墨迹在园林中的主要表现形式有匾额、楹联、刻石、碑记、字画，等等。内容则多以诗句形式进行表达，或引用前人，或略做变通。如苏州拙政园"与谁同坐轩"的对联"与谁同坐？明月清风我"，即引用苏轼的名句。出自园林的佳联有很多，如拙政园"梧竹幽居"名联"爽借清风明借月，静观流水动观山"，避暑山庄名联"鸟似有情依客语，鹿知无害向人亲"等，不胜枚举。

第五节 人类最早的摩天大楼——古埃及建筑

埃及是人类四大文明古国之一，古埃及人创造了风格独特且安宁持久、长达3000多年的文明，包括建筑文明。人类4000年以前的建筑文明遗迹，一半以上都在埃及。早在4000多年前，在世界文明的重要发源地之一的古代埃及，人们创造了伟大的建筑文明，打造了人类建筑史上最早的一批"摩天大楼"。其典型代表首推简洁、高大、雄健、宏伟的金字塔，此外还有陵庙。虽然古埃及建筑对后世建筑的影响远没有古希腊和古罗马建筑那么直接和深远，但不可否认的事实是，古希腊人从古埃及建筑文化中获得了宝贵的经验。比如石造建筑的传统与手法，以及柱式方面的某种启迪，等等。而后来的罗马人，也通过对埃及方尖碑的直接占有表达了他们

图4-27 扬州个园

自然界中，江、河、湖、海、溪、瀑、潭、泉，水的形态生动丰富而又变化万千，唯有以象征的手法，方能收到"一勺则江湖万里"的小中见大、以少胜多、以简驭繁的效果。苏州名园网师园池不足半亩却蜿蜒生动，让人望之有渊源不尽之感，正是此理的妙用。北京"勺园"不大，但水景处理非常成功，"勺园一勺五湖波，湿尽山云滴露多"，亦是象征手法的运用，才收到以少胜多的效果，让人产生一勺水犹如五湖波的审美联想。扬州"休园"对水景的表现也很出色，"池之水既有伏引，复有溪行；而沙渚蒲荇，亦淡泊水乡之趣矣"。苏州网师园（图4-28）的水面仅有四百平方米左右，但曲折有致，表现了天然水景的风野情致，水池的宽度约有二十米，在西北和东南角分别做有水口以表现"源流脉脉，疏水若为尽"的意境。

园林中象征手法的运用，除山、水之外，还表现为很多方面。如"见一木如见森林，观一叶如观春秋"的象征意义。中国古典园林艺术讲究"有法无式"的表现，有规矩但更讲变化，所以一座园林一个面貌，绝不雷同。追求的境界只有一个，那就是"虽由人作，宛自天开"，正如乾隆皇帝诗咏寄畅园所道："独爱兹园盛，偏多野兴长。"

对古埃及建筑文化的一份敬意。直到4000多年以后，现代建筑大师贝聿铭在法国卢浮宫前重新矗立起一座全玻璃金字塔，仍然是通过建筑的形式本身向遥远的古埃及人致以敬意。

饱经沧桑的古埃及建筑遗迹恰如一部石头的史书，向人们诉说着虽然遥远却极度辉煌的过去。古埃及人创造出来的以金字塔和神庙建筑为代表的建筑文化以其鲜明而强烈的特色屹立于非洲广袤的沙漠之上，巨大的体量、简洁的形体，无比雄伟、庄严而神秘，不愧是世界建筑史上最古老的一批建筑奇观。

一、永恒的金字塔

金字塔是古埃及文明最具有影响力和持久力的象征。作为古埃及法老的陵墓，金字塔被誉为著名的"古代世界七大奇迹"之一，也是保留至今的唯一一处古代世界奇观。因其形体颇似汉字的"金"字，故而得名。在古埃及语中，金字塔是"高"的意思，可见高大是其最基本的特征，同时，其历经四千余年屹立不倒的风姿无可置疑地证明了其坚固无比。因此，在埃及有这样的说法："人类惧怕时间，时间惧怕金字塔"。

古埃及以高超的建筑技术、天文学、数学和几何学成就闻名世界，而其建造方法却不见于任何文献记载，大金字塔的建筑之奇至今仍是未解之谜。不过，越来越多的考古发现证明，金字塔的确是埃及人建造的。

最早的金字塔是位于埃及萨卡拉地区的左塞王金字塔（图4-29），大约建于距今4700年前，它是一个六层呈阶梯形状、高约62米的金字塔，是被尊为"工程设计之神"的伊姆荷太普为其法老左塞王设计的石质塔式陵墓，被公认为今天所看到的金字塔的雏形。它有如一座高大的天梯使法老得以升天成神。在后世的五百年里，法老们纷纷效仿，在人类建筑史上，开启了石造建筑之风，也开启了一个伟大的"金字塔时代"，主要集中在埃及历史上的古王国时期。

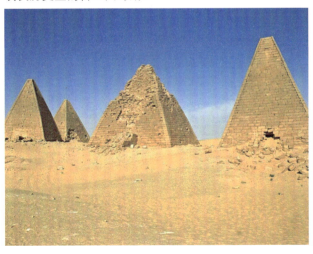

图4-29　左塞王金字塔

迄今的考古发现表明，埃及境内目前大约有140座大小不一的金字塔，专家猜测可能还有更多的金字塔有待发现。最大、最有名的是莫过于位于尼罗河下游开罗附近吉萨高地上的祖孙三代金字塔——它们的主人分别是胡夫、哈夫拉和门卡乌拉法老。其中以4500年前建成的庞大无比的胡夫金字塔（图4-30）最著名，高达146.6米，相当于一座40多层高的摩天大厦。在1889年巴黎埃菲尔铁塔建成之前，在长达4000多年的时间里，它一直是世界上最高的建筑。

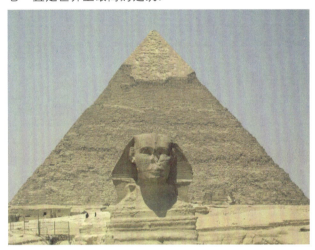

图4-30　胡夫金字塔

胡夫金字塔以其无比庞大的体量，至今无法破解的建筑技术以及天文学、数学和几何学的成就令后人惊叹不已。据专家考证，大金字塔大概动用了10万人历经30年之久方才建成。金字塔底面呈标准的正方形，方位测定极其精确，四边几乎是正北、正南、正东、正西方向，误差不超过1度。每个边长约230米，大约用了230余万块平均重达2.5吨的石块建成，石块之间没发现任何黏着物，但至今仍难把锋利的刀刃插到石块缝隙中。以如此精微的误差表现如此巨大的体量，在古代世界简直是不可想象的事情，难怪会有人认为金字塔是外星人所建。胡夫金字塔的顶部是标准的52°锥角，这种角度一般称为"自然塌落现象的极限角或稳定角"，顶端牢固，轻易不会倒塌，甚至地震都不会对其有太大影响。所以，历经数千年风雨的大金字塔只剥蚀掉了不到10米的高度。胡夫之子哈夫拉的金字塔，比其父的金字塔低3米（143.5米），但由于地面稍高，因此看起来似乎更高大一些。附近有一座利用一整块天然巨石凿成的雕有哈夫拉法老头部的巨型狮身人面像，映衬之下，益发显得金字塔崇高、神秘而威严。据说金字塔建成之初，表面并非像现在这样斑驳，石灰岩石块是经过通体磨光的，可以想象在沙漠烈日的照耀之下，这个巨大形象该有多么炫目！胡夫之孙门卡乌拉金字塔的顶部至今还保留着部分原始磨光的石灰岩外壳，证明了这个说法。

二、宏伟的庙宇

在距今约3000多年的古埃及新王国时期，随着对太阳神阿蒙的崇拜达到极致，古代埃及历史上又一个伟大的建筑时代因此开启，即庙宇时代。神庙作为神灵之所，同时是法老行宫和国家仓库，一方面规模宏大，富丽堂皇，另一方面又威严而神秘。位于底比斯城（Thebes）[即现在卢克索城（Luxor）]南北两端的卡纳克和卢克索神庙作为当时对太阳神阿蒙崇拜的中心，是当时最大的神庙，也是迄今考古界在世界范围内发现的规模最大的神庙建筑群。

1. 卡纳克神庙

卡纳克神庙作为法老迎接太阳神的地方，始建于3500年前，后来又陆续修建千年，是目前世界上规模最大、最宏伟的古代宗教建筑群。前后参与建造这座神庙的法老多达50多位。每位法老都想借此表达自己对阿蒙神的虔诚，最终使这座神庙变成了规模庞大的建筑群，周长超过2千米，四周用高墙围起。主体建筑长336米，宽110米。在长达336米的轴线上，汇集了塔门、大殿、神坛、方尖碑等建筑元素。尽管现在残留的遗迹还不到当年的十分之一，但其壮观程度依旧让人非常震撼。

古埃及神庙的塔门高大壮观，通常表现为左右两面高大的梯形石墙夹着中央狭窄低矮的门道，强烈的尺度和体量对比，愈发显得塔门恢宏壮观。石墙上面往往表现有高大的彩色浮雕法老形象和象形文字，石墙前面通常会矗立几尊法老的巨大坐像。塔门前作为群众宗教仪式的公共场所，有神道、广场和方尖碑，神道两厢象征阿蒙神的圣羊斯芬克斯像，渲染着浓郁的宗教气氛。在卡纳克神庙前后300多米的轴线上，共有6座宏伟的塔门，尤以第一座塔门气势最为宏大，宽达100米，高达36米，但最后没有完全建成。

卡纳克神庙（图4-31）最著名的遗迹是十八王朝的伟大法老拉美西斯二世建造的面积达5000多平方米的"多柱神殿"，古埃及人还不会搭建一个大跨度的屋顶，于是他们就用很多的柱子作为大屋顶的支撑，形成了古埃及建筑独有的特色。作为少数人膜拜法老王的地方，神殿力求幽暗威严以适应仪典的神秘性。多柱神殿由雕刻有精美象形文字的134根石柱支撑，石柱如林，显得大殿格外幽暗而威严。大殿中央有12根高达21米的巨型石柱，柱径3.57米，柱顶呈莲花盛开状，足可站立百人。12根巨柱承托着两根将近10米长、65吨重的巨形石梁。大殿内仅以中部12根巨柱与两旁略低些的柱子支撑的屋面高差形成的侧高窗采光，所以光线极其幽暗，营造了法老需要的"王权神化"的神秘压抑气氛，充分体现了建造者高明的艺术构思。

图4-31 卡纳克神庙

2. 方尖碑

方尖碑（Obelisk）（图4-32）和金字塔一样，早已成为古代埃及的文化符号。作为古埃及法老的纪功柱，它也是神庙建筑的重要组成部分，立于塔门之前，瘦削的形象越发衬托出塔门的高大厚重。方尖碑通常由一整块花岗岩雕成，其特定形制是截面呈正方形，顶上是金字塔的尖端，高宽比约为10∶1，碑身满刻象形文字。唯一统治过全埃及的女法老哈特谢普苏特女王的方尖碑最为高耸，高达30米，重320吨，堪称巨制。卢克索神庙前的两座方尖碑，其中之一于1836年被运到法国，至今仍然耸立在巴黎协和广场上。为纪念美国首任总统华盛顿所建造的高达169米的华盛顿纪念碑，是一座大理石方尖碑，让人感受到古埃及方尖碑般的风采。

图4-32 方尖碑

3. 阿布辛贝神庙

古埃及神庙建筑中还有一个保存完好的杰出范例，位于古埃及国土的最南端，是第十八王朝最伟大的法老拉美西斯二世建造的阿布辛贝神庙（图4-33）。作为统治埃及时间最长、文治武功不可一世的伟大法老，拉美西斯二世把这座神庙建成了他的个人纪念碑。神庙以一座山岩为主体建造而成，正面是高32米，宽36米的牌楼门形象，门楼前有四尊高达22米的拉美西斯二世法老巨形坐像，相比之下，门洞显得低矮得多。深入山岩有两进石柱大厅，大厅的尽头是幽暗神秘的神堂。这个神庙因具有极高的数学和天文学价值而闻名于世。神庙最让人感到不可思议的就是会出现"神光"现象，每年只有两个清晨，阳光会穿过神庙低矮的大门，穿过神庙内部两进数十米的柱厅，照到神庙尽头并列而坐的神像之上。这两天分别是2月21日和10月21日，据说分别是拉美西斯二世法老的生日和登基日。1966年，古埃及人修建阿斯旺水坝时，考虑到神庙有被淹没的风险，将神庙进行了整体搬迁，搬到原址后面60米高的山上。经过数千名科学家的精密计算，出现神光的两个清晨分别推迟了一天，即2月22日和10月22日，让人不得不佩服古埃及人高超的数学和天文学成就。

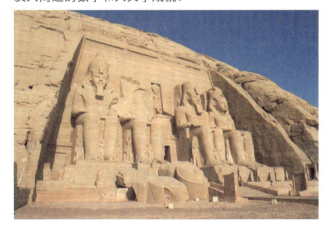

图4-33 阿布辛贝神庙

第六节 "风靡世界"的古典风——古希腊、古罗马建筑

一、典雅优美——古希腊建筑

古希腊是欧洲文明的发源地，古希腊文明在艺术、哲学、文学等方面有着辉煌的成就，对欧洲文明产生了深远影响。恩格斯说，没有古希腊、古罗马奠定的基础，就不可能有现代的欧洲。古希腊建筑是古代希腊人留给后世的重要文化遗产。

古希腊建筑文明是欧洲建筑文明的直接源头，素以优美典雅著称。其石造建筑的传统、梁柱结构的形式、优美华丽的柱式，石材表面雕刻的手法以及建筑设计讲究比例美感的理性精神等都深深影响着其后欧洲两千多年的建筑史。

希腊人是一个追求完美的民族，古希腊高度崇尚人体美，流行裸体竞技，对人体美有较早的领悟和表现。古希腊人认为人是万物的尺度，古希腊神话"神人同形同性"的特点也使得其对神祇的表现往往使神具有人的形貌特征和感情。他们不但大量地制作各种神祇的裸体雕塑，还将人体的形态与比例应用于建筑设计。因为古希腊人认为人体的比例是最完美的。古罗马建筑师维特鲁威曾经转述过古希腊人的理论："建筑物……必须按照人体各部分的式样制定严格比例。"

最有代表性的就是古希腊基于对人体美的感悟和数的和谐所发明的三大古典柱式，即多立克柱式、爱奥尼亚柱式和科林斯柱式（图4-34）。前者质朴粗壮，颇具男性气概，又称男性柱；后两者典雅优美，颇具女性风范，又称女性柱。将此三种柱式分别应用于不同的建筑主体上时，建筑本身也因此表现出或典雅秀美，或雄健有力的气质特征。柱式的应用对希腊建筑的结构起了决定性的作用，柱式的确立和完善作为希腊建筑的重要成就之一，对其后的古罗马建筑乃至整个欧洲建筑都产生了深远影响。除了中世纪的建筑，欧洲主流建筑艺术造型的最基本元素就是具体而又直接的希腊柱式。它决定了各个时期大小建筑的形式和风格。世界上很难找到另外一种元素，如此简单而又完整，如此直截了当地决定着建筑的面貌。

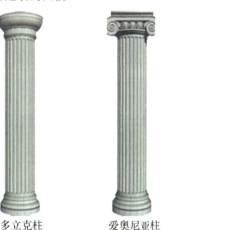

多立克柱　　　爱奥尼亚柱　　　科林斯式柱

图4-34 三大古典柱式

古希腊建筑在技术与艺术方面最有代表性的建筑类型是神庙，作为当时尤为重要的建筑类型，古希腊神庙建筑体现出强烈的人文精神而非对神灵的过度崇拜，与此前的古埃及神庙建筑形成鲜明对比。其表现为体量适中，而不追求高大恢宏；开朗明晰，而不追求幽暗神秘。古希腊的神庙建筑表现出如下几个方面的突出特点。

1. 崇尚比例与数的和谐

希腊人是十分理性的民族，古希腊哲学家毕达哥拉斯认为"数是万物的本质"，所以在希腊人眼中，任何美的事物都是由度量和秩序组成的。古希腊神庙建筑的各部分之间都存在相当严密的度量关系，从而产生了和谐的秩序和美感。建筑作为一门有原理、有规则、有计算的科学就是希腊人确立的。

2. 三种经典柱式的定型与运用

三大经典柱式即多立克、爱奥尼亚和科林斯柱式。柱式的运用往往决定了希腊神庙建筑的气质。古希腊神庙基本型制表现为列柱围廊式结构，这种结构的设计，在很大程度上凸显了古希腊建筑的艺术美感。在地中海阳光的照耀下，美丽的柱列产生了丰富的光影效果和虚实变化。与封闭性建筑相比，光线与柱列的互动不但消除了封闭墙面的沉闷之感，还强化了希腊建筑雕刻艺术的视觉效果。

3. 建筑雕刻化

希腊建筑创造了独特的装饰手法，即高度发达的雕刻艺术，圆雕、高浮雕、浅浮雕手法交替运用，雕刻艺术成为希腊建筑艺术不可分割的组成部分，表现了雕刻与建筑艺术的完美结合。三大柱式雕刻有凹槽的柱身，爱奥尼亚和科林斯柱式雕刻有精美的柱头，甚至还有女郎雕像柱对于优美少女的艺术表现，山花的圆雕，檐部的高浮雕装饰带，等等。可以说，雕刻创造了近乎完美的古希腊建筑艺术，我们完全可以把一座希腊神庙建筑看成一件伟大的雕刻艺术作品。

虽然古希腊建筑完整留存到后世的不多，但其断壁残垣足以让人深刻感受到古希腊建筑对完美的极致追求。可以说，古希腊建筑在艺术上达到的高度，是空前绝后的。雅典卫城里被誉为"希腊国宝"的帕特侬神庙（图4-35）就是古希腊人追求完美的杰出典范。

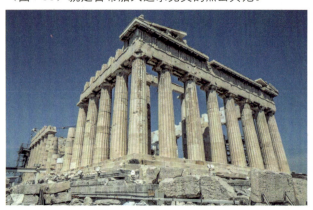

图4-35 帕特侬神庙

帕特侬神庙是一个大约建造于2500年前的美丽神庙，堪称全希腊神庙建筑的典范，全部由白色大理石建造而成。其形体单纯，风格庄重，玉阶巨柱，雕梁画栋，位于雅典卫城的最高处。神庙呈长方形，建筑主体分为前后两部分，前面是圣堂，后面是档案室。四周被高大挺拔的多立克柱环绕，檐部装饰有表现希腊众神故事的高约1米，全长152米的彩色大理石浮雕版。东西两面三角形的山花内装饰有大型圆雕，分别表现雅典卫城的保护神雅典娜的诞生和雅典娜与海神波塞冬争夺对雅典城的保护权的场面。最让人惊叹不已的是，为了照顾人们的审美感受，这座神庙还运用了全方位的纠视差技术。每一根看似笔直的柱子基本都不是完全垂直的，所有柱子的延长线会相交在神庙上方3000米的高空；台基也不是完全水平的，而是人为地从两边向中间做了拱形抬升；角柱与其他柱子也有所不同，因为映衬它们的背景色彩有所不同，也会使人们对柱子的粗细做出错误的判断。可以说，这座神庙的设计是在无微不至地照顾人们的视错觉。

二、恢宏巨制——古罗马建筑

古罗马是一个强大的古文明，公元1—3世纪是这个强大文明的鼎盛阶段，形成了地跨亚、非、欧三个洲的强大帝国，版图辽阔，地中海成为其内海。古罗马人虽然武力上征服了希腊人，在文化和艺术方面却五体投地被希腊人征服，成为希腊艺术的忠实崇拜和摹仿者。同时，古罗马人又有着强烈的务实精神。因此，当他们全面继承希腊建筑艺术之后，又本着实干精神，使建筑技术大大向前推进，最终形成了代表帝国雄风的恢宏无比的古罗马建筑艺术。可以毫不夸张地说，古罗马人既是古希腊人青出于蓝的好学生，又是天才的建筑大师。

古罗马建筑艺术有两个重要师承，一方面是希腊的建筑元素和建筑类型，如三大经典柱式和各种建筑类型；一方面来自亚洲伊特鲁里亚人的拱券技术。同时，古罗马人又天才地发明了天然混凝土材料和技术。于是，运用混凝土浇筑拱券成了古罗马最经典的结构要素，柱式成了古罗马建筑上的装饰要素，二者结合在一起形成了建筑最基本的构图单元。古罗马人不愧是天才的建筑师，在这样的建筑材料和结构支撑下，又发展了卓越的建筑空间表现手法。总的来说，古罗马建筑艺术与技术的成就主要表现为如下几个方面。

1. 建筑材料

古罗马人创造性地发明了天然混凝土，即以天然火山灰为主，加入其他天然材料搅拌而成。《建筑十书》中这样描述天然混凝土："有一种粉末，它在自然状态下就能产生一种惊人的效果，它产于巴伊埃附近和维苏威山周围各城镇。这种粉末在与石灰和砾石拌合在一起的时候不仅可以使建筑物坚固，而且在海中筑堤也可在水下硬化。"可以说，天然混凝土的发明是古罗马建筑得以辉煌的必要条件。混凝土代替石材修建拱券，不仅

减轻了自重,且强度更大,同时施工工艺又极其简单方便。采用混凝土材料作为建筑主体之后,石材得以从建筑结构中解放出来,专门作为饰面材料。所以,古罗马帝国第一任皇帝奥古斯都发下的宏愿才有可能实现。

2. 建筑结构及技术

拱券技术的大规模应用以及柱式与拱券结合的体系是罗马建筑的一个特色。在发明天然混凝土材料和技术的前提下,古罗马人大大发展了伊特鲁里亚人的拱券技术,用于建造大型建筑,并使建筑体量达到了古代世界的极致。因为混凝土拱券施工难度低,支模技术简单,不仅成就了古罗马建筑的辉煌,同时也随着罗马帝国的扩张使这种建筑模式影响了整个西方世界,甚至定义了建筑的概念。混凝土和拱券结构的结合,使罗马人掌握了强有力的技术力量。

3. 建筑空间创造

古罗马人在建筑空间塑造方面同样表现卓越。相比古希腊人,古罗马人空前地开拓了建筑的内部空间,发展了极为复杂的内部空间组合,取得了宏伟的富于纪念性的效果,在浴场建筑和宫殿建筑方面表现尤为突出。

4. 柱式

古罗马人创造性地把希腊人的柱式发展丰富成为五种,即多立克柱式、塔司干柱式、爱奥尼亚柱式、科林斯柱式和组合柱式以适应其日益高大恢宏的建筑。进一步丰富了建筑艺术手法,增强了建筑的艺术表现力。古罗马人通过券柱的叠加很好地解决了柱式与高层建筑结合的难题。即粗壮简洁的柱式在底层,轻快华丽的柱式在上层。

5. 建筑类型

为适应生活领域的扩展,古罗马人建造了许多不同类型的建筑,大大扩展了建筑创作领域,每种类型的建筑都有相当成熟的功能形制和艺术样式。如神庙、祭坛等宗教建筑;广场、公路、输水道、公共浴场、公共集会堂巴西利卡等公共建筑;凯旋门、纪念柱等纪念性建筑;剧场、角斗场等娱乐性建筑等。

1到3世纪,在古罗马帝国盛期的300年里,古罗马人建造了众多建筑精品,欧洲很多地方要到1500年后才出现与罗马人水平相当的建筑。古罗马公共建筑物类型多,型制相当发达,样式和手法很丰富、结构水平高,在材料、结构、施工与空间的创造等方面均有极大成就。而且初步建立了建筑的科学理论,对后世欧洲建筑,乃至全世界建筑,都产生了巨大影响。罗马城作为伟大帝国的心脏,汇集了从共和国到罗马帝国的建筑精华,其包含的建筑种类之多,规模之宏大是近代以前人类文明史上极为罕见的。在数百年的时间里,罗马人建造了无数豪华的宫殿、雄伟的神庙和巨大的广场,以及

可以容纳8万名观众的大角斗场、容纳2万名观众的大剧场和可容纳3000人同时沐浴的大浴场。古罗马的建筑杰作主要集中在首都罗马城中,保存至今的重要范例有:

(1)万神庙(图4-36)。古罗马人建造了大量神庙,作为古罗马神庙完整保存至今的珍品,万神庙堪称古罗马混凝土建筑的奇迹、罗马神庙中典型的帝国风格建筑、人类建筑史上最经典的工程杰作。约120年哈德良皇帝统治时期建造,至今已有1800多年的历史。是古罗马穹顶技术最高成就的代表。在现代穹顶结构出现以前,它一直是世界上跨度最大的穹顶建筑,成为后世欧洲建筑师心中时时朝拜的圣殿。万神庙是标准的圆形神庙建筑,穹顶高度是43.5米,直径也是43.5米,内部空间可以盛下一个标准圆。只有穹顶中央开了一个直径8.9米的圆洞进行采光,神庙内洋溢着一种宁谧的宗教气息。万神庙穹顶结构宏大,对后世建筑产生了不可估量的巨大影响。

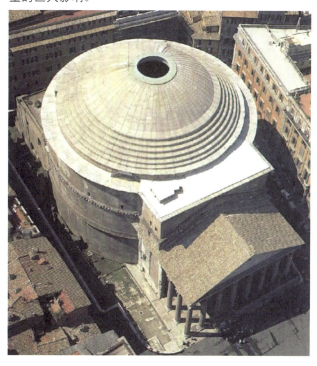

图4-36 万神庙

(2)大角斗场(图4-37)。角斗场是古罗马皇帝取悦国民的公共建筑,是供罗马民众观看角斗比赛的场所,相当于现在的体育场。角斗比赛至罗马帝国时代完全成为一种公众娱乐活动,这种血腥的娱乐活动持续达几个世纪之久。在古罗马城市里,几乎每个城市都有一个角斗场。

大角斗场专指规模最大的一座角斗场,可以容纳5~8万名观众,虽然已经残破,但其将近50米高的庞大身躯证明了古罗马人在建筑领域所达到的高度。大角斗场约建成于80年,又称"圆形剧场",相当于两个半圆形的剧场合并。平面呈长圆形,长轴189米,短轴156米。大角斗场的内部功能设计非常合理,中央是表演

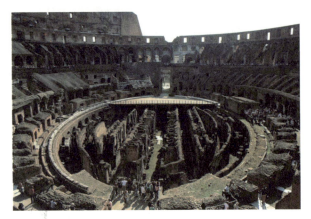

图 4-37　大角斗场

区，周围是逐排升起的观众席，大约有60排座位，分为5区。前面是贵宾席，中间两区是公民席，最后两区是平民席。大角斗场的外立面同样十分经典。高48.5米的墙面分为四层，下面三层每层装饰有80个拱洞，二层和三层的拱洞还装饰有大型大理石雕像。第四层是实墙。由下至上依次采用塔司干式、爱奥尼克式和科林斯式半圆柱，第四层是科林斯式平壁柱。由于大角斗场结构、功能和形式三者和谐统一，所以其结构在后世体育建筑中被沿用至今，并没有原则上的变化。

（3）大浴场（图4-38）。古罗马的大型浴场往往也是古罗马皇帝取悦国民的大型公共建筑，规模之大，功能之完善，装饰之豪华令现代社会的大型洗浴中心相形见绌。源自于古希腊的公共洗浴习俗是罗马人日常社交生活中的重要部分。公共浴室一般都附有各种娱乐设施，如运动场、图书馆、音乐厅、商场、花园等。罗马的公共浴室一般都有热水浴、蒸汽浴、温水浴和冷水池。在供热方面，最初是利用天然温泉，约在公元前1世纪发展成人工火坑供热系统。戴克里先浴场和卡拉卡拉浴场是罗马城中最大的浴场之一，内部空间可以容纳上万人，主浴室可容纳1000多人。类似规模的大型浴场在罗马城中先后有11座。通常，浴场中央是主浴室，周围是花园，最外一圈设置有商店、运动场、演讲厅以及蓄水池等。主体建筑内有冷、温、热水浴三部分，每个浴室之外都有更衣室等辅助性用房。结构是梁柱与拱券并用，并能按不同的要求选用不同的形式，室内装修极其华丽，壁画与雕塑皆出自名家之手。建筑功能、结构与造型在此是统一的，并创造了动人的空间序列。

（4）凯旋门。凯旋门是古罗马特有的富于纪念性的券洞式建筑，也是古代罗马人创造的重要建筑形式之一。在某种意义上类似于古埃及的方尖碑，或者中国古建筑中的牌坊。凯旋门通常建造在罗马军队凯旋的大道上，以提高统军作战的皇帝的威望。其中央是一个高大的拱洞，有的两侧还各有一个较小的拱洞。一般用混凝土建造，外部用白色大理石贴面，墙上刻有铭文和浮雕，墙头还有象征胜利和光荣的青铜马车。罗马帝国时代，凯旋门的建造活动十分频繁，仅罗马城里就有数十座。凯旋门中的经典之作首推建于203年的塞维鲁凯旋门（图4-39），这是一个三券洞式凯旋门，形象十分高大壮丽。25米宽，23米高，11.9米厚。墙面雕满颂扬塞维鲁皇帝战绩的浮雕，墙头上有塞维鲁皇帝及其二子驾车的青铜巨像。

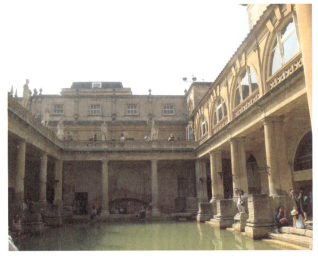

图 4-38　古罗马大浴场

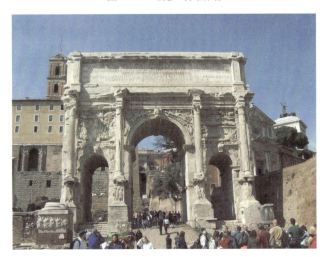

图 4-39　塞维鲁凯旋门

第七节　接近上帝——哥特式建筑

基督教的一统天下，成为西方文明发展史上最重大的一次转折。从此，坚持以人为本思想的西方社会转为以上帝为中心。在相当长的时间里，这个唯一的全能的上帝主宰了西方人生活的一切。基督教艺术成为唯一的艺术，基督教建筑也几乎成为唯一重要的公共建筑类型。史上基督教建筑的风格并非单一，从质朴的早期风格，到罗马风格、哥特式风格以及拜占庭风格，每种风格都有出色的建筑杰作。而技术和艺术水平最高的风格莫过于哥特式风格。

哥特式建筑风格是世界建筑史上第一次大规模流行的风格。12世纪末起源于法国，13至15世纪广泛流行于欧洲。"哥特"原是灭亡罗马的力量之一，是对来自北方的日耳曼游牧民族的一种称谓。15世纪的人文学者，提倡复兴古罗马文化，试图从种族和历史角度贬低中世纪"蛮族"统治时代的艺术成就，于是把这个时期的建筑风格称为"哥特式"。实际上，无论在建筑结构还是建筑风格上，在技术和艺术的和谐一致方面，哥特式建筑都达到了空前的高度。哥特式建筑以其高超的技术和艺术成就，谱写了人类建筑史上光辉灿烂的篇章。

尽管哥特式风格在欧洲各国表现不一，但在建筑结构、艺术语言及造型等方面仍然存在共同的特点，不过是各有侧重而已。尖拱的出现是理解哥特式建筑的一把钥匙。拱的形态的改变使原来对半圆形拱券起强大支撑作用的墙壁变得可有可无了，于是大面积的彩色琉璃窗开始取代墙壁出现，不但有效增加了采光，大量的彩色玻璃窗画还变成了一部"不识字人的圣经"。同时，彩色玻璃的应用也使进入教堂的光线变得绚丽无比，让人产生强烈的如置身天堂一般的幻觉。哥特式风格的教堂无论是内部空间还是外部形态，都给人以强烈的升腾感，因其尖拱、尖券、尖塔、束形柱等一系列建筑元素向上的动势十分明显，让人产生一种接近上帝、接近天堂的宗教情绪。

一、美轮美奂的西立面

西立面是哥特式教堂构图的重点，典型构图形式表现为高高的钟楼对峙，下面通过横向券廊进行水平联系，大门因为墙垣厚重，所以异常讲究雕刻。

12世纪建造的法国巴黎圣母院（图4-40）是最有名的早期哥特大教堂。立面简洁有序，左右对称严整，中央两条连续假券及28位古代以色列和犹太国王的雕像带将69米高的双塔垂直分成三段，正中的玫瑰窗直径约10米。13世纪建造的法国亚眠圣母大教堂（图4-41）作为哥特式建筑盛期的经典之作，有"哥特建筑的帕提侬"的美称。立面构成与巴黎圣母院大体相似，雕饰精美，富丽堂皇。高大的玫瑰窗下是22位国王雕像带，三座大拱门上雕刻着圣经故事，有"亚眠圣经"之称。

虽然也呈双塔楼造型，但英国哥特教堂的西立面表现出强烈的英国特色。与法国式立面偏重门窗洞口处理不同，英国式的立面偏重墙面表现力的塑造。12世纪末建造的林肯大教堂作为英国式哥特式教堂的杰出典范，立面气势非凡。一座横向展开的门楼打破了双塔立面的构图格局，上部整齐高大的连续假券形成装饰性极强的双重墙体构造。英国韦尔斯大教堂（图4-42）的立面更是号称全欧洲最壮观的立面。其壁面大小层接的券廊壁龛间，立着176座真人大小的雕像、30座天使像和49个圣经故事场景。

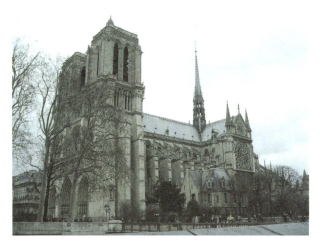

图4-40　巴黎圣母院

图4-41　法国亚眠圣母大教堂

图4-42　英国韦尔斯大教堂

二、高耸的中厅与尖塔

哥特式建筑内部空间高旷，中厅特别高耸。这种特点在外观上的显著特点是各种大小不一的尖塔和尖顶，如英国林肯大教堂（图4-43）。法国夏特尔圣母院大教堂中厅高度达36.5米，超过以往任何一座教堂的高度。其立面双塔因建造年代不同，呈现出不同风格。法国兰斯圣母院大教堂（图4-44）是法国哥特教堂盛期的杰作，许多方面都继承了夏特尔圣母院大教堂的特点，中厅高达39米，总进深达138米，立面双塔高度超过80米。法国亚眠圣母院大教堂中厅高度为43米，长度达145米。法国博韦大教堂（图4-45）是哥特时期法国人探索教堂中厅高度极限的最后一座伟大建筑，工匠们用最细的支柱，支起可能的最大高度。其高达48米的中厅在古代世界举世无双，可以轻松容下一座16层的现代高楼。

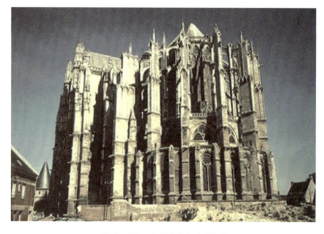

图4-45　法国博韦大教堂

与法国相比，英国哥特式教堂并不过度追求中厅高度，而巨大的钟塔则是其最典型的特征。坎特伯雷大教堂（图4-46）号称"英国教堂之母"。中央十字交叉部72米高的巨大钟塔体现了典型的英国特征。索尔兹伯里大教堂（图4-47）中厅与横厅交叉部123米高的塔楼则是全英国最高的尖塔。13世纪建造的德国科隆大教堂是德国最杰出的哥特建筑，因其保存有"东方三王"的遗骸，号称"德国所有教堂之母"。135米长的中厅高达

图4-43　英国林肯大教堂

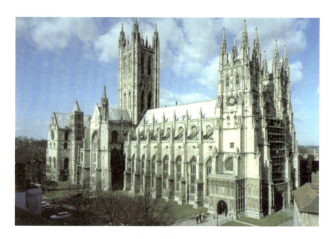

图4-46　坎特伯雷大教堂

图4-44　法国兰斯圣母院大教堂

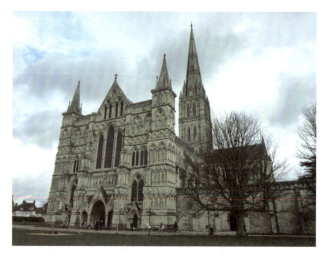

图4-47　索尔兹伯里大教堂

46米，与博韦大教堂近乎相等。立面两座尖塔高达157米。十四世纪建造的意大利米兰大教堂（图4-48）堪称基督教世界最大的教堂之一，也最接近法国哥特式风格，仅次于后来建造的罗马圣彼得大教堂、伦敦圣保罗大教堂和西班牙塞维利亚大教堂。中厅高45米，长168米，宽近60米，可以容纳4万人。教堂外观有着全欧洲最繁杂也最华丽的装饰，大小135个尖塔直刺苍穹，每个塔尖都有同真人等大的雕像，总数达3615座，让人印象深刻。

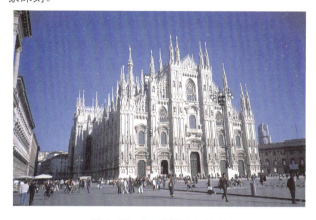

图4-48　意大利米兰大教堂

第八节　理性与感性——文艺复兴建筑与巴洛克建筑

一、理性与人文之光——文艺复兴

文艺复兴建筑是在整个"文艺复兴"的大背景下产生的一种建筑风格，它重拾古希腊罗马建筑严格讲究比例和秩序的传统，重新启用古典柱式。在宗教和世俗建筑设计中追求严谨的平面、立面构图与古典柱式的运用，认为如此方能体现和谐与理性。具体手法如使用对称或集中式的形状，以圆形和正方形为主，建筑比例通常表现为2或3的倍数，等等。

"文艺复兴"是整个欧洲在14至16世纪盛行一时的大规模思想文化运动，以恢复古希腊、古罗马、古典文化和人文秩序为尚，摒弃黑暗、倒退的中世纪文化，摒弃一切为宗教奉献的观念。实际上就是欧洲资本主义文化思想的萌芽，是新兴资本主义生产关系的产物。

与古希腊、古罗马艺术一脉相承，文艺复兴艺术再一次重新歌颂人体美，主张人体比例是世界上最和谐的比例，并把它应用到建筑上。文艺复兴式建筑主要在意大利展开，并取得了巨大成就。表现为不仅大力弘扬了欧洲古典建筑精神，还创造出具有新时代特色的建筑艺术，而绝非形式上的简单回归。这一时期涌现了一批卓越的建筑大师，其建筑作品都表现出强烈的个人风貌。

1. 布鲁内莱斯基

由布鲁内莱斯基设计，15世纪中叶建成的佛罗伦萨主教堂的穹顶（图4-49）被誉为"文艺复兴建筑的报春花"，掀开了意大利建筑领域文艺复兴运动的伟大序幕。与当时统治西欧大陆的哥特式建筑氛围完全不同，大穹顶以其高大的体量和空前简洁的外形前所未有地凸显了被遗忘千年之久的古希腊、古罗马建筑的理性和秩序原则，成为罗马帝国灭亡以后意大利人第一次建造的巨型穹窿结构。佛罗伦萨主教堂穹顶的跨度为42.2米，十分接近古罗马万神庙的穹顶跨度。内部高达91米，外观高达107米，比古罗马万神庙的高度高了一倍多，而墙身的厚度却只有4.9米。为了突出穹顶形象，建造者在超过50米高的墙上另砌了12米高的鼓座，把双壳式的大穹顶置于鼓座之上，使穹顶形象比古罗马万神庙的穹顶饱满并且高耸得多，难度之大前所未有。此后，布鲁内莱斯基设计了一批代表文艺复兴建筑成就的建筑作品。其作品所展现出来的极具古罗马气息的协调和秩序美极大地重建了意大利人的信心，他们相信自己完全有能力去复兴1000年前被"野蛮的哥特人"所摧毁的古罗马的荣光。于是，许多建筑师纷纷致力于钻研古典建筑美学，涌现了一批杰出的建筑大师。

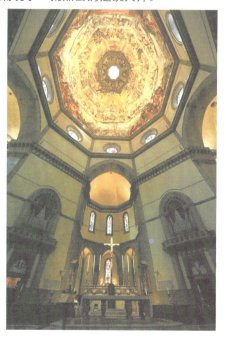

图4-49　佛罗伦萨主教堂的穹顶

2. 阿尔伯蒂

阿尔伯蒂是一位建筑理论家，他写的《论建筑》是继古罗马《建筑十书》之后第二本对后世建筑影响巨大的建筑学著作。同时他也是一位具有罗马情结的文艺复兴建筑大师，其建筑作品在让人感受到强烈的古罗马气息的同时，还让人明显感受到其强烈的个人特色。阿尔伯蒂有两大钟爱的古罗马建筑母题，即"凯旋门母

题"和"角斗场母题"。如其设计的曼图亚圣安德烈教堂（图4-50）"aAa"节奏的立面设计，其核心元素明显取自古罗马凯旋门，但阿尔伯蒂又做了富于个性的处理。依然是券柱式构图，但在其上叠加了希腊神庙的山花，为了与内部中厅筒形拱顶呼应，在山花的上方又叠加了一个拱券，让人感觉既熟悉又陌生。阿尔伯蒂为佛罗伦萨的新圣母马利亚教堂（图4-51）重新设计的西立面，入口部分依然模仿古罗马凯旋门的构图形式，但在上半部则又叠加了一座古代神庙的立面形式，再通过两侧优美的涡卷完美地将上下两个立面统一在一起，最受推崇的完美图形"圆形"在这个立面设计中也起到了很好的调和作用，同时打破了立面墙的沉闷感。在佛罗伦萨鲁切莱宫的立面设计中，阿尔伯蒂又独具创造性地将他所理解的古罗马"角斗场母题"贯穿其中，各层壁柱依次模仿古罗马大角斗场立面的叠柱形式，即多立克式、爱奥尼亚式和科林斯式。值得关注的还有他在这座建筑中尝试的"粗面石工"工艺（石头表面几乎不打磨，保持粗糙的外表），为文艺复兴以后的西方城市面貌奠定了基础。

3. 勃拉曼特

勃拉曼特是一位伟大的画家，同时是意大利文艺复兴盛期建筑领域的标志人物。相对于阿尔伯蒂对古罗马建筑的偏爱，勃拉曼特更钟爱古希腊建筑。其经典的建筑代表作首推圣彼得修道院内的坦比哀多小神庙（图4-52），又称圣彼得庙。这是一个颇为小巧精致的小神庙，有些像中国古建筑中的亭式建筑。难得的是，小神庙虽然体量不大，却能让人感受到强烈的体积感，雄浑饱满，刚劲雄健。奥秘在于首先它极度讲究完美的比例关系，从立面来看，其鼓座和柱廊的外轮廓刚好构成两个直角放置的边长比为0.618的矩形，即黄金分割矩形，这是一种有着无穷魅力的比例关系。其次，小神庙在造型方面表现出非常丰富的层次感，主体是一个立在高耸鼓座上的穹顶，下部环绕以由16根多立克柱组成的柱廊，环廊上的柱子，经过鼓座上壁柱的接应，同穹顶的肋相连，从下而上一气呵成，浑然一体。集中式的形体，饱满的穹顶，圆柱形的教堂和鼓座，外加一圈柱廊，多种几何体的变化，虚实映衬，构图丰富。这座小神庙成为后世包括罗马圣彼得大教堂、伦敦圣保罗大教堂、巴黎先贤祠和华盛顿国会大厦等在内的一系列著名建筑的楷模。此期另一位建筑大师帕拉第奥曾高度评论说："勃拉曼特是将自古以来久被尘封的建筑的优雅与美丽带给这个世界的第一人。"

图4-50 曼图亚圣安德烈教堂

图4-51 佛罗伦萨的新圣母马利亚教堂

图4-52 坦比哀多小神庙

4. 帕拉第奥

帕拉第奥也是一位著名的建筑理论家，其名著《建筑四书》是历代欧洲建筑师不可或缺的教科书，其理论甚至形成了"帕拉第奥主义"，同时他也是意大利文艺复兴运动后期最有影响力的建筑大师，是极有胆略地把集中式的古典神庙风格引入世俗建筑的第一人。其代表作意大利维琴察圆厅别墅（图4-53）作为私家府邸，平面为正方形，四面有门廊，前面有大台阶，正中是覆盖穹顶的圆形大厅，像是罗马万神庙和希腊神庙的复合体，足以让人感受到他对古典风格的崇拜。虽然有人批评这个四个立面一模一样的别墅纯粹是为形式而形式，严重有损于实用功能，但仍不妨碍它成为最经典的文艺复兴建筑之一。帕拉第奥另外一个重要作品是维琴察市的市民大会堂（图4-54），最为人称道的设计是他创造了新的拱与柱的结合方式，在两层环廊的设计中反复运用两方夹一拱的构图，并于拱肩处开有小圆洞。这是自罗马人创造"角斗场母题"和"凯旋门母题"之后对古典柱式构图的又一经典创造，其后便以"帕拉第奥母题"闻名天下。具体做法是，每两根柱子之间为一开间，在中央每个开间按适当比例发一个券，券脚落在下面两根独立的小柱子上。小柱子距大柱子1米多，上面架有额枋。于是，每个开间里便有了三个小开间，两个方形小开间夹着一个发券的开间。在拱券两侧的小额枋之上，各开有一个小圆洞。这个构图整体上以方开间为主，开间里以圆券为主，方圆对比丰富，虚实相生，同时大、小柱子之间也形成尺度上的对比关系，显得富于层次和变化。

5. 米开朗琪罗

米开朗琪罗不仅是文艺复兴盛期最伟大的雕塑家和画家，还是最伟大的建筑家。他的建筑设计极富创造性，敢于打破常规，天才地赋予古典建筑元素以强烈的个人特色。他设计的建筑一如他的绘画与雕塑，洋溢着雄健有力的气息。在他为佛罗伦萨首富——美第奇家族设计的劳伦齐阿纳图书馆（图4-55）中，台阶的设计就显得极富匠心。本来不长的台阶被他刻意插入了几个独特的休息平台，同时创造性地利用透视原理突出了上下两部分的不对称，让人产生一种楼梯通向隧道的错觉。作为需要宁静氛围的图书馆，这种效果恰到好处，以至后来许多大学的图书馆都仿效了这种设计。至于建筑细节的处理，米开朗琪罗表现得更加与众不同，独具特色。如他会牺牲柱子作为承重构件应有的特征而将其嵌入墙内，与之对应的上方线脚同时向内凹进，这样一来，墙体的厚度一下子被夸大了许多。米开朗琪罗的这种打破常规的手法后来进一步发展成为"手法主义"，成为巴洛克建筑风格的先声。还有他在罗马市政广场上的罗马市政厅立面（图4-56）设计中采用了经典手法巨柱式，科林斯式巨型壁柱贯穿两层楼，同时每层楼又都保留着属于自己的柱子，柱式的对比在这里产生了既惊奇又和谐的效果。

意大利文艺复兴时期建筑的巅峰之作是历经百年方才建成的世界最大的教堂之一的罗马圣彼得大教堂（图4-57），足可容下5万人，象征着文艺复兴建筑结构施

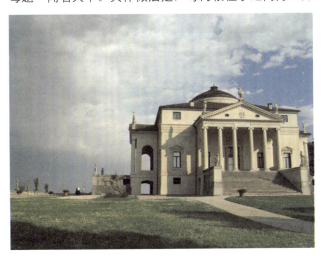

图4-53 意大利维琴察圆厅别墅

图4-54 维琴察市的市民大会堂

图4-55 劳伦齐阿纳图书馆

图4-56　罗马市政厅立面

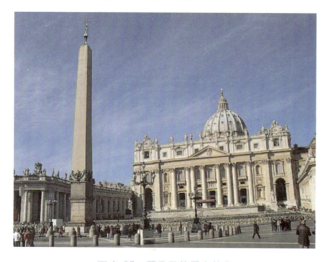

图4-57　罗马圣彼得大教堂

工和艺术的最高成就。在长达一个世纪的时间里，从勃拉曼特到小桑加洛到拉斐尔再到米开朗琪罗，一代又一代最优秀的建筑家参与了它的建造。大教堂的穹顶最终由米开朗琪罗设计建造完成，内径达到41.9米，非常接近万神庙的跨度，内部高达123.4米，加上顶端的十字架则为137.8米，几乎是万神庙的三倍。最终完美实现了勃拉曼特的宏愿——"我要把万神庙高举起来架到君士坦丁巴西利卡的拱顶上去"。

二、感性的张力——巴洛克建筑

"巴洛克"（Baroque）原意是"不圆的珍珠"，转意为"非常规的美"。19世纪新古典主义盛行的时候，人们用这个词来贬低17世纪他们认为是无节制和低俗的不同于文艺复兴风格的缺乏古典主义均衡特性的建筑与艺术形式。后来"巴洛克"一词便专门用以称呼17世纪始于意大利，流行于欧洲的一种相对于传统而言具有明显反叛意味的建筑风格。正如其代表人物贝尔尼尼宣称："一个不偶尔破坏规则的人，就永远不能超越它。"另一位建筑大师古亚力尼说："建筑应该修正古代的规则并创造新的规则。"时过境迁，就像"哥特"这个词早已失去贬义用法一样，"巴洛克"也早已成为一个时代的象征。巴洛克建筑是在意大利文艺复兴建筑基础上发展起来的一种建筑和装饰风格。这种风格在反对僵化的古典形式，追求自由奔放的格调和表达世俗情趣等方面表现得淋漓尽致，有着强烈的情绪感染力与震撼力。其特点是极富有想象力，外形自由，追求动态，喜好富丽的装饰和雕刻、强烈的色彩。常用穿插的曲面和椭圆形空间。创造了许多出神入化的新形式，开拓了建筑造型的领域，活跃了形象构思能力，建立了室内空间布局的崭新观念，积累了大量独创的手法。虽然继承了文艺复兴建筑的穹顶、各种立柱等建筑元素，但巴洛克建筑师在使用这些元素时所表现的自由度达到了前所未有的境界，从而给人以耳目一新、运动、富丽和可亲近的感觉。

他们完全从对古典主义者的俯首听命中解脱出来，接受大胆、幻想、变化、对形式方面的条条框框的排斥、舞台效果的变化无穷，接受不对称性和混乱，接受建筑艺术、雕刻艺术、绘画艺术、园林艺术以及水景等的交织配合，从而创造出一个伟大的但在许多方面也存在争议的建筑风格。同时，意大利的政治形势也发生了变化，人本主义思想抬头和宗教改革运动都促使罗马天主教会努力加强对信奉罗马天主教地区的控制。在这种形势下，巴洛克艺术的出现恰好适应了天主教会的需求，使罗马再次成为楷模。它那具有强烈激情、动荡而壮观的空间造型，向人们传达了这样一种信息："权力属于我，人们必须崇拜我、畏惧我、尊重我"，从而有力地激发了信徒的虔诚与奉献精神，达到为天主教信仰和教皇权威服务的目的。

巴洛克建筑的特点和成就主要表现为如下几个方面：

（1）规矩的方形和圆形构架被打破，大量运用以椭圆形为基础的S形、曲线形、波浪形立面和平面，互相穿插的曲面与椭圆形空间。凹凸度很大的山墙形成强烈的光影效果；配以旋涡曲线、扭转着身躯的人物塑像以及庭院中的流水和喷泉等，所有这些都在刻意营造一个令人印象深刻的动感空间。巴洛克建筑完全打破了规则、秩序、基本几何关系和稳定性等方面的传统理念的束缚。

（2）利用透视术增加层次，夸大距离，增强体积感。

（3）在局部和细部的处理上，用缺陷、装饰、怪诞等奇异的手法来打破刻板的教条。建筑部件短折，不完整，形成不稳定形象，如折断的或双层的檐部、山花。如把立面山花断开或裁去顶部，嵌入纹章、匾额或其他雕饰，立面上部两侧成大涡卷状；窗和主入口之上的装饰主体为三角形和弧形，但在中部有意识地断开；立柱由原来的单个变为双柱，甚至三棵柱子为一组，

等等。

（4）不顾结构逻辑，采用非理性的组合，柱子不规则排列，增强立面与空间的凸凹起伏和运动感。

（5）室内运用曲线曲面及形体的不稳定组合，产生光影变化。

（6）强烈的装饰，打破建筑、雕刻和绘画的界限，使它们互相渗透。大量使用大理石、铜和黄金等贵重材料，充满装饰，色彩艳丽，富丽堂皇。尤其在室内，大量装饰着壁画雕刻。

巴洛克建筑的代表作品有：罗马耶稣会教堂、罗马圣卡罗教堂、罗马的睿智圣伊芙教堂、罗马圣母玛利亚·德拉·帕塞教堂，等等。

1. 罗马耶稣会教堂（图 4-58）

罗马耶稣会教堂被称为第一座巴洛克建筑。由意大利文艺复兴晚期著名建筑师和建筑理论家维尼奥拉设计，教堂的立面借鉴了文艺复兴建筑大师阿尔伯蒂设计的佛罗伦萨圣玛丽亚教堂立面的基本形式。正门上面分层檐部和山花做成重叠的弧形和三角形，大门两侧采用了倚柱和扁壁柱，立面的上部两侧做了两对大涡卷，这些处理手法别开生面，后来被广泛仿效。

图 4-58　罗马耶稣会教堂

2. 罗马圣卡罗教堂（图 4-59）

17世纪，随着意大利教会财富的日益增加，各教区先后建造了自己的巴洛克风格的教堂。由于规模不大，所以不宜采用拉丁十字形平面，因此平面多为圆形、椭圆形、梅花形、圆瓣等十字形单一空间，造型上大量使用曲面。波洛米尼设计的罗马圣卡罗教堂正是这样一个典型实例，作为巴洛克建筑艺术最高水平的象征，教堂平面近似椭圆形，周围有一些不规则的小祈祷室。典型的巴洛克独立式立面极富动感，上下墙充满起伏的波浪。下层中央开间向外凸出，两侧向内凹进，檐部连成一条波浪线，而下层三个开间均向内凹进，檐部在中央被巨大的椭圆形大石碑打断。如此处理给建筑带来了前所未有的动感。殿堂平面与天花装饰强调曲线动态，立面为波浪形，檐部水平弯曲，山花断开，上下两层皆用巨柱，墙面凹凸度很大，装饰丰富，立面雕塑人物扭动着身躯，有强烈的光影效果。穹顶与主体空间完全融合，由下至上，融会贯通，抬头望去，穹顶由于"透视"而显得无限幽远。

图 4-59　罗马圣卡罗教堂

3. 罗马睿智圣伊芙教堂

睿智圣伊芙教堂是巴洛克时代罕有的经典名作，由波洛米尼设计。立面运用凹凸交替构成极有韵律的动感效果：正面入口呈大凹形，与两侧文艺复兴时代的拱廊自然地融为一体；其上的穹顶鼓座部分则呈外凸形；再向上，穹顶采光塔的壁面又向内凹进；最后，这种交替运动以一个螺旋向上的尖塔趋于无限。如此变幻无穷的曲线打破了原来宁静的文艺复兴式中庭空间，使之充满巴洛克的动感，成为极活泼的中庭空间。内部创造性地使用了六角星形布局，三个半圆形壁龛和三个短边呈凸形的梯形壁龛交替出现在六个角上。这些"次要空间"

并未与"主体空间"分割开,而是具有共同的柱式檐部,它们之间的融合一直越过檐部延伸到鼓座,并最终完全消融于采光塔中。

4. 罗马圣母玛利亚·德拉·帕塞教堂（图4-60）

科托那作为一位有名的画家,与贝尔尼尼、波洛米尼并称巴洛克盛期三大建筑家。科托那设计的罗马圣母玛利亚·德拉·帕塞教堂堪称巴洛克建筑艺术中运用凹凸对比塑造运动的体积感的典范,教堂两侧的楼层立面向后凹进,其底层柱廊在延伸到教堂前方时却呈椭圆形凸出,双柱的使用更强调了光影的疏密变化;教堂的二层在角柱之间先是向后退缩,而后呈弧形向外鼓出,其弧面在中央部分被一个拱形窗子打断,这道断坎向上延伸到双层山花;窗旁的双柱也由壁柱变为半圆柱,并向内退缩,细化了凹凸变化的效果。

图4-60 罗马圣母玛利亚·德拉·帕塞教堂

第九节 城市"变脸"——现代建筑

现代建筑是在西方工业革命的背景下开始发端、发展,再经由第一次世界大战和第二次世界大战战后城市重建的契机得以风行世界的。两次大规模的世界大战,对西方城市的摧毁力度相当大,很多城市变成一片废墟。尤其在第二次世界大战结束后,欧洲及世界很多国家的城市都开始了大规模的建设活动,造型简洁,注重实用功能的现代建筑,以其与古典建筑全然不同的形态全面改变了现代社会的城市面貌。

相比西方古典建筑,现代建筑采用自工业革命以后产量剧增的钢铁、玻璃和现代混凝土为建筑的基本材料,并在新的建筑材料和技术的基础上,极大地改变了建筑的内部结构和外部形态,摒弃了传统的以雕刻和壁画为主的建筑装饰手法,运用从现代艺术中发展起来的几何美学,赋予建筑强烈的几何美特征。

现代建筑在其发生、发展、流行乃至反思的不同阶段,涌现出许多不同的建筑风格和流派。如发生期的工艺美术风格、新艺术风格、装饰风格,发展以及流行期的现代主义风格、国际风格,反思期的后现代主义风格、解构主义风格、高技风格、新现代风格,等等。

一、功能至上——现代主义建筑

现代主义建筑思潮发生在19世纪末。美国建筑师沙利文本着"功能主义"的追求,提出了"形式追随功能"的口号,其后卢斯也提出了"装饰即罪恶"的口号,成为现代主义建筑的基本原则之一。为了降低成本,现代建筑在很大程度上取消了传统的装饰手法,主要采用简洁的立体主义外形,色彩则是以黑白为主的工业化中性色,形成了理性而冷漠的建筑形式。

现代主义建筑又称为"理性主义"和"功能主义"建筑,成熟于20世纪20年代,即第一次世界大战前后,20世纪50—60年代风行全世界,进而形成了国际风格。表现为几个流派,如荷兰的风格派、德国的表现派以及俄国的构成派等,其中以德国的包豪斯为最主要阵营,强调建筑要随时代而发展,现代建筑应同工业社会相适应,积极展开现代主义风格建筑的设计。

现代主义风格建筑先是在以实用为主的建筑类型如厂房、校舍、医院、图书馆及大量住宅建筑中得到推行;20世纪50年代,在纪念性和国家性的建筑中得以展现,从而在世界建筑潮流中占据主导地位。代表人物有格罗皮乌斯（德）、密斯·凡·德·罗（德）、勒·柯布西耶（瑞士、法）、阿尔瓦·阿尔托（芬兰）、弗兰克·赖特（美）等。其中格罗皮乌斯、密斯·凡·德·罗、勒·柯布西耶对现代主义建筑贡献巨大,又被称为"现代建筑的三大支柱"。尤其密斯·凡·德·罗被誉为是"改变世界城市三分之二天际线"的人。三人提出著名的"三人五原则"即功能性、无装饰、空间至上、新形式和经济性,可以作为理解现代主义建筑的一把钥匙。现代主义建筑的重要特征,具体表现为如下几个方面:

（1）强调功能至上的低成本设计。强调建筑师要研究和解决建筑的实用功能和经济问题,去掉传统建筑的烦琐装饰。

（2）主张积极采用新材料、新结构,并充分发挥新材料、新结构的特性。

（3）抛弃传统的建筑装饰手法,创造新的建筑风格。主张建筑师要摆脱传统建筑形式束缚,大胆创造适应工业化社会的崭新建筑,借鉴现代艺术几何美学的成就赋予建筑以纯几何形式的美感,发展新的建筑美学。

现代主义建筑的典范有包豪斯校舍、范斯沃斯住宅、萨伏伊别墅、巴塞罗那博览会德国馆、西格拉姆大厦、联合国大厦、流水别墅,等等。

1. 德国德绍包豪斯校舍（1926）（图4-61）

包豪斯校舍由现代主义建筑大师格罗皮乌斯设计，堪称现代主义建筑的里程碑。作为现代建筑的积极倡导者，格罗皮乌斯主张在工业生产的背景之下，实现建筑工业化，主张利用钢铁、玻璃等工业化建筑材料建造低成本并有良好功能的平民建筑。通过这个建筑，格罗皮乌斯首次提出并完美实现了建筑要由内而外进行设计的思想，即先确定建筑各部分的功能，然后再确定不同建筑空间之间的联系，最后再确定建筑的外观形象。校舍大量采用不对称的形式，甚至入口也不在建筑的中心。摒弃传统装饰手法，不进行任何附加装饰，只是利用钢筋、钢筋混凝土和玻璃等新材料，通过简洁的平屋顶、大片玻璃窗和长而连续的白色墙面产生不同的视觉效果。通过建筑材料的质感和光影对比以及建筑高低错落的形态传达出一种和谐之美。校舍以功能主义的新美学形式，在世人面前展示了现代建筑的艺术形象，让人印象深刻。同时以崭新的形式，与复古主义建筑设计划清了界限。

图4-61　德国德绍包豪斯校舍

2. 范斯沃斯住宅（1950）（图4-62）

图4-62　范斯沃斯住宅

范斯沃斯住宅是密斯·凡·德·罗"极简主义"的经典设计之一。它是一个尺度不大的由玻璃和钢铁建造而成的长方形盒子建筑，以八根钢柱支撑地板和屋顶，内部仅设计了一个小小封闭的空间以容纳浴室和厕所，四周的玻璃幕墙使其他地方全部一览无遗。住宅设计简单到无以复加的程度，彻底体现了密斯·凡·德·罗对于"少即多"和"流通空间"的极致追求。尽管业主范斯沃斯医生并不满意，却丝毫不影响它成为现代建筑的经典范例。

3. 萨伏伊别墅（1930）（图4-63）

萨伏伊这个别墅是形象诠释柯布西耶"新建筑五点"的现代经典建筑，对建立和宣传现代主义建筑风格影响很大。柯布西耶所提出的"新建筑五点"为"底层支柱""屋顶花园""自由平面""自由立面""横向长窗"。三层高的别墅整个由钢筋混凝土支柱架起，平面和空间布局自由，空间相互穿插，内外彼此贯通，屋顶花园非常漂亮。水平长窗平阔舒展，外墙光洁，仅用一些曲形墙体以增加变化，无任何装饰但光影变化丰富。

图4-63　萨伏伊别墅

4. 纽约西格拉姆大厦（1958）（图4-64）

西格拉姆大厦堪称密斯·凡·德·罗"极简主义"的最经典设计。高158米的玻璃钢铁大厦，依然贯彻着密斯·凡·德·罗"少即多（Less is more）"的设计理念。造型设计极为简洁利落，只是一个规规整整的矩形体，以最简练的手法取得了最完美的效果，充分彰显了简洁形体的美感，成为纽约乃至全世界的办公大楼效仿的标杆。

5. 流水别墅（1936）

流水别墅又称考夫曼别墅，其建筑与环境结合之完美，堪称弗兰克·赖特"有机建筑"的典范之作，是世界上最著名的现代建筑之一。别墅建在一个地形复杂的小瀑布之上，外部造型同史上一切别墅都极不相同。共有三层钢筋混凝土结构，每一层如同一个托盘，支承在墙和柱墩之上。一边与山石联结，另外几边皆悬挑于空中，每层的大小、形状皆不相同，向不同方向或远或近

延伸至周围的山林中，以一种疏密有致、有虚有实的体形与所在的环境紧密交融，整个建筑好似悬在溪流和瀑布之上，与大自然互相渗透，融为一体，互相衬映，相得益彰。

图4-64　纽约西格拉姆大厦

二、流派纷呈——后现代建筑

后现代建筑也可以理解为发生在后工业时代的现代主义建筑之后的建筑，在20世纪70—80年代风行一时。随着现代主义建筑暴露越来越多的问题，在20世纪60年代产生的后现代建筑旨在修正甚至颠覆现代主义建筑，不过，在本质上，后现代建筑仍然是在现代的建筑材料和现代建筑技术不断发展的前提下，对现代主义建筑进行的美学意义上的一种重新诠释。后现代建筑领域出现了各种风格，其中比较重要的如后现代主义、解构主义、新现代主义建筑，等等。

1. 后现代主义建筑

针对风行世界的现代主义建筑，后现代主义建筑厌恶其千篇一律的极简主义国际风格，针对密斯·凡·德·罗"少即多"的宗旨，后现代主义建筑的"号角手"罗伯特·文丘里甚至极端地讽刺为"少就是乏味（Less is bore）"，认为少就是光秃秃，有针对性地提出建筑应该推崇并追求"复杂性和矛盾性"，呼吁建筑应该重新恢复装饰。针对现代主义建筑完全抛弃了欧洲传统建筑文化的装饰手法，罗伯特·文丘里提出应该"利用传统部件和适当引进新的部件组成独特的总体""通过非传统的方法组合传统部件"等方式来继承传统的建筑文脉。总而言之，20世纪60年代，由文丘里发起的后现代主义建筑风格本质上仍是旨在对现代主义建筑所暴露的种种弊端进行修正。在具体的形式表现上，后现代主义建筑表现出强烈的折中风格和手法主义。后现代主义建筑的重要特征，具体表现为如下几个方面：

（1）强调建筑的精神功能。针对现代主义建筑后期表现出来的只关注人的生理功能的特点，后现代主义建筑强调要更关注人的心理功能的需求，也就是强调建筑的精神功能的实现，强调注重设计形式的变化。认为现代主义建筑过于简单朴素的方盒子缺乏人性，应该在形态上进行丰富和变化，抛弃方盒子。

（2）强调历史文化，即所谓的"文脉主义"。针对现代主义建筑对历史全然抛弃的特点，后现代主义建筑强调恢复历史文脉。不拘于历史上任何一种建筑文化的表现传统。不过，恢复的手法并不是直接照搬，而主张变化引用。通常采用混合、抽离、拼接等手法，同时将这种折中处理建立在现代主义建筑的构造基础之上。

（3）强调装饰和隐喻。针对现代主义建筑无装饰和高度明确的特点，后现代主义建筑强调恢复装饰，同时主张建筑设计语言应该具备"隐喻""象征"和"多义"的特点。表现在建筑造型与装饰上的娱乐性和处理装饰细节上的含糊性。

（4）强调与现有环境融合。针对风行世界的现代主义建筑表现出来的与当地环境严重对立的问题，后现代主义建筑强调建筑设计要考虑到与当地环境的有机融合。

斯特恩也曾用"文脉主义""隐喻主义"和"装饰主义"来概括后现代主义建筑。后现代主义建筑的代表作品如母亲住宅（1968）、波特兰市政大楼（1982）、纽约美国电话电报公司总部大楼（1984）、新奥尔良市意大利广场（1978），等等。

（1）美国费城母亲住宅（1968）（图4-65）。这是"后现代主义的吹鼓手"文丘里为其母亲设计的一所住宅，虽然体量不大，却堪称世界上第一座标准的后现代主义建筑，影响极大。不同于现代主义建筑非黑即白的色彩表现，"母亲住宅"的墙面表现为温馨的粉绿色。住宅的形体并不复杂，基本上是以现代主义建筑的方盒子为基础，建筑的正、侧面轮廓体形简单而统一。建筑总体上是对称的，但在细部处理上又表现为不对称的形式。正如文丘里自称是"设计了一个大尺度的小住宅"，因为大尺度在立面上利于取得对称效果，大尺度的对称在视觉效果上会淡化不对称的细部处理。在历史文脉表现方面，文丘里很善于利用传统建筑符号。如

古代建筑山花上的装饰往往有着具体的内容,很多时候它们讲述了对神的理解。而文丘里创造性地在母亲住宅山墙的正中央留了一道阴影缺口,似乎将建筑物分为两半,入口门洞上方虽有过梁,但又有一弧线,既隐喻拱券,又似乎有意将左右两部分连为整体,互相矛盾。学术界将这种山墙中央裂开的构图处理称作"破山花",一度成为"后现代建筑"的常用符号。与现代主义建筑流行的平屋顶不同,住宅采用坡顶形式,坡顶在传统概念中可以遮风挡雨,也是对"家"的隐喻。

图 4-65 母亲住宅

(2)美国波特兰市政大楼(1982)(图4-66)。这是美国第一座后现代主义大型官方建筑,堪称后现代主义建筑的里程碑。由迈克尔·格雷夫斯设计。15层高的建筑的结构和形态依旧是现代主义的,十分简洁。但与现代主义冷漠的几何造型完全不同的是其立面设计极其讲究,大量采用装饰。台座、墙身、顶部三段式构图,大面积的抹灰墙面,开着许多小方窗,格子状的小窗与建筑物的庞大规模形成了强烈对比,使建筑富有一种夸张的膨胀感。中间一对巨大的褐红色壁柱与两边开有小窗的白色墙面形成对照,起到强有力的支撑作用。同时,壁柱和拱心石又让人联想到古典建筑形象;侧墙的条形装饰和色彩洋溢着世俗情趣;棕红色、蓝色、象牙色以及各种含义的装饰构件组合在一起,使这个体量巨大的建筑立面成为一幅幅美丽的抽象拼贴画面。格雷夫斯的建筑被称作是"隐喻的建筑",其目的正是"以古典建筑的隐喻去替代那种没头没脑的玻璃盒子",用以象征建筑文化的连续性。但他并非照搬古典,而是通过嫁接的手法进行元素重组,通过含蓄的暗示让人产生奇妙的联想。

(3)美国电话电报公司总部大楼(1984)(图4-67)。这座大型官方建筑堪称美国后现代主义建筑的又一座纪念碑,是由著名的现代主义建筑大师菲利普·约翰逊设计的。为了表现美国电报电话公司董事长所要求的"既高贵又坚固"的建筑品质,约翰逊不惜重金在36层197米高的金属框架外面,包上了一层重达13000吨的花岗岩饰面,使大楼乍看之下不仅颇具古典气息,而且的确有如磐石般坚固。建筑立面呈三段式构

图:顶部表现为一个巨大的山花,不过在中间打开了一个圆形缺口;底部基座高达40米,中间是高达33米的拱廊;立面参照了布鲁内莱斯基的帕齐礼拜堂,因而具有典型的文艺复兴风格;中段窗间墙和窗户的比例参照了20世纪20至30年代的摩天大楼,体现出了高层大楼的文脉关系。入口大厅具有典型的古典气息,四周墙面装饰着色调沉稳的花岗岩饰面,气度非凡。厚重的铜质电梯门也同样彰显着高贵、坚固的非凡品质。

图 4-66 美国波特兰市政大楼

图 4-67 美国电话电报公司总部大楼

（4）美国新奥尔良市意大利广场（1978）（图4-68）。这是后现代主义建筑师摩尔用诙谐手法将古典建筑语汇和现代情调巧妙融合在一起的广场设计典范之作。他将古典建筑庄重经典的词汇与拉斯维加斯街头的现代情调相结合，创造了一个富于戏剧效果的都市广场形象。平面为圆形，一边是象征地中海的大水池，池中带有意大利等高线地图，西西里岛置于广场的中心位置，用以隐喻意大利移民多半来自该岛。四周则设计了系列柱廊，分别以不同的古典柱式作为母题。同时，柱式被摩尔改造得极富喜剧色彩：塔斯干柱身披水幕，科林斯柱脖子上套着霓虹管。传统柱式的石材也被金属替换，再分别涂上鲜艳的色彩，形成了层次十分丰富的景观。

图4-68　美国新奥尔良市意大利广场

2. 解构主义建筑

解构主义建筑是受到20世纪70年代解构主义哲学思潮的影响而发生的，作为反现代主义建筑的重要流派，解构主义出现在20世纪80年代后期。其建筑理论的核心是对建筑结构本身的反感，彻底颠覆了传统建筑的审美观。解构主义不仅否定作为现代主义的重要组成部分之一的构成主义，同时否定古典建筑和谐、统一的美学原则。解构主义建筑的特征通常表现为松散、不稳定、突变以及动态等形式特点。通常采用扭曲错位、变形甚至将建筑整体肢解，然后再进行重新组合，以形成不完整甚至支离破碎的空间造型，给人以视觉和心理上的刺激。影响最大的解构主义建筑大师首推弗兰克·盖里，他设计了一系列颇具解构主义风格的建筑作品，最经典的代表作莫过于西班牙毕尔巴鄂古根海姆博物馆。

西班牙毕尔巴鄂古根海姆博物馆（1997）堪称解构主义建筑的最经典范例。因造型奇美、结构特异、材料名贵而备受世人瞩目。1997年建成之后，极大提升了毕尔巴鄂市的知名度，使这个日渐萧条的西班牙小城迅速成为欧洲最负盛名的建筑圣地与艺术殿堂。

盖里的建筑设计元素以前卫、大胆著称，其反叛的设计风格不仅完全颠覆了西方传统建筑美学原则，也无视现代建筑"国际主义风格"的清规戒律。其建筑设计通常通过拼贴、混杂、并置、错位、模糊边界、去中心化、非等级化、无向度性等各种手段来挑战人们的建筑价值观和想象力，导致其作品不断引发轩然大波，建筑界和艺术界对其评价不一，毁誉各半。这座外星来客般的博物馆从外表上看，有如一件巨大的抽象派艺术品。整个建筑由几个粗重且不规则的流线型多面体块相互碰撞、穿插而成，形成扭曲而极富视觉冲击感的空间。其形式完全不同于人类建筑历史上任何建筑实例，完全脱离于传统建筑经验之外。博物馆的外立面覆盖了3.3万块熠熠发光的钛金属片，与河水相映成趣。尽管建筑本身是个耗用了5000吨钢材的庞然大物，但由于造型飘逸，色彩明快，丝毫不给人以沉重感。

3. 新现代主义建筑

在后现代主义建筑风行的同时，现代主义建筑其实并未消亡，仍然沿着强调功能和技术的理性主义方向发展。不过，它从20世纪60年代出现的各种反思思潮中吸取了合理的成分，从而形成了在现代主义风格基础上有所改进和发展的新现代主义。与后现代主义冷嘲热讽的态度不同，新现代主义仍然坚持现代主义的传统和原则，坚持用现代主义的基本语汇进行设计。不过开始重视建筑、环境和文脉的配合，重视人的心理及情感方面的需要，或者根据需要使建筑表现出一定的象征意义。由于有了象征意味和个人表现因素的加入，新现代主义建筑既有着现代主义建筑简洁明快的特征又不失于冷漠和单调，既严谨又富于变化，既严肃又不失活泼。美籍华人贝聿铭设计的法国卢浮宫水晶金字塔（图4-69）堪称新现代主义建筑的代表作。

法国卢浮宫水晶金字塔（1989）创造性地解决了把古老宫殿改造成现代化美术馆的一系列难题，取得了极大成功，享誉世界，被誉为卢浮宫院内一颗"巨大的宝石"。玻璃金字塔借用古埃及的金字塔造型，高约21.6米，底部宽35.4米，大量采用玻璃材料，塔身四个侧面由673块菱形玻璃拼成，塔身重达200吨，其中玻璃净重105吨，金属支架仅有95吨。支架负荷已超过其自身重量，体现出现代科学技术在建筑领域的表现力与优越性。

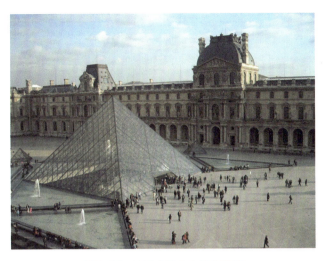

图 4-69 法国卢浮宫水晶金字塔

思考与实践

■ 简述中国古典建筑的主要特征。

■ 搜集一些喜欢的建筑作品，分析其建筑特点。

■ 用草图的形式记录身边的建筑。

浅谈中国古典园林文化的历史及特色

哥特式建筑的巅峰之作——科隆大教堂

第五章

中国书法艺术鉴赏

能力要求
- 掌握不同书体艺术作品的特色
- 了解不同时代、文化历史背景对书体形成的影响

课前准备
- 查找不同书体的代表性作品
- 对书法的发展史有大致的了解

课堂互动
- 谈一谈喜欢的书法

第一节 概述

书法专指汉字的书写艺术，是中国独有的文字造型艺术。书法以线条为主要表现形式，因此，也被称为"线条的艺术"；同时，书法又具有现代艺术的表现精神，因为书法往往是通过对汉字线条的书写来表达某种情感意象，正如汉代扬雄所指出的"书者，心画也"，因此，也可以把它理解为一种"表现艺术"。书法堪称中国艺术最高级的表现形式，几千年来，成为"最集中而又充分地体现了中华民族审美意识的样式之一"（彭吉象《中国艺术学》）。它对中国其他艺术门类的影响可谓广泛，中国的传统艺术无不表现出与书法或多或少、或隐或显的联系，与书法有着不解之缘。

一、特殊的对象与工具

"世有以作书写字为主要艺术之一者，惟中国然。"（胡小石《书艺略论》），书法之所以能成为艺术，与它特殊的书写对象与工具有着直接关系。

书法的书写对象是汉字，汉字的特殊性，是成就书法艺术的必要条件。因为汉字本身就具有强烈的艺术性。其艺术性的首要表现即为象形性。作为中国独有的文字体系，汉字的原始形态即是以图形来表示某种事物和概念，"随体诘屈，画成其物"。所以，早期汉字最大的特征是象形性，是"象形"和"指事"文字，具有强烈的图画意味。古代两河流域苏美尔人的楔形文字和古代埃及人的"圣书体"文字，也属于象形文字，可惜没有流传下来。而汉字则在保存图形结构的前提下，继续发展出了会意、形声、转注、假借等抽象化的构成方法，顺利完成了符号化的历程，一直延续至今。以上几种汉字构成方法，汉代许慎在其《说文解字》中总结为"六书"。依"六书"构成的汉字，一方面表现出以形见义的基本特质，依然带有隐约的图画意味；一方面基本保持方形外廓、形式均衡而又富于变化。汉字的这些特征为书法艺术创作提供了天然的可能性，给书写者提供了得以充分张扬个性的表现空间，允许书写者对字形做各种变形处理，不拘长短、大小、繁简，以追求不同的风格面貌；另一方面表现出其形式系统的丰富性。同一个汉字往往有诸多不同形式的写法，如甲骨文、金文、篆书、隶书、楷书、行书、草书等，可谓千姿百态，绝无雷同。

书法特殊的书写工具也具有特殊的表现力，尤其是毛笔的运用，对书法的艺术化起到了至为关键的作用。中国的毛笔不同于任何国家的书写工具，通常把兽毛截成一定的长度捆扎于竹管上制成，笔头呈笋状，中心一簇长而尖的部分是笔锋，周围略短一些包裹笔锋的是副毫，毛笔柔软而富有弹性，一提即直，一按即倒。随着用笔时提按顿挫、轻重疾徐的变化，便可以写出粗细方圆、刚柔枯润等种种不同的点画效果，正如汉代书法家蔡邕所指出的"唯笔软则奇怪生焉"。汉字由此呈现出千变万化的形式美，书写者借此可以充分袒露个性，宣泄情怀，表达自己的艺术追求。

此外，墨和宣纸同样是书法艺术的重要条件。墨可以通过水的作用分出干湿浓淡等不同层次，即所谓"墨分五色"，浓者近而淡者远，色差的区分通常会给人带来远近不同的空间感受，于是平面的纸上就会出现极富空间感的线条效果。此外，浓墨醒目明快，显得神采焕发，淡墨恬淡清远，显得空灵莹润。书写者各取所好，如宋代书法家苏轼喜用浓墨，清代刘墉更有"浓墨宰相"的美称；明代书法家董其昌擅用淡墨以追求清淡幽远、空灵萧散的艺术品格，清人王文治更被誉为"淡墨探花"，作品清丽雅逸。

宣纸有着神奇的渗化功能，行笔快则干，行笔慢则化，能敏感地记录毛笔书写时的速度与节奏，同时产生枯湿燥润、虚实变化的丰富效果，正如古人所云"润似春草，枯如秋藤"，即渲润渗化如春草凄迷，枯涩飞白如秋藤苍劲。总之，正如沈尹默所描述的，中国书法艺术"无色而具画图的灿烂，无声而有音乐的和谐"，其极强的艺术魅力与其特殊的书写对象和工具所呈现出的丰富性与随意性是分不开的，也是世界上任何书写文字所望尘莫及的。可以说，作为中国传统的"文房四宝"，毛笔、墨、宣纸和砚共同促成了书法艺术的发展。

二、书法艺术的发展概况

中国书法艺术长达3000年的发展历程大致可分为三大发展阶段。

1. 初期阶段

初期阶段从殷商至秦，一般被视为是中国书法艺术的发生和发展期，先后出现了甲骨文、金文、石鼓文、篆书等字体。一般把殷商甲骨文视为真正意义上最早的书法艺术，一般是用刀一类尖锐工具锲刻于龟甲兽骨之上，也有先用毛笔书写然后进行锲刻的，可以看到，甲骨文已经十分讲究书锲技巧，说明当时已经把文字作为审美对象来加以表现了。从书法艺术的角度去分析，甲骨文笔画简洁有力，结体均衡错落，章法呼应变化，风格古拙质朴、刚健劲拔。郭沫若对甲骨文的艺术成就给予了高度评价："足知存世契文，实一代法书，而书之契者，乃殷世之钟、王、颜、柳也。"

金文又称钟鼎文，是指铭铸在青铜器上的文字。于商代出现，西周以后，蔚然成风。金文的艺术性明显比甲骨文突出，字形规范，笔势圆润，结体工稳，章法布局多彩多姿。尤以《毛公鼎》《散氏盘》上的金文成就

最高。春秋战国时期，诸侯纷争，礼乐崩坏，金文风格随之日渐多样，出现了大量区域性的异体字。

秦代小篆是作为秦始皇"书同文"的标准字体产生的，使文字进一步简易和整齐化。小篆线条粗细一致，笔画圆润流畅，端庄清秀而又严谨舒展，可谓达到了古体字完美的极致。

以上三种字体虽然书写工具有所不同，形式略有差异，但表现出来的特征基本相同，一致表现为结体繁复，具有明显的象形意味。同时线条十分单纯，没有明显的粗细变化和形式差别。不过都已经初步具备了诸如线条美、结体美和章法美等书法艺术形式美的重要因素。

2. 成熟阶段

两汉南北朝可以视为中国书法艺术的成熟时期。标志是分书的成熟与楷、行、草各种书体的定型，至此，中国书法艺术的各种书体基本齐备。分书即隶书，产生于秦，流行于汉，分书的出现实因篆书的书写不便，分书由此简化了篆书浑然一体的字形，把此前等粗的线条处理成粗细长短和收放波磔的形式，去除了象形的痕迹而完全符号化，每个字最终以横、竖、撇、捺、点等笔画组合体的形式表现出来。分书在汉时的流行成为中国书法史上的一次重要革命，"隶出而篆微，实古今文字史上大转捩点也"（胡小石《书艺略论》）。结体的简化和点画的繁化使书法艺术有了更大的个性表现空间。《石门颂》《乙瑛碑》《礼器碑》《张迁碑》《曹全碑》等汉隶碑刻，深厚舒展，堪称典范。自汉隶起，汉字的结构基本定型，再无根本性改变。因此可以这样理解，篆书代表着古体字的终结，隶书则代表了今体字的开端。

得益于毛笔的巨大潜力，六朝时期，在隶书的基础之上，楷、行、草各种新书体全面发展。起于隶书的快捷书写而演化成的草书同样在书法史上有着极为重要的地位，书法由此成为一种可以自由抒情达意并能高度张扬个性的艺术表现形式，一时涌现出了以杜度、崔瑗、张芝为代表的草书大家。更为工整端庄的楷书从隶书直接演变而来，并取代隶书成为书法艺术的主流表现形式。三国时期的钟繇是创立楷书的关键人物。东晋王羲之、王献之父子则完善了楷书的法式。北魏碑刻浑厚丰美，堪称此期楷书艺术珍品，影响后世"碑学"一脉。行书伴楷书而出现，介乎草书与楷书之间，简率流利而又易于辨识，可谓"从心所欲而不逾矩"，因其潇洒通脱的艺术特色最易于张扬个性，表现性情。一时间，行书空前繁盛而名家纷起。六朝书法最重要的成就表现在行书上，成就斐然，令后世难以企及。这恐怕与魏晋时期追求风流儒雅、飘逸潇洒甚至狂放不羁的审美主流观点是分不开的。在这个中国美学史上审美意识空前觉醒的特殊时代，书法艺术的本质之美——表现性得到了空前的关注和发挥。通过线条的运动强烈抒写人的内心世界，表现自我，力求在书法中展露个人的气质和风度。书法艺术开始从讲究形式美升华到追求神韵美，表现出"晋人尚韵"的审美特质。尤以"二王"（王羲之、王献之父子）的行书为代表，流美娴静，风流潇洒，最能彰显魏晋风度。王羲之对真书、草、行体书法造诣都很深。今人刘铎对王羲之的书法曾称赞道："好字唯之（之，即王羲之）。"王羲之精研体势，心摹手追，广采众长，冶于一炉，创造出"天质自然，丰神盖代"的行书，被后人誉为"书圣"。其《兰亭集序》被称作"天下第一行书"，为历代书家所敬仰。

3. 繁荣阶段

隋唐以后，中国书法艺术进入繁荣阶段。唐代各种书体全面发展，风貌各异。楷书和草书作为书法艺术的两极，一者极端端方谨严，一者极端自由放纵，最能代表唐代书法艺术的高度成就。

唐代楷书为后世树立了标准范式，世称"唐楷"，唐楷尚法，偏重于书写技法的探索，涌现出许多楷书大家，各自创立了影响后世的楷书风格。如欧（阳询）体、虞（世南）体、褚（遂良）体、薛（稷）体、颜（真卿）体、柳（公权）体等。其中尤以颜真卿的楷书方正敦厚，雄健伟岸，法度森严而有庙堂气象，堪为唐楷之冠。苏轼曾论"诗至于杜子美，文至于韩退之，书至于颜鲁公，画至于吴道子，而古今之变天下之能事毕矣"。足见对其推崇之高。

唐代草书以张旭和怀素为代表，在法度森严的楷书之外，别开出自由豪放的境界，恰如诗坛的李白，纵情任性，恣意狂纵。张旭人称"草圣"，创狂草一体，作为草书最为放纵的形式，狂草在张旭的笔下化为奔放迅疾、跌宕起伏、奇诡变幻、连绵不断的笔迹，让人强烈感受到一种真实生命的宣泄和天才性情的挥洒。

宋代书法一变唐代"尚法"的艺术追求，以抒情"尚意"的新境界别开生面，使书法艺术呈现出又一番审美意境。宋代书法成就以"苏黄米蔡"四家为代表，各自标新立异，风貌卓然。此外，颇值一提的还有宋徽宗赵佶的书法艺术，其自创的"瘦金体"特色鲜明，别具一格，也称"瘦筋体""鹤体"。横画收笔带钩，竖画收笔带点，撇如匕首，捺如兰竹，竖钩细长，"如屈铁断金"。字一般呈长形，瘦挺爽利，雅致秀美，洒脱至极，极富个性，堪称独步古今。历史上长期因为其在政治上的无能表现而否定其在书法艺术领域的成就及地位，未免是一件让人遗憾的事情。

元代书坛崇尚复古，宗法晋唐而少有创新，领军人物赵孟頫所创"赵体"楷书与唐之欧体、颜体、柳体并称为楷书"四体"，成为后世临摹学习的主要书体。

明代近三百年间，书坛追摹帖学，书法以"尚态"为旨，追求纤丽秀美，代表书家有文徵明、唐伯虎等。晚明董其昌为帖学大家，其书风清朗俊逸，成为一代楷模。

清代书坛表现出"尚质"的总体倾向，分流为帖学和碑学两脉。碑学作为一种与传统帖学相抗衡的审美取向最终成为清代书坛主流。一时名家涌现，如邓石如、何绍基、赵之谦、吴昌硕、康有为，等等。

此后，中国书法艺术以多样化面貌进入现代。

三、主要书体

中国传统书法艺术在长达数千年的发展过程中，演变出诸如篆书、隶书、楷书、行书和草书等几种主要书体。它们在表现出相对一致的审美特征的同时，各有千秋，如群峰并峙。

1. 篆书

篆书是秦代以前的古体文字的书写体，有大篆和小篆之分。前者是小篆的前身，也称籀文，因录于字书《史籀篇》而得名。可以泛指今体字产生之前的尚具有强烈象形意味的甲骨文、金文、石鼓文等的书写形式，也有用来专指石鼓文的；小篆则是在大篆的基础上适当简化，同时整理并废除异体字后，成为秦代统一文字的标准字体。小篆是汉字产生之后第一次进行统一规范后的字体，统一了汉字的偏旁并确定了偏旁的位置，字体整齐，线条匀称，书写规范，基本使汉字趋于统一化和定型化，可以看作是汉字发展史上的里程碑。尽管在隶书出现之后，小篆逐渐被今体字取代，退出了实用领域，但因其字体优美，尤为篆刻艺术家所青睐，因此作为书法体式之一，得以延续至今。

后世篆书多指小篆，与今体字比较而言，小篆左右基本匀称，形式奇古。结体通常纵向取势，字体呈长方形，结构上下舒展，通常上密下疏，孙过庭《书谱》中强调"篆尚婉而通"。

小篆的笔画特点主要表现为：其一，笔画复杂，粗细均匀，横平竖直，转折处不见棱角，圆转自然，线条流畅；其二，横短竖长。横画稍短，竖画尤长，对比悬殊；其三，为使字形匀称统一，某些短笔做适当延长；其四，变斜为正；其五，上紧下松。线条主要集中在字的上部，下部表现为自由伸展的垂脚；其六，字形横竖比例基本接近黄金分割比例，容易产生美感。

2. 隶书

隶书也称"分书""八分书"。古文八与分有相同的含义，《说文解字》注为"别也"。其名的由来是因为隶书的字体笔画和结构略具八字分别相背之形。隶书的出现代表了今体字的发端，是为满足书写便捷的需要，由篆字进一步演化而来的，删繁就简，采用抽象化的笔画组合形式，完全符号化。隶书起于秦而盛于汉。隶书的出现，结束了汉字象形的历史，奠定了方块汉字的基础，作为古今文字的分水岭，堪称汉字史上最为重要的一次革命。隶书的象形意味虽然大大减少，结构也趋于简化，但是其点、画形态日益丰富，此消彼长的变化过程中，书法艺术开始注重以形态丰富的线条变化和运动来抒发情感，从而走出"书画同源"的原始形态，升华到高度抽象化的线的表现境界，标志着书法作为独立的艺术形态的成熟。隶书的出现，为楷、行、草书体的出现奠定了重要基础，同时为书法艺术的发展开拓了广阔空间。尽管其后楷书成为主流取代了隶书，不过，因其极具欣赏价值，至今仍广受书家喜爱，书法界一向有"汉隶唐楷"的说法。

隶书的特点表现为：其一，拆分小篆连绵线条而为笔画，打破小篆圆转特色而为棱角方折，简化小篆复杂形体而为部首偏旁。其二，笔画始有粗细方圆之别，乃至一笔之中亦包含起伏变化，如横笔，书写时讲究"蚕头雁尾""一波三折"，起笔逆锋，收笔重捺，波磔分明，有飞动之势。此外，撇画书笔重按后回锋，捺画书笔重按后挑出，左右对称，形同双飞之翼，极富装饰意味。隶书笔画的表现更充分展现了毛笔的优势。其三，隶书捺笔讲究"雁（燕）不双飞"，指的是一个字中捺笔再多，也只能出现一个捺脚，即雁尾。其余笔画则要改变笔形；其四，结体比较简单，字形略成扁方，左右舒展，重心居中。所有笔画无论横画还是撇、捺，左右两半笔墨分量基本均等。分间布白均衡匀称。隶书因其强烈的艺术美长期与楷、行、草书等书体并驾齐驱。

中国历史上的两汉时代盛行享堂碑阙，所以，此期书法作品多以庙堂碑石的形式出现，数量众多。文献记载的碑刻达七百余例，现存传世碑刻尚有四百余例。汉隶贵在"一碑一奇"，风格各异，各有千秋，堪称大观。正如清代王澍所云："隶法以汉为极，每碑各出一奇，莫有同者。"其中佼佼者如《史晨碑》《曹全碑》《张迁碑》《礼器碑》《华山碑》《乙瑛碑》，等等。其中《史晨碑》（图5-1）尤为汉隶中最难得之笔，不但具备成熟汉隶的基本特征，且呈现独特的和穆个性。因"修饬紧密，矩度森严"而被喻为"如程不识之师，步伐整齐，凛不可犯"。

3. 楷书

楷书也称"真书""正书"和"正楷"，此种称谓有着标准的含义。楷书从隶书演变而来，始创于汉末三国，经魏晋南北朝时期的发展，至唐代鼎盛。成为通行时间最长的书体，沿用至今。

楷书的特点表现为：其一，字形变隶书之扁方为长方，结体紧密，重心一改隶书居中而为偏高偏左，结

果表现出上紧下松、左紧右松的结体特色；其二，点画形态更为丰富多样，取消隶书的明显波磔，代之以更为丰富的变化，尤重筋骨；其三，注重法度，讲究规范端庄、严谨大度。

图 5-1 《史晨碑》

初唐楷书承六朝传统，以虞（世南）、欧（阳询）、褚（遂良）、薛（稷）四家为代表，依旧有六朝书法流美飞扬的韵味；盛唐楷书以颜（真卿）、柳（公权）为代表开创新楷法，"颜筋柳骨"各领风骚，其煌煌气度，恰与大唐盛世交相辉映。其中，颜真卿的书法作品传世尚有七十余例，多为刻石。其《自书告身》（图5-2）是唯一流传至今的楷书墨迹，点画的来龙去脉清晰可辨，当为临习者的最佳临本。柳公权传世碑版中流传最广的当为《玄秘塔碑》（图5-3），清代王澍评为"极矜练之作"，为历代学书者启蒙的范本，平民之家若有读书子弟，必藏一本。而其楷书的精品则当推《神策军碑》（图5-4），可惜传世仅余宋拓上半册。

图 5-2 颜真卿《自书告身》

图 5-3 柳公权《玄秘塔碑》

图 5-4 柳公权《神策军碑》

4. 行书

行书是介于楷书和今草之间的书体，形成于东汉末年。兼融两种书体的优点而弥补了两种书体的不足。既有楷书之规整明晰，又有草书之潇洒生动；既无楷书之拘谨难写，又无草书之潦草放纵。与楷书接近者可称为

"行楷",笔法中楷法多于草法;与草书接近者可称为"行草",笔法中草法多于楷法。自产生以来,备受书家喜爱。

行书的特点表现为:其一,易于辨识。行书虽然略有草意,不过并没有打破字的基本笔画与结体,因此容易辨识;其二,体态灵活生动。行书的笔法略异于楷书和草书,笔画之间似连非连,圆转自如,体态灵活。字与字之间虽然各自独立,然形分而势贯,错综而匀齐。比之其他书体,行书最具俊逸灵秀之美。

中国书法史上行书的里程碑作品莫过于东晋王羲之的《兰亭序》、唐代颜真卿的《祭侄文稿》和北宋苏轼的《黄州寒食诗》,三部法帖被誉为"天下三大行书",各领风骚。因其内容与形式相得益彰,虽均系文稿草稿,然情切意真。正如曹宝麟所云:"他们正是在无心于书的创作状态下任情恣性地挥洒,才不期而然地达到了最佳的感人效果。"尤其王羲之的行书《兰亭序》(唐冯承素摹,神龙本,北京故宫博物院收藏)更被誉为"天下第一行书",备受后世推崇,成为书家心摹手追的经典范本,王羲之也因此被后世尊为"书圣"。

5. 草书

草书是正书的草写,极大地简化了汉字方块字体的结构和笔画,"一笔而成,偶有不连,而细脉不断"。草书有三种形式:章草,今草和狂草。章草由隶书草写演化而来,始于西汉,盛于东汉,当时又称"草隶",不过是一种草率写法的隶书,但字字独立,不相纠连。后来逐渐发展成为具有艺术价值的"章草"。其得名是因为汉章帝喜作草书。今草即人们通常所说的草书,是楷书的草写形式。东汉末年出现一直流传至今。今草彻底脱去了章草中所遗留的隶书痕迹,偏旁相互假借,字的体势一笔而成,上下字之间互相牵连。狂草在唐代出现,是在今草基础之上进一步演变而成的,笔画任意增减,笔势连绵不断,笔意自由奔放。

草书的特点主要表现为:其一,讲究"连"。笔画与笔画之间,字与字之间,因运笔快捷而常连绵不断。即使笔画有所间断,气势上也要连绵不绝。其二,讲究"简"。草书的字形往往表现为极大的简化和省略。

其三,讲究"变"。草书字形,多有变异,笔顺亦有所变更。

草书的典范之作莫过于唐代张旭的《古诗四帖》(图5-5)和怀素的《自叙帖》(图5-6),二人的草书艺术极富激情与浪漫气质,在书法史上又有"颠张狂素"的美称。北宋书法家、诗人黄庭坚作为盛唐草书之后的又一个里程碑,表现出与张、怀二人完全不同的草书气质,不再追求非理性的激情表现,而追求理性的"风韵"抒发。其晚年草书代表作《李白忆旧游诗卷》也是难得的草书杰作。此外,初唐孙过庭的墨迹草书《书谱》残卷(图5-7)亦被后世奉为草书圭臬,学草之人,多从此帖入手。宋代书画大家米芾对其评价甚高,认为"凡唐草得二王法无出其右"。

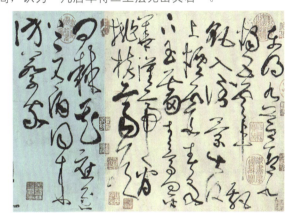

图5-5 张旭《古诗四帖》

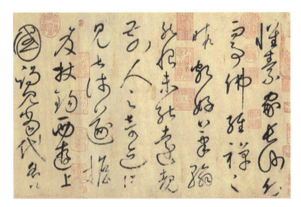

图5-6 怀素《自叙帖》

图5-7 孙过庭《书谱》

第二节　矫若游龙——中国书法的笔法美

一、笔法之美

笔法就是书法对汉字笔画的艺术性表达，也可以理解为"线条"。笔画是汉字构成的最小单元，指汉字在书写时一次性完成的一根线条。作为汉字的基本组合元素，笔画主要表现为点、横、竖、撇、捺、挑、钩、折等几类，又可细分为三十多种。书法用笔，则通常是采用特殊笔法赋予基本笔画以丰富的艺术美感。正如晋代卫夫人所撰《笔阵图》中所描述："横如千里阵云，隐隐然其实有形；点如高峰坠石，磕磕然实如崩也；撇如陆断犀象；折如百钧弩发；竖如万岁枯藤；捺如崩浪雷奔；横折钩如劲弩筋节。"书法笔画的艺术性，很大程度上来自于书写者对书写笔法的掌握和运用。基本技法如中锋侧锋、藏锋出锋、方笔圆笔、轻提重按、疾速徐缓等变化，同时辅之以墨色的浓淡枯润，产生极为丰富的艺术效果。元代书坛领袖赵孟頫强调"书法以用笔为上"。用笔贵在用锋，用锋可以藏、可以露、可以正、可以侧、可以顺、可以逆、可以重、可以轻、可以实、可以虚等。藏锋、中锋运笔会使笔画显得丰满浑厚，遒劲蕴藉。同时随着书写力度与速度的不同，中锋运笔还会使笔画质感有所不同。如力度平均、书写速度略快时，笔画边缘光洁平整，会让人产生刚健挺拔、富有朝气的审美感受；反之，如果书写速度放慢，同时笔力略有不均时，笔画边缘会显得毛涩不平，让人感受到的是一种老成持重、含蓄蕴藉之美；疾笔有一定的速度感，笔画迅畅显得爽利痛快；涩笔凝重迟留显得老辣沉实；方笔坚实有力，挺劲果断；圆笔灵活柔畅，丰融润泽。传统书法中，隶书、楷书多见方笔，篆书、草书多见圆笔。而方圆并举，篆隶互参，又会产生灵秀不失坚实、峻拔兼带柔畅的另一番形式美感。笔法运用的差异化，使得书法笔画得以呈现千姿百态的面貌和变化。

笔法有曲直之分，古代书家强调"化直为曲"，主张以微曲之直表现劲健的筋骨神气。草书线条尤重曲直变化。"矫若游龙，疾若惊蛇"，曲直回旋，变化万千。

笔法有顺势与逆势之分。指的是书写时运笔的方向不同。其中逆势运笔更能积聚能量，使笔力在盘郁积势中得以生发和释放。所以，笔锋的调整一般都以逆向运笔、蓄势待发为基础。"要笔锋无处不到，须是用'逆'字诀"（刘熙载《艺概·书概》），笔法亦有疾、涩之别。涩笔仿佛是在克服无形的阻力而前进，涩而不滞，自有一种抗争之力，步步蓄势，沉着老辣，古朴苍劲。被誉为"书圣"的王羲之，笔下线条就非常富有魅力。因其用笔讲究藏锋逆入、提按顿挫、轻重之间极富变化。表现为或曲或直，或挽或引、似斜反正、违和相辅、虚实相映的点画、结构和似断还连的气脉，给人以美的享受。

笔法有瘦劲粗肥之别。笔法瘦劲一脉，追始自甲骨文，汉隶《礼器碑》的遒劲气质，唐代欧阳询、柳公权楷书的险劲瘦硬，怀素草书的瘦劲硬朗皆与之一脉相承；笔法粗肥一脉，追始自唐，至宋以至明清，代不乏人。然粗肥并非无骨，苏轼书法于粗肥中寓内在骨劲，外柔内刚如"绵里裹铁"，清人伊秉绶粗浑的笔画仍不乏遒润饱满的质感，正说明粗肥的笔法宜于营造壮伟雄厚的意境。

笔法还能使墨色变化多端，韵味无穷，墨韵的变化直接与运笔的技巧相关。运笔轻则墨色淡雅，运笔重则墨色浓厚，运笔慢则墨色渗入湿润，运笔快则墨色轻飘干枯。书画中素有"墨分五色"的说法，即指书法家在运笔用墨过程中使墨色呈现出浓、淡、深、浅、枯、润、渴、饱等丰富视觉效果。这些不同的视觉形态在书法家笔下呈现出微妙的、交替呈现的状态。或润妍，或枯淡，或燥险，或湿浓，精湛的笔法使墨色表现出无限鲜活的生机。

二、笔力之美

不管何种笔法，皆以"笔力"为上。作书是否有笔力关键在于是否能做到"立锋"行笔，即善于利用笔锋的弹性，使笔在手中提得起来，"立"着运使，而不是偃卧平拖。笔锋只有立得起来方能杀得入纸，才有"涩势"，写出来的线条方显得沉着凝重，如铸如刻。清代蒋和说："（用笔）如善舞竿者，神泛竿头，善用枪者，力在枪尖也。"古人所谓"锥画沙""屋漏痕"等比喻皆不外此理。明代书画大家董其昌云："发笔处便要提得笔起，不使其自偃，乃是千古不传语。"

传统书论对"笔力"尤为重视。东汉蔡邕有云："藏头护尾，力在字中。下笔多力，肌肤之丽。"《笔阵图》中同样强调"善笔力者多骨，不善笔力者多肉。多骨微肉者谓之筋书，多肉微骨者谓之墨猪。多力丰筋者圣，无力无筋者病"。古人以人喻字，认为同人一样，字的筋骨最为重要，有了筋骨，血肉才得以附丽，神气才得以寄寓。而字的筋骨，正是对笔画力度的形象描述。笔画有了力度，才会表现出立体感，有立体感的笔画，即使细如发丝，也有入木三分的效果。笔力的传达虽然是靠提、按、顿、挫、转、折等用笔的动作来实现的，但更是书写者运笔高度自如才会出现的效果。

三、经典范例

1.《兰亭序》（图 5-8）

被誉为"天下第一行书"的《兰亭序》，作为王羲之51岁时的得意之笔，虽是王羲之酒后所书的草稿，但因无意求工，反而下笔随意，潇洒自然，气韵生动。其用笔，看似无法却万法皆备。遒媚劲健的笔法之美，几乎无处不在。唐太宗赞其"点曳之工，裁成之妙"。黄庭坚亦称扬说："《兰亭序》草，王右军平生得意书也。反复观之，略无一字一笔，不可人意。"帖中随处可见笔毫上下、左右、旋转的全方位运动，点画起落转折时可见明显的提按，同时传达出书写的韵律与节奏感。

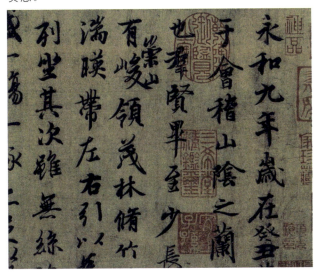

图 5-8　王羲之《兰亭序》

其横画，或露锋或带锋随手应变；其竖画，或悬针或玉筋各尽其妙；其点画，斜点、出锋、曲头不一而足；其撇画，斜撇、直撇、短撇、并列撇形态丰富；其挑画长短有致；其折画，横折、竖折、斜折变化不一；其捺画，斜捺、平捺、回锋捺、隼尾捺绝无雷同；其钩画，竖钩、竖弯钩、回锋减钩亦各有形态。总之，此帖中的点、撇、钩、横、竖、折、捺等各种笔画可谓极尽用笔使锋之妙。在笔画的提按导送、使转运行中明显可见起伏的节奏，给人以浑然天成的艺术美感。许多点画以尖锋入纸，凌空取势，且取势迅疾，笔意生动。善用勾、挑、牵丝加强点画之间的呼应，使点画之间脉络相通，意气流动。其牵丝映带，揖让挪移，则又气脉贯通，俯仰有情。每一个字似乎都被王羲之创造成了一个有生命的形象，且各赋秉性：或坐，或卧，或行，或走，或舞，或歌，虽尺幅之内，竟呈群贤毕至之盛观。此帖中，不仅异字异构尽显笔法之美，即便同一个字，如"之"，在帖中出现达20次之多，其写法竟也无一雷同，各具独特风韵。或平正舒展，或藏锋收敛，或端庄如楷，或飞动流利，取得了多样统一的艺术效果。其他重字如"事""其""畅""不""今""揽""怀""兴""后""为""以""所""欣""仰"等，也全都别出心裁，各成妙构。

2.《李白忆旧游诗卷》（图 5-9）

纸本草书《李白忆旧游诗卷》是北宋书法家、诗人黄庭坚晚年草书代表作。卷前残缺80字，现存52行，计340余字。此卷书法既得张旭、怀素草书神韵，奔放不羁，恣肆纵横，又具一己风格，用笔紧峭，瘦劲奇崛，如龙蛇起舞，卷舒多姿。明代大书法家祝允明高度评价："此卷驰骤藏真，殆有夺胎之妙。"称其为"平生神品"。

图 5-9　黄庭坚《李白忆旧游诗卷》

此帖在笔法上最大的创新之处在于"点"法的运用与发挥，这是自"王简怀绕"以来的一大贡献，后来祝允明便得力于此法。如其对某些笔画进行缩减，以侧点、圆点、短横为辅，与其突破视觉常规的某些较长笔画相协调。如帖中"兴来"二字，一个以长竖引人注目，一个则表现为不同形态的点。两字的长横均被缩减，"来"字更是化横为侧点，并与"兴"字的横背道而驰。"君家严君勇貔，作尹并州遏戎虏"两句中，"作"字左边部首以左右不同情状的四个点调节了"虎"字长竖的单调与孤独。黄庭坚设点为画，通篇点画狼藉，大小错落，满纸云烟，突破了张、怀草书萦绕连绵的格局，增加了行笔中的提按起落，调整了章法格局，别有一番情趣。

此外，黄庭坚还善用长笔线条抒情达意。如帖中"一"字长横左伸右展之余又向右下方倾垂，"入"字的撇捺则左右开弓，极为舒展；"亦"字的四个点化为三个点，以联飞之势向右上方横向舒展；"晖"字的长竖则伸头展足，上下贯通。这些线条的刻意拉长虽畅快惬意，却已超乎常理，完全脱离了字形的结构安排，纯

粹是为了展示线条的美感而呈现。

3.《苕溪诗卷》（图5-10）

《苕溪诗卷》，是宋代大书法家米芾38岁时书写的自撰诗卷，纸本墨迹行书，录诗6首，35行，计394字。

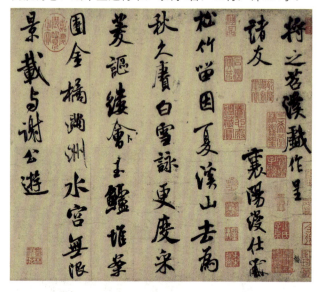

图5-10 米芾《苕溪诗卷》

此卷笔法潇洒沉着，痛快淋漓，变化有致，逸趣盎然，反映了米芾中年书法的典型面貌。用笔一丝不苟，起笔、运笔、收笔交代得十分清楚。正如明代大书法家董其昌所总结："米海岳书，无垂不缩，无往不收，此八字真言，无等等咒也！"其高度概括了米芾精于笔法的内涵。如其中锋直下、浓纤兼出之笔，牵丝之轻与点画之重对比分明，如"惠""花"等字就十分典型。

笔法多变亦是此帖特色。同一字中相同笔画形态变化很大，如"三"字的横画，在其笔下表现出长短、形态、斜度、走势、轻重、疾徐、映带、呼应种种不同。三个横划，每一笔画的着力点各有区别，上横着力在中间，中横着力在结尾，下横露锋着纸后迅速铺毫，着力在中后段。多横多竖之字更是曲尽其态，如"看"字有六个横，每横用力点依次为前端、首尾两端、起笔、收笔、中端和末端。"修"字四竖各着力在中端、末端、首尾两端和收笔。种种变化看似随意而为，实则是以虚实相宜和重心平稳为前提的。

米芾的字痛快利落，笔法转折跌宕，落笔迅疾，纵横恣肆。尤其是运锋，正、侧、藏、露变化丰富，点画波折过渡连贯，提按起伏自然超逸，毫无雕琢之痕。如其自诩："善书者只有一笔，我独有四面。"意思是其下笔能做到四面用力，八面出锋，运笔极其灵活。同时长横纵横，舒展自如，极富抑扬起伏之变。通篇字体向左微倾，多欹侧之势，于险劲中求平夷。吴其贞《书画记》评此帖曰："运笔潇洒，结构舒畅，盖教颜鲁公化公者。"道出了此书宗法颜真卿又自出新意的艺术特色。

第三节 不衡之衡——中国书法的结体美

一、不衡之衡

结体，某种意义上可以理解为结构，代表的是字的有机整体美。"显示着中国人的空间感的形式"（宗白华《中国书法里的美学思想》）。不过，书法中所谓的结体，并非完全对应汉字的结构，而是为了追求艺术美感，在汉字结构基础之上做出的艺术创造。所以，往往需要突破汉字一般结构的标准和规范，以表现一定的艺术个性。清人冯班在《钝吟书要》中提到："作字惟有用笔与结字。用笔在使尽笔势，然须收纵有度。结字在得其真态，然须映带匀美。"可见，书法中，结体之美与笔画之美两者不可或缺，同等重要。

汉字的结构之美主要表现为两个方面：平整和匀称。即每个汉字无论笔画繁简，都力求视觉上平整、匀称地组合在方形轮廓里，整体上呈现平衡而和谐的审美特征。书法艺术结体之美的精髓则在于追求一种在不平整中求平整，在不匀称中求匀称，在不平衡中求平衡的"奇变"之美，"以侧映斜""以斜附曲"，即所谓"不衡之衡"，在对立统一中追求平整匀称的均衡之美。

如偏于欹者，有奇险潇洒之态，而偏于正者，则呈庄严静穆之姿，静穆中欲求奔放，唯正与欹二者和谐统一。这正是一种通过辩证关系追求书法结体美的表现。首先，均衡是一种整体性的艺术效果，字的笔画之间必须有所呼应和配合，建立起内在的有机联系。其次，均衡并不同于简单的对称和平衡，而是建立在种种不均衡因素之上的高层次和谐。通过书写者对简单的点画线条主从、偏正、疏密、向背、大小、纵横、舒敛、虚实等辩证关系的妥善处理，来实现书法结体的均衡，包含无限的变化空间与可能性。如明代陶宗仪所云："夫兵无常势，字无常体：若坐，若行，若飞，若动，若往，若来，若卧，若起；若日月垂象，若水火成形。倘悟其机，则纵横皆成意象矣。"书法结体的均衡中包含着无限的变化。

二、经典范例

1.《兰亭序》

《兰亭序》作为千古名帖，可谓字字珠玑，结体极尽变化，前所未有。不求平正，强调欹侧；不求对称，强调揖让；不求均衡，强调对比。欹中取正，不衡而衡。董其昌盛赞："其字皆映带而生，或小或大，随手所如，皆入法则，所以为神品也。"（《画禅室随笔》）

2.《韭花帖》（图5-11）

《韭花帖》是唐末五代著名书法家杨凝式传世不多的行楷墨迹，是一篇写在白麻纸上答谢友人的行楷信札，凡7行，计63字。叙述午睡醒来，恰逢友人馈赠韭花，非常可口，遂书信以答。此帖推为杨凝式暮年所书，欹侧取态是其最大特色。如横风斜雨，落纸云烟，由险侧而入佳境，深得《兰亭序》之意趣。《兰亭序》中斜中取正、不衡之衡的奇变追求在此帖中得到了进一步的理性发展。宋代大书法家黄庭坚曾高度赞赏杨凝式的书法艺术："世人尽学兰亭面，欲换凡骨无金丹。谁知洛阳杨风子，下笔便到乌丝栏。"（因其在政权迭变的乱世佯狂自晦的荒唐行径，又被世人称为"杨风子"。）其成就堪与唐代大书法家颜真卿并列，时人尊为"颜杨"。董其昌曾说："少师韭花帖，略带行体，萧散有致，比少师他书欹侧取态者有殊，然欹侧取态，故是少师佳处。"（杨凝式曾官至太子少师，故也有"杨少师"之称。）

图5-11　杨凝式《韭花帖》

第四节　计白当黑——中国书法的章法美

一、计白当黑

章法是书法艺术极为重要的组成部分，明代书画大家董其昌指出："古人论书，以章法为一大事。"自古以来，书家都极度重视书法的篇章之美。简单地说，章法指的就是书法的篇章布局之法。目的是使若干个字按照美的规律组合在一起，以构成一幅书法作品的篇章。即在一幅书法作品中全面考虑字与字、行与行的呼应关系，以达到书法作品整体美的目的。然篇章之美并非是单个字结体之美的简单叠加，而是通过复杂的结构关系所表现出来的一种有机整体美。正如《中国书法大辞典》中的解释，所谓章法就是"安排布置整幅作品中字与字、行与行之间呼应、照顾等关系的方法，亦即整幅作品的布白"。可见书法的篇章之美主要在于"布白"之道。布指分布，白指空白。因为一般的书法作品都是白纸黑字，有墨之处为黑、为实，字里行间的空白之处则为白、为虚。黑与白、虚与实看似对立，实则相依相生。章法布白之妙即在于考虑黑色线条与字里行间的空白之处的黑白虚实关系，黑多则白少，黑少则白多，黑与白，虚与实，形成有机的整体，即所谓"计白当黑"。

一幅好的书法作品在处理字与纸的黑白虚实关系上应该表现为黑白相映成趣，虚实相生，疏密相称，行气贯通，浑然天成。如果留白太多，字会显得散漫稀疏，留白太少则又显得促迫拥挤，布字过于匀稳会显得平板失势，布字故意歪斜则又显得左右摇摆、黑白失调。因此，如何因势布局，就要看"布白"的技巧了，有笔墨处重要，无笔墨处同样重要，由于匠心独运的笔墨的存在，使空白也体现了艺术价值。字里行间均体现黑白虚实，方显情趣，故章法也称"大布白"。清代书法家邓石如指出："常计白以当黑，奇趣乃出。"只有通过布白的疏密对比方显章法的错落有致。

布白之道的基本原则是连贯而富于变化，如刘熙载《艺概·书概》中所强调："章法要变而贯。"即一幅书法作品既要看上去错落有致，富于变化；又要兼顾前后呼应、左右映带、气势贯通，二者须有机协调统一起来。刘熙载又云："书之章法有大小，小如一字及数字，大如一行及数行，一幅及数幅，皆须有相避相形相呼相应之妙。"唐孙过庭《书谱》云："一点成一字之规，一字乃终篇之准。违而不犯，和而不同。"明代书法家解缙进一步详细阐述："上字之于下字，左行之于右行，横斜疏密，各有攸当。上下连延，左右顾瞩，八面四方，有如布阵；纷纷纭纭，斗乱而不乱；浑浑沌沌，形圆而不可破。"（《春雨杂述·书学详说》）清代书法家包世臣在其《艺舟双楫》中总结布白之妙在于"疏处可以走马，密处不使透风"，同样强调布白应富于变化。

二、经典范例

1.《兰亭序》

《兰亭序》的章法之美被明代书画大家董其昌推为"章法为古今第一"（《画禅室随笔》）。通篇气息淡和空灵，不激不厉。布局表现为有行无列，每行的疏密大致相等，略有松紧变化。行行长短配合，错落有致。字则或大或小，或正或斜，变化不一。笔画有粗有细，

有润有枯，任意挥洒而又合乎法度。笔画之间，字与字、行与行之间映带成趣，穿插贯通，气脉似断犹连，绵延不断。通观全篇，若见轻烟缥缈，薄云迷蒙，断中有续，似断犹连。如其第一个字"永"字起笔不凡，首笔用折锋，下领"和九年"三个字。三字的起笔皆用搭锋（即下个字第一笔的笔锋，承上字最后一笔的笔势的写法），至"年"字最后一笔悬针时，笔势方尽。"岁在癸丑暮春之"七字则又为一组。"初会"两字一体，牵引出第二行的首字"于"的首笔。点画、结体和章法断意明显而又不显割裂，形成美妙的节奏感。其他诸如墨色的浓淡相间、润枯相辅、笔势回顾等各种似断犹连的形式，帖中几乎处处可见。唐太宗赞其"烟霏露结"，正是对这种若断若续的视觉效果的形象化描写。

2.《韭花帖》

作为杨凝式不可多得的传世行楷墨迹，此帖的章法可谓独具一格。布白极其舒朗有致，清秀洒脱，字距、行距都刻意拉大，显得稀疏空阔，打破了隶书字距大于行距，楷书行距大于字距的传统。点画之间虽无游丝相连，然笔断而意未断，形散而神未散。上下字之间以搭锋相承接，字与字呼应有致，行与行映带成趣，以虚代实，密疏得体，正攲适势，计白当黑，匠心独具，使疏秀空灵的布局益显生动而完美。字里行间空旷清疏的白映衬着一个个用笔严谨、流畅又不失法度的黑字，愈发显得神采卓然，光彩夺目。这种白多黑少、以白醒黑、对比鲜明的处理手法，构成了一种背景开阔、气韵非凡的深远境界，真正体现了"疏处可以走马"的古训。明代大书法家董其昌就从这种前所未有的章法布局中得到了极大启发。

3.《圣母帖》（图5-12）

《圣母帖》又名《东陵圣母帖》，是唐代著名草书大家怀素的草书代表作之一，计55行，409字。

图5-12 怀素《圣母帖》

此帖章法极富创意与个性。采用看似自由随意、漫无羁束的无行无列式格局，字体大小参差错落，"以小映大"，大字与小字在冲突中收到了和谐统一的视觉效果。如帖中多处出现的"神"字和"升"字尤为引人注目，围绕其周围的字则与之互为顾盼、呼应、揖让和映带，如众星拱月，又似百鸟朝凤。其《藏真律公帖》亦然，皆是章法中以小映大的典型。

第五节 借字传情——中国书法的抽象美

一、借字传情

书法艺术，以笔画为基础，以线条为形式，通过对客观事物的高度概括、高度抽象之后笔画线条的复杂变化给人以特殊的美感。书法的形式美表现为线性的抽象美，因为书法的形象是一种特殊的线的形象。书法实现从实用到艺术的质的飞跃，还不仅因其形式和气韵之美，更为关键的还在于其具有抒情的特质。

书法是可以通过线条来传情达意的抒情艺术。正如西汉扬雄所揭示的"书，心画也"，意思是书法的线条是用来表达和抒发作者情感心绪变化的。元代盛熙明亦云："夫书者，心之迹也。"也是同样的含义，强调书法艺术的抒情性。唐代著名书论家孙过庭同样强调书法的抒情意义，指出其能"达其情性、形其哀乐"。唐代大文学家韩愈也曾从这个角度评论张旭的草书："喜怒、窘穷、忧悲、愉佚、怨恨、思慕、酣醉、无聊、不平，有动于心，必于草书焉发之。"（韩愈《送高闲上人序》）意思是张旭无论有什么高兴的事、生气的事，或窘迫穷困、忧伤悲痛，或愉悦闲逸、怨恨、思慕，或酣醉无聊、心中不平，只要有动于心，必借草书加以抒发。说明张旭的草书有着浓重的感情色彩，凝聚着复杂的情绪与心态，足见书法作为线条艺术与人的性情表现存在莫大关联。关于这一点，清人刘熙载在其《艺概·书概》中讲得更为充分，如"写字者，写志也""笔性墨情，皆以其人之性情为本""书，如也。如其学，如其才，如其志，总之曰如其人而已"，不但继承了"书为心画"的著名论述，且更集中、具体地从人的艺术个性、艺术风格、艺术水平来论述"字如其人"，从而把"书为心画"的说法提到了一个新的高度。

不仅如此，刘熙载还更形象、更具体地把"字如其人"做了进一步的深入阐述："贤哲之书温醇，骏雄之书沉毅，畸士之书历落，才子之书秀颖。"意即贤哲之士的字温和醇厚；英雄豪杰的字沉着刚毅；脱俗奇人的字磊落洒脱；文人学士的字清俊秀丽。如李白在《王

《右军》一诗中赞美书圣王羲之："右军本清真，潇洒出风尘。"意思是说王羲之之品德清纯，书法才如此潇洒。元代书画大家赵孟頫也题诗盛赞王羲之的人品与书品："右军潇洒本清真，落笔奔腾势入神。"赞扬王羲之书如其人，清秀超逸，气势奔放，精妙绝伦，书品与人品达到了高度的统一。宋代大文学家欧阳修在《集古录》中同样对颜真卿书品与人品的高度一致予以高度评价："斯人忠义出于天性，故其字画刚劲独立，不袭前迹，挺然奇伟，有似其为人。"颜真卿刚正不阿，一生忠义，他的字也方正刚劲，正如其人品挺然奇伟。

书法艺术的抒情手段，是通过具体的笔画、线条、结体以及章法的复杂变化来实现的。唐代著名草书大家怀素"忽然绝叫三五声，满壁纵横千万字"，千年之后的人们，通过其变化莫测的线条与章法仍然可以感知其在书写时的激情与气势。因为书法的笔画、线条、结体、章法的变化与人类情感的变化趋向和节奏存在着复杂的异质同构的对应关系。笔力的变化通常可以对应人类情感的力度；线条、结体以及章法的变化亦可对应情感的起伏波动。

一篇书法作品的整体格调基本可以让人感知到书写者在书写时的情感态势。孙过庭在《书谱》中曾列举王羲之的六篇名作以说明作者往往会随着书写对象和内容的不同而表现出不同的思想情趣："写《乐毅》则情多怫郁，书《画赞》则意涉瑰奇，《黄庭经》则怡怿虚无，《太师箴》又纵横争折，暨乎兰亭兴集，思逸神超；私门诫誓，情拘志惨。所谓涉乐方笑，言哀已叹。"意思是说王羲之书写《乐毅论》时多抱着抑郁的心情；书写《东方朔画赞》时，意念则会涉及许多瑰丽、奇妙的想法；书写《黄庭经》时，明显对道家崇尚的虚无境界感到愉悦；书写《太师箴》时，又感到世情的变化多端，争斗曲折；书写《兰亭序》时，则是思绪奔放，神情飘逸；书写《告誓文》时，则是心情沉重，神志惨淡。这就是人们所说的涉及欢乐，方能发出笑声；谈到悲哀的事，就不由得要长叹一声了。足见王羲之的每件作品都能让人感知不同的情感色彩。

元人陈绎在《翰林要诀》中极好地阐述了书法与情感的对应关系："情有重轻，即字之敛舒险丽亦有浅深，变化无穷。"具体表现为"喜即气和而字舒，怒则气粗而字险，哀即气郁而字敛，乐则气平而字丽。情有重轻，则字之敛舒险丽亦有浅深，变化无穷"。总之，人的喜怒哀乐的思想情趣、向往追求往往都会从字的风格、神采上反映出来。以抽象的形式传达情绪与情感，古老的中国书法艺术，与西方现代抽象表现主义艺术有着惊人的相似。

二、经典范例

1.《祭侄文稿》（图5-13）

《祭侄文稿》全称《祭侄季明文稿》，是唐代书法家颜真卿为悼念其堂兄幼子颜季明的祭文草稿，全文计234字，极具史料和艺术价值。为中国书法史上三大行书法帖之一，被誉为"天下第二行书"，也是中华十大传世名帖之一。

此帖是在作者得知侄子惨死，以致颜家"巢倾卵覆"的极度悲愤的情绪下奋笔疾书，一气呵成的。血泪交迸之际，笔墨无暇计较工拙，满腔悲愤化作笔下或粗或细或浓或淡或枯或润的线条，笔墨随着情绪而起伏跌宕。前12行尚遒婉有致，自12行"归止"到19行"天泽"，则郁烈怒张。从第19行至篇末，则有和血迸泪、沉痛彻骨之感，"摧"字结体开阔，笔道粗重，右边的

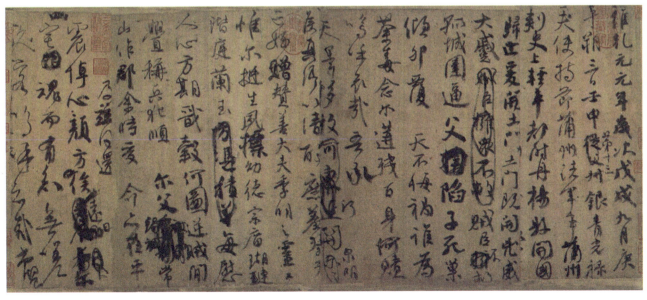

图5-13 颜真卿《祭侄文稿》

"山"字头重如泰山压顶一般，强烈表达出五内俱焚、忠愤勃发的激越情绪。每至枯笔处，更显苍劲流畅，英风烈气流注笔端，悲愤激昂充溢行间。最后一行"哀哉尚飨"中的"哉"字顿挫强烈，局促无奈，仿佛已经欲哭无泪了。至"飨"字戛然而止，一掷而起之际，似是对叛党金刚怒目一般的谴责与声讨。

文中有多处涂改增删，非但没有削弱作品的整体气息，涂改之处的黑团墨块与字里行间的空白反倒形成极为鲜明的黑白对比，具有强烈的视觉冲击力。加之书写速度急缓变化，有时因不及蘸墨而仍挥写不止，形成了由浓湿到枯淡的墨色变化，枯润交错，更增强了作品的感染力。此帖看似粗头乱服，不衫不履，全然没有《兰亭序》洒脱飘逸的用笔和妍美万千的结体，然作者血泪交迸，情感不能自抑的悲愤之情充溢于字里行间，涂改增删中无不表现出深厚笔力，任笔为体，全以神行，字字相连，一气呵成，将一腔悲愤与怀念悉数付诸笔端，故黄庭坚《山谷题跋》说："鲁公《祭侄季明文稿》文章字法皆能动人。"

2.《黄州寒食诗帖》（图5-14）

纸本长卷《黄州寒食诗帖》是宋代大书法家苏轼尚意书风的行书代表作，在书法史上影响很大，是以被后世推为继《兰亭序》《祭侄文稿》之后的"天下第三行书"。此帖为纸本，行书17行，计127字。

此帖书写的五言古风两首作为遣兴诗作，作于苏轼被贬黄州第三年的寒食节。诗中表达了诗人此时孤独惆怅的心情，流露出略显苍凉的人生之叹。

通篇字体由小及大，由工整到奔放，对应情感的抑郁至愤慨的变化，痛快淋漓，一气呵成。苏轼将诗句心境情感的变化，外化于点画线条的变化与形态丰富的结体中，点画或正锋，或侧锋，转换多变，顺手断连，浑然天成。结字或大或小，或疏或密，或轻或重，或宽或窄，参差错落，恣肆奇崛。有如钱塘江潮，初只天边一线，渐近时则喷珠溅沫，再近时便成了惊涛骇浪，更近时只有倾力一搏，滚滚江潮遂化作半空飞雪。如其"春""屋""云""寒""墓""重"等横画多的字写得粗壮密集，密不容针，犹如情感之郁结，几乎透不过气来。而自"破灶烧湿苇"一句起，情绪一发而不可收，遂倾泻而出。结句中的"起"字打破独字不成行的法则，自成一行，可见诗人在书写时因无暇顾及诸多法则而大胆突破，自出新意，不践古人。正如苏轼自谓："我书意造本无法，点画信手烦推求。"其书法正是其感情释放的自然产物。

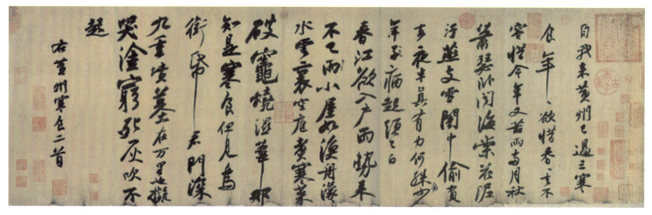

图5-14 苏轼《黄州寒食诗帖》

思考与实践

■ 对书法的用笔进行简单的阐述，形成文字稿。
■ 临摹喜欢的字帖。

第六章

工艺美术鉴赏

能力要求
- 掌握不同时代以及地域文化中的工艺美术作品的特色
- 了解不同时代文化对工艺美术作品的影响

课前准备
- 查找喜欢的历史上的工艺美术作品

课堂互动
- 谈一谈印象深刻的工艺美术作品

第一节 概述

一、传统工艺美术及其审美特征

工艺美术与人们的日常生活有着极为密切的关联，往往是为满足人们的实际生活需要而产生并发展的。工艺美术作品是功能与审美的和谐统一，通常具有物质和精神两个层面的属性，既作为物质产品，它用于满足人们的物质生活需求，反映一个时代、一定社会的物质生产水平，这是它的物质属性；而作为精神产品，其造型、色彩、纹样等在一定程度上体现了一定时代的审美观。

因此，从某种意义上而言，相比于现代社会的产品设计，工艺美术指的就是古代社会的产品设计。因为两者的生产方式截然不同，现代产品设计在很大程度上依赖于机器大生产，而工艺美术则强调手工生产。限于篇幅，本章将专门介绍中国古代工艺美术，因为中国工艺美术有着悠久的传统和鲜明的文化个性，是中国文化艺术和时代审美特色的完美传达。中国工艺美术所取得的卓越成就是举世瞩目的，在世界设计史上的地位也是非常重要和崇高的。

传统工艺美术是集实用与审美为一体的古代产品设计，实用指的是产品须符合一定的功能要求，审美则是通过材料、工艺、造型、色彩以及装饰等方面来体现的。传统工艺美术种类繁多，按功能可分为实用工艺美术和陈设工艺美术。前者主要用于满足日常生活需要，如各种生活用品；后者专供陈设观赏或把玩，如各种玉雕、牙雕、景泰蓝、高档瓷器，等等。区别于现代的产品设计，传统工艺美术主要表现出如下几个方面的艺术特色。

1. 材料美

古代社会的产品制造一般采用天然原材料进行加工，如金、银、玉、木、竹、石，等等。所以，材料的优劣往往决定着产品的艺术美感与品质。中国传统工艺美术历来讲究"材美工巧"，可见材料之美的重要性。这个特色在中国明清古典家具领域表现得尤为突出。明清家具属于硬木家具，充分发挥了木材本身的色泽与纹理的美观。紫檀、黄花梨是传统家具木材的首选，因其色彩低调含蓄，纹理自然美丽，做成家具后甚至不需再进行额外的髹饰。

2. 工艺美

工艺就是工艺美术产品加工制作的技术与技巧，一方面是创造产品的必要手段，另一方面，往往能体现产品设计的独特艺术构思。如中国古代漆器制作工艺就十分丰富，不仅有自身的特色，还广泛借鉴了传统青铜器、金银器、瓷器等工艺美术领域的装饰手法。陶瓷工艺更是中国古代长期领先于世界的高新技术。每个朝代都不断有新的工艺创新，甚至每个皇帝在位期间都有独具特色的工艺成就。如中国明代的瓷器工艺，就呈现出"一朝有一朝之特色"的面貌。传统家具如明清家具的制作，尤其讲究工艺的精湛，一件家具的完成可以不用一颗钉，而完全通过榫卯来进行组合和固定。多达几十种的榫卯设计从功能性出发，又不乏形态美感，堪称中国独创的家具制作工艺。

3. 装饰美

工艺美术产品除了讲究材料和工艺的艺术美感之外，还追求装饰的艺术表达，致力于采用各种装饰手法和纹样赋予产品以形式美感。长期以来，不同的工艺美术领域，根据不同的材料，形成了丰富的装饰手法和语言。

4. 造型美

形态表现也是工艺美术设计所追求的一个重要方面。如中国古代的瓷器设计，在造型方面就有"唐八百、宋三千"的说法，极尽造型之变化。明清紫砂陶器，仅茶具一类产品，其造型就达二三千种之多，堪称古今中外单项产品造型变化最为丰富的一类。

5. 色彩美

工艺美术产品的色彩，包括材料本身的色彩，如金、银、红铜的天然颜色；也包括通过工艺加工后呈现出来的色彩，如瓷器表面各种烧制而出的釉色。对色彩美感的极致追求在中国古代瓷器工艺领域表现得尤为突出。中国古代瓷器的釉色表现极为美丽丰富，从晚唐越窑瓷器极品"秘色瓷""夺得千峰翠色"的对绿色的极致表现，到北宋汝瓷"雨过天青云破处"富于理性的天青色，"入窑一色，出窑万彩"的神秘钧瓷，到素雅纯净的元青花，沉静冷艳如牛血的明"宣德祭"，康乾盛世的"郎窑红""豇豆红""胭脂红"，等等。瓷器的釉色之美，在清朝达到空前绝后的巅峰，不夸张地说，自然的任何一种色彩都可以用瓷器的釉色模拟表现出来，代表了中国古代工艺美术在色彩方面的最高成就。

二、传统工艺美术发展概况

中国传统工艺美术历史悠久，门类丰富，且在不同历史时期分别取得了突出成就。先秦时期是中国工艺美术史上的第一个重要阶段，因为大量生产和使用青铜器而被称作"青铜时代"，作为金属工艺重要产品之一的青铜器在将近三千年的发展期间取得了令后人惊叹不已的辉煌成就；在秦汉将近500年的时间里，漆器工艺的成熟使其取代了青铜器，成为继青铜工艺之后的又一重要工艺美术门类；两汉丝织工艺成就非凡，闻名世界的"丝绸之路"成为西方世界获取东方丝绸的重要通道；三国两晋南北朝阶段，将近400年的战乱动荡使得工艺

美术的发展不可避免地受到影响，不过，瓷器工艺的成熟开启了中国工艺史上的一个新时代——瓷器时代，从而成为中国瓷器发展史上的重要阶段；隋唐时期是中国封建社会的黄金时代，国力强盛，空前开放，工艺美术各个领域都取得了重要发展和成就，并且表现出强烈的时代特色和异域风情。陶瓷领域有著名的"唐三彩""秘色瓷"，染织领域有著名的"唐锦"，金属工艺领域有著名的"唐镜"。此外，金银器、漆器、家具等各个方面均有杰出成就，不同门类的工艺美术在艺术特色上共同表现出富丽、饱满的审美追求，成为"大唐风华"的形象再现；两宋时期国力虽弱，然科学文化繁盛，经济贸易发达，工艺美术在唐代基础上进一步发展并取得重大成就。其中以陶瓷工艺的成就尤为突出，可谓非凡，出现了代表两宋陶瓷工艺以及美学成就的"五大名窑"，各擅其美，成为后世追摹的工艺楷模；元代将近百年的时间里，瓷器、漆器工艺发展比较突出。瓷器青花、釉里红工艺成熟，尤其是青花瓷的出现，使元代成为中国瓷器发展史上素瓷和彩瓷时代的重要分水岭。此外这一时期雕漆工艺大盛，且成就非凡；明清五百余年，是中国工艺美术史上最后的黄金时代，不但工艺门类齐全，且表现出集大成的时代特色，尤以瓷器和家具领域成就非凡。瓷器品种之丰富前所未有，家具品质之精雅空前绝后。

第二节 青铜时代——鼎簋威仪

一、青铜器发展概况及制作工艺

青铜器是人类最先广泛使用的金属器，是用自然界中的红铜（纯铜）与锡或铅的合金制造而成的器物。因为青铜的熔点比红铜低，大约在1000℃左右，加入少量锡或铅之后，硬度反而会大大增强，性能良好。因其铸造性能好、熔点低、硬度大、耐腐蚀，所以适于制作各种器具以及雕塑艺术品。从生产力发展的角度而言，世界上任何地区的古文明，都经历过青铜时代。与其他古代社会青铜文明显著不同的是，中国"青铜时代"期间大量制造和应用青铜礼器，表现出鲜明而独特的中国特色。所谓礼器，其含义在于"藏礼于器"，即用于祭祀和宴会等礼仪场合的器物。在等级森严的古代社会，青铜礼器成为宗法等级制度的最典型物化形象，用以象征使用者的权力、地位和等级。青铜礼器的大量制造与应用，是中国奴隶社会极为重要的特征之一。在大体由青铜食器、酒器、乐器和水器组成的青铜礼器中，鼎、簋、甗最重要，尤其是鼎，更是作为立国传家的宝器，成为中国古代青铜文化的重要代表。中国三代青铜礼器上所体现出来的卓越设计意匠和完美铸造技术，足以证明中国古代青铜器是"可以与任何时代、任何地区所制造的最为动人的杰作相媲美的作品"，代表了中国奴隶社会工艺美术领域的最杰出工艺成就。重达832.84千克的商代后母戊鼎和历经两千多年仍锋利无比的越王勾践剑是当时青铜冶铸成就的经典物证。

1. 青铜器发展概况

中国的青铜文明起源于公元前21世纪，止于公元前5世纪左右，贯穿了整个奴隶制时代，大体上相当于中国的夏、商、周三代，与中国奴隶制社会的产生、发展及衰亡相始终，所以，人们又把中国的奴隶时代称为"青铜时代"。青铜时代是中国历史上大量生产、使用青铜器的历史时期，在长达两千余年的时间里，工匠们设计制造了大量精美的青铜礼器和各类生活用具。战国以后，随着铁器出现和漆器的流行，青铜器渐渐退出历史舞台，不过秦汉、唐宋之际，青铜文明余韵未歇，仍有杰出作品传世。如秦汉时期的青铜灯具和铜车马艺术，大量的汉镜和唐镜、宋镜等，皆为中国青铜艺术史上的经典之作。

2. 青铜器制作工艺

青铜器的制作工艺比较复杂，大体上需要经过制范、浇铸装饰和磨光等过程，其中制范工艺尤为讲究，往往决定着青铜器的体量、形制以及纹样表现。所以装饰往往又与制范的工艺分不开，如青铜器表面浇铸而出的各种纹样，就需在制范的过程中同时完成。青铜时代晚期出现了鎏金、镶嵌等装饰工艺，在青铜器表面再装饰以金、银、铜等贵金属，使颜色单一的青铜器显得益发富贵华丽。

泥范工艺。泥范工艺也称范铸法，就是先用陶泥作范，以形成一个可以浇铸青铜熔液的型腔，具体做法如下：①制模，即将要制作的青铜器先用泥塑出模子，有花纹的要刻出花纹；②从泥模上翻制外范；③将泥模刮去薄薄一层，使之成为范芯；④将范芯与外模阴干，然后高温烘烤成陶范；⑤将陶外范与范芯组装起来；⑥浇注铜液；⑦拆去外范与范芯，打磨而成。

失蜡工艺。失蜡工艺也称失蜡法，这种工艺出现得比较晚，大约在中国春秋战国时期出现，是更先进的青铜制作工艺，可以制作形制繁缛、纹样精细的青铜器，至今仍是精密金属仪器制造的主要方法。即先用蜂蜡制成所铸器物的蜡模，然后在蜡模表面浇淋泥浆，待蜡模表面形成一层泥壳之后，使之硬化成铸型，然后烘烤此型模使蜡熔化流出形成型腔，再向型腔内浇铸铜液。

二、青铜器艺术特色及典型范例

1. 青铜器艺术特色

中国古代青铜器艺术在纹饰与造型方面取得了极高的美学成就。

青铜艺术的特色之一表现为种类齐全、造型丰富。青铜器按用途可分为礼器、食器、酒器、水器、乐器、兵器和杂器，等等。每个类别的青铜器又可细分为许多种类，如食器有鼎、簋、甗、鬲等；酒器有煮酒器、盛酒器、饮酒器和贮酒器等；水器有盘、匜、鉴、盂等；乐器有钟（包括甬钟、钮钟与镈）、铙、鼓等。每个种类又往往表现出许多形制与式样，如饮酒器有爵、斝、觚、觯、觥、角等；盛酒器有卣、壶、尊、盉、罍、方彝等；贮酒器有钟、钫等。商代贵族饮酒成风，青铜器中酒器所占比例最大，型制变化也最为丰富，每种酒器往往都有许多式样。以尊为例，有象尊、犀尊、牛尊、羊尊、虎尊，等等。

青铜艺术特色之二表现为纹饰丰富优美，且富于时代特色。青铜纹饰指的就是装饰在青铜器物腹、颈、圈足或盖上的各种纹样，从而使青铜器更具艺术价值。商代鬼神观念极强，史载"殷人尊神，率民以事神"，乃至"祭祀无虚日"。配合神秘的敬鬼礼神的气氛，商代青铜礼器的器形往往庄重威严，装饰纹样狞厉繁缛。尤其主流纹饰饕餮纹的应用益发使得青铜器别有一种狞厉之美；与商代不同，周代是宗法礼制社会，敬鬼礼神的气氛不再浓郁，青铜器风格趋向简朴、典雅和谐，且器物上多出现铭文。造型也趋于柔和、强调曲线美感，纹饰多用几何纹，显得简练、明快，更具清新格调。因主流纹饰宽带纹等几何纹的应用而使青铜器显得简朴典雅；春秋战国时期，礼乐崩坏，礼制的松弛直接导致青铜礼器的减少，日常生活用品开始增加。此时期青铜制作和装饰工艺进一步发展，出现了失蜡工艺和鎏金、镶嵌等装饰手法。失蜡工艺的应用使青铜器的形态表现更具变化，同时，鎏金、镶嵌工艺的流行也使得青铜器越发显得富贵华丽，灵动华美。人物活动与动物纹样的刻画大大增加了生活情趣。此期青铜纹饰大量表现现实生活，如狩猎、宴乐、攻战等，极富生活气息，彻底摆脱了商周神秘、威严的气氛。

2. 青铜器典型范例

（1）后母戊大方鼎（图6-1）。后母戊大方鼎堪称中国商代青铜艺术顶峰的代表作，重达832.84千克，彰显了商代青铜器的狞厉之美。鼎身四面以传说中凶猛食人的"饕餮"形象作为主纹，四面交接处饰以夸张的扉棱，扉棱之上为牛首，下为饕餮。鼎耳外廓还有两只猛虎，虎口相对，中含人头。作为商代王室重器，"后母戊大方鼎"的造型、纹饰、工艺均达到了极高水平。

（2）人面纹方鼎（图6-2）。人面纹方鼎是中国现存商代青铜艺术孤例，四面鼎壁各饰以一张醒目的浮雕人面，轮廓清晰，形象逼真，神态严肃，让人一望便心生震慑之感，有学者认为人面可能与黄帝有四面的传说相关。

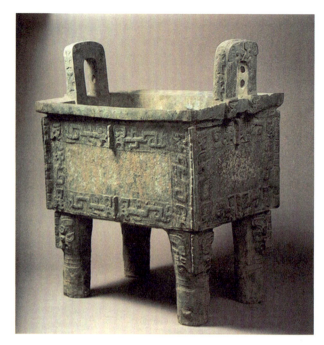

图6-1 后母戊大方鼎

图6-2 人面纹方鼎

（3）四羊方尊（图6-3）。四羊方尊是中国现存商代青铜方尊中最大的一件，重达34千克，集平面纹饰与立体雕塑于一身，体现出威严的气氛和华丽精美的装饰风格，表现出极其成熟的金属加工技巧和出色的艺术感染力，被称为"臻于极致的青铜典范"。

（4）毛公鼎（图6-4）。西周青铜重器，"晚清四大国宝"之一，是毛公为感谢周王策命赏赐，特铸鼎

以记事的宗庙重器。通高54厘米，重34.5千克，半球状深腹，口沿上设两只立耳，三只兽蹄形足敦实有力，整个造型浑厚而凝重，饰纹也十分简朴，显得古雅朴素，鼎腹内铸有铭文499字，是现存青铜器铭文中较长的一篇。

图6-3 四羊方尊

图6-4 毛公鼎

（5）虢季子白盘（图6-5）。春秋战国时期青铜器，"晚清四大国宝"之一，是迄今发现最大的青铜盘，与"散氏盘""毛公鼎"并称为西南三大青铜器。呈圆角长方形，四壁各有两只衔环兽首耳，造型简洁大气，纹饰简练。

图6-5 虢季子白盘

（6）嵌错龙凤方案（图6-6）。春秋战国时期青铜器，是罕见的古代青铜家具和难得的青铜艺术瑰宝。方案设计奇特，巧妙运用了中国古建筑中的斗拱元素，采用分铸和焊铆相结合的冶金工艺精制而成。案面虽已朽毁，青铜支架仍完好如初。方案结构平衡牢固，居于案底的四只小鹿，昂首挺胸，成掎角之势背负案座的圆形底盘，卧鹿、盘龙、斗拱，使整个案座结构层次分明，紧凑协调，极具美感，是故宫博物院的镇院之宝之一。

图6-6 嵌错龙凤方案

（7）立鹤方壶（图6-7）。春秋时期青铜器，形体巨大，可谓"壶中之王"。壶体呈椭方形，有盖，上铸一只亭亭玉立的仙鹤，做展翅欲飞状，尤为醒目。此壶的艺术风格与商周时期已全然不同，完全摆脱了神秘凝重的气氛，展露出充满活力的清新气息。有人把它看作春秋时代精神的象征，象征了礼制的崩溃和新时代的到来。被誉为"青铜时代的绝唱"。

（8）十五连盏灯（图6-8）。十五连盏灯又叫连枝灯，是中国春秋战国时期的青铜灯具杰作，制作工艺极为考究，设计颇具匠心，托着15个灯盏的灯架被做成树形，树上有攀枝嬉戏的小猴，树下有二人做抛食戏猴状，极富生活情趣。

(9) 曾侯乙墓编钟（图6-9）。春秋战国时期青铜巨制。它是中国迄今发现体量最大、数量最多、保存最好、音律最全、气势最宏伟的一套打击乐器。总重量在2500千克以上，实为罕见巨制。编钟共65件，分三层悬挂在矩形钟架上，每层立柱是一个青铜佩剑武士。代表了中国古代青铜冶铸技术及音乐的最高水平，被中外专家学者誉为"稀世珍宝"。

图6-9 曾侯乙墓编钟

（10）长信宫灯（图6-10）。中国西汉著名的青铜灯具。此灯因曾放置于窦太后（刘胜祖母）的长信宫内而得名，1968年出土于中山靖王刘胜妻窦绾墓中。通体鎏金的灯体富丽华美，形态表现为一双手执灯跽坐的宫女形象，神态优雅恬静。通高48厘米，重15.85千克。宫灯设计十分巧妙，宫女一手执灯，另一手袖似在挡风，实为虹管，用以吸附油烟，既有效防止了空气污染，又兼具极高的审美价值。长信宫灯以其独一无二的造型和精美巧妙的艺术构思，堪称中国传统灯具艺术的瑰宝。

图6-7 立鹤方壶

图6-8 十五连盏灯

图6-10 长信宫灯

(11) 马踏飞燕（图6-11）。中国东汉青铜杰作，又名马超龙雀、铜奔马。1969年出土于甘肃省武威市雷台汉墓。高34.5厘米，长45厘米，宽13厘米。1985年被国家旅游局确定为中国旅游业的图形标志，一直沿用至今。这个体量不大的青铜雕塑极富创造性地用浪漫主义手法烘托了骏马矫健的英姿和风驰电掣的速度，给人以强烈的艺术感染力，堪称中国古代青铜艺术的奇葩。

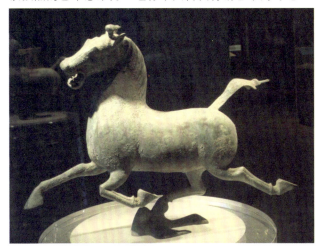

图6-11 马踏飞燕

第三节 金声玉质——国瓷之美

瓷器虽然不在"四大发明"之列，但仍然称得上是中国古代最伟大的发明之一。中国素以瓷器闻名于世界，乃至西方世界对中国的认知都是从瓷器开始的。英语中的"china"既指瓷器，也指中国。瓷器是中国古代最重要的工艺美术种类之一，中国瓷器以精巧多姿的造型、丰富多彩的纹饰、五色缤纷的色彩以及高超的制作工艺享誉世界、畅销全球。可以说，瓷器是最经典的中国元素。在长达千年的时间里，中国是世界上唯一生产和输出瓷器的国家，欧洲直到18世纪才生产出真正的瓷器，而且是直接向中国学习的结果，这不能不说是中国人的骄傲。

可以毫不夸张地说，中国的瓷器打造了"变土为金"的神话。西方世界称中国的白色瓷器为"白色的金子"，称中国的颜色釉瓷器为"人造宝石"，由此可见瓷器在西方人心目中的地位与价值。2005年7月12日，伦敦佳士德拍卖会上，中国一件元青花大罐"鬼谷子下山"拍出了2.3亿人民币的天价，以当时的价格可以买下两吨黄金。创下了中国艺术品在世界上的最高拍卖纪录。全世界用金钱表达了他们对中国瓷器的尊重和喜爱。

瓷器由陶而来，富有意味的是，西方人比中国人更早发明陶器，却长期不会做瓷器。而中国人经过从商周时期到汉长达三千多年时间的对"原始青瓷"的不断探索，终于成功烧制出更坚硬、更实用也更美观的瓷器，从此中国进入了一个美丽的"瓷器时代"，直至今天，日常生活中仍然离不开瓷器。

一、传统瓷器发展概况

自汉迄今，中国瓷器的发展已历两千年之久。六朝时期，瓷器产量已经很大，但凡生活中的日用器皿，皆可见到瓷器的影子，中国真正进入到了一个"瓷器时代"。不过，由于工艺的局限，此期瓷器普遍表现得比较粗陋，多以仿生手法，从形态上进行艺术表现，远远没有形成瓷器本身真正的美学特色。

唐代瓷器生产形成规模，大致呈现"南青北白"的生产局面，北方以邢窑为代表大量生产白瓷，南方以越窑为代表大量生产青瓷。出现了以邢窑、越窑和长沙窑为代表的著名的陶瓷制作中心，《陶录》中载："陶至唐而盛，始有窑名。"以窑名来命名瓷器的习惯自唐始，延续至今。瓷器工艺亦有重大突破，使瓷器得以发生"变土为玉"的质的转变，从而在艺术性上给人带来耳目一新的视觉美感，真正属于瓷器的美学特色得以形成。突出表现为追求瓷器的釉色之美，不再似传统瓷器仅以造型取胜。邢窑白瓷"类银""类雪"，越窑青瓷"类玉""类冰"，这些釉色美丽的瓷器备受文人雅士的关注，赏瓷风气得以形成，在大量唐代诗文中可以充分感受到这一点。如唐代诗人元稹在赞美白瓷的绝句中这样写道："雕镌荆玉盏，烘透内丘瓶。"孟郊曾有诗句"蒙茗玉花尽，越瓯荷叶空"形容越窑青瓷荷叶的造型和美丽色彩；晚唐诗人陆龟蒙赞美越窑秘色瓷釉色之美时写道"九秋风露越窑开，夺得千峰翠色来。"闽国诗人徐夤也曾作诗盛赞秘色茶盏："巧剜明月染春水，轻旋薄冰盛绿云。"

两宋时期是中国瓷器史上的第一个黄金时代，三百余年里瓷器生产相当普遍，南北各地名窑蜂起，名瓷迭出。由于统治者对瓷器格外重视，使得两宋陶瓷的工艺及美学表现取得了非凡成就。官窑以"五大名窑"为代表，充分体现了宋代官方瓷器工艺及美学追求的高度成就，民窑以"八大窑系"为代表，全面体现了来自民间以及文人群体的艺术趣味和美学追求；两宋瓷器在美学追求上所达到的高度，可谓前无古人，后无来者。它一方面受到文人审美的极大影响，追求自然天成的色彩及肌理表现，另一方面受到宋代新哲学——理学的直接影响，突出表现为富于理性的色彩追求，如对天青、天蓝等充满理性意味的色彩的情有独钟。两宋官窑瓷器所表现出来的沉静素雅、蕴藉含蓄的美学境界令人有观赏不尽的余韵。

元代瓷器最突出的成就是青花和釉里红瓷器的成

熟。青花工艺的迅速成熟，开启了中国瓷器史上的画瓷时代，使瓷器生产得以从素瓷阶段过渡到彩瓷阶段，成为中国瓷器史上的重要分水岭。青花瓷以其蓝、白相间的纯净素雅迷倒众生，风靡海内外，马未都先生形象地将其比喻为"中国古代社会的大众情人"，道出了其雅俗共赏的艺术特色。

明代是中国瓷器史上继宋之后的又一黄金时代，皇室对瓷器的喜好与追求再度成为瓷器发展与创新的巨大动力。明代瓷器素以工艺炉火纯青、装饰优美丰富著称。"工匠四方来，器成天下走"，江西景德镇作为天下"瓷都"，一时盛况空前。景德镇御窑厂作为明代官窑更是汇集了国内最好的工匠、最优质瓷土和最精细工艺，为宫廷烧造最精美的瓷器。明代瓷器名品众多，彩瓷新品迭出，品种多达数十种，且表现出一朝有一朝的创新与特色。如"永乐甜白""宣德祭红""永宣青花""弘治娇黄""成化斗彩"，等等。

清代是中国瓷器史上最后的黄金时期，尤以康、雍、乾三朝为盛。祖孙三代对瓷器生产的直接干预，使清代瓷器品质之精，造型之多，彩釉之丰富，达到了中国瓷器史上的最高峰。景德镇仍然是天下"瓷都"，设有很多具有官窑性质的御窑厂，并以督陶官姓氏命名，如臧窑、年窑、郎窑、唐窑等。诸窑之中，尤以唐英所督唐窑成就最为突出，融古今中外技艺于一炉，在色釉的创新、釉上彩的丰富、仿古瓷、陈设瓷、赏玩瓷以及对其他各类工艺品质感与色泽的成功表现方面都获得了极高成就，极大丰富了中国传统的制瓷工艺。清代单色釉瓷器色彩进一步增多，还成功发掘了一些久已失传的色釉名品，彩瓷愈加丰富细腻。瓷器名品如康熙五彩、雍正粉彩以及珐琅彩等，全都精美绝伦，成为宫廷奢侈品。由于陶工们在配料、制坯、成型、烧造火候等工艺和技术方面都积累了极为丰富的经验，瓷器领域出现了专门仿竹、木、青铜、雕漆等的工艺。工艺上追求高难度，装饰上追求以奇巧妙取胜，例如"瓷母"、转心瓶、转心壶等前所未有的精品，工艺技术堪称巧夺天工。

二、传统瓷器艺术特色

1. 工艺精湛

中国传统瓷器历来有在工艺上精益求精的传统，因此长期是世界上高新技术的重要领域。自唐以后的瓷器工艺，每个朝代都有杰出表现。晚唐出现的青瓷极品"秘色瓷"堪称瓷器工艺发展史上的首例经典之作，以颜色优美著称于世，烧制的工艺难度极高，成为中国陶瓷史上登峰造极的佼佼者，作为中国陶瓷史上最为神秘的一种瓷器，传说这种釉色使用了一种秘制配方。

宋人在瓷器工艺方面的探索和成就更为不凡。官方"五大名窑"和民间"八大窑系"莫不以追求新工艺为尚。瓷工们在胎釉配方、施釉工艺以及窑变方面所做的探索不仅比唐五代有很大程度的提高，甚至取得了后世难以超越的工艺成就。

"五大名窑"的贡献首先是发掘了工艺美，不以装饰取胜，而以釉色和天然纹理见长，这正是宋代追求瓷器"工艺美"的集中体现。如汝窑瓷器表面隐现鱼鳞状的晶莹开片和天青釉色的完美呈现，据说是因为在釉料里面掺入了珍贵的玛瑙末所致。

哥瓷表面充满天趣的裂纹本是制瓷工艺的一种缺陷，难能可贵的是宋代窑工们居然"化腐朽为神奇"，发明了"开片釉"，从而将工艺缺陷升华到美学的高度。开片本是由于瓷胎和釉料在焙烧之后冷却的过程中因各自不同的收缩率和收缩速度而形成的釉层表面裂纹现象，哥窑瓷器则有意利用了这一技术上的缺陷，并加以人工控制和强化其开片的特殊效果，使其升华为一种充满天趣的美学特征。开片因形态不同而名称各异，"金丝铁线"纹成为哥窑瓷器的一个显著特色。哥瓷通过工艺有意强化表现瓷器表面的缺陷美、瑕疵美，成为中国陶瓷美学史上一道独特的风景线。

宋瓷对于"窑变"的探索成就突出，使"窑变"这一原本出于偶然的现象变成了宋代陶瓷工艺的一个重要环节和元素。如"入窑一色，出窑万彩"的"钧瓷"和以各种结晶釉斑著称的茶具"建盏"，备受时人推崇。让人惊艳不已的钧瓷表面变幻不定的红、蓝色，正是瓷工们突破以铁为呈色剂的传统，尝试以铜入釉并追求"窑变"的结果；黑瓷似乎除黑之外再无可作为，可贵的是宋人也能在黑瓷领域巧做文章，福建建窑生产的黑瓷成功烧制出如兔毫、鹧鸪斑、油滴、玳瑁、银星斑等各种形态的窑变结晶釉斑纹，这些结晶斑纹非人工所为，自然天成，烧成率极低，具有很高的审美价值。其充满生机的肌理效果博得了文人士大夫的由衷喜爱和赞美，于是，各种随机形成结晶釉斑的茶盏就有了美丽的名字，如"兔毫盏""鹧鸪斑盏"等。在宋人诗文中多有提及。如宋徽宗赵佶《大观茶论》中说："盏色贵青黑，玉毫条达者为上。"诗人杨万里的《咏茶诗》中有"鹧鸪碗面云萦宇，兔褐瓯心雪作泓"的诗句，显见在饮茶风气盛行的背景之下，宋代文人对洋溢着天趣之美的"建盏"的情有独钟。

明清两朝，由于皇帝的关注和督促，瓷器在工艺方面亦有突出成就。明代制瓷工艺分工极细。据《天工开物》载："共计一坯工力，过手七十二，方克成器，其中微细节目，尚不能尽也。"说明一件瓷器的制作完成至少要经过七十二道工序，其工艺之精细，可见一斑。明清两朝出现了很多代表新工艺的瓷器新品种，如明代的"永乐甜白""永宣青花""弘治娇黄""成化斗彩"，清代的"郎窑红""缸豆红""粉彩""珐

琅彩"，等等，不胜枚举。清代瓷器在模仿多种工艺特征方面也取得了高度成就。其摹仿的各类工艺品的釉色如仿石釉、仿铜釉、仿木釉、仿漆釉等，皆十分逼真。乾隆年间朱琰的《陶说》记载了这一盛况："戗金、镂银、琢石、髹漆、螺钿、竹木、匏蠡诸作，无不以陶为之，仿效而肖。近代一技之工，如陆子刚治玉，吕爱山治金，朱碧山治银，鲍天成治犀，赵良璧治锡，王小溪治玛瑙，葛抱云治铜，濮仲谦雕竹，姜千里螺钿，杨埙倭漆，今皆聚于陶之一工"。这与当时陶工们的高超技术密不可分。正是因为他们高度准确地掌握了釉料的配制和火候、烧成气氛等方面的技术，方能以陶瓷的材质惟妙惟肖地模仿出各类工艺品原有的质感。清乾隆朝烧制成功的"各色釉彩大瓶"，造型雄浑，纹饰繁缛，色彩绚美，巧夺天工，集历代多种工艺技术于一器。众多釉、彩，配方及烧成温度都不相同，需按釉下、釉上及高温、低温的不同要求，多次反复入窑烧成，工艺极其复杂，堪称中国制瓷工艺史上的压卷之作。

2. 型制丰富

中国古代瓷器的造型，自唐以来素有"唐八百、宋三千"之说，虽有夸张的成分，也可见瓷器造型之丰富。

唐、五代时期瓷器造型因应用范围日益广泛而种类空前繁多，各种茶具、酒具、餐具、文房用具、乐器以及陈设器皿等几乎无所不备，总的造型倾向为浑圆饱满，各类器物无一例外。同时受到中外其他工艺制品的影响，产生了许多新式样。如凤首壶、双龙耳瓶、皮囊壶、鸳鸯壶、塔形罐、鸟形杯、拍鼓，等等。这些新器形除了反映出唐代的时代审美之外，还提供了唐代中外文化交流和外来文化影响的证据。如莲花碗及荷叶形托、葵花形盘、菱花形盘、四瓣瓜棱形罐，等等。它们作为一种新兴手法，将仿生装饰与实用功能巧妙结合，达到既美观又实用的完美统一。

宋代即便是作为日用器皿的碗，形状上也有很多变化，如常见的菱形、葵花形、莲花形碗等，而以斗笠碗（图6-12）最为流行，也最能体现宋代器具造型的特点。其问世应与宋代盛行的饮茶之风息息相关，宋人饮茶时要将煮过的茶叶和山椒、芝麻等佐料一同喝掉，撇口斜壁小底的斗笠碗易干且不留渣，是以广受宋人的喜爱。作为陈设欣赏并兼具实用功能的瓷瓶造型样式也十分丰富，表现为创新样式的梅瓶、玉壶春瓶、五管禽戏瓶以及各种仿古式样的弦纹瓶、琮式瓶、贯耳瓶、穿带瓶、觯式瓶等。壶类器皿的样式设计也非常成功，在实现功能的同时往往还具有饶有装饰意味的形态，如喇叭口执壶、葫芦形执壶、瓜棱形执壶等，还有更精彩的造型，如景德镇青白釉雕龙细颈壶，以龙首为壶流，龙尾为壶柄，极具观赏性；再如定窑白釉童子诵经壶，以

童子胸前书卷为壶流，后背为壶柄，头顶为注水口，可谓独出心裁。此外，倒流壶的设计更是将机巧与装饰巧妙地结合在一起，堪称宋人的独创。瓷枕作为宋代最有特色的瓷器品种之一，为满足社会不同阶层和不同使用人群的需要，表现出极其丰富的造型样式。几何形态的瓷枕有长方形、腰圆形、八方形、鸡心形和椭圆形，等等；具象仿生形态的瓷枕有云朵形、花形、叶形、银锭形、卧虎形、仕女枕和孩子枕，等等。甚至同一类型的瓷枕，不同的瓷窑也会有不同造型的表现，如定窑生产的孩儿枕（图6-13）表现孩童俯卧姿态，利用其背、腰和臀的起伏构成适合枕卧的枕面；而景德镇产和耀州窑生产的孩儿枕，则表现孩童侧卧姿势，以其手持的荷叶为枕面，虽然造型各异，但都巧妙地将实用功能与造型完美地结合了起来。

图6-12 斗笠碗

图6-13 孩儿枕

明代瓷器品种繁多，造型各异，至万历年间已达到制作益巧、无物不有的程度，瓶、罐、壶、盘、碗等器物都有多种形式。明代的新创瓷器器型主要有：明初洪武朝创烧的瓜楞形大盖罐、墩子式大碗、双耳象耳瓶、梨壶等；永乐朝创烧的压手杯、鱼篓尊、鸡心式碗等；宣德朝创烧的壁瓶、石榴尊、风流龙柄执壶等；成化朝创烧的鸡缸杯、马蹄杯、天字罐等；

嘉靖朝创烧的活环耳瓶、上圆下方葫芦瓶、方壶、方罐、方斗杯、三象头香炉、大龙缸等；万历朝创烧的胆式瓶、壁瓶、蟋蟀罐、多格梁盒、镂空盒、镂空瓶等；天启、崇祯朝创烧的胎体轻薄的小杯、罗汉式香炉等。此外还出现了一些随着东西方贸易往来而受西亚银器、铜器等影响的瓷器型制，如洪武朝创烧的宝月瓶，永乐、宣德朝创烧的天球瓶、无挡尊、背壶等，这些器物都和当时中西方发达的交通和贸易有直接关系，甚至某些器物就是为适应国外的需要而制作的。

清代的瓷器形制设计更见匠心，有仿古也有创新。瓶、尊之类仅用于陈设的瓷器比前代大为增加。像康熙朝独有的器型如观音瓶、柳叶瓶、太白尊、马蹄尊、观音尊等；雍正朝突出的器形如藏草瓶、指南针罐、石榴尊、牛头尊、四联瓶、灯笼瓶、如意耳尊、高足枇杷尊等；乾隆朝则更为繁多，不胜枚举，尤以唐窑生产瓷器品类最全，从古礼器之尊鼎卤爵之款，到瓜瓠花果象生之作，应有尽有。且追求奇巧多变，更注重瓷器的审美价值。往往不惜工本致力于追求工艺的难能和奇巧，如各种转心瓶、转颈瓶、镂空瓶、交泰瓶等无不匠心独具。乾隆朝唐窑烧造的高档陈设瓷以其空前绝后、无与伦比的高难工艺，让人叹为观止。无论是在瓷器装饰方法、造型设计还是制瓷技术方面，都呈现出集大成之势。故宫博物院收藏的唐窑"粉彩镂空转心瓶""镂空交泰瓶"堪称其代表作。两者皆内、外瓶套装而成，外瓶的开光部位以花纹镂空，内瓶可旋转，透过开光的镂空便可见到内瓶表面上的花纹。这种熔新奇精巧于一体的陈设瓷，在烧制的过程中不仅要求各个组合部件的尺寸适度，而且烧成后更不能稍有变形。其成型技巧之高超，令后世难以企及。

3. 颜色优美

中国古代瓷器釉色之美，简直无与伦比，"内丘白瓷瓯，端溪紫石砚，天下无贵贱通用之"。唐代"如银似雪"的邢窑白瓷以其低廉的成本、优美的颜色赢得了社会上下阶层的普遍接受和喜爱。越窑青瓷则以其"类玉""类冰"的美丽釉色，引发了大量文人雅士的关注和推崇。诗人们纷纷展开丰富的想象，把瓷器的釉色之美转化为各种意象，更容易触发人们的同感。如以"玉盏""春水""绿云""嫩荷涵露""古镜破苔"来比喻瓷器或洁白或青幽的美丽釉色。越窑青瓷的美学特色突出表现为釉色青翠莹润且层次丰富，唐诗中不乏吟咏青瓷之美的诗句，如"巧剜明月染春水，轻旋薄冰盛绿云""越泥似玉之瓯""越瓯荷叶空""越瓯秋水澄"等诗句，诗人们不吝用最优美的文字和意象来表达他们对青瓷釉色的审美感受。最能体现青瓷釉色之美的莫过于晚唐出现的专供皇室使用的青瓷极品"秘色瓷"了。唐代诗人陆龟蒙用"九秋风露越窑开，夺得千峰翠色来"这样极度夸张的诗句来描述他对秘色瓷釉色的审美感受，让后人对这款青瓷极品充满了想象。客观上看，"邢白越青"都达到了釉色的高度纯净和莹润无疵的境界，二者如春兰秋菊各逞其妍，各尽其美，难分伯仲。

宋代的青釉可以烧制出月白、天青、豆青、粉青、梅子青、影青等十几种色调，细微的颜色差异往往是通过精湛的工艺技术体现。汝瓷"雨过天青云破处"的天青色和龙泉青瓷翠绿莹润的梅子青更是青瓷追求釉色之美的极致；此外，钧瓷表面出现的海棠红、晚霞红、玫瑰紫、茄皮紫等窑变色釉绚烂而丰富，让人在惊艳之余产生无尽的审美联想。

明清两朝，瓷器色釉之丰富美丽更是前所未有。明代"永乐鲜红"釉，色泽鲜丽，纯正别致，有"永乐之宝"的美誉；"宣德祭红"色泽鲜艳，带有宝光，因美如雨后霁色，时人又称之为霁红，此外，还有"弘治娇黄"等彩釉冠绝一时。清代单色釉瓷器如豇豆红、郎窑红、胭脂红、祭红、洒蓝、瓜皮绿、孔雀蓝、豆青、金银釉等创新的色釉品种纷纷出现，一时间争奇斗艳。

4. 装饰考究

中国古代瓷器的装饰手法丰富多样，十分考究。一方面，在画瓷工艺成为瓷器的主要装饰手法之前，传统的瓷器装饰手法有刻花、划花、印花、剔花以及堆贴等手段。现藏于故宫博物院的唐代青瓷杰作龙柄凤首壶即为堆花装饰的精品之作。在壶腹部堆贴有舞蹈的胡人形象，有精美的宝相花，还有联珠、葡萄、莲花等图案。浮雕效果的联珠纹骨格也呈现出鲜明的异域情调，主要装饰题材采用中国传统的龙、凤形象和忍冬、流云、葡萄、宝相花等装饰纹样。既不失传统特色，又别具异域风情。

两宋瓷器的装饰手法空前丰富多彩。不同工艺和釉色的瓷器其装饰手法也各不相同，大体包括传统的刻、划、印、堆贴、雕塑以及绘画等手法，还有宋人新创的诸如开片、窑变、木叶及剪纸贴花等特殊装饰技法。其中剔地刻花是宋代比较流行的装饰手法，是在胎体上将纹样以外的空地，用斜刀近深远浅地剔掉，从而使纹样凸出以形成浮雕般的效果。不同窑场和工匠的刻花手法各有千秋，有的刀法流畅、线条圆润，有的刀锋泼辣、线条粗犷，尤以耀州窑系的刻花艺术成就最高。划花手法是磁州窑系的一大特色，艺术成就最高。通常表现为白地黑花，黑白对比强烈，取得了明快生动的艺术效果。钧窑及建窑瓷器的窑变效果既是制瓷工艺上的进步，也体现了瓷器装饰手法的进一步发展和丰富，还有吉州窑发明的剪纸和木叶贴花手法，将一些富有意味

的剪纸和树叶贴在瓷胎表面，施釉烧制后就会在瓷器表面留下剪纸或树叶轮廓，图案生动自然，充满了天然趣味。

元代青花瓷出现之后，划花手法成为元、明、清三代瓷器的装饰主流。元瓷画工不但继承了唐宋传统的写实风格，而且描绘得更加精细，更加真实。"萧何月下追韩信"梅瓶即是元代画瓷杰作，代表了元代陶工画瓷的最高水平。明瓷画工亦十分高超，尤以江西景德镇瓷器画工最美。清人朱琰在《陶说》中这样评价成化斗彩瓷器："成化彩画……点染生动，有出乎丹青家之上者，画手固高，画料亦精。"清末寂园叟《陶雅》中也提到："明瓷画手，皆奕奕有神""青花瓷画绝幽蒨，倘以蓝笔临摹之，矜为稿本，亦雅人深致也"。清代画瓷工艺分工更细："画者止学画而不学染，染者止学染而不学画，所以一其手而不分其心。"画工的绘画技法深受同期绘画的影响，画稿亦多仿当时画界名家。《陶雅》中记载："不但官窑器皿仿佛王、恽，即平常客货亦莫不出神入化，波澜老成。" 许之衡著的《饮流斋说瓷》中评价当时的画工说："康熙画笔为清代冠，人物以陈老莲、肖尺木；山水似王石谷、吴墨井；花卉似华秋岳，盖诸老规模沾溉远近故也。"唐窑的彩绘仿各名家原本，"山水人物花鸟写意之笔，青绿渲染之制，四时远近之景"无所不有。

另一方面，中国传统瓷器的装饰题材同样异常丰富。唐代长沙窑首创胎上彩画的新装饰手法，可谓别出心裁，开陶瓷史上以绘画技法美化瓷器之先河。其釉下彩瓷装饰题材的丰富程度在当时是无与伦比的，可谓独擅一时之美。有简率的彩斑、彩条、彩点，也有动物、花鸟、人物、建筑、山水和几何图案以及诗句和吉祥话等，尤以花鸟纹样居多，也最精彩，反映出发展中的当时花鸟画对其的直接影响。纹样虽多由陶工信手而成，然造型洗练，构图简洁，随意率真，俊逸潇洒。代表作品如出土于河南洛阳的"鹿纹壶"，鹿的形象生动可爱，运笔流利；还有釉下彩花鸟纹壶，在壶的腹部描绘了一只在枝头仰首鸣叫的小鸟，十分生动可爱，展现了唐代民间花鸟画的朴素率真风格。还有一只"题诗酒壶"，以唐代的书法装饰，诗的内容饶有趣味："春水春池满，春时春草生。春人饮春酒，春鸟弄春声。"长沙窑釉下彩瓷在唐代大量外销，一些在海外出土的长沙窑瓷器上还模印或彩绘有联珠、葡萄、狮子、舞人等深具异域风情的图形和阿拉伯文字，显然是工匠以适应外销之需，为满足中、西亚地区消费者的需求而刻意设计的。

两宋瓷器的装饰题材范围也得到了空前拓展。尤其是大量的山水、花鸟、人物和动物等现实题材开始出现在图案装饰领域，从而使两宋瓷器上的图案表现出前所未有的清新和繁荣景象。元代青花瓷的装饰设计，继承了唐宋以来汉民族喜爱的传统题材。各种各样的写实性的植物纹、动物纹和人物故事纹，洋溢着浓厚的生活气息，体现了汉族传统文化的色彩。值得关注的是，随着元杂剧的流行，表现戏曲人物故事题材的纹样也随之流行，如萧何月下追韩信、刘备三顾茅庐，等等。明清两朝，瓷器的装饰题材在前代基础之上继续拓展，吉祥纹样十分流行。值得一提的是，受西方绘画的影响，清代珐琅彩瓷器和部分出口瓷器上还出现了具有西方绘画风格特点的西洋人物、楼房、船舶以及徽章之类的纹样。

三、传统名瓷名品

1. 晚唐"秘色瓷"

晚唐秘色瓷堪称史上最神秘瓷器，世人长期无缘一睹其真面目。值得庆幸的是，1987年，在陕西法门寺地宫一次性出土了14件秘色瓷，终于让世人得以一窥史上最神秘瓷器如玉类冰的风采。

2. 宋"五大名窑"

汝瓷是汝窑青瓷的简称，生产时间虽然不长，却在陶瓷史上享有崇高地位。汝瓷多素面无饰，追求釉色的纯正和釉汁的莹厚，显示出宋代的制瓷工匠已经完全掌握了釉料中铁元素的氧化还原性能，烧制出介乎蓝、绿之间，既有蓝色之清冷，又有绿色之温和的清逸高雅的天青色。汝瓷传说是以玛瑙入釉烧成，釉面隐现鱼鳞状开片，因其特殊的制瓷工艺和效果，在宋代宫廷流行一时，颇受世人宝爱，代表了宋代青瓷的最高水平。

官瓷指两宋官窑生产的御用瓷器。北宋官窑在汴京（今开封），南宋官窑在临安（今杭州）。官窑青瓷色调清雅含蓄，质感如玉，南宋《坦斋笔衡》中称其"釉色莹澈，为世所珍"。"紫口铁足"是南宋官瓷的一大特征，因器物口沿部位与足部釉极稀薄而露出紫色胎骨，别有古朴庄重之韵味。

哥瓷指哥窑生产的青瓷。釉色有粉青、米色、灰青等，以粉青为正色。哥瓷最大特色在于开片，是哥窑匠师因势利导地利用了胎体与釉面膨胀系数不一致而制造的效果，别具肌理之美。匠师创造性地将本来是一种缺陷的瓷器表面裂纹变成瓷器的一种特殊装饰，效果精美绝伦，浑然天成，给单色器物平添了天然美感。开片按裂纹稀密、形状与颜色，有不同的分类，如鳝血纹、金丝铁线、鱼子纹、百圾碎、蟹爪纹、牛毛纹等。

钧瓷是钧窑青瓷的简称。突破了瓷器釉色长期以铁为呈色剂的传统，以复色釉渗入青釉，追求"窑变"形成的釉色的自然变化是钧瓷的重大艺术特色，故民间有"入窑一色，出窑万彩"之说，为中国陶瓷美学开辟了又一片崭新的天地。窑变的各种颜色，错综相间，绚烂

多彩，气韵非凡。一般表现为青中带红，上乘之作则表现为天青与玫瑰紫、海棠红错综相间，最为迷人的颜色如玫瑰紫、胭脂红、海棠红、茄皮紫、鸡血红等，"仿佛是蔚蓝色的天空上突然间涌现出的一片红霞"，绚烂之极，古人曾用"夕阳紫翠忽成岚"的诗句来形容其优美。此外还有天青、月白、米黄、碧蓝等多种。钧瓷色调之美，难以形容，历代视为珍品，有"黄金有价钧无价"之谓。

定瓷是定窑瓷器的简称。定窑是五大名窑中唯一烧造白瓷的窑口。定瓷采用刻、划等多种装饰手法处理瓷面，通体釉色因刻、划花纹而产生丰富微妙的变化，从而将白瓷艺术又向前推进了一大步。定窑瓷器为扩大装烧量，还发明了覆烧工艺，器物口沿部往往露出毛边的素胎，工匠们巧妙地镶以金、银、铜等贵金属，世称"金定""银定"，既掩盖了缺陷，又使不同颜色、质感的材料相映成趣，成为定瓷的又一特色。台北"故宫博物院"收藏的定窑"孩儿枕"堪为定瓷最杰出的作品。

3. 明"成化斗彩"

"成化斗彩"瓷器表现为釉下青花轮廓与釉上五彩相映成趣，细腻莹润，因其工艺繁难，费时费工，最为世人所珍，被推为明代历朝釉上彩之冠。

4. 清"珐琅彩""粉彩"

珐琅彩作为清代彩瓷一绝，又名瓷胎画珐琅，极其名贵，是康熙年间的重大发明。其所用彩料从国外引进，图绘富有立体感。粉彩则是在康熙五彩的基础上受珐琅彩工艺影响而产生的釉上彩新品种。其颜色因掺入粉质而显得柔和，又称"软彩"。《陶雅》称它"前无古人，后无来者，娇艳夺目，工致殊常"。

5. 瓷母

瓷母在清乾隆年间烧制成功，又称色釉彩大瓶（图6-14），高达86.4厘米，堪称中国瓷器史上的压卷之作，代表了传统彩瓷工艺的最高成就。它将青釉、红釉、钧釉、哥釉、青花、斗彩、五彩、粉彩、珐琅彩等十余种典型的釉、彩集于一身。这些色调有别的釉、彩，呈色都极其鲜明，很好地保持了各自固有的彩绘特色。为了达到这种效果，需要多种配方和不同烧成气氛，须采用多道工序方能制成，只要其中一道工序出现纰漏，就会前功尽弃。如红釉用铜呈色，青釉用铁呈色，釉下彩的青花用钴氧化物呈色，釉上彩的金和胭脂红用金呈色，黄用锑呈色，绿用铜呈色，黑用锰呈色，钧釉、窑变又需调剂配方。在烧成气氛上，则需分别设置还原或氧化的不同烧成气氛，并在摄氏600—1300℃的温度差内分段烧成，其制作工艺堪称巧夺天工。

图6-14　色釉彩大瓶

第四节　繁简相宜——明清家具

家具通常可以理解为桌、椅、床、榻、几、柜等，指人们在日常生活、工作中或坐，或卧或贮存物品的器具与设备。家具按历史形态划分，可分为古典家具和现代家具；按艺术风格划分，可分为中式家具、欧式家具、美式家具、田园家具等；按所用材料划分，可分为实木家具、板式家具、布艺家具、藤竹家具、金属家具等；按使用功能分，可分为办公家具、客厅家具、书房家具、卧室家具、儿童家具等。

家具史上，中国传统家具尤其是明清家具取得了极高的美学成就，成为世界家具史最重要组成部分。中国传统家具的发展，伴随着中国人起居方式的转变，表现为一个从低到高的演化过程。在六朝时期之前的长达几千年时间里，人们往往席地而坐、席地而卧，与这样的起居方式相适应，高度通常不超过50厘米的"低矮型"家具沿用了几千年。

六朝时期，汉代传入中原的高式坐具"胡床"开始在僧侣阶层流行开来，高式坐姿"垂足坐"也在社会的上层流行开来，高式家具随之产生。至唐，还可以从流传至今的绘画作品上看到高低坐姿并存的局面，证明两种起居方式在当时是并存的，不过，高式家具在贵族

阶层已相当流行。真正完成这种转变是在宋朝，从流传至今的宋代绘画作品中可以看到这样的转变，适合垂足坐的高式家具已普及到民间。至此，中国传统家具的种类、造型、结构方式已基本定型，各种家具品种与款式一应俱全，全面奠定了中国古典家具的基础。

中国古代家具的发展和演进，历元至明已进入成熟阶段。高式家具在宋代家具的基础上进一步发展和丰富，工艺、造型、结构、装饰等方面日臻成熟和完善。家具品种齐全，造型丰富，艺术风格渐趋成熟。且随着民居建筑逐渐形成厅堂、书斋与卧室三个系统，各类家具制作呈现出明显的与建筑相适应的特征。尤其园林建筑的发展更加拉近了家具与建筑的关系并促进了家具功能的完善，且出现了成套家具的概念。如元末名氏的《匡几图》、戈汕的《蝶几图》等都属于组合家具的设计图。此期床榻的造型和功能与前代有了显著区别，床作为专用的卧具退居内室，且在形式上越来越封闭。如明代常用的架子床，造型酷似一座缩小的房屋，符合古人讲究"明堂暗房"的起居习俗。拔步床的结构更为复杂。罗汉床类似于现代家具中的沙发，坐卧两用，成为厅堂陈设中十分讲究的家具。清代家具品种、样式与陈设方式大致与明代相同，不过在美学风格上有所差异。明清时期作为中国传统家具发展的黄金时代，在材料、工艺及艺术品质方面达到了登峰造极的境界，以材质贵重、工艺考究、风格独特著称于世，在世界家具史上享有崇高的地位。

一、简约古雅的"明式家具"

明代家具在宋代家具全面发展的基础上扬长避短、去粗取精，工匠们创造了高超的家具制作工艺和精美绝伦的艺术造型，逐渐形成一种极富时代特色的质朴典雅的经典家具风格样式，后世誉之为"明式家具"。

"明式家具"风格的形成，离不开当时的社会条件。明代手工艺空前繁荣，经济有了长足发展，皇家宫殿、私家园林和宅第的大量兴建以及强大国势下一度兴盛的海外贸易等都在各个方面为"明式家具"的发展提供了有利条件。此外，大批文人热衷于家具工艺的研究和家具审美方面的探求，他们玩赏、收藏甚至直接参与家具设计，对"明式家具"风格的日益成熟，起到了相当重要的作用。著名家具研究专家王世襄先生对明式家具艺术风格做了高度的概括，指出"明式家具"具有"简、厚、精、雅"的显著特征，即造型洗练、庄重大方、做工精巧、气质典雅。并进一步提出对其鉴赏的"十六品"——"简练、淳朴、厚拙、凝重、雄伟、圆浑、沉穆、浓华、文绮、妍秀、劲挺、柔婉、空灵、玲珑、典雅、清新"，从各个角度详细表述了明式家具给予人的审美感受。

1. 造型疏朗洗练

明式家具造型虽式样纷呈，多有变化，却普遍表现出比例恰当、简练疏朗、线条流畅的审美特征。明式家具给人的整体感觉是由线构成，线条简约而流畅，结构疏朗而空灵。由寥寥几根线条构成的疏朗造型让人感受到的是一种空灵的结构之美。如圈椅（图6-15）的设计。圈椅，俗称罗圈椅，从宋代流行的圆背交椅发展而来。其后背搭脑与扶手，由一条流畅的曲线组成，因这条曲线圆滑、流畅好似罗圈而得名，线型疏朗流畅，充分体现了明式家具疏朗洗练的造型之美。

图6-15 圈椅

2. 工艺精巧考究

明式家具的制作工艺极为考究，堪称科学与艺术的完美结合，其不用一颗钉子的卯榫结构设计巧夺天工，尤显明代木工工艺发展水平之高超。

明代工匠们根据不同家具的受力角度，设计出多达30余种巧妙而又复杂精细的卯榫构件。如将卯榫结构与整体造型巧妙结合的抱肩榫，既保证了结构的牢固性，又不露连接的痕迹，是功能与艺术结合的典范。活榫中的夹头榫，结构简洁明快，随时可以拆卸组合，是针对硬木家具多沉重而产生的改良。还有一类暴露在外的卯榫结构，如插肩榫，则为家具增添了一种特殊的审美情趣。在卯榫部位，结合使用一种黏度极强的天然鱼胶。这种鱼胶用深海鱼鳔经过复杂的工艺熬制而成。鱼胶和

卯榫技艺的完美配合，使"明式家具"流传数百年仍能牢固如初。

3. 装饰以简为尚

明式家具不取繁缛装饰，不求富丽华贵，而是以简为尚，追求质朴典雅的艺术特色。其盛名在很大程度上基于其取材之名贵，可以说，正是木材的名贵成就了"明式家具"的典雅风格。明式家具最突出的特点是材质优良，纹理优美。明代家具用材，多数为花梨木、紫檀、鸡翅木、红木、黄杨木等具有色调和纹理的天然高级硬木。工匠们恰如其分地利用木材的色调和纹理优势，充分发挥硬木材料本身的自然美，除精工细做之外，往往不加漆饰，甚至回避大面积的装饰，形成了明式家具特有的美感。如紫檀家具不用上漆，只需打蜡，表面便能如绸缎般滑润，且木纹自然，华丽内敛，古拙高贵。

此外，明式家具还以结构本身为装饰，装饰与结构紧密结合，如牙子（牙条与牙头）、券口、圈口、挡板、矮老、卡子花、罗锅枨、霸王枨、十字枨、托泥等。其本身都是地道的结构部件，同时，由于匠师的巧妙处理，使其具有很好的装饰效果。明式家具决不做画蛇添足的装饰，只在局部做精巧点缀，以追求"点到即止"的审美神韵，学者们把这种风格称为实用美学风格。实际上，明式家具的装饰手法极为丰富，如雕、镂、嵌、描，等等；装饰用材也极为广泛，如珐琅、螺钿、竹、牙、玉、石，等等。但从不曲意雕琢、任意堆砌，只根据整体要求，在局部做恰如其分的装饰。如明式家具的椅子，通常只是在靠背板上做一个简洁的浅浮雕，或者是镂空的透雕，或者是其他材质的镶嵌，此外再无其他任何修饰。椅子的主体完全由简洁的线条构成，方形的底座配以圆润的扶手，方中带圆，柔婉而不失厚拙。明式的桌案也完全是这种风格的体现。方正的造型、匀称的比例，再配以局部简约的线条雕刻，装饰适度、繁简相宜。

4. 功能舒适实用

明式家具的设计基于实用的美学理念，非常符合现代人体工程学的标准，工匠们在长期实践的基础上总结出了一套家具设计的科学尺寸。如椅、凳的高度大致在40~50厘米之间，接近人体小腿的长度，以便于双腿的自然垂放。椅背多与人的脊背高度相等，根据人体的曲线设计成S型，且稍有一个向后3~5度的倾角。与椅、凳配合使用的桌、案高度大致与人的胸部齐平。便于人们坐在桌、案前，双手可以自然地搁到桌面上，同时，桌案下面的空间也要适于腿脚的伸展。明式家具科学合理的功能设计称得上是中国古代工匠在人体工程方面最成功的尝试，影响深远，直到今天，现代家具设计依然在沿用明式家具的尺寸，只是风格有所不同而已。

明式家具的以上四个特点，分别从造型、工艺、装饰和功能的角度体现了明式家具设计形式与功能的完美统一。需要强调的是，四者并非孤立存在，而是相互联系、互为表里。

5. 明式家具范例

（1）紫檀扇面形南官帽椅（图6-16）。紫檀扇面形南官帽椅前宽75.8厘米，后宽61厘米，坐深60.5厘米，通高108.5厘米，座面前宽后窄，相差达15厘米，大边弧度向前凸出，平面作扇面形。明清椅类家具大体分为靠背椅、扶手椅、圈椅和交椅四类。除圈椅、交椅外，凡有靠背又有扶手的椅子，均称扶手椅。南官帽椅作为明式家具中最典型的扶手椅，极尽简洁空灵之美。

图6-16 紫檀扇面形南官帽椅

这件紫檀家具是明代扶手椅中不可多得的精品，结构疏朗，线条饱满流畅，四面壶门券曲线优美，券口牙条的曲线与椅腿的直线形成内柔外刚的形态对比，看似简单，其实工艺十分复杂讲究。椅身朴素无华，只在背板装饰一朵浮雕牡丹花纹，紫檀材料本身就已极具低调奢华的美感，充分体现了明式家具艺术追求的最高审美境界，也让人在无形中感受到道家"少则多"的哲学意味。

（2）黄花梨月洞门架子床（图6-17）。故宫家具。高227厘米，横247.5厘米，纵187.5厘米。此床由床顶、床屉、床围、立柱、月洞门、倒挂牙子等多个部

件组成。各接合部位均用活榫，以便拆分组合。床身正面椭圆形门罩即为月洞门。床围其余三面均用如意云纹雕和十字形构件攒成透棂，空灵精致。床面为棕屉，上附花眼藤席。床面下高束腰，周围用竹节形矮老界出十六格，格内镶板，并浮雕花鸟蔬果，图案无一相同。束腰下承托腮。四面牙板与腿足做成壸门形。牙子边缘起线，对称浮雕螭纹及卷草纹。四腿三弯式，云纹足。此床材美质朴，雕饰十分精致，堪称床中上品。

图 6-17 黄花梨月洞门架子床

二、繁缛华美的"清式家具"

清初至清中叶，版图辽阔，社会政治稳定，经济繁荣，手工艺高度发达，生产原料空前丰富，明代难得的新疆玉、缅甸翠、海外的象牙犀角，都汇集到宫中，为清代家具在明式风格上的蜕变注入了强大活力。这时的家具不仅生产数量多，而且形成了特殊的、有别于前代的特点，一改明式家具的挺秀简洁，形成著称于世的"清式家具"风格。总体表现为材质优良，做工细腻，尤以装饰见长，学者们把"清式家具"的风格归结为繁复、华丽、宽大、雕琢。这种雍容华贵的审美时尚发展到极致，就形成了以庄重威严为美的清代皇室家具。

1. 造型浑厚庄重

清式家具一改明式家具的挺秀空灵而为浑厚庄重，雍容华贵。清式家具的造型，明显与前代不同，体态雄伟，气势强悍，在用材上追求宽大厚重，用料宽绰，尺寸加大，几乎所有清式家具的总体尺寸和局部尺寸都比明式家具更为宽大，整体尺寸比例不再追求实用的舒适，在宫廷御用家具中表现尤为突出。如皇室专用的宝座，造型极其宽大，且扶手和靠背皆成90度，其外形设计完全不以人体的舒适为准则。清代太师椅的造型，也最能体现这个特点。表现为座面加大，后背饱满，腿子粗壮。整体造型像宝座一样雄伟庄重。其他桌、案、凳等家具亦然，多表现为腿子粗壮有力。

2. 工艺复杂精巧

清式家具因崇尚装饰导致其刻意追求制作工艺的难度。清式家具装饰手法之多，装饰部位之繁可谓史无前例，尤其宫廷御用家具，更是集传统工艺之大成，并把各种工艺都发挥到了极致。如运用雕、镂、嵌、描等各种复杂的工艺手法和珐琅、螺钿、竹、牙、玉、石等各种华丽的工艺用材。通常在家具的靠背、扶手、椅腿等各个部位都进行不同工艺的装饰。雕饰是清式家具最常用的工艺，刀工精细入微，手法上还广泛借鉴了竹雕、牙雕和雕漆等技巧。磨工亦极讲究，将雕刻部位打磨得线棱分明，光润如玉。镶嵌亦是清式家具常用的工艺，用不同质感、不同色泽、不同肌理的工艺材料设计好图案嵌在家具表面，如嵌木、嵌竹、嵌石、嵌瓷、嵌螺钿、嵌珐琅甚至各种宝石等，可谓花样翻新，层出不穷。

3. 装饰极尽雕琢

以雍容华贵见长的清式家具与素朴古雅的明式家具相比，更注重人为的雕刻与修饰。通体装饰，极尽雕琢，求多、求满、多种材料并用，多种工艺结合以求富丽堂皇。清代的家具工匠们几乎利用了一切可以利用的装饰材料和工艺手法，在家具艺术与各种手工艺技术结合上可谓殚精竭虑，在利用多种材料，调动一切工艺手段方面，远超前代，可谓集装饰手法之大成。

清式家具采用最多的装饰手法是雕刻与镶嵌。最喜用透雕，在椅子的背板、桌案的牙条、挡板等部位，使用整块透雕突出剔透、空灵的效果；其次是浮雕。有时两者兼用。甚至发展到雕饰繁复乃至通体满雕的程度。因镶嵌效果比雕刻更为璀璨华美，所以在清式家具装饰中也大量应用。镶嵌的材料很多，如木、牙、石、瓷、螺钿、骨，甚至琥珀、玛瑙、珊瑚、宝石等。此外，描金和彩绘、贴黄、掐丝珐琅等手法在清代家具装饰上也很常见。

4. 清式家具范例

（1）清红木粉彩瓷面八仙桌（图6-18）。桌面923毫米见方，内镶粉彩瓷面，粉彩瓷是清雍正年间创烧成功的瓷器新品种，在当时的技术条件下，一块整面粉彩瓷片烧造完好而不变形，实属不易。此桌工艺精致，是清式家具中的佳品。

（2）清紫檀嵌螺钿榻（图6-19）。清宫紫檀家具。宽大华美，满饰螺钿。螺钿镶嵌工艺是清式家具装饰工艺中的重要组成部分之一。因为螺钿色泽光鲜明亮，璀璨华美，镶嵌效果比雕刻更显华丽，此榻即是家具上应用螺钿镶嵌工艺的经典范例。

图 6-18　清红木粉彩瓷面八仙桌

图 6-19　清紫檀嵌螺钿榻

（3）清铁力木镶云石七屏围榻（图6-20）。属苏式围屏榻，榻长2130毫米，镶嵌大理石亦是清式家具中镶嵌工艺的常见形式，除选用优质硬木外，清式家具还十分注重石面品相，如色泽以及图案或者肌理的天然美感。此榻有七屏，七面大理石天然纹理变化有趣，犹如七幅水墨山水画。是家具上应用大理石镶嵌工艺的经典范例。

图 6-20　清铁力木镶云石七屏围榻

第五节　漆国旧梦——华彩漆艺

"生漆"是漆树割破之后流出的汁液，古语云："百里千刀一两漆。"说明生漆的产量非常低。中国是世界上最早认识"生漆"的特性并将其调出各种颜色，用作防腐、防潮、防虫以及装饰的国家。漆器就是以调成各种颜色的天然生漆涂敷在器物胎体表面，结成坚韧的漆膜而制成的各种生活用品或工艺品，具有浓郁的中国文化特征。漆器的胎质多以木为主，亦可是竹、藤、皮、纸、夹纻、金属、陶瓷等各种材质。其工艺制作相当烦琐，一件漆器的完成通常要经上百道工序，因此非常珍贵。

一、传统漆器发展概况

中国是世界上最早制造漆器的国家，漆器生产历史悠久，现存最早的漆器是浙江余姚河姆渡遗址出土的朱漆木碗，表面涂黑漆，碗里髹红漆，是迄今发现最早的漆器实例，距今已有七千多年的历史。中国古代漆器工艺的发展，经历了一个不断丰富完善且精益求精的过程。

新石器时代的漆器制造尚处于探索阶段，商周时期的漆工艺已有较大发展，出现了蚌壳、蚌泡、玉石等镶嵌工艺。战国时期是中国漆器工艺的第一个繁荣期。漆器品种、数量大增，如各种文具、乐器、食器、饮器、家具、丧葬器，甚至交通工具等，逐步取代了青铜器在生活领域中的主导地位。此期漆器在胎骨做法、造型及装饰技法方面均有创新。漆色仍以红、黑两色为主，既明快热烈又沉静凝重。通常"朱画其内，墨染其外"，红黑对比，典雅富丽，具有强烈的装饰效果。湖北随州曾侯乙墓出土的鸳鸯漆盒，江陵楚墓出土的彩绘透雕小座屏，堪称此时期漆器的代表作。

秦代漆产量很大，据《史记》记载，秦二世曾打算将城墙油漆一遍，因大臣婉言劝说方作罢。漆器制造成为一个重要的手工业门类，工艺水平更高，漆器更为规整精美，器形和品种也更加丰富。

汉代漆器空前繁荣，但成本高昂。《盐铁论》记载"夫一文杯得铜杯十""一杯棬用百人之力，一屏风就万人之功"，可见漆器费时费工之巨。汉代大量流行饰以金银铜箍的漆器——"扣器"，称金扣、银扣和铜扣，华贵艳丽，被视为高级工艺品。此种工艺在战国晚期出现，至秦汉有较大的发展，多被用作皇帝赏赐或贵族阶层的奢侈品。正如《汉书·贡禹传》中所说："见赐杯案，尽文画金银饰。"

三国两晋南北朝时期，随着美术领域的长足发展，漆器纹饰中大量出现表现现实生活的内容，如各种飞禽、走兽、草虫以及人物舞蹈、宴乐、狩猎等叙事性内容。

隋唐以后，瓷器的迅速发展强烈冲击了成本高、人工多、耗时长的漆器制作，瓷器渐渐取代陶器、青铜器和漆器等成为常用的日用器皿。一度兴旺的漆器

制造渐呈衰落之势，漆器品种开始减少，漆器制作逐步朝着华美富丽的工艺品方向发展。不过，漆器工艺因此更为讲究，金银平脱、螺钿镶嵌、雕漆等工艺流行一时。尤其是金银平脱工艺，将金银器工艺与漆器工艺巧妙结合，镂刻錾凿，精妙绝伦，漆器成为最能代表大唐风范的高级工艺品。此外，南北朝以来的脱胎漆器工艺随着佛教的流行应用于制作大型佛像，夹纻造像有很大发展。

中国传统漆器发展至宋，工艺体系已基本完备，主要品种有素漆、堆漆描金、戗金和雕漆等几大类。虽然宋代漆器戗金工艺已臻炉火纯青之境，但素漆仍然最为流行。素漆不饰铅粉，朴素无华，完全有别于此前及此后漆器的灿烂绚丽，这种风格成为宋代崇尚素雅的文人审美风潮的经典例证，彰显出时代审美趣味的嬗变。

元代雕漆大盛，成就非凡，名家辈出。张成、杨茂均是技艺高超的雕漆巨匠，二人所制漆器图案构图丰满，刀法藏锋清楚，风格深厚清致，技艺极高。《嘉兴府志》记载："张成、杨茂，嘉兴西塘杨汇人，剔红最得名。"日本镰仓时代引进了中国的雕漆工艺，其漆艺中有一个专门的术语"堆朱杨成"是雕漆工艺的别称，乃各取二人姓名中的一字而成。

明清两代是中国传统漆艺发展的顶峰时期。明代漆器制造出现了如明代髹漆巨匠黄成所说"千文万华，纷然不可胜识矣"的繁荣局面。漆器的种类和工艺空前丰富，漆器品种多达四百八十余种。官办作坊与私人制造竞放异彩，尤以北京果园厂皇家漆器作坊生产的漆器技术精湛，花色品种繁多，一向被人视为珍品。宫廷御用漆器品种众多、造型丰富、技法多变、装饰繁复，不可胜数。明代还出现了不少世代相传的优秀漆工，如以漆画和仿日本漆器著名的漆工杨埙，有"杨倭漆"之称；扬州一周姓漆工精于"百宝嵌"，五彩陆离，奇妙无比，时称"周制"。此外，著名嵌螺钿工匠江千里所做嵌螺钿漆器，天下闻名，人称"江千里式"。因其与著名画家查士标处于同一个时代，当时有"怀盘处处江秋水，卷轴家家查二瞻"之誉。清代漆器制作的黄金时代集中在康、雍、乾三朝盛世，养心殿造办处的产品代表了清代漆器的最高水准。

二、传统漆器工艺及经典范例

1. 传统漆器工艺

（1）雕漆。雕漆始于唐代，至元大盛。属于漆器中的雕镂类，主要是在"漆"和"雕"上做文章。"朱漆三十六次""以朱漆厚堆。至数十层"才能达到所需要的厚度。实际上，雕漆工细者可多至百层。所以，雕漆非常费时费料又费工。雕漆之雕工只能在漆层上堆刻，使漆色显现出具有立体感的浮雕效果。古往今来，专家在论及雕漆时，无不以刀法作为评价的标准。雕漆可分为若干种类，如剔红、剔黑、剔犀、剔彩，等等。目前能够见到最早的雕漆实物是宋代的。

剔红是雕漆的一种，是在漆器底胎上涂数十道朱色漆，达到所需要的厚度再雕镂纹样，通体呈现朱色浅浮雕效果。剔黑亦然。

剔犀亦是雕漆的一种，利用不同色漆，逐层髹漆到一定的厚度后，再用刀剔刻出图案。特点是色彩于刀痕内见层次，因此最适于表现流畅的图案。剔犀色层不仅限于红、黑两色，也有红、黄、绿三色相间的，还有其他色相间的，但多用对比色，不用同类色，以便显出精美的纹理。剔犀的题材几乎只有一种，即如意云头纹，故剔犀又称"云雕"，在日本则称"屈轮"。

剔彩有两种制作方法，一种是先在漆胎上髹涂各种漆色，每种漆色须达到一定厚度，再髹涂其他颜色。漆层内需要哪几种色漆，需要随纹样设计而定。根据刻层的深浅，可以显露出所需的不同漆色，呈现"红花绿叶、黄心黑石"的效果。另一种方法是根据设计纹样的颜色，按照各部分需要，髹涂不同的色漆，但所涂道数相同，达到一定厚度后再施雕镂。两种制法比较，前者在雕刻的斜刀面可以露出剔犀的效果，而后者的刀面和纹样颜色是一致的。

（2）戗金、戗银。始于西汉，至宋元臻于最高境界。即在漆地上以锥划山水树石、花卉翎毛、亭台屋宇、人物故事等图案，再填以金粉或者银粉进行装饰。日本称戗金为沉金，取其金色陷入纹理之意。明《髹漆录》关于戗金的记载："枪金：枪金或作戗，或作创，一名镂金，枪银。"又说："朱地黑质共可饰，细钩纤皴，运刀要流畅而忌结节。物象细钩之间，一一划刷丝为妙。又用银者，谓之镂银。"戗金、戗银"宜朱黑二质，他色多不可"。

（3）百宝嵌。始于西汉，至明清臻于极致。考古发现的西汉漆器上，一器最多不超过七八种珍贵的镶嵌材料，尚不能算作真正的百宝嵌。钱泳《履园丛话》卷十二记载："明末有周姓者，始创此法，故名'周制'。其法以金银、宝石、珍珠、珊瑚、碧玉、翡翠、水晶、玛瑙、玳瑁、砗磲、青金、绿松、螺钿、象牙、蜜腊、沉香等为之，雕成山水人物，树木楼台、花卉翎毛，嵌于檀梨漆器之上。大而屏风桌、椅、书架，小则笔床、茶具、砚匣、书箱。五色陆离，难以形容，真古来未有之奇玩也。乾隆中有王国琛、卢映之辈，精于此技。"

（4）脱胎。脱胎漆器源于战国时期出现的"夹纻"技术，至南北朝时期成为佛教造像的重要方式，延续近千年。其核心技术在于漆器胎骨的成器方法，传统以纻麻做胎，下灰上漆，终成胎骨。现代漆器脱胎工艺与传统夹纻工艺相仿，同时在手法和材料上加以创新。

2. 漆器经典范例

（1）战国彩漆凤鹿木雕座屏（图6-21）。1965年在湖北省江陵望山1号墓出土。屏座的两端着地，中部悬空。屏座上置一雕屏，雕屏的四周围以长方形框，屏内透雕或浮雕凤、鹿、猪、蛇、蟒等动物形象55个。它们相互纠缠，彼此争斗，构思奇特，形态逼真。这件彩漆木雕小座屏，设计奇巧，雕刻精美，色泽艳丽，是楚国漆器工艺的代表作品。

图 6-21　战国彩漆凤鹿木雕座屏

（2）战国彩绘漆棺（图6-22）。此棺是保存较好的战国时期的大型漆棺之一。图案为四方连续纹样，线条流畅。以黑、红、黄为主色，富丽堂皇，庄严肃穆。

图 6-22　战国彩绘漆棺

（3）战国黑漆朱绘回旋纹几（图6-23）。此几高51.3厘米，1978年在湖北随县曾侯乙墓出土。由三块木板榫接而成，结构简洁合理，竖立的两块木板为几足，中间横板为几面。立板侧面绘饰云纹，精美无比，是难得一见的战国时期家具精品。

（4）战国曾侯乙漆衣箱（图6-24）。1977年在湖北随州出土，现藏于湖北省博物馆。此箱为长方形，箱盖隆起，箱盖箱底四周有把手，可合在一起。箱身黑漆红纹，非常精美。家具造型体现了古人天人合一的哲学观，盖为圆，喻天，底为方，喻地。

图 6-23　战国黑漆朱绘回旋纹几

图 6-24　战国曾侯乙漆衣箱

（5）轪侯云纹漆具杯盒（图6-25）。湖南长沙马王堆汉墓出土，具杯盒的盒盖与盒身以子母扣扣合，设计巧妙，充分利用了盒体容积的有效空间，内置耳杯，叠放稳当。堪称设计史上科学性和艺术性完美结合的优秀范例。

图 6-25　轪侯云纹漆具杯盒

（6）南宋园林仕女图戗金朱漆奁（图6-26）。奁是中国古代妇女盛放梳妆用具的匣子，通常分成多层，每层放置不同的物件。此漆奁完整精美，展现了南宋戗

金工艺的高度成就，是古代漆器中的极品。

图6-26　南宋　园林仕女图戗金朱漆奁

（7）元"张成造"云纹剔犀盒（图6-27）。安徽省博物馆藏。作为元代雕漆巨匠张成传世作品中最有代表性的一件，堪称元代剔犀极品之作。盒为圆形，体量不大，制作精致，当是文具盒或首饰盒，木胎上以红黑色漆相间髹饰，盖面和盒身满雕如意云头纹，造型古朴高雅，髹漆光亮温莹，刀法深峻圆润。

图6-27　元"张成造"云纹剔犀盒

（8）元"张成造"栀子纹剔红盘（图6-28）。北京故宫博物院藏。黄漆地上髹朱红大漆近百道，盘正面雕刻盛开的栀子花一朵，枝叶茂盛，花蕾点缀其间。雕工圆润精细，花瓣、叶片翻卷自如，筋脉舒卷有力，生机盎然，雕刻层次分明，浑厚圆润，藏锋不露，厚朴生动，表现出典型的元代雕漆风格。作为中国古代雕漆作品的代表作，无论用刀、布局，还是立意、品相，都堪称稀世奇珍。

（9）元"杨茂造"花卉纹剔红尊（图6-29）。北京故宫博物院藏，观赏器物，为元代雕漆巨匠杨茂的传世雕漆杰作。此尊是宋钧瓷中常见器形，通体浮雕各种花卉，有秋葵、山茶、桃花、栀子、百合、梅花、菊花等，花间为黄漆硬地。雕刻精细，磨工圆润，藏锋不露，功力深厚。

图6-28　元"张成造"栀子纹剔红盘

图6-29　元"杨茂造"花卉纹剔红尊

（10）元"杨茂造"剔红观瀑图八方盘（图6-30）。盘的边缘有八组相连的花卉图案，盘心剔人物观瀑图。山石、树木、亭台、水波、衣褶等是典型的宋代院画风格，用三种不同的锦地来表现天、地、水，富于变化。人物、树石、建筑，雕刻精细有力，圆润不露刀痕，属元代雕漆杰作。

图6-30　元"杨茂造"剔红观瀑图八方盘

（11）明园林仕女图螺钿屏风（图6-31）。南京博物院藏，是国内现存的明代髹漆屏风中少见的杰作，也是为数不多的明代螺钿髹漆作品中极为珍贵的一件。屏风共12扇，每扇尺寸为247厘米×41.7厘米×1.4厘米。

木胎上髹涂黑漆，漆地上用彩色的螺钿镶嵌出园林仕女图。屏风正面为园林全景，表现亭台楼阁、曲水回廊、雕栏玉砌，园中有人物九十余人，或下棋，或书画，或踢球，或骑马，或投壶，或泛舟，种种情态各有不同。屏风四周嵌有龙纹边，每扇下还有一灵兽。屏风背面雕填山水园林，每扇一景，共12景，均有榜题，如"落阳潮声""凤堤春晓""星湖夏芳"等。从图中所绘风景来推断，应是今福州、泉州一带的山川景色。

思考与实践

- 简略分析中国明清古典家具制作工艺的科学性和艺术特点。
- 思考青铜器的艺术特色和中国传统瓷器的艺术特点。

一口气读懂中国瓷器

明清家具欣赏

图 6-31　明园林仕女图螺钿屏风

第七章

摄影艺术鉴赏

能力要求
- 掌握不同时代及地域文化中摄影艺术作品的特色
- 分析摄影艺术与其他艺术的关联
- 了解不同文化对摄影艺术特点的影响

课前准备
- 搜集喜欢的摄影作品

课堂互动
- 谈一谈喜欢的摄影作品

第一节　概述

通过照相机的真实记录，反映周边的社会与生活，通过感光材料与光的化学变化而产生稳定的影像，再现艺术家的艺术情感，进而达到一种信息与情感的交流，这就是摄影艺术的独特魅力。摄影是人们认识世界的另一双眼睛，随着科技的发展，除了传统的胶片摄影手段外，X线和红外线摄影机的运用，不断扩展着摄影应用的范围。

"摄影"一词是由英语Photography翻译过来的，意为"以光线描绘的图画"。光是电磁波的一种，具有波粒二象性，也就是它既有粒子性又有波动性，正是由于这两个物理性的共存，才有了摄影技术产生的基础。摄影最大的魅力是可以通过专门的设备，将生活中转瞬即逝的平凡之物真实地记录下来。在一般情况下也称为照相，或照相术。摄影家最重要的作用就是将生活中习以为常的事物、能够打动人的瞬间变成永恒。

摄影是一门与科技的发展联系紧密的学科，它是摄影光学、摄影化学和电子技术所组成的应用科学，在长期的发展中逐步形成了自身独特的拍摄体系。

通常情况下，摄影就是使用照相机拍照后，使底片中的映像通过一系列化学反应，冲印后形成一张可以永久保存的照片。时光是流逝的，但照片上的影像是永恒的，只要相纸存在，照片中的情景就会被人看到，并使人产生怀念之情。目前世界上保留下来的最早相片是1827年由法国人约瑟夫·尼埃普斯拍摄的。当时在拍摄照片时，并不像现今按下快门就完成拍摄过程这么简单，当时首先需要让光通过小孔，在大多数时间内，光需要透过一组透镜，进入暗盒后，在暗盒背部（相对于光的入射方向）的介质上成像。摄像者还要根据当时拍摄时的光线强弱和介质感光能力，调整光照的时间。当光线照射到介质上面时，介质与光发生反应，将影像信息保留在介质上面，拍摄的过程才告一段落。然后还要依赖感光手段和介质特性将影像信息转换为人眼可读的图像，也就是通常所说的冲洗过程，这样整个照相过程才算结束。约瑟夫在具体拍摄的过程中，使用的是锡纸版，在纸上均匀地涂上沥青，通过曝光，使曝光位置的沥青变硬，照相的过程就结束了。洗相片的过程要用石油及薰衣草油清洗锡纸版，便会有影像留在纸上了。现今他共有16幅底片保留了下来，虽然他的发明在他在世的时候没有引起艺术界的注意，但他为摄影艺术所做出的贡献在如今看来是不可磨灭的，在2015年的3月，英国国家传媒博物馆展出了他的三张照片，英国的《每日电讯报》及时地做了相关的报道。对于胶片照相机，有定影、显影、放大等化学过程。对于数码照相机，则需要处理器对数据进行计算，再通过电子设备输出。

一般的照相设备是照相机，常见的照相机由感光介质、成像透镜、曝光时间控制结构、胶卷暗盒、存储介质几个基本的部分组成。

现今经常使用的数码相机，自诞生之日起，就对传统摄影构成了挑战。它让人们开始重新审视传统摄影。胶片中的传统感光材料被数码相机中的电子元件代替为一连串编程的数据，只能使用一次就作废的传统材料也被可以重复使用的数码相机中的储存卡取代，出于对数码相机方便程度及摄像成本的考虑，越来越多的人选择使用数码相机代替传统相机，来进行日常的生活、新闻等照片的采集工作。随着网络的不断发展与更新速度的加快，数码相机在很多领域得到了普及，并且会以全新的面貌和影响力在未来发挥新的重要作用。

第二节　记录生活——摄影艺术的记录特质

早在公元前500年，小孔成像的原理在《墨子》中就有了记述。公元16世纪荷兰医生格马弗里修斯绘制了现今最早的一幅针孔成像分析图。意大利达·芬奇的弟子萨利诺在一本关于建筑学的著作中记述了针孔成像，这是西方关于影像成像最早的文字记载。人类为了将影像留在纸上，永恒留住时光，在很早以前就有过很多尝试。爱德华·斯泰肯曾经说过："摄影的使命是向人类解释人类，向每个人解释自己。"人类在很早以前，就希望能够通过一种方式将事情记录下来，早在亚里士多德时代，波尔塔就曾经将自己制作的暗箱来作为绘画的辅助工具，这可以看成是摄影艺术的雏形。

公元1553年，意大利人玻尔塔发表了《自然魔术》，在这部书中他向画家推荐使用暗箱进行艺术创作。1573年，弗洛伦斯数学家丹拉在《欧几里德远近法》中对使用凹镜可以把倒立的影像还原为正像的现象进行了理论上的论证。1636年，阿道夫大学的休温特使用牛眼做了实验，表明实验者所得到的影像是随着焦距的变化而变化的。1685年，彪尔次堡的修士查恩在《远离光线曲折信息学的人工眼》中解释了在当时使用的暗箱的构造，非常形象生动，使人一看就能明白其中的奥妙。在当时，欧洲的贵族们将这种暗箱当作一种非常时髦的装备，这也促进了摄影艺术的发展。

暗箱，又叫描像机。早期使用一个不透光的箱子，后来衍生为一个没有窗户的屋子。在密闭的空间的一侧凿开一个孔，让光只能从这个孔通过，在暗室的另一侧墙面就能形成外面景色的倒影。直到数学家丹提将凹镜引入后，才得到了正立的影像，随后萧特等人发明了调焦系统，至此，照相机初步成型。

宋代著名诗人苏东坡的《物类相感志》中提及"盐卤窗纸上，烘之字显"，这可以看成是世界上最早的银盐变黑的显影技术的记载。1777年，瑞典的卡尔威廉·席勒用被棱镜分解后的光照射在涂有氯化银的纸上，结果感光最强的是青蓝色，这一发现开启了照相光感理论，拉开了摄影艺术的序幕。

前面提到，在摄影史上最早出现的一张照片是由尼埃普斯在1827年摄制于蜡版上的，被称为"日光绘画"。他使用查恩式的暗箱在自然光线下曝光八个小时，拍摄世界上第一张可以保存下来的影像图片。他拍摄的是窗外的景色，又称"鸽子窝"。他另一幅比较有名的作品是《丹保瓦兹主教的肖像》，是一幅黑白影像，采用的是当时绘画中比较流行的全侧构图，为丹保瓦兹主教的胸像作品，真实地展现了主教的容貌。2002年，又发现了他在1826年所拍摄的第三幅照片《牵马的孩子》，在泛黄的照片上，牵马的男子用右手牵着缰绳，马儿顺从地在后面跟随，细节上略显模糊。

1839年8月19日，法国人路易·达盖尔宣布发明摄影术，并在皇家学会取得了专利。至此，摄影艺术开始了自身的历史创作过程。

摄影所具备的基本属性就是瞬间性及纪实性。从最早的模仿人物肖像绘画构图拍摄的肖像摄影至各种家庭式的肖像摄影，都体现了这些基本属性。

纪实性摄影产生于二十世纪30年代的美国大萧条时期。当时的农业部成立了农业安置局（FSA），该局成立了一个以经济学家罗伊·斯特莱克为核心的摄影小组。在7年的实地采访中，有十几位摄影家赶往不同的受灾地区使用摄影技术进行调查和记录，这次活动被称为"纪实摄影"活动，对于此次活动，罗伊·斯特莱克是这样说明的："一种方法，而不是技术；一种确认，而非否认。纪实的态度并不是对任何艺术作品都必须具备的基本准绳加以否认。因此，构图即是强调线条的锐利、焦点、滤光、气氛，那些包含在梦幻含糊的'品质'中的组成物，都是为一个目的服务的，那就是用图像的语言将所要说的事情尽可能流利地说清楚。问题不在于该拍摄什么题材或使用什么照相机，我们这个时代的每一个阶段和我们的一切事物都有重大意义，任何机能完好的照相机都是可用的。摄影者的职责是搞清楚题材，找到题材本身的重要性与环境、时代的关系和功能。"二十世纪是纪实摄影的黄金时代，在这段时间里，美国著名摄影家多罗西娅·兰格对纪实摄影所做的阐述，被称为研究纪实摄影的母本。她是这样说的："纪实摄影记录我们时代的社会场景。它映照现在，为将来保留文献。它的焦点是人与人类的关系。它记录人在工作、战争、游戏中的举止，或他周围一天24小时的活动、季节的循环或一个生命的长度。它描绘人类社会的制度——家庭、教堂、政府、政治、组织、社交俱乐部、工会。它展现的不只是它们的外表，而且追求揭示它们运转于其中、吸收生命、保持忠诚、以及影响人类行为的样式。它关心的是人的工作方式以及工人之间，工人与雇主之间的相互依靠，它非常适合建立一种变化的记录，先进的技术提高生活标准，创造就业机会，改变城市和农村景色的面貌。这些趋势——过去、现在和将来的征兆同时存在的证据在旧与新的形势、旧与新的习俗等任何方面都是明显的。纪实摄影立足于自身的优势，并且有着自身的合法性。一个单张的照片可以是'新闻'，一张'肖像'艺术或纪实，可以是它们之中的任何一种，或它们的全部，或什么也不是，在社会科学——图表、统计、地图以及文本——的工具当中，由照片所构成的记录现在正占据地位。纪实摄影不仅需要专业工作者参加，而且还需要广泛的业余摄影爱好者参与，只有通过那些业余爱好者有趣的作品对主题进行选择和跟踪，照相机对我们时代及我们复杂社会的纪实才能恰如其分地抓住本质，并产生广泛的影响。"

在随后的《ICP摄影百科全书》中，又进一步地将纪实摄影分为广义与狭义两个层次。广义的纪实摄影是指人们所拍摄的每一张照片都是具有记录性质的。狭义的纪实摄影就是指照片的社会属性，即照片可以引发社会的共鸣。

摄影的纪实性是摄影的主要特征之一，也是摄影能够在今天被普遍运用的原因。具有纪实性的摄影能够最为完整地保存历史，是探究历史的重要手段，是见证历史的一双眼睛。

纪实性摄影从摄影诞生之日起，就被称为"Documentary Photography"，这里的"Document"，指的是一种有证据作用的摄影类型。它所选取的内容是能够记录当时社会，并且具有一定历史价值的文献记录。

纪实性摄影多数比较关注普通人在历史转折时的命运，将看似普通的事物通过摄影的艺术手段处理，变为一种典型的社会视角，从而达到对此社会群体的关注。其艺术手段以其典型性、真实性为基本原则。如果单纯地只为追求照片的艺术感染力，而违背了真实性的原则，那么这就是一幅没有任何价值的照片。真实性是纪实性摄影的基本原则，它时刻提醒着人们繁华的世界中生活的本质。

安哥的代表作品《生活在邓小平时代》是以当时人们的穿着及所关注的事物为切入点，比较客观地展现了那个时代的面貌，随着摄影时间的拉长，照片中出现了已经或者将要逝去的事物，通过对逐渐消逝的事物的镜头捕捉，带给观者很多的思考。作品力求从身边的小事中发现大的人生哲理，在时间的历史长河中用影像的方式保留逐渐消逝的人文历史。这也是纪实性摄影的历史价值所在。

赵迎新的《梦想成真》是非常具有时代感的图像，它记录了2001年申奥成功那个激动人心的时刻和中国代表团喜悦的心情，是一幅见证历史时刻的照片。

除了对历史的记忆与保留，纪实摄影顺应时代，是一种推动社会发展的动力。比如《希望工程》又被大家称为"大眼睛"，它的作者是解海龙。镜头以特写的方式抓拍了一位长着清澈眼睛的乡村小女孩的照片，这张照片在当时引起了广泛的社会反响，使得社会对失学儿童给予了重视。在拍摄手法上，通过细腻的细节描写，透露出了强烈的人文主义情怀。摄影也从单纯的艺术作品变为一种对社会发展起一定作用的解决问题的手段。

要拍摄出一幅振奋人心的纪实性摄影作品，并不像通常想象的那样，按下相机的快门就能够完成。在一幅摄影作品的背后，通常都做到拍摄者的努力与汗水。除了辛勤工作外，还必须有天时地利人和，即所有的条件都聚集到一起，才能够产生一幅出色的摄影作品。首先在确定拍摄题材时，要对拍摄对象的环境背景有一定的了解，进而有针对性地选择其中的典型形象，除此之外还应该有新闻职业者的敏感性，这样才能对突发事件进行抓拍。

例如，以色列的自由摄影记者阿龙·瑞宁格的《艾滋病在美国》，就是一幅比较具有代表性的作品。这幅作品是围绕艾滋病人群的现实生活而取材拍摄的。画面真实、生动、耐人深思，通过记录人类在病魔面前的痛苦与不幸，揭露出关于道德、社会及其生存的真实世界的内涵。这幅照片在当时引起了轰动，在1986年第39届世界新闻摄影大赛中一举夺得最佳新闻照片奖。拍摄者自己对创作过程是这样描述的，在1981年5月的《纽约时报》的报缝中，看到了一条关于发现了一种类似癌症的性病的报道，出于一种职业的敏感，他感觉这是一个可以追溯的新闻线索，通过这样一个小报道，他开始查找有关资料，并不断采访。经过六年的积累，在1986年才形成了震惊世界的新闻特写照片《艾滋病在美国》，并且使艾滋病被人们所认知。

纪实性摄影要求拍摄者除对摄影对象深入观察外，还要在镜头中对摄影对象有艺术上的升华，即通常所说的艺术要来源于生活，又要高于生活。

纪实性摄影在以真实性为原则的基础上，对于摄影对象的选择应当能够通过服饰、动作或周围的环境准确反映人物的状态，并且能够保证所选取的是最具典型性的。比如《看不见的人——阿V姑娘的日子》就从视觉的角度来反映这个16岁少女的生存世界，将这个16岁的女孩放置在特定的生存环境中。通过一幅幅不同背景的画面，观者能够感觉到她是真实存在的。这样的一种摄影方式最为关键的是要求摄影者与摄影对象之间没有任何的怀疑与隔阂，要充分地信任彼此，如此摄影对象才能够随着摄影者的跟拍表露最为自然的状态，展现最为真实的情感。

亨利·卡蒂埃·布列松摄影的基本原则是不干涉被摄物体，把摄影者与被摄影者放在平等的地位，不存在高高在上的摄影镜头。他的作品集中，对上流社会与下层平民用了不同的表现手法。

《饥饿的苏丹》是一幅非常震撼人心的照片，这幅作品获得了1994年普利策新闻大奖，它的作者是摄影家凯文·卡特。女孩后面的秃鹫，在注视着奄奄一息的小女孩，希望在她死后能够将女孩变成食物。画面的构图和所讲述的故事，令人不寒而栗。这张照片经过《纽约时报》发表，引起了摄影界的震动，因为当时摄影师并没有出手挽救这个小女孩的生命。

20世纪80年代后，纪实摄影逐渐地从大量的记录生活的角度，转变为追求更深层次的对人的内心的刻画，在真实地反映客观事物的前提下，尽可能多地关注人性。摄影家尽可能多地将其他艺术种类与纪实摄影结合，使照片更能够从精神上打动观者。比如英国摄影家保罗·格雷汉姆和美国摄影家亚力克·索斯，分别将文学、诗歌与摄影结合，创造性地采用"意识流"的方法对照片进行编辑，使作品中表现出大量的诗意，通过人文情怀的介入，使镜头扫过现实世界，将两种看似没有任何联系的照片并置，让观者通过丰富的想象，来充实作品，使纪实摄影变得更为艺术化。

在后来直到现在的这段时间里，数字化技术不断地被引入到纪实摄影中。计算机的合成、转换及各种新兴技术的应用，促生了"新纪实摄影"，一些具有绘画意味及概念性的纪实作品逐渐被人们接受。刘铮的《国人》系列就是很好的代表。除此之外，还有王劲松的《标准家庭摄影》系列等。可以说，数字化是纪实摄影发展的一个新趋势。

纪实摄影是具有强烈社会责任感的艺术作品，画面上不虚构、不夸张，以真实的情感打动人。通过照相机，将摄影家认知感受世界的语言通过照片反映给大众，无论在画面中出现的是美的还是丑的，其最终的目的是让人们看到一个真实的世界，让真实的瞬间成为永恒，这是纪实性摄影作品带给人们的宝贵历史财富。不管是主观的艺术美化，还是摄影者自身对题材的感悟，其最终目的都是让摄影的纪实性更加具有现实意义，这正是人类精神文化发展的必由之路。

第三节 光影协奏——摄影艺术的光影之魅

摄影艺术是光与影的完美结合。在自然界中，唯一的自然光源是太阳，因不同角度的光照，而产生的阴影及颜色上的视觉变化，是摄影艺术所要捕捉的主要

因素。

一般情况下，可以把光线按不同的照射角度分为顺光、侧光及逆光。顺光是光照的方向与照相机方向相同，即从相机的后背处投射光线。由于物体接受了大面积的光，阴影面积较小，在抓拍时曝光上的失误相对较少，拍出照片的效果也较好，大多数人照相的时候通常采用的也都是顺光。侧光则是指光从被摄物体的一侧射过来，它能够使物体的边缘线显得十分明显，是艺术摄影比较常用的光线。一般地说，当光线角度达到20度至60度时，被称为"黄金光线"，这时候所拍摄的物体，色层丰富，轮廓清晰，是最容易表现出神态的。当光源调整至70度至90度时，又被称为顶光，因为光线直射的原因，使受光面减少，明暗对比强烈，同时会压缩整个画面的层次感，所以在实际摄影中极少使用。逆光是指光线从被摄物体的后方射过来，这时被摄物体通常会呈现出一种剪影式的特殊效果，因此这种光线下对曝光的掌握也是最为困难的。但是如果掌握得好，往往能够形成一种特殊的艺术效果。通常情况下，在进行逆光摄影时，如果使用自动程序进行曝光，容易形成曝光不足的效果，这时可以使用反光板或闪光灯进行补光。

所有优秀的摄影师都是用光的大师，光的照明、造型及艺术表现是理解摄影艺术的有效途径。优秀的摄影作品是感受到的，而非简单地看到，要让作品打动人，摄影师就要比较熟练地掌握不同的灯。

如果世界上没有光，也就没有了颜色，更没有摄影艺术。光是摄影艺术灵魂之所在，摄影艺术从科学的角度讲，其实就是一种光的化学反应，只有正确地认识光线，才能够创作出优秀的摄影作品。

摄影师可以根据不同的光来说明不同的感受或情绪。比如在通常情况下，太阳下的光线会令人感到心情愉悦，而下雨时的光线则会让人感到凄凉，不同的光线照明会让人感受到不同作品中的气氛。光线除了在风景作品中的直接表达作用外，在人像摄影中，还能够揭示人物的性格特征。在具体的摄影创作中，很多时候是通过不同的曝光来调整照片中的光线的。在充分照明的基础上，在人像拍摄中，按照面部亮度和暗部均衡曝光，能够将很多细节完整地表达出来。例如加拿大摄影家卡希的作品《爱因斯坦》，通过正确的曝光，将画面中小到每一条皱纹的细节都反映在作品中，似乎记录了科学难关攻克的艰辛；通过老人深邃眼神的捕捉，成功地塑造了一位科学家的典型形象，在这幅作品中，通过光的科学运用，使人物的情绪得以充分地表现，这也正是这幅照片的成功之处。

除此之外，光线还有象征的作用，通过恰当的光线运用，能够将作品的内容升华。比如卡休所拍摄的《丘吉尔》，通过特定状态下的取光，使人物成为整个第二次世界大战时期反法西斯同盟的精神象征，通过摄影师对于照明光线的精准把握传递出一种伟岸的视觉感受，在很多同类型的摄影作品中，光线是主要的表现手段，其他的因素都是辅助性质的。

比如《不安全的生活》中围绕着主要人物——小女孩的点状光线不规则地出现，暗示了一种不稳定的、邪恶的感受，并且通过对其他人手部剪影式的处理手法，更强调了人生中危险的存在，让人看了不寒而栗。

人的眼睛所能够感受到的光线层次变化要比照相机所能感受到的多出许多，科学上的数据是人眼可以接受1000000：1的动态范围。光是连接人眼与物体的桥梁，它能够让人们感受到物体的颜色、质感等，物体亮度是由物体表面的反光率及投射到这一物体上光的强度决定的，摄影师所要做的就是人为地将光线进行对比，让一张白纸看起来不那么白，或者黑色的物体看起来并不是那么黑，这一原理对摄影创作是十分重要的。

摄影中光线是瞬息万变的，如何在这样的光线中找到符合艺术表达的光是每个摄影师应当不断思考的问题。

第四节　摄影艺术的风格流派

一、写实主义摄影

写实主义摄影自十九世纪下半叶产生起直到现在，无时无刻不影响着人们的生活，在新闻摄影行业中一直占据主导地位。写实摄影强调对自然和生活的严格遵守，摄影师在照片拍摄的过程中不能干预被摄对象，因此画面效果是完全真实可信的。写实主义摄影流派的代表人物为路易斯·海因。他的作品大都反映社会底层做工者的生活状况，将焦点对准平时不被注意的劳动人民。代表作品《童工》（图7-1、图7-2），真实地将廉价童工的辛酸生活状态完整地展现在了世人面前，其真

图7-1　《童工》

实的画面深深打动了社会，在社会上引起了巨大反响，促使美国政府实施了《禁止童工法》。

图 7-2 《童工》

二、画意派摄影

同写实主义摄影一样，画意派摄影也产生于19世纪中叶。它的摄影理念是在创作上模仿绘画效果，或追求诗情画意的境界。从其发展的走向上可以将它分为三个阶段：第一阶段仿画阶段、第二阶段典雅阶段及最后一个阶段画意阶段。

这一流派的代表人物是亨利·佩奇·鲁滨孙。其作品中比较偏爱使用照片拼贴翻拍的手段。具体做法是首先设计好构图，并且将画面内容分别拍成照片，然后将照片加以剪辑，再拼贴在背景照片上进行翻拍。一个故事就是一幅照片，因而他又被人誉为"集锦照片高手"。他的代表作品《弥留》（图7-3）也是他的第一幅用此方法制作的作品，照片主题是一个即将咽气的少女及其家人悲伤的场景，作品由5张底片组成，这组照片引起了英国皇室艾伯特王子的注意，并被皇家珍藏，作品因此大获好评。画意派摄影对中国摄影家的影响也是颇大的，如以以人文传说、山水飞禽为素材的"集锦摄影"而著称的中国摄影家郎静山就受此流派的影响。

图 7-3 《弥留》

三、自然主义摄影

自然主义摄影提倡从大自然中找寻灵感，以自然的灵性将摄影的特点发挥出来，这一主张是针对绘画主义摄影而提出的。这一流派的摄影题材多取自自然风光和社会生活。

彼得·亨利·埃默森是这个流派的领军人物，他提出运用技术和技巧来表现最为原始的、没有被破坏的自然对象。在摄影历史上他最大的贡献是提出了焦点视觉理论，即人的视觉边界是不明确的，人们在注视某一景物时，除中心部分清晰外，其余部分都相对模糊，为了使拍摄符合人的视觉效果，他提出，在不歪曲被摄主体结构的情况下，焦点不能对得很准，这样拍出来的照片便会出现虚化部分。

四、印象派摄影

从字面的意思上不难理解，印象派摄影流派受到印象派绘画的影响是颇大的。它的创作灵感来源于印象派绘画作品，因此又被称为"仿画派"。这一流派在作品中所使用的调子沉郁，照片纹理粗糙，非常具有装饰性效果，但是因为对形体的舍弃，导致照片缺乏空间感，所以不被一些人看好，并被称之为"摄影模糊图像学派"。他们所遵循的艺术理念是"要使作品看起来完全不像照片"，并且提出了"假如没有绘画，也就没有真正的摄影"的口号。印象派摄影对摄影艺术自身的特点表现得并不是太充分。

乔治·戴维森是这个流派的代表人物，代表作品《洋葱田》（原名《一座古老的农场》）（图7-4），是一幅非常具有特点的照片，模糊的形象是乔治用针孔相机拍摄而成。模糊的画面虽然显得与众不同，却是艺术家对摄影语言勇敢的探索。

图 7-4 《洋葱田》

五、纯粹派摄影

纯粹派摄影成熟于二十世纪初，它所提出的艺术主

张是摄影创作应该从绘画的影响中分离出来，形成自身独特的艺术语言。纯粹派摄影刻意追求所谓的"摄影素质"：准确、直接、精微并自然地表现被摄对象的光、色、线、形、纹、质诸方面，而不借助任何其他造型艺术媒介。即用纯粹的摄影技术达到摄影对质感美的极致追求：具有高度清晰、丰富的影调层次、微妙的光影变化、纯净的黑白影调、细致的纹理表现、精确的形象刻画，等等。

保罗·斯特兰德是这个流派的代表人物。他是二十世纪美国摄影界不得不提及的一位过渡性人物，又被世人称为"影像英雄"。代表作品为《白色栅栏》（图7-5），照片的前景是排列整齐的白色栅栏，远景是两幢明亮的房子，清晰整齐的几何形窗户与前景上的栅栏遥相辉映，整幅作品清晰明快，充满了单纯的形式意味。

图7-6 《铁道员》

图7-5 《白色栅栏》

六、新客观主义摄影

纯粹派摄影发展至二十世纪20年代后，逐渐被新客观主义摄影所代替。它所秉承的艺术理念是周围的世界就存在美，摄影艺术最美的地方藏于摄影本身。摄影家所做的就是将镜头直接对准物象，调节焦距，用特写表现被摄物的某一细部，将其与整体和环境剥离开来，凸显它的质感和结构，使之获得超常的视觉张力和冲击力。这一流派所拍摄的照片一般都是拍摄对象的局部描写，具有细致的纹理刻画、丰富的质感表现和良好的摄影特质，画面结构极富装饰性和图案化，从微观的角度给人以美的享受。

德国摄影家奥古斯特·桑德是这个流派的代表人物，又被称为"德国人性的见证者"。他一生都在用摄影机记录周边发生的事情。他的《时代的脸孔》就表现了他日常所面对的老街坊、常住的房子和经常走的街道，这些平凡得不能再平凡的事物，如实地反映了一战后魏玛共和国时期的德国普通人的生活。他的其他作品还有《铁道员》（图7-6）和《年轻的农民》（图7-7）。

图7-7 《年轻的农民》

七、达达主义摄影

达达主义摄影站在了传统和理性的对立面，认为摄影与美学无缘。达达主义摄影有着一大群忠实的拥护者，如摄影家曼·雷、拉兹洛·莫霍利·纳吉、菲利普·哈尔斯曼等人。摄影家们大都利用暗房技术进行剪辑加工，创造某种想象空间来实现艺术理念。这一流派以曼·雷为代表人物。他主张在摄影中充分发挥想象力，进行艺术上的创新，认为对已有摄影形式的重复没有实际意义。在实际创作中，他通常以一种游戏心态来进行摄影实践，并且创造性地发明了中途曝光、物影照片等技法，这些带有奇思妙想的作品被人称为"雷照片"。这些探索除了在语言技法上别开生面外，在观念上也非常切合达达主义与超现实主义的反艺术精神。

他的代表作品《泪珠》（图7-8）中，为了突出泪珠，打破了常规的拍摄方式，并没有去拍摄泪珠，而是找来五粒人造玻璃球代替真实的泪珠，将画面中的灯光安置好，照出的效果比真泪珠还要动人、漂亮。不走平常路，是对曼·雷的作品艺术特色极好的诠释。《安格尔的小提琴》（图7-9）是曼·雷的另一幅作品，在照片中摄影者使用叠印的方法，将一对小提琴的符号放到了女性酷似提琴的背影上。作品将曼·雷丰富的想象力体现得淋漓尽致，同时将摄影者的天赋如实地展现在了观者面前。

八、超现实主义摄影

超现实主义摄影是以超现实主义文艺思潮和超现实主义绘画为基石而建立的，其艺术理念为在摄影效果上追求奇特、荒诞和神秘，认为再现现实的创作手法是古典艺术家早已完成的任务，对现代艺术家而言最为重要的责任应该是用天赋及想象力去挖掘从未被探讨过的内心。超现实主义作品的主要特征是从人类的下意识活动、偶发的灵感、心理的变态和梦幻入手，在作品完成的过程中使用剪刀、糨糊和暗房技术作为主要造型手段，把所拍摄的各种各样的景象进行打乱再组合，把具体的细部表现和任意的夸张、变形、省略和象征手法结合在一起，创造出一种介于现实和臆想、具体和抽象之间的超现实的"艺术境界"。其代表人物为美国摄影家菲利普·哈尔斯曼。其代表作如《达利与骷髅》（图7-10）是利用多次曝光技法拍摄完成的，其构成上的奇思妙想堪称经典；《原子的达利》（图7-11）的创作灵感来源于超现实主义画家萨尔瓦多·达利的超现实主义绘画作品《原子的达利》。

图7-8 《泪珠》

图7-10 《达利与骷髅》

图7-9 《安格尔的小提琴》

图7-11 《原子的达利》

九、"堪的"派摄影

"堪的"派摄影是在第一次世界大战结束后兴起的众多摄影流派之一，是秉承反对在摄影中出现绘画倾向的理念而建立起来的。"堪的"来源于"Candid"的直译，中文即"抓拍"。因此，"堪的"派摄影也被叫作"抓拍摄影"。这一流派在艺术上主张摄影自身特性应遵循自身特点，强调一种真实的自然，表现在拍摄手法上就是在拍摄过程中不摆布、不干涉被摄对象，应当抓取自然状态下被摄对象的瞬间情态。这一流派的代表人物是有着当代世界摄影十杰之一之称的法国摄影师亨利·卡蒂埃·布列松。布列松曾这样评价他的创作过程："对我来说，摄影就是在一瞬间里及时地把某一事件的意义和能够确切地表达这一事件的精确的组织形式记录下来。""瞬间美学"理论在整个摄影历史中占有一定位置，时至今日还能找到它的影响，另外亨利·卡蒂埃·布列松所开设的玛格南图片社无论是从影响力上还是开设的时间上都是首屈一指的。

由于提倡真实自然的法则，布列松在拍摄过程中从不使用闪光灯，也从不修整照片，他认为修图并不能剪掉作品本身的问题，他只使用35毫米的莱卡相机，从小巧的相机镜头中窥探世界，他的摄影作品几乎囊括了二十世纪大部分具有影响力的事件。其代表作品为《柏林墙边》（图7-12）。

图 7-12 《柏林墙边》

十、主观主义摄影

第二次世界大战结束后，产生了一种非常抽象的摄影流派，即主观主义摄影，因为它产生于战后所以又称作"战后派"。它是建立在存在主义哲学思潮基础上的。其开创者是德国摄影家奥特·斯坦内特。他所遵循的是"摄影艺术主观化"的艺术主张。极力主张摄影艺术的终极目标应该是揭示摄影家自身的某些朦胧意念和表现不可言传的内心状态和下意识活动。该流派所秉承的艺术纲领是，主观摄影以人格化、个性化的摄影为主要表现手段。主观主义摄影的艺术家非常重视自身的创造个性，除此之外一切已有艺术法则和审美标准都是不值一提的。他们曾经在公开场合上说："主观主义摄影不仅仅是一种试验性的图像艺术，而是一种自由的不受限制的创作性艺术""我们可以任意使用技术手段去创造照片。"

定居英国的瑞典摄影家雷达兰，在1857年拍摄了一幅经典之作《人生的两条道路》，这幅作品在有限的空间中表现了丰富的故事情节、复杂的场面，在作品中出现了大量的人体作品，主题鲜明。整幅作品以白发老人为中心展开，每组人物都体现了不同的社会价值观念。

十一、抽象摄影

第一次世界大战后出现的众多摄影流派中，一种否定造型艺术的流派逐渐形成，这就是对后世影响极大的抽象摄影流派。这一流派否定在作品中出现的任何形体，其目的是要将摄影"从摄影里解放出来"。

该流派的艺术家在创作手法上开始用无底放大法省略"被摄体"的细部纹理和丰富影调，制作成仅表现其形状的"光图画"。后来逐步使用中途曝光、后期剪辑、调节光线等将作品中出现的形象模糊掉，将被摄对象的形象变得不能辨认，在作品中只有点、线、面的基本组合。抽象摄影的创始人是泰尔博，他的代表作品《波尔多画报》，使用了木片和透明玻璃碎片进行拍摄，作品中没有可以辨认的物品。著名的画家康丁斯基将显微镜和X光摄影手段引入作品，从而丰富了他所推崇的抽象艺术语言，并将抽象艺术推向了欧美艺术的主流舞台。

思考与实践

■ 了解一位摄影家的生平，简略分析其作品的艺术特点。

经典黑白摄影作品欣赏

17位世界顶级人像摄影大师

第八章

影视动漫艺术鉴赏

能力要求
- 掌握影视动漫艺术对真实性的传统看法
- 理解当代语境下影视动漫艺术的现实意义

课前准备
- 搜集并观看相关动漫大师的代表作品

课堂互动
- 选择一些优秀的影片,找到摄影师独特的审美视角,探讨这种视角对营造影片气氛的作用
- 将自己拍摄的一些生活片段拿出来与其他人分享,谈谈自己当时的感受

第一节 概述

影视是指包括电影、电视以及电视电影在内的影像艺术的表现形式。1895年12月28日由卢米埃尔兄弟所拍摄的《火车进站》，标志着第一部无声电影的诞生，卢米埃尔兄弟也因此被称为"电影之父"。中国拍摄的第一部电影是在1905年由北京丰泰照相馆所录制的京剧传统剧目《定军山》，同时奠定了中国电影在较长的时间内是以记录的形式而进行拍摄的基础。直到1913年，中国才拍摄了第一部故事片《难夫难妻》。在电影历史发展史上，另一位需要提及的是乔治·梅里埃，他将戏剧引入电影，开创了故事片的先河，并且在后期制作中运用了快动作、叠印等技术手段，使电影的可看性得以加强，他的代表作品为《月球旅行记》《灰姑娘》等。除此之外，大卫·格里菲斯在他的电影中首先使用了蒙太奇，被称为"蒙太奇之父"，他的主要作品有《一个国家的诞生》《党同伐异》。

纵观世界电影历史的进程，大致可以分为五个时期。首先是从无声到有声的转变，其标志是1927年拍摄的《爵士歌王》，中国第一部有声电影是在1931年拍摄的《歌女红牡丹》，这有赖于录音设备的发明，这是电影艺术的成熟期。第二次的转折点是在1935年拍摄的《浮华世界》，这是人类历史上的第一部彩色电影，因为当时发明了人工为胶片上色的技术，虽然过程极其烦琐，但是终于让人们在屏幕中看到了色彩，中国第一部彩色电影是在1948年拍摄的舞台艺术片《生死恨》。1981年中国的第一部立体电影《欢欢笑笑》拍摄完成，标志着人类第一次将电子三维技术应用到电影中，从而迎来了电影史上的第三次变革，即立体电影的出现。随着电子计算机的不断发展，电影艺术又迎来了它的第四次飞跃，即进入了电子时代，这一时期比较有代表性的作品为《阿甘正传》《真实的谎言》《侏罗纪公园》《玩具总动员》《泰坦尼克号》等。目前距离当下最近的一次电影变革是2009年詹姆斯·卡梅隆拍摄的3D电影《阿凡达》所开启的数字化技术时代，大量的新媒体技术被引入电影，电影的形式也越来越丰富，越来越吸引人的眼球。可以说，电影是与科学技术联系得最为紧密的艺术。

与其他艺术形式不同的是，一部电影的制作需要耗费大量的人力、物力及财力。制作一部电影，需要一个团队的付出。

电影同绘画及雕塑等传统艺术形式的共同点是都需要通过造型来表达信息，比如《英雄》就是通过美丽的色彩符号带给观众难忘的回忆的。

传统上，电影被分成故事片、纪录片和美术片三大类，从这三个大类中又可以进行细分，如在故事片中，根据内容题材的不同，又可以将其分为历史片、体育片、灾难片、传记片；根据运用的艺术手法的不同可以将其分为音乐片、舞剧片、歌剧片；根据其商业市场定位又可以将其分为西部片、功夫片、公路片等。在美术片中，按照不同的艺术表现形式，影片可以分为动画片、木偶片、剪纸片、折纸片，等等。纪录片中，通过内容表现的差异可以将其分为新闻报道片、文献片及自然地理片。可见对电影的分类并不是一概而论的，要在具体的语境中做相对的分析。随着人类对电影艺术探索的不断深入，越来越多的艺术形式、艺术概念加入到了电影制作中来，在当今社会，电影的形式更是五花八门，除了传统意义上的电影分类，有些新兴的电影叙事手段，让人应接不暇。比如现代电影中的实验片，就是比较好的例子，在电影表现的内容中，出现了很多荒诞的没有理性思维的叙事方式，这样一种带有极强个人经验的叙述方式肯定会让人在某些时候感觉莫名其妙。比较典型的代表是安迪·沃霍尔的艺术影片《单车男孩》。

第二节 身临其境——电影艺术的逼真美

电影比之绘画、摄影更具有直观的真实性，在二十世纪60年代，随着影像与同步录音火速结合在一起，电影艺术注定具有了一种客观性。随手翻阅电影艺术史，可以发现苏联电影导演吉加·维尔托夫将电影称为"电影眼睛"。在持续20年的拍摄历程中，他将生活的即景式影片进行重新加工，并把这组带有纪录片性质的影片称为"电影真理报"，电影对客观事物记录的真实性可见一斑。纪录片是所有电影题材中最为真实的一种影片类型。

在连续摄像机被发明后，1895年，雷格纳特将沃罗夫妇制作陶罐的过程记录下来，这样一部小的连续摄影，让观者知道了当时人们生活的真实状态，这是迄今为止能够看到的最早的使用胶片对人类真实的行为进行观察的范例。在随后的几年中，陆续出现了1922年由弗拉哈迪拍摄的详细记录爱斯基摩人生活的《北方的纳努克》，和讲述波利尼亚人和爱尔兰人生活的纪录片《摩阿拿》及《亚兰岛人》。作为一个专业探险家和业余的摄影师，弗拉哈迪在探险的过程中使用摄像机将他所看到的新奇事物录制下来，并且把这些影片放给没有去过这些地方的人群看，这样的一种偶然行为，为电影艺术开辟了一片崭新的天地。他的妻子在晚年的回忆录中曾经对这样的场面进行描述："在弗拉哈迪最初的作品《北方的纳努克》中，没有专业的演员，也没有摄

影师，既没有浪漫的恋爱，也没有明星。当人人经历的日常生活、人们在各自的人生中竭尽全力活下去的生存状态原封不动地变成胶片播放给别人时，产生了强烈的震撼。"

同弗拉哈迪有着相似成长经历的法国工程师让·鲁什，在第二次世界大战时期长期在非洲生活，非洲大陆的不同文化，让这位工程师对当地的各种生活产生了强烈的兴趣，进而促使他使用摄像机将这些原汁原味的生活记录了下来。这样的一系列影片，奠定了让·鲁什在电影纪录片领域的开山地位。他亲自深入当地人的村落，在拍摄过程中尽量不去打扰所拍摄的事物，尽力去反映最为真实的事物，有时候被拍摄的人甚至不知道有摄像机的存在，真实的影片往往是最能够打动人心的。让·鲁什在这一时期所拍摄的影片有《猎河马》《大河上的战争》，这两部影片表现的是原始部落人获得食物的过程；《求雨先生》是对部落中巫师的描述；除此之外还有《疯狂的主人》等具有高度真实性的纪录片。

为了能够让当地人配合拍摄，让·鲁什还把拍好的影片给被拍摄的人看，让他们明白自己究竟在做什么，并且让他们在观看的过程中发表意见。当让·鲁什拿着《大河上的战争》影片给他们看时，影片上所记录的有些人已经去世了，当地人在观看时，看到曾经的生活情景，引起回忆，很多人都放声哭了起来；当他把《猎河马》回放给当地人看时，观看的人群甚至提出了改进的意见，他们觉得影片所配的音乐是会吓跑猎物的，甚至有些人还主动邀请他来拍摄猎捕狮子的场景，过了不久就有了《以弓猎狮》这部影片。所以在拍摄影片时，尤其是这样的一种反映真实生活的影片，如果能够提前做好沟通，就能使拍摄更顺利地进行。

除了反映他们真实的生产活动外，让·鲁什还高度关注社会问题。比如他的作品《我是一个黑人》，这个作品的灵感来源于当时社会学上的一个发现：随着文明的进入，非洲一些年轻黑人纷纷将自己的名字从民间传说中的英雄，改为各种好莱坞明星。影片的开始以旁白的形式讲道："每天都有跟这部电影中的人物相似的年轻人，来到非洲各个城市，他们途中辍学，抛弃家庭，只为了进入现代化的世界。他们不知道要做什么，于是他们什么都做，他们是非洲新兴城市的一种疾病。这些年轻的一代没有职业，这些年轻人夹在传统与现代、伊斯兰教和酒精之间，却没有放弃他们的信仰，他们崇拜流行的拳击和电影中的偶像。"从人类历史发展的角度说，这样真实的纪录片相对于单纯地观察生活，具有独特的社会属性。

就像巴诺尔在他所写的书中所强调的那样："让·鲁什强调人们在摄像机面前要比在其他情况下，做出更加忠实于自己性格的行动。他承认摄像机的影响，但不把它当作一种负担，而把它当作一种重要的媒介——可以启发内部真实的媒介。他的这种想法促使纪录电影工作者向另外一种类型摸索前进。"

吉加·维尔托夫发表的《电影眼睛人：一场革命》中写道："我们的出发点是：把电影摄影机当成比肉眼更完美的电影眼睛来使用——探索充塞空间的那些混沌的视觉现象。"在随后的一年中，他以此为契机，拍摄了一部名为《电影——眼睛》的长篇纪录片。在这部影片中，他将当时苏联人的日常生活作为拍摄对象，详实地记录了当时人们上班、休闲、睡觉等各种日常行为，还对摄影师的拍摄方法做了介绍，如爬上屋顶及剪辑过程等，将摄像机的视野范围深入每个角落，通过两次曝光及叠画、慢动作的特级镜头的运用，充分阐述了摄影机镜头的真实性。在有些时候，高于人的视野的理论，为他所提出的"电影眼睛"找到了实践的空间。

其实电影的真实是一个相对的概念，它的存在首先是从美学的角度来说的，它指向的是一种美学上的行为方式。当因纽特人第一次观看《北方的纳努克》时，屏幕中所展现的视觉场景甚至让他们立刻想要去捉住出现在上面的海豹。电影如实反映现实的特性是其他艺术手段无法比拟的，但是随着播放次数的增多，因纽特人逐渐有了观赏经验，开始接受这样一种真实。

影视作品通过摄像机展现人物活动，带有"当下"的真实感，这样的电影形式在电影领域的划分中更接近于故事片与纪录片的混合体。随着快餐文化的兴起，传统电影逐渐变成了能够在多种媒体平台上播放、制作周期短的小成本电影，其中以人们熟知的拍摄于2010年的微电影《老男孩》为代表。2011年，腾讯"9分钟"微电影计划及奇异"城市映像"微电影计划的启动，更是将微电影推向了一个新的高度。

第三节　视听盛宴——电影艺术的感官美

1935年，美国电影《浮华世家》的成功拍摄，标志了彩色影片的诞生。至此有声有色的电影艺术构建了自身特有的艺术语言，即初步具备了画面、声音、色彩三大要素。在此之前，对电影作品胶片的上色，很多艺术家也有过不同的简单尝试。比如被誉为"现代电影之父"的大卫·格里菲斯的作品中，将夜色创造性的变为蓝色，外景的爱情戏是淡黄色，而亚历山大的火是红色，这样的一种渲染手法，在当时的人们看来无疑是新奇的。1939年好莱坞经典之作《乱世佳人》，使大规模

的战争带上了感情色彩,这部影片在获得奥斯卡金像奖的同时,被美国电影艺术学院授予了色彩摄影特别奖,其获奖就是为了对影片中出现的色彩给予肯定。

"色彩是电影语言的一部分,我们使用色彩表达不同的情感与感受,就像运用光与影象征生与死的冲突一样。"这是摄影师维托里奥·斯托拉罗对色彩在电影中的作用所做出评价。在影视作品中出现的各种颜色,除了带给观众感官刺激外,更多的是在影视中有一种表意的功能。色彩在影片中更重要的是起到烘托环境、表现主题、塑造人物的作用。

摄影师出身的张艺谋对电影中色彩的理解是独到的,色彩在张艺谋的影片中参与了人物的塑造,是整个故事情节叙事的重要因素,他将色彩在电影中的空间做了延伸。

在张艺谋的影片中,不难发现每一部作品都有着一个色彩倾向,宛如古典绘画中画家总是希望画面能够有一个主导的色彩感受一般。同绘画不一样的是,张艺谋的影片虽然在一个段落内有一种色彩,但随着故事的发展,主导色彩会改变。在色彩的使用上,他对中国传统色彩中的红色、黄色、黑色的运用是比较多的,民族性贯穿作品的始末。

红色是张艺谋导演最为钟爱的颜色。作品《红高粱》《大红灯笼高高挂》《菊豆》《黄土地》《我的父亲母亲》都大量地运用了红色。其中以《红高粱》为其成名之作。这部影片获得了第三十八届柏林国际电影节金熊奖、第八届中国电影金鸡奖最佳故事片、最佳摄影奖及第五届法国蒙彼利埃国际电影节银熊猫奖等。红色为张艺谋开辟了国际电影的道路,为中国电影走向国际舞台奠定了基础。

在这部影片中,红色的棉袄、红轿子、红色盖头等释放出一种原始的野性之美。当红轿子在灰尘中有节奏地摆动时,长镜头的使用使红色的轿子宛如跳动的火焰,配合着轿夫的歌声,达成了一种色彩、构图、节奏、声音和谐的艺术效果,堪称电影的典范。

在影视作品中,视觉体验中的色彩通常占有非常重要的地位。首先它能够渲染环境、增强故事情节的叙事性。例如改编自苏童《妻妾成群》的《大红灯笼高高挂》讲述了在闭塞的陈家大院中发生的故事。当镜头俯拍总体色调灰暗的大院落时,一抹鲜红的大红灯笼高高悬挂在院子中,非常的刺目显眼。红色的灯笼在这里象征着封建体制,在它的压迫下,一个又一个年轻鲜活的生命消逝,当三太太梅珊被处死时,整个画面的颜色突然变成了灰色,更突出了当时语境下的一种压抑之情。

其次,色彩在电影中还有进行场景或时空转换的作用。通过不同章节色彩的转换,来表明每一段所要表现的主题感情。在《英雄》这部作品中,色彩的这种作用被表达得非常充分。影片以黑色作为主色调,穿插红、蓝、绿、白进行场面的转换,四种颜色分别讲述了四个或真实或虚幻的故事。张艺谋曾经对这部影片有过这样的自我评价:"两年后,你会把《英雄》的故事都忘了,但一些画面你会记得,你会记住那些颜色:在漫天的黄叶中,有两个红衣女子在翻卷打斗,水平如镜、美丽的湖面上,有两个男人在水面上像鸟和蜻蜓一样飘忽,交流武功……"

最后,色彩能够极大地增强整个影片的美感。在《满城尽带黄金甲》中,为了表现一种盛世气派,导演将传统皇家的黄色作为整部电影的主色调,鎏金的柱子,琉璃的宫殿及由300万盆黄色菊花打造成的花海,使整部影片笼罩在一种华丽的氛围中。

色彩是构成电影视觉空间的主要因素,通过对于色彩的合理运用,可增强感官的愉悦性。为了达到这种效果,导演有时会运用夸张、增加对比度等艺术方式来扩大色彩的影响力。其实所有色彩感官上的追求的最终目的都是为了表达导演的创作意图,从而创作出更好的影视作品。

第四节 绘画之美——二维动画的平面感

动画与绘画存在联系又不尽相同,比如日本的宫崎骏,人们在提及他的时候,往往会称他为动画大师,但并没有人称他为绘画大师,因为绘画与动画之间既有联系又有区别。虽然二维动画的主要形象大都以绘画为主,但这只是组成动画的第一要素,即动画作品形成初期的造型的线条绘制,接下来还要进行上色。在构图阶段,绘画上的构图只要推敲一幅作品的构图就可以了,但是动漫作品需要的不仅是视觉上构图效果的完美,还需要考虑后一帧是否能够与前一帧连贯地结合,这样才能够保证作品的流畅性。

动画自诞生之日起就与绘画有着千丝万缕的联系。1831年,当一位法国人将事先手绘的一组作品在特制的机器上旋转起来,并通过小孔观看动起来的画面时,动画的雏形已经呈现。之后,随着摄影技术的发明,动画随之蓬勃发展,比如迪斯尼乐园的主角米奇就是在这个时候扬名于世的。在计算机技术没有普及的时候,所有的二维动画作品都是手绘完成的,当时要完成一部作品,通常需要前期美工付出大量的劳作,将人物的每个动作都用绘画的形式表现出来,工作量可想而知。这其中有人们比较熟知的《花木兰》等经典作品。

任何一种艺术都源于在对事物进行细微的观察的基

础上而进行的艺术再加工，日本的动画大师宫崎骏在创作《风之谷》时，也是通过观察自然界中昆虫的样子，并通过艺术家想象力的介入，对"虫王"做了非常大胆的艺术夸张，令人过目难忘。

合理地运用绘画规律，能够增强二维动画的观赏性。比如《海底总动员》中，对大鲨鱼与小丑鱼夸张的身材比例的处理，就运用了绘画构图中大小面积对比的原则，目的是使主题更为明确。

另外，在构图上进行巧妙构思的例子还有《波斯王》中的一组建筑，这组建筑使用绘画上经常使用的轴线构图，即画面中心轴线形成等分的构图形式，使画面产生了一种平衡之美。在作品中使轴线重复出现，这一手法的运用极大地加强了画面的节奏感，从而将画面的焦点集中于画面上方。

除了在构图上的借鉴外，对色彩上的参考，动画作品中也是运用颇多的。合适的色彩运用会将整个动画作品提升一个品位。比如日本电视动画《只要你说爱我》，因为当时采用的是电视播映媒介，所以在作品中使用了中度对比的色彩，即加强灰色色度的运用。在自然界中，所有的颜色都要受到周围其他颜色及光源的影响，进而呈现出一种灰色，真正的纯色在自然界中是非常少见的。为了更接近自然，这部作品采用了一种普遍的中性色度，这样作品既能够让人看得赏心悦目，又能够使观众在观赏过程中不会觉得过分刺激，将所要叙说的事物自然地表述了出来。

有的动画作品甚至直接将人物简化成大的色块来营造一种气氛，达到一种局部与整体和谐统一的效果。比如动画片《江南》，在表现两军阵势的时候，对于士兵及将士的面部没有细节上的描写，只用颜色勾勒出轮廓，其他地方都使用平涂的方法进行上色，通过不同的颜色能够一眼分辨出交战双方各自的军队。有的动画作品在使用色彩进行气氛营造时，当需要表现凄凉、恐怖的气氛时，通常以黑色作为基调，画面中配以枯树、和远去的乌鸦，整个画面的气氛就被勾勒了出来。正确地掌握色彩规律是制作精品动画的前提与基础。

绘画与动画之间既有联系，又有区别。好的绘画基础是制作动画的前提与保证，但动画又不是单纯地指向绘画。比如在绘画中，最具有表现力的是油画，但是至今为止没有一部动画片是以油画作为主要表现手段来制作的，究其原因就是因为油画绘制的过程是相对复杂的，如果运用于动画中，需要大量的油画作品，这种工作量是难以想象的，所以人们看到的二维动画大都以简单的着色及平涂为主，这样绘画上色方式，如果想做出精美的画面效果，通常就要在轮廓线的精准上下功夫了。在动画作品中，每一个镜头就是一幅绘画作品，其中涉及绘画的构图、色彩等规律的综合运用。

第五节　影视效果——三维动画的立体感

爱因斯坦曾经说过："想象力比知识更重要，因为知识是有限的，而想象力囊括着世界上的一切，推动着进步，并且是知识进化的源泉。"三维动画就是人类掌握的科技知识与想象力紧密结合而产生的艺术作品，相对于其他艺术品种，它更依赖于科技手段的介入。三维动画主要是指使用计算机软件，将二维的屏幕上所展示的形象在视觉感受上形成一种具有三维体积感错觉的艺术效果。比如美国的动画片《冰河世纪》就是采用这样一种方法制作而成的。但这并不代表所有经过计算机做出来的有立体感的动画就是三维动画，因为有的动画使用黑白灰效果来体现物体的三维质感。真正的三维动画在进行制作前，首先要建立不同对象及画面背景的三维模型，这些三维模型通过计算机软件的扫描后，建立与之相对应的数据库，然后再通过专门的摄影机，将物体的运动过程拍摄下来，再进行后期的灯光等细节的渲染，最后再将作品以帧的形式输出并播放，作品才能完成，它是计算机技术与人的思维完美结合的产物。这其中包括人物建模、动植物建模及建筑建模等。在20世纪90年代中期，三维动画技术开始运用于影视作品中，对很多领域所产生的影响是重大的。可以说，三维动画是影视艺术中的一个年轻人，其对影视艺术的影响至今还在进行中，相比于传统的艺术形式，它的优势是巨大的。

尼古拉斯·尼葛洛庞帝曾经说过："工业时代可以说是原子时代，它带来的是机器化大生产的观念，以及在任何一个特定的时间和地点以统一的标准化方式重复生产的经济形态；信息时代也就是计算机时代，显现了相同的经济规模，但时空与经济的相关性减弱了，无论何时何地人们都能制造比特（信息量单位）。"这番话在今天的社会得以验证，计算机技术对人们生活的影响是空前的，在数字化时代带来的今天，三维动画技术与传统影像技术结合，带给大众一种崭新的视觉体验。

三维动画的发展大致可以分为三个阶段。首先是初级发展阶段，以1995年《玩具总动员》这部由皮克斯公司制作的动画片为代表作品；第二阶段被称为梦工厂迅猛发展的阶段，这一阶段出现了诸多可以抗衡皮克斯的公司，三维动画制作的竞争在这个时期是空前的；第三个阶段是从2004年至今的十几年，三维动画迎来了它的全盛时代。越来越多的精品在这个时期涌现出来，如华纳兄弟的《极地快车》、皮克斯的《冰河世纪》、梦工厂的《怪物史莱克》等，都体现出一种技术革新带给影视作品质的变化。

中国的动漫也出现过经典之作，如《大闹天宫》

《哪吒闹海》等，但从技术手段上来说，与西方还是有些差距的。电影技术手段的差距直至特效电影《英雄》的出现才有所改观，影片中大量三维特效的使用，使中国的三维特效技术取得了一次飞跃。

美国是三维动画的产出大国，当1995年第一部三维动画电影《玩具总动员》公映结束后，该片在北美的票房总额达到了1.92亿美元，这样的一种收获使得三维动画一下子吸引了电影人的视线。紧接着皮克斯公司又连续制作了多部三维影片，如《虫虫危机》《玩具总动员2》《怪物公司》《海底总动员》等，可以说部部经典，尤其是《海底总动员》中小丑鱼可爱的模样在俘获众多观众的心的同时，将票房提升到了一个新高度，成了票房最快突破一亿美元的动画片，创造了一个电影界的票房奇迹。

美国的三维动画中，快乐是贯穿每部影片的灵魂，其目的就是让人们能够在连续的工作压力下，在走进电影院那一刻开始，就能够拥有快乐，这也是动画吸引观众的一种手段。比如《玩具总动员》中的马特，他无论在什么环境中都能够用一种乐观的态度来面对，这样的生活态度正是现实生活中所值得拥有的一种态度。观众能够在每一部美国三维动画片中找寻到"快乐至上"的生存法则。另外一个比较突出的特点是世俗化的倾向比较大。美国的三维动画不同于传统的多取材于古典童话故事的好莱坞二维动画。传统的童话都从儿童的角度讲述一个完美的故事，但是发展到三维动画时期，为了吸引更多成年人去电影院看电影，三维动画的题材变得相对世俗化和成人化。比如《汽车总动员》中的主角麦昆，就是一个刚刚取得一定成绩的赛车新手，他沾沾自喜的同时也失去了周围的朋友。因为一次偶然的事故，他来到了一个人烟稀少的小镇。小镇上的一切都与他自身形成了鲜明的对比，终于，当他得知前任冠军就隐居在此，并平凡地生活至今后，他懂得了如何获得友谊及如何与人配合，当他再次走进赛场时，他成了名副其实的"闪电"。该片人物的架构非常符合社会对个体的价值要求，在打破了传统童话世界叙事方式的同时，也为后来三维动画的创作指明了方向。

三维技术除了在动画片中使用外，在美国更多地被使用在很多传统电影中。有些电影使用三维技术是为了减少电影制作的成本或保护演员的安全，但更多的是要在屏幕中展现各种自然界中不存在的事物，将导演脑海中奇思妙想的世界展现在观众的面前，更确切地说，三维技术是打开人类想象空间的技术钥匙，很多天马行空的、看似不着边际的想法，通过三维技术手段便可变得真实。比如著名导演卡梅隆用12年的时间完成的巨制《阿凡达》就很好地诠释了三维动画的艺术魅力。《阿凡达》拥有一流的制作团队，它的场景制作，使用了最为先进的手段，将一个现实生活中不存在的星球——潘多拉星球展现在人们面前。悬浮的高山、自身发光的植物、会飞翔的动物，每一个细节的设计都是经得起推敲的，虽然所有展现在观众面前的都不是现实中的真实，但是带给人的感觉是真实存在的，这也正是三维技术所能带给人们的视觉震撼。

美国是制作三维动画的传统国家，除此之外，在欧洲，三维动画的设计中心主要在法国及英国。欧洲的三维动画主要是以新奇作为主要特征，比如2006年由著名导演吕克·贝松所指导的《亚瑟和他的迷你王国》就使用了真人和三维动画完美结合的手段进行拍摄。英国的黏土动画公司制作的《小鸡快跑》《超级无敌掌门狗》两部黏土动画，都是在传统三维动画的基础上揉进了黏土卡通造型而拍摄的，其形象的可爱程度比之传统的单纯使用计算机制作出来的形象让人更加记忆犹新，过目难忘。

在亚洲，日本与韩国的三维技术起步是比较早的，日本由于受到资金等条件的制约，动漫制作始终以二维为主，三维技术相对少有涉及，但也不乏经典之作，如三维游戏宣传片《最终幻想》虽然很短，但是非常精致。日本的三维技术还较多地体现在对场景的制作上，如《攻壳机动队2》《蒸汽男孩》。相对于日本，韩国的三维动画是高产的，更多的三维技术被运用到幽默短剧中，比如人们所熟悉的《倒霉熊》《中国娃娃》等，都是不错的动画作品。

相比于其他艺术形式，三维动画还是新兴的一种艺术形式，这说明它有着巨大的发展空间，必定会迎来属于自己的黄金时代。

思考与实践

■ 观看几部影片，体会其中各种细节的刻画与表现。试想如果没有这些细节，影片将会呈现什么效果。
■ 搜集一些喜欢的影视作品，分析摄像师是如何巧妙地在作品中打动欣赏者的。
■ 观看一部经典动画片，用草图的形式将优秀的视角镜头记录下来。
■ 为什么说电影是以技术的发展作为支撑的？
■ 描述最难忘的电影场景。

世界十大经典电影

十大治愈系经典动画电影

参考文献

[1] 王镇远. 中国书法理论史[M]. 上海：上海古籍出版社，2009.

[2] 朱狄. 艺术的起源[M]. 武汉：武汉大学出版社，2007.

[3] 陈传席. 中国绘画美学史[M]. 2版. 北京：人民美术出版社，2012.

[4] 罗世平，李建群. 古代埃及和美索不达米亚美术[M]. 北京：中国人民大学出版社，2010.

[5] 钱凤根，于晓红. 外国现代设计史[M]. 重庆：西南师范大学出版社，2007.

[6] 陈思慧. 影视艺术欣赏[M]. 北京：清华大学出版社，2011.